關栩溢

著

踏著
BEYOND
的軌跡

I

U0061866

歌詞篇

非凡出版

推薦序

按 姓 名 筆 劃 排 序

旨呈

樂隊「享樂團」主音及團長、ViuTV 節目主持，全民造星 3 參賽者，曾多次參與「Re:spect 紀念家駒音樂會」。2023 年推出作品〈殿堂〉（暫名），此曲旋律來自四子年代家駒主唱的 demo〈Fading Away〉。

我和關栩溢識於微時。享樂團和關栩溢第一首合作的作品叫〈靜香〉，這也是我們和關栩溢的出道作。在〈靜香〉發表前，關栩溢已為我們填寫多首 demo。作為一個音樂人，我清楚了解到每一個音樂作品和歌詞背後，都好講求填詞人和音樂人的心境、心態和想法，因此我和關栩溢在創作上經常保持溝通，及進行與歌詞相關的討論。

從我倆討論音樂的過程中，我發現關栩溢對 Beyond 的音樂有著熱切的追求和熱誠，我們在討論享樂團作品的歌詞時，也曾多次以 Beyond 的詞作為我們作品的參考點。此外，在這段期間，我倆經常在紀念家駒的場合相遇，例如舉辦多年的「Re:spect 紀念家駒音樂會」。在音樂會中，每隊樂隊也會改編和演繹 Beyond 的作品，我記得關栩溢曾多次在音樂會後與我討論他對每隊樂隊改編版本的感覺和想法，那時候我覺得大家都很沉醉於 Beyond 的音樂世界。

作為一名填詞人，關栩溢對 Beyond 歌詞具有填詞人獨有的敏感和見解。記得那時他在《Re:spect 紙談音樂》雜誌撰寫〈踏著 Beyond 的軌跡〉專欄，在每次收到雜誌後，我都會一口氣讀完他的文章，而每次的感覺也很充實。看完文章後，我覺得自己對 Beyond 也多了一點點認識。

很高興關栩溢能撰寫一整本關於 Beyond 歌詞的書，這本書可以讓更多人了解音樂創作，除了歌曲的旋律和編曲外，歌詞也可讓樂隊帶出自己的故事。與坊間一般由 Beyond 樂迷撰寫的隨筆式文章不同，《踏

著 Beyond 的軌跡 I ——歌詞篇》能從一個專業和理性的角度（而非一般 fans 式「想當年」的懷舊角度）來分析作品，加上書中的文化研究元素，及大量的引經據典與資料搜集，令《踏著 Beyond 的軌跡 I——歌詞篇》成為研究 Beyond 和家駒作品不可多得的一本好書。

我誠意邀請大家細心閱讀關栩溢的《踏著 Beyond 的軌跡 I——歌詞篇》。

Leslie Lee

遠東廣播 Soooradio 音樂節目主持人

　　第一次認識關栩溢，是在《Re:spect 紙談音樂》雜誌的專欄內，他對 Beyond 音樂獨特的見解，每次看他的專欄都有所得著。

　　再一次認識關栩溢，是在 Soooradio 音樂節目內接受訪問，他對 Beyond 音樂的熱情，每每也津津樂道樂而忘返。

　　又一次認識關栩溢，是在 Soooradio 接受邀請擔任嘉賓主持，他對 Beyond、對音樂、對填詞有著不可劃分的認真。

　　只有認真，才能專業。

陳錫海

資深樂評人、唱片收藏家、潮流達人。

　　看完了小友關栩溢這一本著作，令我相當迫切地要找回 Beyond 各唱片品嚐，那種需要真實又實在，因為栩溢的文字內容就是充滿啟發性，令人感動，未知的、不知的，都一下子知道很多，有趣有 fun 之餘，亦充滿智慧的深層分析。我希望這本書能呈上到每一位喜歡音樂的樂迷手上。

老占 Jimmy Mak（麥文威）

Anodize / LMF / COOPER 成員，同時亦為黃貫中樂隊「汗」及「Paul Wong & The Postman」成員。曾在「Beyond Live1991 生命接觸演唱會」擔任家駒助手。

　　Beyond 樂隊從 1983 年開始成軍找尋音樂夢想，他們多年來對音樂的堅持影響了不少人。其靈魂人物黃家駒，更是我們的搖滾精神領袖，到現在基本上有華人的地方就有他們的音樂，絕對是我們香港人的驕傲。

　　多年來，坊間只推出過幾本關於 Beyond 的書籍，內容比較深入的有樂評人袁智聰先生的《擁抱 Beyond 歲月》和 Beyond 的前經理人陳健添先生（Leslie Chan）撰寫的《真的 Beyond 歷史》，但都是關於 Beyond 的音樂生活和心路歷程，對於他們的音樂創作影響及歌詞部分卻一直未有詳細分析。2013 年，從《Re:spect 紙談音樂》雜誌裏的專欄 < 踏著 Beyond 的軌跡 > 中認識了關栩溢，他從小已非常喜歡 Beyond，對 Beyond 的歌曲和歌詞有獨特的見解，所以他每一期的專欄我都不會錯過。後來我們更成為朋友，相約一起暢談 Beyond，知道他終於將歷年的文章結集並改編成書，我亦感到非常高興：香港終於有一本透徹性地研究 Beyond 歌詞的好書！

　　如果大家想更深入了解 Beyond 的音樂和歌詞，這次是好機會，如果你是 Beyond 迷就更加不容錯過！

黃志華

著名樂評人、填詞人。著作包括《香港詞人詞話》《香港歌詞導賞》《詞家有道：香港 19 詞人訪談錄》等二十本。

很榮幸也很感謝獲關栩溢兄邀請，為他的大作寫序言！

Beyond，無疑是香港八十年代流行樂壇中極其重要的樂隊名字。可惜，專門研究 Beyond 樂隊作品的著作，可謂一片空白。難得關兄辛勤筆耕，用十五年時間寫成這本《踏著 Beyond 的軌跡 I——歌詞篇》，使得這片空白開始添上亮麗的色彩。

寫歌詞評介或賞析的文字，筆者算是過來人，要寫到過得自己都不容易，何況要讓讀者覺得好看，所謂成如容易卻艱辛！佩服關兄鍥而不捨，用十多年時間寫成這本大作，Beyond 樂隊的幾十首歌詞名作，都多有獨到而深入的評析，相信即使讀者是資深的 Beyond 迷，讀之亦會大有收穫。

歌詞作品之評賞，一般會以文學角度來審視，關兄固然有採用這個角度，但也使用了文化研究的角度來切入，這樣，可深入探究的東西是更多了，因而也使每一篇歌詞的評賞得到極其豐富的內容。當然，歌詞是跟音樂旋律結合的文本，而關兄並沒有忘記這點，評賞文字之中，經常都有在這方面的論說。

近年，筆者很是著力於粵語歌的協音理論的研究，雖然那是很技術性的東西，但如果用於歌詞欣賞，往往會讓讀者意外：竟然有這種想不到的情況！現在，且在這篇文字中舉一兩個簡單例子，期望能讓讀者有所啟發。其實，從協音理論的角度去察看 Beyond 的作品，筆者研究過的不多，但所見的案例，都頗堪一說。

為照顧一般讀者，這裏要就粵語字音方面的知識做少少介紹。由於粵語字音跟音樂旋律結合時，關鍵是從字音音高上去配合，而粵語字音在音高方面，實際上是分成四層就足夠，又為了易於應用，每層音高都會選一個代表字，這些代表字，常常是選用數字，讀者可見下面的簡表：

最高音字	代表字：三（包含陰平、陰上、陰入）
高音字	代表字：四（包含陽上、陰去、中入）
代音字	代表字：二（包含陽去、陽入）
最低音字	代表字：〇（僅有陽平）

現在先説説〈永遠等待〉的歌詞，以網上版來説，整首歌詞只找到一個最低音字：「黑皮褸」的「皮」字，然而這個「皮」字是要變調唱成第二聲陰上聲的，即是説，整首〈永遠等待〉的歌詞，全無最低音字，也即是全無第四聲陽平聲字！在一闋粵語歌詞之中，粵語九聲之一的陽平聲竟然缺席，是很奇特的案例。這會是意味所填的旋律，有某些特別之處，而這一點，有待高明去探討。

筆者曾在網上發表過一篇「從協音及旋律創作角度賞析〈海闊天空〉」。這蕪文內提到一點，〈海闊天空〉歌調的樂句數量不少，但樂句內的大跳音程嚴格而言僅有一處，即歌詞為「誰人都可以」那一句，其中的 s m' 是大六度音程。樂句中的大跳音程如此少，可見樂音是在鄰近的音階之間來來去去，去而復往，往而復來，卻能表現出矢志不移的情感。歌詞中的字音跳進，同樣亦僅有「誰人都可以」這一句，反映字音和樂音的配合是十分諧協，非常難得。

從協音理論的角度去欣賞 Beyond 作品，不説太多了，旨在拋磚引玉而已。筆者衷心祝賀關兄這部大作之出版！也誠摯地向大家推薦此書！

黃綺琳

導演、編劇、填詞人、作家。執導電影包括《金都》《填詞
撚》；填詞作品包括〈金都〉（鄧麗欣）、〈作動小愛戀〉
（ANSONBEAN、Kayan9896、林千淳）、來自家駒 demo 旋律
的作品〈殿堂〉（享樂團，暫名），著作包括《我很想成為文盲
填詞人》。

　　這是一本不一樣的樂評書：在書中，我們除了看到關栩溢用音樂和文字角度去分析 Beyond 的歌詞外，還看到東西方哲學、中國文學、文化研究、神話、數學甚至物理學的影子。此外，作者認真嚴謹的考証及大量的引文，更增加了本書的可讀性和學術性。

　　不一樣的樂評書來自不一樣的作者。關栩溢是一名樂評人，能有系統地分析歌詞，同時他是一名填詞人，能從填詞人的角度去思考歌詞。他又是一名學術型的 Beyond 粉絲，能從鐵粉的視角理性地去寫自己的偶像。這三個角色的置換和互補，令到本書更立體更有溫度。

　　最後，我想在此恭喜栩溢，努力十五年的成果終於得以發佈。《踏著 Beyond 的軌跡 I──歌詞篇》是一本難能可貴的樂評專書，無論你是否 Beyond 的粉絲，只要你關心廣東歌，請花點時間細看。

雷有輝

太極樂隊主音，2022 年以個人名義推出專輯《二十才前》。

　　第一次接觸 Beyond 的歌，是在一鳴音樂中心（Mark One），這是我年青時夾 band 的地方，也是 Beyond 錄製自資盒帶《再見理想》的地方。當時麥一鳴先生介紹我聽《再見理想》，最有印象的作品，是〈永遠等待〉。這首歌對我的影響很大，聽罷此曲，才發覺一隊樂隊應有自己的作品，才能表達到自己的理念、夢想和感覺……夾 band 所為的，不正正就是這些嗎？夾 band 的目的，就是想向聽眾傳遞一些信息，說出我們的想法。因此，在聽完〈永遠等待〉後，太極也開始創作了自己的作品。

　　多謝 Beyond，也誠意推薦關栩溢的《踏著 Beyond 的軌跡》系列！

詩詞

填詞人，作品包括〈我們都是這樣長大的〉（鄭秀文）、〈緊箍咒〉（Error）等，2019 年 CASH 金帆音樂獎最佳歌詞獎得主。

未正式認識栩溢兄前，已經常在網上看到他分析 Beyond 作品和他以詩入詞、流行曲填詞的筆跡。然而真正有機會詳談，是在 2021 年遠東廣播《Beyond 導賞團 II》節目內一起回顧這一隊經典樂隊的歌詞。

錄音之前我一直很緊張。因為自己對 Beyond 的認識不算深，而他們的歌詞眾所周知是精彩而不依章法的，要有系統地分析真是毫不容易。直至我聽到筆者的見解時，才放下心來，亦明白到一個鍾愛 Beyond 的填詞人在拆解他們的歌詞時，可以細緻、精密到何種程度。

當時他分享的內容，主要就是來自這本《踏著 Beyond 的軌跡 I——歌詞篇》的初稿。那天他由〈灰色軌跡〉的創作背景談到〈長城〉的修辭手法，再娓娓道來〈情人〉的故事。每一個細節都有仔細的出處和根據，人物、地點和年份的考查都一絲不苟。當中花費的心力和時間自是非常大量，筆者的熱情當然不可多得。更加可貴的是，一個忠實粉絲剛巧是一個出色的填詞人、樂評人，技巧配上感情，正好可以深入淺出地向大家介紹 Beyond 的作品。

相信眾多粉絲在閱讀這本書時，一定可以由新的角度，更加了解這隊傳奇樂隊的音樂。

謝中傑

新加坡創作歌手，作品包括由黃貫中作曲／編曲／監製的〈盜亦有道〉。2023 年推出作品〈赤道少年〉，此曲旋律來自四子年代家駒主唱的 demo〈U2〉。謝中傑亦曾為黃貫中演唱會的特別嘉賓、樂隊隊長及結他手。

因為 Beyond 的緣故，我認識了關栩溢和他的 Beyond 樂評。

大概在 2020 年時，我和樂隊 V's 在新加坡為 Beyond 的早期作品〈Myth〉製作了兩個 cover versions，關栩溢當時以樂評人身份為我進行了一次越洋訪問。還記得他問了我一條問題：「為何 cover 會有兩個 mix 版本？」，那時我暗暗欣賞，欣賞這樂評人對我的作品聽得如此仔細——作為音樂人，最欣慰的當然是有內行人懂得如何聽自己的作品。後來我們開始在網上談論 Beyond 的作品，他還把本書有關〈Myth〉部分的手稿給我看，那時才得知關栩溢對 Beyond 作品有十分詳細的研究和認識。

再次和關栩溢合作，是兩年後的事。這次他換成填詞人的身份，在 Beyond 成立 40 周年前夕和我合作完成 Beyond 四人時期由家強作曲、家駒主唱的遺作〈赤道少年〉（demo 代號：〈U2〉）：以家駒的 demo 作基礎，關栩溢負責填詞，我負責編曲、演奏和主唱。收到歌詞後，我喜見他能精準地把家駒和那個時代的搖滾精神用歌詞表達出來：一個對家駒生平和音樂沒有極深厚的認識和洞見的人，絕不能填出這樣的歌詞。而《踏著 Beyond 的軌跡 I——歌詞篇》一書所流露的，就是這種深厚的認識、洞見和才情。

這本書絕對是喜愛家駒的樂迷必讀之作。

自序

▌「踏著 Beyond 的軌跡」寫作計劃

作為一名七十後，筆者從小開始，便是聽 Beyond 長大。Beyond 的音樂影響了幾代人，也深深影響著華人社會。然而，當談到他們的音樂時，一般人通常只認識最出名的十多二十首作品，對 Beyond 和 Beyond 作品的理解，也常停留於較表面的「這首歌講自由講理想」、「這首歌關於曼德拉」、「這首歌很 rock」、「黃家駒説香港沒有樂壇，只有娛樂圈」、「我聽 Beyond 的音樂長大」的層面。筆者認為，Beyond 的作品既然有著劃時代和跨地域跨民族的影響力，應該值得更深入地被研究和被討論，就如紅學家研究和討論《紅樓夢》一樣。可惜的是，這類專門針對 Beyond 的研究和評論，一直未見系統性地進行，坊間發行的有關 Beyond 的書籍，也傾向掌故致敬，或如隨筆般抒發個人情感，而欠缺音樂上的分析和導賞。小弟不才，沒有紅學家般的學術根基和才情，但也想膽粗粗地用一個較嚴肅而非娛樂的角度，系統性地去分析解構 Beyond 的作品，希望如「唐詩賞析」一類著作般，為 Beyond 的音樂留下完整的文字評論記錄，讓我們這一輩和新生代能更全面、更多角度地認識這隊改變香港及華人音樂歷史的樂隊。於是，「踏著 Beyond 的軌跡」這個寫作計劃開始了。

▌ Beyond 歌詞研究

《踏著 Beyond 的軌跡 I —— 歌詞篇》是「踏著 Beyond 的軌跡」系列的

第一部。本書選取了 55 首 Beyond 作品，為其歌詞進行深入分析，也是對 Beyond 歌詞的一次導賞和致敬。本書部分內容來自本人早前於香港實體音樂雜誌《紙談音樂 Re:spect》〈踏著 Beyond 的軌跡〉專欄和其他欄目撰寫的一百多篇文章，及本人於遠東廣播電台 Soooradio 主持的節目《Beyond 導賞團》及《Beyond 導賞團 II》內所提及的論點。導賞和分析分多個面向進行，有文學面向、音樂面向、文化研究面向、也有對歌曲的創作背景及時代背景的描述。

選曲方面，除兩首國語作品及四首英語作品外，其他全是粵語作品，時間跨度由 Beyond 的地下樂隊時期，到包括劉志遠在內的五人時期，再到走入主流的四人時期，及黃家駒離世後的三人時期。作品以發表日期的先後來排序，當中有膾炙人口的傳世名曲、也有鮮為人知的滄海遺珠，既適合對粵語流行曲和 Beyond 有興趣的普羅樂迷，也適合希望進一步認識 Beyond 作品的資深樂迷，還有對廣東歌詞研究或香港文化研究有興趣的同好。

本書選曲也照顧到姊妹作《踏著 Beyond 的軌跡 II——專輯篇》的編排：部分《踏著 Beyond 的軌跡 II——專輯篇》不會涵蓋的冷門單曲及一些沒有被收錄在專輯內的作品，也會在本書討論。此安排讓兩書能更全面地涵蓋 Beyond 的作品。此外，凡是本書有提及的歌曲，其歌詞賞析部分將會在《踏著 Beyond 的軌跡 II——專輯篇》從略；其他因內容不足以獨立成章，以致在本書中沒有被提及的歌詞，其歌詞賞析會在《踏著 Beyond 的軌跡 II——專輯篇》內被略略提及。因此，若閣下對整個 Beyond 音樂系統的歌詞通通都感興趣，請同時閱讀本書和《踏著 Beyond 的軌跡 II——專輯篇》。

由於筆者能力所限，部分作品的評論可能有欠成熟，資料也可能不夠全面。作為文學 / 音樂評論，本書亦無可避免地會墮入「意圖性謬誤」（Intentional Fallacy）或「情感性謬誤」（Affective Fallacy）的陷阱裏。但無論如何，筆者希望以拙作作為 Beyond 研究的一個小小的起點，拋磚引玉，請有真知灼見的有識之士日後提點修正，一同為 Beyond 的音樂和香港流行音樂史

作一個更全面更完整的註腳。筆者亦想在此感謝陳健添先生（Leslie Chan）及麥文威先生（老占）的鼓勵和指導，為本書提供寶貴意見及資訊之餘，亦賦予我寫下去的能量。

　　謹以此書獻給黃家駒先生，一位影響我一輩子的偉人。

關栩溢

2023 年

目錄

地下時期　　　　　　　　　　　　1983-1986

五子時期　　　　　　　　　　　　1986-1988

三子時期 1994-2003

目錄

凡例／標點運用

① 為方便閱讀，減少混淆，本書使用以下方式表達不同稱謂：

音樂專輯名稱：用《》表示
書刊雜誌名稱：用《》表示
電影／視頻／劇場作品／電台節目：用《》表示
歌名：用〈〉表示
詩詞歌賦：用〈〉表示
文章標題：用〈〉表示
講座：用「」表示
演唱會：用「」表示
其他專有名稱：用「」表示。

例如：
- 《永遠等待》代表「永遠等待」EP 專輯，〈永遠等待〉代表
「永遠等待」這首歌，「永遠等待演唱會」代表演唱會。
- 〈心內心外〉代表「心內心外」這首歌，《心內心外》代表
Beyond 同名的散文集。

② 除個別通用字外，所有 Beyond 作品的專輯名／歌名／歌詞的用
字會根據原版唱片歌詞書的用字，就算有錯別字亦不會修改。例
如在專輯《亞拉伯跳舞女郎》中，「亞拉伯」應為「阿拉伯」。本書
會採用「亞拉伯」；《真的愛妳》歌詞「不懂珍惜太內咎」應為「內
疚」。本書採用「內咎」。

1983

地下／時期

1986

〈大廈 Building〉
城市空間的權力幾何學

1983

〈大廈 Building〉

詞：鄧煒謙
曲：黃家駒 [1]

收錄於《香港 Xiang Gang》合輯

A1

When I'm walking down the street

All the glass boxes round n' round

Oh that's what I have to bear

Super buildings catch the air

Crazy traffic from east to west

I'll be in madness

1　在《香港 XIANG GANG》原版唱片中，歌曲的製作人員名單是鄧煒謙及葉世榮，當中沒有指明誰
　　人作曲誰人作詞。在 2008 年出版的《BEYOND-25TH ANNIVERSARY》專輯中，唱片盒的製作人
　　員名單是「鄧煒謙 + 葉世榮 +BEYOND」，而內頁寫的是「曲：黃家駒　詞：鄧煒謙」。鄧在自傳《我
　　與 BEYOND 的日子》中明確地指出歌曲由家駒作曲，鄧煒謙自己填詞。本書採用此說法。

I don't care

A2
Never never shinen me
In the forest got no trees
Oh that's what I have to hear
Super buildings on my head
In the city I can't feel good
I'll be in madness I don't care

　　〈大廈 Building〉是 Beyond 最早發表的歌唱作品，收錄於《香港 Xiang Gang》合輯。歌曲在唱片內的註解如下：「對城市森林的一個諷刺」。Beyond 第一代成員鄧煒謙（William Tang）在自傳中提到，〈大廈 Building〉想展現「這石屎森林裏的壓迫感」[2]。由此可見，作品的主題雖然是大廈，關心的卻是由大廈組成的城市空間，及人與這空間的互動。喬治・培瑞克（George Perec）在《空間物種》（*Espèces d'espaces*）一書中對城市有以下描寫[3]：

　　城市的概念本身有著某種駭人的東西：感覺只能緊靠著一些悲劇的絕望的景象：都會，礦石街，石化的世界，只能不斷地累積問題而無從答覆。

　　〈大廈 Building〉所寫的，就是這叫人絕望且具悲劇氣息的城市。

　　〈大廈 Building〉歌詞由主角於建築物之間遊走開始，步行經驗一如德國哲學家班雅明（Walter Benjamin）或法國大詩人波特萊爾（Charles Baudelair）

2　《我與 BEYOND 的日子》（2010），鄧煒謙，知出版，頁 58
3　《空間物種》（2019），喬治・培瑞克（GEORGE PEREC）著，許綺玲譯，麥田出版，頁 98（原著：*ESPÈCES D'ESPACES*（1974））

所指的浪遊者（Flaneur），而這步行經驗在後來的 Beyond 作品中反覆出現，例如：

孤單一個／茫然地去／通處蕩（〈繼續沉醉〉，詞：黃貫中）
無目的／街裏蕩／幻象盡是過路人（〈Water Boy〉，詞：黃家駒／陳健添）

　　唯一不同的是，在以後與浪遊／都市中步行的作品中，「路人」是一個恆常出現的元素，而〈大廈 Building〉所描述的城市，是一個近乎沒有路人的都市。詞人筆下的大廈存在著一種壓迫感（Super buildings on my head ／ In the city I can't feel good），曲中的大廈成為了如學者梅西（Massey）所指的空間符號[4]——大廈的龐大，大廈相對於平房小屋所展示出的現代性，大廈內象徵資本主義的房地產霸權，或者在大廈辦公室／工廈內進行的生產活動和商業活動，都是權力或霸權的象徵——大廈在城市內組成如森林般的網絡，一如權力建構成的網絡，把人重重壓住綁住。因此，壓迫感表面來自大廈的龐大形體（Super buildings），實際上是來自大廈所象徵的無處不在的權力，建築群形成了近似梅西所指的權力幾何學（Power Geometry）。而大廈那規律得令人窒息的、以密密麻麻的玻璃窗建成的建築風格（All the glass boxes round n' round），背後所指涉的，其實是都市人重複的單調生活。這種重複，是尼采所說的永恆輪迴，或者是古希臘神話筆下的西西弗斯。

　　歌曲的空間建構也值得討論：歌詞「Crazy traffic from east to west」是水平性的空間橫切，「Super buildings catch the air」是由地面向（0，0）座標上下的垂直性貫穿，這 x 軸和 y 軸的互涉，構成了曲中那扁平化的城市。在研究社會空間時，梅西（Massey）亦指出社會空間意味「一個同時存在的空間多

4　學者梅西（MASSEY）指出空間隱含權力和符號，也是所謂的「權力幾何學」（POWER GEOMETRY）。

樣性：相互橫切、貫穿……」[5]，與歌詞這兩句互相呼應。作家也斯指出，「都市的發展，影響了我們對時空的觀念，對速度和距離的估計，也改變了我們的美感經驗。」[6] 在歌詞中，「Crazy traffic」是速度的經驗，「Super buildings catch the air」則是距離的感知。

　　如上文所説，〈大廈 Building〉除了書寫空間，更在意人如何與這空間互動。在都市遊走的過程中，「嶄新的物質陸續進入我們的視野，物我的關係不斷調整，重新影響了我們對外界的認知方法」[7]。主角與物質的互動是被動的，雖然「I have to bear」、「I can't feel good」、「I'll be in madness」，但主角的回應是「I don't care」。I don't care 代表著一種麻木，這麻木是一種策略，一種對抗霸權和荒謬的策略。麻木在 Beyond 日後的作品中不時出現，例如：

無論分分鐘鐘天氣有改變／我卻好少理（〈摩登時代〉，詞：翁偉微）
即使不准喧嘩你不用怕／應該想出麻木嘅方法（〈大時代〉，詞：黃貫中／劉卓輝）

　　〈大廈 Building〉，是城市空間的權力幾何學。

5　MASSEY, D. (1994) SPACE, PLACE AND GENDER. CAMBRIDGE: POLITY PRESS
6　〈香港都市文化與文化評論〉（1993），《香港的流行文化》，梁秉均編，三聯書店（香港）有限公司，頁6
7　同前注

〈永遠等待〉

生 命 中 的 果 陀

1986

〈永遠等待〉

詞：黃家駒／葉世榮／黃家強／陳時安
曲：黃家駒／陳時安

首次收錄於《再見理想》專輯

A1

酷熱在這晚上　我披起黑皮褸

現在沒法抵抗　心中的猛火

巨大嘅聲音　打進我心底

幻象嘅閃光　使我呼吸加速

現在就要爆發

A2

盡量在這一刻　拋開假面具

盡量在高聲呼叫　衝出心中障礙

陣陣嘅震盪　激發我瘋癲

熱汗在你面上　灑到我身邊
現在就要爆炸　但願直到永遠

B1
整晚嘅呼叫經已靜
耀目嘅燈光已轉黑暗
獨自在街中我感空虛
過往嘅一切都似夢
但願在歌聲可得一切
但在現實　怎得一切？

C1
永遠嘅等待　永遠嘅等待　永遠嘅等待　永遠嘅等待

　　〈永遠等待〉是 Beyond 的第一首中文作品。在〈永遠等待〉前，Beyond
唱的都是英文歌，但樂隊成軍不久後便開始創作廣東歌，世榮曾在訪問中提
及箇中原因：

　　「那時提倡本地搖滾是我們的大前提，香港有搖滾樂已有一段時間，但卻
沒有原創的中文搖滾，所以我們寫了一首〈永遠等待〉，以打造香港的搖滾聲
音。」[1]

　　〈永遠等待〉以「酷熱在這晚上／我披起黑皮褸」起筆，描繪出一班 rock
友的反叛壞孩子形象——天氣明明酷熱，主角卻偏要反常地披起黑皮褸，這

[1]　〈80 年代地下音樂起義：從卡式帶到高山劇場〉，袁志聰，《文化現場》，2010 年 2 月號，頁 20

舉動標誌著搖滾樂文化的自由、獨立、叛逆、對立等脾性。學者何柏第（Dick Hebdige）在其著作內，指出次文化「干擾了『齊常化（Normalization）』的過程」，「代表對一套象徵秩序的象徵性挑戰」[2]：在熱天披起黑皮褸是一種意識形態，是用搖滾來對世俗常規進行對抗，和對齊常化的干擾。黑皮褸是身份和搖滾次文化階級的象徵，在歌詞的脈絡下帶有 Vivian Westwood「對抗性打扮（Confrontation Dressing）」的色彩[3]。

歌詞發展下去，是一連串宣洩性活動的描述，A1 及 A2 的活動可以是 band 房夾 band，也可以是舞池跳舞——雖然筆者傾向把它解讀成前者。若是夾 band，這段所指的便會是樂隊藉音樂進行解脫和宣洩。這種宣洩有如俄國語言哲學家巴赫汀（Mikhail Bakhtin）所指的「狂歡節／狂歡式」（Carnival）概念：狂歡節的價值在於「打破日常時間—空間的約束……暫時擺脫秩序體系和律令話語的鉗制……獲得獨特的世界感受」[4][5]。A1 和 A2 段的情緒是強烈的，甚至是狂暴的，在這如狂歡節般的亢奮狀態下，歌者以 band 房作為進行狂歡節的場域，並在當中「拋開假面具」、「高聲呼叫」，為的是「衝出心中障礙」，這種「衝出心中障礙」，就如上文狂歡節所指的「暫時擺脫秩序體系」。歌者「沒法抵抗／心中的猛火」，而狂歡節的火，具有「同時毀滅（destroy）世界及更新（renew）世界」[6]的意義，就如樂隊所玩的重型搖滾樂——透過音樂，

2　《次文化：風格的意義（ SUBCULTURE: THE MEANING OF STYLE ）》(2005)，DICK HEBDIGE 著，蔡宜剛譯，國家教育研究院，頁 112

3　《DRESS AND POPULAR CULTURE》(1991), PATRICIA A. CUNNINGHAM & SUSAN VOSO LAB, BOWLING GREEN STATE UNIVERSITY POPULAR PRESS, P.14

4　《文化研究關鍵詞》(2013)，汪民安，麥田出版，頁 46-50

5　《PROBLEMS OF DOSTOEVSKY'S POETICS》(1984) , WRITTEN BY MIKHAIL BAKHTIN, TRANSLATED BY WAYNE C. BOOTH, UNIVERSITY OF MINNESOTA PRESS, P.122—129

6　《PROBLEMS OF DOSTOEVSKY'S POETICS》(1984) , WRITTEN BY MIKHAIL BAKHTIN, TRANSLATED BY WAYNE C. BOOTH, UNIVERSITY OF MINNESOTA PRESS, P.126

他們既可「盡情的破壞」[7]，亦可「帶領世界再創道理」[8]。

歌曲由 A2 進入 B 部有著一個戲劇性的轉折。當歌者在 A2 最後一句希望狂歡節的亢奮感「直到永遠」時，B 部亢奮後的現實卻帶來強烈反差。狂歡節總是短暫和周期性的，狂歡之後，我們又回到「單調的秩序井然的生活中，受壓抑的能量又積累起來」[9]，而 B 段寫的就是亢奮過後迫視的現實。《永遠等待》EP 內的版本在 B 段的第二句把「耀目燈光」指定為「寂寞街燈」，若街燈代表佛洛伊德人格理論的「超我（Superego）」（詳見〈喜歡你〉：街燈下的自我、本我與超我），「燈光轉暗」便可被解讀成「理想之消失」。「但願在歌聲可得一切 / 但在現實怎得一切？」是全曲的主旨，是歌者患得患失的表現。留意這兩句組成了一個微型結構，呼應著 A 段和 B 段分別描述理想和現實的宏觀結構：

	微型結構	宏觀結構
理想的生活	但願在歌聲可得一切	A1，A2 段那「拋開假面具」、「衝出心中障礙」的自由狀態
現實的境況	但在現實怎得一切	B 段現實世界的空虛狀態

A 段代表描述的「理想」和 B 段描述的「現實」除了形成正反對立關係外，彷彿還存在著辯証關係。辯証交互的結果，就是 C 段的「永遠等待」——現實世界並不能令歌者得到一切，而歌者能做的，就是等待。A 段歌者「但願直到永遠」這願景中的「永遠」，到了 C 段只能淪為「永遠等待」。A、B 和 C 三段的關係如下：

7　這句歌詞出自 BEYOND 的〈午夜流浪〉。

8　這句歌詞出自 BEYOND 的〈巨人〉。

9　〈狂歡、舞蹈、搖滾樂與社會無意識〉（1994），郭永玉，《社會心理研究》，頁 34—39

A 段 [正]：（ 理想 ）但願直到永遠

B 段 [反]：（ 現實 ）但在現實 ／ 怎得一切

C 段 [合]：（ 理想和現實的連接 ）永遠嘅等待

「 等待 」是不少文學作品常見的母題。被認為是中國最早的情詩，四千年前的〈候人歌〉，寫的是女子對戀人的等待（「 候人 」指的是「 等候人 」）[10]。外國學者 Peter Barry 在其介紹文學與文化理論的教科書式著作《Beginning Theory — An Introduction to Literary and Cultural Theory》中，也提到「 等待（ waiting ）」是二十世紀劇作中的重要活動 [11]。在 C 段中，我們與其說等待是一種消極被動的行為，不如說這是無力感的積極展現。這種無力感在歌曲近結尾部分不斷重複，直到完結時淡出，這種沒完沒了強化了「 永遠 」二字。這裏的重複就如山繆・貝克特（ Samuel Beckett ）的荒謬劇《等待果陀》（ Waiting for Godot ）裏面一天一天重複的等待一樣，揭示著生命的荒謬和虛無，而 Beyond 的果陀，就是那只能透過音樂才能達到的理想。

〈永遠等待〉有著多個錄音室版本，上文所引的歌詞來自 1986 年的《再見理想》專輯，為最原初的版本，後來的「 全長版本 」對歌詞進行了少許修改，但保留了原初版本的結構。全長版本的歌詞如下：

A1

酷熱在這晚上　我披起黑皮褸

現在沒法抵抗　心中的猛火

巨大嘅聲音　打進我心底

幻象在轉動使我呼吸加速

10 《先民有作——古逸詩析註》（ 2019 ），陳煒舜、魏紅岩、唐甜甜，中和出版，頁 4

11 《BEGINNING THEORY: AN INTRODUCTION TO LITERARY AND CULTURAL THEORY (4 ED) 》(2017), PETER BARRY, MANCHESTER UNIVERSITY PRESS, P. 95

現在就要爆發

A2

盡量在這一刻　拋開假面具

盡量在高聲呼叫　衝出心中障礙

願望是努力　走向那一方

熱汗在我面上　濕透了空間

現在就要爆炸

但願直到永遠

B1

整晚嘅悲憤經已靜

寂寞嘅街燈已轉黑暗

獨自在街中我感空虛

過往的衝勁　都似夢

但願在歌聲可得一切

但在現實　怎得一切？

C1

永遠嘅等待　永遠等待　永遠嘅等待　永遠等待

　　〈永遠等待〉的 12" 版本為了遷就市場，把原版和全長版本的前衛搖滾（Progressive Rock）成分大減，並把 B 段全數抽走。在歌詞傳意的角度上，此舉破壞了原曲正反合的辯証進路，並把全曲最重要的兩句「但願在歌聲可得一切／但在現實／怎得一切？」刪走，極不可取。

永遠等待

〈Myth〉

冥　后　前　傳

〈Myth〉

詞：陳時安
曲：黃家駒／陳時安

收錄於《再見理想》專輯

A1

It was a story told for years

When a young girl dwelled this land

With eyes shone like the star

And a smile that charmed both heaven and earth

A2

The moon was ashamed when next to her

And the flowers bowed their heads

Her songs could tame the beasts

Her hands could wave all sorrows away

B1

Yet that Fate was envy 'bout this girl

And a plot was planned to lay her down

A3

To a pasture she was led

Where the grass was always green

In the midst of this wonderland

Stood the plant that'd bring her permanent end

B1

Yet that Fate was envy 'bout this girl

And a plot was planned to lay her down

C1

The plant of death was in her eyes

Sending its fragrant through the air

Laughter form below was heard

With a touch the task was done

Like an arrow it speared her heart

Like venom it killed her light

As her body slowly dropped

Stopped the singing from around

Her soul left without a sound

C2

The god of love was deeply hurt
When the tragedy was known
It cut right into his heart

With tears and pain he flew to her
To end this sorrow he drawn his sword
How red the blood that sprayed around

As the thorns grew around it stem
And the petals stained in red
Turned the plant into a rose

　　當提到 Beyond 的第一隻自資大碟《再見理想》時，很多人會用前衛搖滾（Progressive Rock）或重金屬（Heavy Metal）來形容大碟的整體風格。然而，大碟中隱隱滲出的低調淒美風格也不容忽視。說到淒美，由早期成員陳時安填詞的長篇英語作品〈Myth〉就是當中的表表者。

　　從歌詞看來，陳時安有著不錯的英語駕駛能力。與早期 Beyond 的英語作品如〈大廈 Building〉（詞：鄧煒謙）或〈Dead Romance〉（詞：黃家駒）相比，陳時安的〈Myth〉無論在用字、結構和敘事手法各方面都來得成熟。尤其在用字方面，〈Myth〉明顯來得修飾，部分地方甚至很有詩意和文學氣息。

　　早期的 Beyond 深受前衛搖滾和重金屬樂團的影響，這些樂團有不少作品會以古代神話為題材，例如德國前衛搖滾樂團 Eloy 的經典概念大碟《Ocean》便以希臘神話海神波塞冬（Poseidon）為題；作品充斥神秘主義的古典金屬樂團 Led Zeppelin 作品〈Achilles Last Stand〉也有提及希臘神話角色亞特拉斯

（Atlas）；其他作品如著名的〈Immigrant Song〉或〈Battle of Evermore〉也取材自神話。Beyond 很喜歡的樂隊 King Crimson，其第二張大碟乾脆以波塞冬命名，叫《In the Wake of Poseidon》。前輩的作品，也許為 Beyond 的〈Myth〉予以不少靈感。

很多樂迷都知道〈Myth〉講的是神話故事，卻沒有太多人考究這神話的出處。根據筆者的推斷，〈Myth〉的故事很大程度參考自古希臘一段關於冥界皇后普西芬妮（Persephone）的故事。普西芬妮的父親是眾神之王宙斯（Zeus），母親是掌管農業和穀物的女神得茉忒爾（Demeter）。得茉忒爾很疼愛普西芬妮，不想女兒與諸神接觸，於是普西芬妮常與大自然花草鳥獸為伍。普西芬妮長得亭亭玉立，當她感到快樂的時候，地上繁花綻放；她悲傷時，花朵枯萎、大地荒蕪。冥王哈帝斯（Hades）看上了普西芬妮的美貌，想搶她為妻。有一天，普西芬妮在草地上採花，大地突然裂開，哈帝斯駕著戰車從地底跑出來，強行把普西芬妮拉落冥界。普西芬妮從此成為冥后：這就是著名的「普西芬妮的誘拐」（Abduction of Persephone）故事[1]。

得茉忒爾在地上找不到女兒，悲傷萬分，大地萬物不生。太陽神希路斯（Helios）目睹普西芬妮被擄一幕，把真相告知得茉忒爾。眾神之王宙斯為了令萬物生長，派了信差赫密士（Hermes）到冥界找哈帝斯要求放人。哈帝斯應允，在普西芬妮離開地府前，吃了幾顆由哈帝斯給予的石榴籽，原來她中了丈夫哈帝斯的圈套！因為當普西芬妮吃了石榴籽後，她每年必須要留在冥界四個月（另一版本說六個月），其餘時間則可回到人間。當普西芬妮回到人間與母親團聚時，百花齊放，是人間的春天和夏天；當普西芬妮返回冥界，萬物蕭條，秋冬來臨。由於普西芬妮代表了春天的出現，她也被稱為春天之神。

1　參考自〈PERSEPHONE〉（HTTPS://WWW.THEOI.COM/KHTHONIOS/PERSEPHONE.HTML）

Myth

〈Myth〉前大半段的內容與普西芬妮的故事有很多近似的地方，令筆者有理由相信歌曲內容改編自這神話故事。歌詞以「young girl」來代表歌曲主人翁，沒有明言普西芬妮的名字，但根據希臘神話，普西芬妮又名 Kore，而 Kore 意指「maiden」，與「young girl」的意義相近。「And a smile that charmed both heaven and earth」暗示主角與神族有關；「And the flowers bowed their heads / Her songs could tame the beasts」則暗示主角與大自然的關係；「With eyes shone like the star / And a smile that charmed both heaven and earth / The moon was ashamed when next to her」描述了女孩的美貌……以上種種，都與普西芬妮的角色設定近似。「Yet that Fate was envy 'bout this girl」強調命運弄人，而「Fate」（命運）就正正是所有希臘神話的母題。細看歌詞紙，我們會發現這個「Fate」是大楷開頭的「Fate」而不是一般的「fate」，可以推測這個「命運」不是我們在日常用語中所說的命運，而是希臘神話式的命運，一種人類不能逃避的宿命。無獨有偶地，「命運」這兩個字亦成了日後 Beyond 不少作品及大碟的主題（例如《命運派對》、〈命運是你家〉、「命運讓你我呼叫」等），而〈Myth〉亦成了 Beyond 探討命運的最早一批作品。

到了 A3 段，「To a pasture she was led」是普西芬妮棲息的草原，「Where the grass was always green」描寫普西芬妮令萬物滋長的神力，「Stood the plant that'd bring her permanent end」和「The plant of death was in her eyes」的「plant」（植物）就是普西芬妮採的那朵花。「Laughter form below was heard」的「below」指的是 Underworld（冥界），而「Laughter form below」，就是冥王哈帝斯的笑聲。「Her soul left without a sound」指的就是普西芬妮被擄入地府……以上種種，都顯示出〈Myth〉與普西芬妮神話的種種關係。

然而，歌詞並非完全跟著神話走：從 C2「The god of love……」開始，詞人讓愛神介入，並設定了另一個結局。歌詞的「The god of love」用的是男性的「god」而不是女性的「goddess」，後面也用「he」來描述祂，可見這個

愛神是位男性，所指的應該是厄洛斯（Eros）：即是後來羅馬神話中的邱比特（Cupid）。在希臘神話中，厄洛斯在普西芬妮被擄後並沒有介入當中，介入的只有如上文所說的宙斯、希路斯及赫密士。在某些版本的神話中，厄洛斯在普西芬妮故事中唯一出現的地方就是在誘拐事件發生前，厄洛斯曾向眾男神射出愛情之箭，使眾男神（包括哈帝斯）都愛上普西芬妮，埋下日後哈帝斯強搶女孩的伏線 [2]。

在 Beyond 的作品系統中，〈Myth〉的歌詞是唯一一首以講故事般的手法寫成的作品。全首歌詞除 pre-chorus（B1）外沒有一段重複過，就如說故事般一氣呵成。這種一氣呵成，加上歌曲的取材也為作品添上史詩般的大氣，這史詩色彩也與早期 Beyond 的前衛搖滾（Progressive Rock）風格吻合。類似的講故事手法在其他本地歌手的作品中偶有出現，著名的例子有許冠傑的〈日本娃娃〉和千禧年後 Gin Lee 的〈玫瑰的故事〉等，若我們把這兩首作品與〈Myth〉平行閱聽，會發現彼此有著近似的敘事和推進手法。

陳時安的加入令 Beyond 當時的作品充滿唯美色彩，而〈Myth〉是當中的表表者。1985 年 4 月，陳時安因學業問題離開香港，取而代之是黃貫中的加入 [3]，並為 Beyond 灌注了重型能量。大學畢業後，陳時安也偶然會與家駒和世榮來往 [4]。陳於 2022 年 2 月離世，享年 59 歲。

2　此版本的神話可參考 HTTPS://OWLCATION.COM/HUMANITIES/PERSEPHONE-QUEEN-OF-THE-UNDERWORLD
3　此段歷史記錄在〈永遠等待〉自述歷史宣傳盒帶內（1986）
4　LESLIE CHAN 微博文章，2022 年 2 月 25 日

〈再見理想〉

搖　滾，　是　一　種　信　仰

〈**再見理想**〉

詞：黃家駒／葉世榮／黃家強／黃貫中
曲：黃家駒

首次收錄於《再見理想》專輯

A1

獨坐在路邊街角　冷風吹醒

默默地伴著我的孤影

只想將結他緊抱　訴出辛酸

就在這刻想起往事

B1

心中一股衝勁勇闖

拋開那現實沒有顧慮

彷彿身邊擁有一切

看似與別人築起　隔膜

A2

幾許將烈酒斟滿　那空杯中

藉著那酒　洗去悲傷

舊日的知心好友　何日再會

但願共聚互訴往事

B2

一起高呼 Rock n' Roll

在不少人心中，〈再見理想〉是 Beyond 的校歌。Beyond 在 1988 年的《結他 & Players》雜誌中，提到〈再見理想〉的創作背景，節錄如下[1]：

記者：「〈再見理想〉是否 Beyond 的自白？」

Paul（黃貫中）：「其實這首歌是寫那批舊一代夾 band 的朋友、夜總會伴奏的樂手，他們出道不逢時，正是樂隊沒落時期，任他們怎樣努力，也沒有人會去欣賞或知道他們的存在，於是人們放棄夾 band 與及玩結他的理想。」

黃家駒：「我們這一代較幸運，在 band revival（樂隊復興）的時期出現，只要努力，便有出人頭地的機會，就算怎樣差，也有一個可以實現的目標給我們追隨，但他們沒有這個機會。那種無助的境況，驅使我們寫〈再見理想〉。」

從以上訪問可見，〈再見理想〉原定的主角，不是黃家駒或 Beyond 成員，而是訪問中提及到的前輩樂手們。前浮世繪成員梁翹柏（歌詞中「默默地伴著我的孤影一句」來自他手筆）[2]在訪問中也為〈再見理想〉的作品背景加上註

1　《結他 & PLAYERS》，（1988）VOL 61，頁 20

2　梁翹柏在香港電台電視節目《不死傳奇 —— 黃家駒》中表示「默默地伴著我的孤影」一句來自他手筆（註：作品填詞一欄並無他名字）。

腳:「在 Beyond 之前,樂隊被視為沒有前途,亦不知道原來可以有此成績,我們當時會反問自己為何玩音樂,有何目的?亦不知道將來有何前景」[3]。

雖然〈再見理想〉原意並非寫 Beyond 自己,但由於歌曲的強大感染力,相信不少人也會把歌曲對號入座,把它理解成樂隊的自白——或者說,〈再見理想〉是借前輩的遭遇,抒發自己的情感。黃家強在《心內心外》一書提及《再見理想》大碟時,談到「再見理想」這四個字的意義:

「再見理想」是一個開始,也是一個終結[4]……

「《再見理想》(指大碟)出街後,大家彷彿完成了心願,是開始也是終結,若再出新的傑作,知道一定變得商業化,會失去自己的風格,沒有自我;故此,假如歌迷們指責 Beyond 已不復於昔日的地下搖滾時,請原諒在《再見理想》時,我們已把『理想』埋沒!」

「再見」二字有兩種解讀,第一個當然是「道別」,另一個是由於不想分開,唯有希望「(再)次相(見)」——就如朱耀偉教授所言,「〈再見理想〉並沒有跟理想說再見,而是叫人再次看見理想的重要性。」[5]上文家強對「再見理想」也有類似的雙重編碼:當我們說「再見理想」是一個終結時,「再見理想」代表「道別理想」,當我們希望「再次相見」時,「再見理想」便是一個開始。用這種方式去解讀,〈再見理想〉時期的 Beyond,便處於此十字路口、人生交叉點、矛盾曖昧的患得患失狀態。所謂「把理想埋沒」,就是把舊有地下時期的理想埋沒,就如上一代樂手一樣放棄原有的,然而 Beyond 並沒有因放棄舊有而停止,放棄舊有之後所面對的,是一個新的開始。

3　《不死傳奇——黃家駒》(2007),香港電台電視節目
4　《心內心外 BEYOND(感覺寫真系列(1))》(1988),友禾製作事務所有限公司,缺頁碼
5　《香港歌詞八十談》(2011),黃智華、朱耀偉,匯智出版社,頁 205

家駒在 1987 年「超越亞拉伯演唱會」介紹〈再見理想〉時提到這終點與開始的交界：

……以前所做過的事情都是值得的，同我們今時今日的改變都是值得的。我們相信我們自己做過的每件事情都是正確……我們堅持我們的理想，這是一首令我寫了唱完之後，幾日睡不著的歌，歌名就叫〈再見理想〉。

家駒在演唱會中提到「堅持理想」，但家強在文集中卻説「已把理想埋沒」，這二元對立正引証了上文對「再見」二字的雙重性。其實這看似對立的東西並非絕對的對立，就如上文所説，這只是一個階段的結束，及另一個階段的開始。家強再在另一訪問中表述「再見理想」的二元性：

我們的第一張唱片主題名叫《再見理想》，如果是真的理想，一定會再見，而且再見不止一次，不過每次所見到的理想，都不會完全相同，每達至一個理想，便有另一個更高、更遠、更大的理想出現，能夠走在理想前面，才是真正的 Beyond！[6]、[7]

歌詞方面，A1 首兩句是後來 Beyond 作品中熟口熟面的畫面，「獨個」+「街角」營造了孤獨的畫面，與同期〈永遠等待〉那句「獨自在街中我感空虛」互相呼應。主人翁選擇了用音樂抒發心聲，配合之前提及有關前輩樂手的背景，也與 Beyond 成員作為樂人的情況吻合。〈再見理想〉選擇了用溫和的方法發聲（只想將結他緊抱／訴出辛酸），類似的信息在其他同期歌曲卻通常以狂野的咆哮表達：

6 《BEYOND 繼續革命》（相集）(1993)，三思傳播／香港電台，缺頁碼
7 黃家強在這裏所指的理想，是一個複數。這種複數式的理想，可見於〈午夜怨曲〉（詞：葉世榮）「從來不知想擁有多少的理想」或〈逝去日子〉（詞：劉卓輝）「十個美夢蓋過了天空」。

再見理想

盡力在高聲呼叫……（〈永遠等待〉，詞：黃家駒／葉世榮／黃家強／陳時安）

呼叫響震天……（〈金屬狂人〉，詞：葉世榮）

在「緊抱結他訴出辛酸」的動作／行為發生後，A1 段最後一句為「就在這刻想起往事」。A1 到 B1 副歌的轉接給予聽眾留白的空間，像鏡頭從街角的歌者放空到天空一般，讓聽眾把自己的往事填入留白中。若「就在這刻想起往事」後有標點符號，這符點會是省略號。「就在這刻」有力地叫時間凝住，並讓回憶開始。這回憶可以是前輩樂手的往事、Beyond 成員的往事、或者是聽眾的往事。

在 A1 交代過外在情景後，副歌 B1 描述的是內心。在「心中一股衝勁勇闖／拋開那現實沒有顧慮」兩句中，「衝勁」、「勇闖」、「拋開」等字為歌詞添上了力度和動感，「拋開那現實沒有顧慮」是早期 Beyond 經常提及的心願：基於對現實的不滿，他們用盡各種方法試圖逃逸：包括歌中的「拋開現實」（反轉來說即逃避現實）、變成白雲（〈灰色的心〉）、飄到雲上（〈隨意飄盪〉），到達烏托邦（〈新天地〉）。「彷彿身邊擁有一切／看似與別人築起隔膜」又是典型 Beyond 的患得患失感。在另一個場合中[8]，家駒也有提及〈再見理想〉的主旨：在〈再見理想〉中，Beyond 不是想告訴別人自己有多慘、有多可憐，只是想反映一下生活中種種無奈。上文所述的患得患失感就是家駒所指的無奈。「彷彿身邊擁有一切／看似與別人築起隔膜」兩句寫得十分到位和有共鳴，這共鳴來自理想和人事之間的張力：Beyond 最精彩的言志歌曲（即是談及自身志向的歌曲，包括勵志歌）都加入了「人」的元素，使作品不致太說教太口號，並令事情變得更立體更有溫度。副歌第三四句「彷彿」和「看似」兩字帶來的不確定感，與副歌首兩句「衝勁」、「勇闖」、「拋開」等具力度字句呈現的堅定

8　所指的場合是「1988 年蘋果牌 BEYOND 演唱會」。當時家駒宣佈劉志遠離隊的消息。

感成強烈對比——首兩句是歌者剛的一面，後兩句是柔的一面。兩者夾在一起，織成人生。

在 A2 首兩句中，歌者借酒消愁，「斟滿空杯」的動態畫面是第二句「洗」字的鋪墊。「舊日的知心好友何日再會／但願共聚互訴往事」是副歌「看似與別人築起隔膜」的解慰，若把這句拉回老樂手的大場景中，又有一番味道。

曲末「一起高呼 Rock n' Roll」是全曲最叫人熱血沸騰的一句。留意在這句出現前，歌者都是處於孤獨狀態的，但這句突然來了「一起」二字，把各個「告別理想」的孤獨靈魂連結起來，成為一組群體、一股力量和一段大合唱，而連結這些靈魂的「媒人」，就是「Rock n' Roll」。當每次演唱會樂隊和群眾高唱「一起高呼 Rock n' Roll」時，他們不只是在唱歌，而是在進行近乎宗教儀式的崇拜，並把自己的情感、回憶、靈魂和情緒奉獻在搖滾信仰中。〈再見理想〉並不只是一首「校歌」，還是一首搖滾聖詩。

‹Dead Romance›

殺 人 狂 的 暗 黑 美 學

〈Dead Romance〉

詞：黃家駒
曲：黃家駒

收錄於《再見理想》專輯

A1

Man, What are you thinking of

Man, What do you need

Man, Nobody tell you what to do

Man, You need somebody to hurt

B1

It's a rainy night

Can you hear me?

It's a rainy night

Can you help me?

A2

Man, You feel so lonely

Man, Can you hear the message come from the sky

Man, You are driving into the rain

Man, You know it's time to find the prey

B2

In a rainy night

Can you hear me ?

In a rainy night

Can you help me ?

　　1982 年 2 月至 7 月期間，一名叫林過雲的夜班的士司機，在香港不同地方殺害了 4 名女子，包括舞女、收銀員、清潔工及學生，當中最年輕的受害人只有 17 歲。在成為司機前，林過雲曾因性罪行而被捕，並因精神問題被判入青山精神病院接受治療。在每次犯案後，林過雲都會把人體肢解、拍攝殘肢、把器官製成標本，然後拿去沖曬店沖曬相片。由於林犯案時多為下雨的晚上，因此有「雨夜屠夫」的稱號。

　　〈Dead Romance〉寫的，就是這雨夜屠夫的故事。根據鄧煒謙的描述，〈Dead Romance〉原名為〈Rainy Night Killer（雨夜殺手）〉[1]，詞人用了如歌德音樂般的淒美筆觸描繪殺手的心態，全曲沒有血淋淋的感覺，反而把死亡浪漫化。單看歌名〈Dead Romance〉便可感受到這種蒼白的淒美：「Dead Romance」這「Dead」+「Romance」的組合，結構就如美國歌德樂隊 Christian

1　《我與 BEYOND 的日子》（2010），鄧煒謙，知出版，頁 59

Death 的 經 典 大 碟 碟 名《Catastrophe Ballet》(「Catastrophe」+「Ballet」)
(1984），或 者 是 後 來 Nick Cave and the Bad Seeds[2] 的《Murder Ballads》
(「Murder」+「Ballads」)（1996）。家駒這種把暴力藝術化的美學取向，也令
人聯想起導演黑澤明在電影《亂》中所呈現的暴力美學。

其實，家駒在寫〈Dead Romance〉前，已埋下這類極端題材的伏線。在
比《再見理想》更早發行的合輯《香港 Xiang Gang》中，Beyond 發表了兩首
作品，其中一首是純音樂，叫〈腦部侵襲 Brain Attack〉。《香港 Xiang Gang》
的唱片文案對〈腦部侵襲 Brain Attack〉有以下描述：

「腦部侵襲」是說一個曾犯嚴重罪行的人，在放監之後，面對社會時所受
的種種壓迫。雖然失望之餘仍有朋友鼓勵他，但始終建立不起自尊，到最後
走向一個自毀的道路。

比較〈腦部侵襲 Brain Attack〉與〈Dead Romance〉，我們會發現兩首歌
的題材有不少近似之處：兩者都涉及犯罪、死亡和毀滅。〈Dead Romance〉
可被看成是〈腦部侵襲 Brain Attack〉的姊妹作，甚或是〈腦部侵襲 Brain
Attack〉的進化版，畢竟〈腦部侵襲 Brain Attack〉是首純音樂，有歌詞的〈Dead
Romance〉相對地能更具象地表達出這病態主題。

歌詞方面，主歌 A1、A2 部分可說是歌者對雨夜屠夫所說的話，我
們可以把歌者當作一個他者，向殺手發問，但細看歌曲中「Man, you need
somebody to hurt ／ Man, you know it's time to find the prey」那近乎指令
（Instruction）般的歌詞，歌者的角色更像是一些思覺失調患者聽到的幻聽，
如幽靈（或心魔）在林過雲耳邊徘徊，慫恿甚或命令林過雲進行不法勾當。

2　　NICK CAVE 是八十年代澳洲 POST PUNK 樂隊 THE BIRTHDAY PARTY 的主音。

歌詞「Man, can you hear the message come from the sky」也道出這幻聽的存在。歌詞沒有對暴力行為進行渲染式的描寫，只用「Man, you need somebody to hurt」、「Man, you know it's time to find the prey」兩句帶過，「Man, you are driving into the rain」和「It's a rainy night」則含蓄地交代了林過雲是雨夜屠夫和的士司機的故事背景。其實歌曲強調的不是暴力，而是病態行為背後的孤獨與無助。副歌 B1、B2「Can you hear me？」、「Can you help me？」就如同向外界發出求救信號。這種求救信號多次出現於 Beyond 的早期作品中，例如：

Nobody'll help, but what else can I do?
Oh ～ lord I need your help（〈*Long Way Without Friends*〉，詞：黃家駒／陳時安）

值得一提的是，A1、A2 部分的結構很像兩首歌，一首是 Japan[3] 的〈Quiet Life〉（1979），另一首是 Pink Floyd 的〈Hey You〉（1979）：

〈Dead Romance〉	〈Quiet Life〉
Man, what are you thinking of? Man, what do you need? Man, nobody tell you what to do Man, you need somebody to hurt	Boys, now the times are changing, the going could get rough Boys, would that ever cross your mind? Boys, are you contemplating moving out somewhere? Boys, will you ever find the time?

3　JAPAN 對 BEYOND 有一定影響，例如：（1）黃家強曾表示 JAPAN 的《TIN DRUM》是他最喜愛的大碟之一。（2）在 BEYOND 自傳節目《BEYOND 勁 BAND 四鬥士》中，JAPAN 的作品〈THE ART OF PARTIES〉被選用作背景音樂。（3）在個人發展時期，黃貫中在首張個人唱片中，邀請了 JAPAN 前低音結他手 MICK KARN 客串多首曲目。

〈Dead Romance〉	〈Hey You〉
Man, what are you thinking of?	Hey you, ……Can you feel me?
Man, what do you need?	Hey you, ……Can you feel me?
Man, nobody tell you what to do	Hey you, don't help them to bury the light
Man, you need somebody to hurt	Don't give in without a fight

除了結構外,〈Dead Romance〉部分內容、用字及意象也很像〈Hey You〉:

〈Dead Romance〉	〈Hey You〉
It's a rainy night Can you hear me?	Out there in the cold getting lonely, getting old Can you feel me?
Man, you feel so lonely	getting lonely, getting old

在《再見理想》大碟中,〈Dead Romance〉分 part1 和 part2 兩部分,part1 為純音樂,part2 為歌唱部分。在現場演出時,作品會一氣呵成地演奏,但在大碟中,Beyond 卻把這長十一分鐘的作品分為兩部,處理手法與一些前衛搖滾樂隊近似。

1986

五子時期

1988

〈金屬狂人〉

荷　爾　蒙　先　決

1986

〈金屬狂人〉

詞：葉世榮
曲：黃家駒

收錄於《永遠等待》EP

A1

心中多少的滄桑　不可抵擋的空虛

卑躬屈膝的一生　今天必須衝出那枷鎖

就要像狂人　呼叫響震天

A2

收起心中的憂傷　拋開當天的抑鬱

加添一分力量　今天必須洗去那悲傷

就要像狂人　呼叫響震天

B1

獸性大發是我像狂人　金屬者　*Hey　Hey　Hey*

快要爆炸是我像狂人　永不滅　*Lor⋯⋯*[1]

　　在《香港粵語流行歌詞研究 II──八十年代中期至九十年代中期》中，朱耀偉教授對〈金屬狂人〉有著一針見血的評論：

　　〈金屬狂人〉是典型的早期 Beyond 式憤怒，完全是情緒的痛快宣洩⋯⋯詞人主要是以歌詞作為發洩的工具，看來並不著重文字的修飾[2]。

　　誠然，要欣賞 Beyond 部分早期作品如〈金屬狂人〉，我們難以如評論〈長城〉般逐字逐句進行文本分析，在〈金屬狂人〉這類鬱勃狂放的宣洩性作品中，文字作為傳訊信息的重要性減少，演繹歌詞的方式和手法比歌詞本身更為重要。樂評人黃志華先生在《粵語歌詞創作談》內有過以下的討論：

　　有一類歌詞，其內容只是為了配合音樂而渲染一份心緒、氣氛甚或是英語所謂的「Mood」，其在創作上並不介意是否具文學性，因此這類作品我們固然不宜硬要用評價文學作品的標準來衡量它⋯⋯一切都但憑感覺[3]。

　　〈金屬狂人〉在某程度上，就是黃志華所說的這類歌詞。如國內資深樂評人王碩所說，在重金屬的世界內，「⋯⋯強調的是音高，透過音高讓聽眾沉迷，而不是歌詞的文學性。也正是因為這個原因，重金屬音樂是一種荷爾蒙優先的音樂。」[4] 欣賞如〈金屬狂人〉般「荷爾蒙先決」的作品，我們可以把

1　原版歌詞紙沒有「HEY HEY HEY」及「LOR⋯⋯」兩句，但為方便討論，特此加入。

2　《香港粵語流行歌詞研究 II──八十年代中期至九十年代中期》（2011），朱耀偉，亮光文化，頁 94

3　《粵語歌詞創作談》（2016），黃志華，匯智出版，頁 61

4　《從裝懂到聽懂，現代音樂簡史》（2020），王碩、儲智勇，大是文化，頁 111

重點放在歌詞那不雕琢不修飾的原始氣息，此氣息正與作品的金屬主題和重型編曲[5]配合。我們亦可留意歌詞如何盛載能量，和這能量如何與編曲／主唱相輔相承。其實在聆聽 Beyond 許多作品時的其中一個重點，就是聆聽「力（Force）」（包括作用力和反作用力）如何像牛頓第三定律般在歌曲中運動。這種力會透過音樂、歌詞、主唱演繹等多方面來傳遞，只是每首歌的比重各有不同而已。

　　歌曲的佈局大致可分為兩部分，先是能量爆發前的壓抑狀態，詞人用了一堆負面的詞彙去描述這狀態，如「滄桑、空虛、卑躬屈膝、憂傷、抑鬱、枷鎖」等。壓抑狀態到了一個臨界點，歌者決定「衝出枷鎖」、「洗去悲傷」，然後是情感如山泥傾瀉或火山爆發般的宣洩，顯示能量、力度、重量的字詞在曲中比比皆是，例如：「衝出那枷鎖、加添一分力量、呼叫響震天、獸性大發、快要爆炸」等。「呼叫」是作品的關鍵字，在曲中，「呼叫」不只是情感的發洩，亦是對抗壓抑狀態的策略。「呼叫」除見於「呼叫響震天」一句外，更重要的是在副歌的「Hey ／ Hey ／ Hey」和「Lor……」的呼喊：這些呼喊並非文字性的，而是生物性的，就像當你不快樂時，朋友叫你「喊出來」那種宣洩，若你參與過任何 Beyond 的現場演出或向 Beyond 致敬的演唱會，你會感受到「Hey ／ Hey ／ Hey」這三句的重要性，和在現場大合唱時唱到這句的暢快感。大概這三個無文本意義的「Hey ／ Hey ／ Hey」，比曲中任何一句歌詞都來得重要。

　　除錄音室版本外，〈金屬狂人〉另一個早期的現場版本與錄音室版本有著稍微不同的歌詞。原本 A2 的「收起心中的憂傷／拋開當天的抑鬱／加添一分力量／今天必須洗去那悲傷」在現場版本中變成如下歌詞：

5　〈金屬狂人〉原來的編曲是純重型的，但在錄音室版本中，加入了大量 ROCKABILLY 風格，使原本的金屬味遞減。

A2
收起心中的憂傷／千刀斬不開的心
加添一分暴戾／今天必須洗去那悲傷

這版本中「千刀斬」、「暴戾」強調暴力，而此暴力在全曲的脈絡中，與「獸性」、「爆炸」、「狂人」等意象吻合。歌詞中對暴力的強調叫人聯想起早期 Beyond 的分支樂隊「高速啤機」——高速啤機由主唱馬永基、Beyond 成員黃貫中、葉世榮及鄧煒謙組成，玩重金屬音樂，最為人知的作品是曾由黃家駒翻唱的〈衝〉。高速啤機的作品無論在歌名或歌詞上都帶有強烈的暴力味道，如〈衝〉那句「赤手空拳為戰」、〈金剛惡魔〉的「我要發狂／我要破壞」等。若把 Live 版的〈金屬狂人〉放在高速啤機的作品中一起聆聽，會聽出兩者在風格上的相同之處。至於〈金屬狂人〉的錄音室版本，大概是由於現場版的妖氣戾氣太重，一些負面的歌詞如「加添一分暴戾」被改頭換面成「加添一分力量」，使意思和感覺完全改變。

葉世榮曾在訪問中介紹過〈金屬狂人〉的創作背景，指歌曲講的是「受盡社會壓力的年青人，用強烈的方式發洩自己內心」[6]。在這裏，「發洩」固然是作品的主旋律主基調，但「受盡社會壓力」這描述也不容忽視。Beyond 最早期作品〈腦部侵襲 Brain Attack〉寫的就是這種社會壓迫，〈大廈 Building〉想展現的「這石屎森林裏的壓迫感」[7]，以及〈金屬狂人〉同碟的〈灰色的心〉（詞：黃家強／黃家駒）那句「到處似真空的迫壓著」寫的都是壓迫。在巨大的壓迫下，受壓迫者被扭曲至要以一個病態的形象出現，於是 Beyond 的早期作品便出現了連環殺手、狂人、釋囚等角色。這些都是在研究 Beyond 風格時值得注意的地方。

6　〈永遠等待〉自述歷史宣傳盒帶（1986）
7　請參閱本書「〈大廈 BUILDING〉：城市空間的權力幾何學」一文。

金屬狂人

〈沙丘魔女〉

搖　　滾　　聊　　齋

1987

〈沙丘魔女〉

詞：黃貫中
曲：黃家駒／黃家強

收錄於《亞拉伯跳舞女郎》專輯

A1

風沙撲面　烈日當空趕上路

心底已是　茫然分不清去路

B1

像夢像幻　之間只看見

她飄到我身邊

迷惑目光怎拒抗

心不其然醉倒

A2

輕紗蓋面　用白色身軀說話

金光燦爛　夢幻一般的片段

B2

無情無言　就似冰一塊

的她已化輕煙

留下滄桑的一個

沙丘迷人記憶

C1

魔女魔女　身體就是靈與欲沉澱

飄忽飄忽　沙丘上為尋找心裏　夢想

A3

呼吸震動　靈魂消失歡笑內

孤清遠路　仍留低一些記號

當大家把《亞拉伯跳舞女郎》的焦點放在專輯的異國風情上時，似乎都沒有留意到這一點：原來在《亞拉伯跳舞女郎》的十首作品中，有五首是情歌。這些情歌除了與死亡相關的〈追憶〉外，其他作品或多或少都帶有異域感和神秘感，〈沙丘魔女〉就是表現這種異域愛情作品中的表表者。

在〈沙丘魔女〉發表的八十年代，香港流行著一些以「鬼妖美女」為題材的作品，例如譚詠麟的〈暴風女神 Lorelei〉（詞：林振強）、周啓生的〈淺草妖姬〉（詞：林振強）、林子祥的〈蜘蛛女之吻〉（詞：林振強）等。把以上鬼妖美

女作品與〈沙丘魔女〉比較，可見其近似之處：

〈沙丘魔女〉	其他作品
風沙撲面	- 狂風猛風 / 怒似狂龍 　〈暴風女神 Lorelei〉（唱：譚詠麟）
輕紗蓋面 / 用白色身軀說話	- 床上那舊絲襪黑舞衣⋯⋯ 　蜘蛛的網懸掛半空 / 飄似一件神秘舞衣 　〈蜘蛛女之吻〉（唱：林子祥） - 她永躺於我心的那黑紗上 　〈淺草妖姬〉（唱：周啟生）
無情無言 / 就似冰一塊 的她已化輕煙	- 活著只喜歡破壞 / 事後無蹤 　〈暴風女神 Lorelei〉（唱：譚詠麟） - 她雖已走 / 她永躺於我心的那黑紗上 　〈淺草妖姬〉（唱：周啟生）
留下滄桑的一個 沙丘迷人記憶	- 我在思念的網中 　被捆綁 / 掙脫是難事 　〈蜘蛛女之吻〉（唱：林子祥） - 給今天滄桑的人 / 狂想的天地 　〈淺草妖姬〉（唱：周啟生） - 停在那 / 抹不清的追憶中 　〈暴風女神 Lorelei〉（唱：譚詠麟）
魔女魔女	- 神秘的 Lorelei 　〈暴風女神 Lorelei〉（唱：譚詠麟）
身體就是靈與欲沉澱	- 她將半裸的背肌輕放於一片黑紗上 / 　而她的咀唇 / 如兩片禁地 　〈淺草妖姬〉（唱：周啟生） - 一絲一絲美又軟的絲 / 交織交疊如纏綿事 　絲中一隻強壯蚱蜢 / 偏咬不斷柔軟細絲 　〈蜘蛛女之吻〉（唱：林子祥）

「鬼妖美女」歌曲在敘事上有著以下共通點：

- 歌曲以男性視角出發，並由男生主唱。
- 歌曲通常以鬼妖美女的綽號為歌名。
- 女子都身為異類，並非大路情歌常見的良家婦女。
- 女子一般都被描繪成妖艷神秘，充滿挑逗性的性感尤物。
- 男主角（歌者）被女子的姿色迷住。
- 男主角和女子的關係一般建立在肉慾上。
- 在艷遇及愉悅過後，女子會消失。
- 女子消失後，男主角懷念女主角和那段短暫的情誼。

〈沙丘魔女〉也沿用近似套路。歌曲的佈局結構如下：A1 部分由歌者在沙漠趕路開始，交代了場景和故事背景。首兩句的「沙」和「烈日當空」似曾相識，其實這景象早見於〈Long Way Without Friends〉（詞：黃家駒／陳時安）那句「The sun is scorching down and the sand reflect its light」。第三四句是 Beyond 早期作品常見的迷路狀態。在迷糊之間，女主角沙丘魔女於 B1 出現，並深深吸引歌者。A2 全段主要負責描述女主角的美艷和神秘，而 B2 則匆匆描繪女主角如鬼魅般消失。A3 則是歌者於魔女消失後對這段艷遇留下的印象與痕跡。副歌是一個總結，並把「魔女／魔女」四字放在 hook line 位置。「飄忽」二字和意象早見於 Beyond 第一首情歌〈飄忽的她〉[1]。一如其他鬼妖美女作品，沙丘魔女是官能上「靈與欲沉澱」的性感尤物，但與其他類似的作品不同，詞人對沙丘魔女的描述不只留在肉體層面，她還是一個有夢想的奇女子。詞作沒有交代沙丘魔女的夢想是甚麼，但筆者認為，這愛追夢的獨行女子，某程度上是歌者自我形象的投射。

1　〈飄忽的她〉沒有錄音室版本，現在流傳的現場版本來自 1985 年堅道明愛演唱會的錄音。

〈沙丘魔女〉中那男子與魔女的艷遇，與中國古代的志怪小説如《聊齋志異》（作者：蒲松齡）中，書生與異類女子的戀愛故事近似。學者康正果在研究中國古典文學中的性元素時，曾對《聊齋》等鬼怪小説內男主角與異類女子的艷遇進行分析，其論點幾乎完全可被套用在〈沙丘魔女〉的故事上。康正果指出在女妖惑人的故事中，女妖們「既是男人欲望的對象，又令他感到恐懼。」[2]。沙丘魔女一方面是「靈與欲沉澱」，另一方面又是個妖物，與鬼怪小説內的女妖情狀近似。康正果也指出，《聊齋》內的男主角大都沒有富裕的家產和任何權勢，「幾乎不具備恣意享受女色的現實條件」，因此這些人與魔的艷遇故事，只是男子「表現其色情夢的方便形式」，是一種自我慰藉[3]。作者劉仲宇在《中國精怪神話》[4]一書中對此有著進一步推論：

所謂人妖戀愛，性交，人被妖迷等等，是一種因性慾得不到發洩，導致心理失衡，在夢境和想像的幻境中與異性戀愛、性交的病症；但這種異性並非現實中的某一對象，卻被構想成，或在潛意識中被當成精怪、鬼魅。

把這論點套用在當時的 Beyond 中，「得不到發洩」的不是樂隊成員的性慾，而是他們整體的鬱結情緒。《亞拉伯跳舞女郎》全碟帶有強烈避世色彩，Beyond 五子當時的迷失和鬱鬱不得志也與《聊齋》內的書生有近似的際遇。〈沙丘魔女〉和〈亞拉伯跳舞女郎〉等情歌作品，可被理解成樂隊成員自我慰藉的一種展現，而沙丘魔女的存在，一如同期〈新天地〉〈隨意飄蕩〉〈迷離境界〉等作品內烏托邦的存在般，擔當著為主角彌補人生缺憾的角色。至於沙丘魔女最後的消失，借用康正果的論點，「在消受艷福的事情上，最使男人感

2　《重審風月鑑——性與中國古典文學》（2016），康正果，釀出版，頁 166—174
3　同前注
4　《中國精怪神話》（1997），劉仲宇，上海人民出版社，頁 192

到麻煩的，是事後的現實事務」[5]——〈沙丘魔女〉和〈淺草妖姬〉的妖女最終一定要消失，因為只有消失，男主角才不用負責任。但渣男的角色是不討好的，所以這類歌曲必定會寫成男主角懷念異類女子，以顯得其有情有義。再者，得不到的才是最好的，男主角對女子那一夜情的思念，那個「沙丘迷人記憶」，實在也叫人著迷。

在 2018 年 Beyond 成立 35 週年紀念展中，展出了〈沙丘魔女〉的兩版手稿。與發表的版本比較，第一稿最後一段（A3）比最終稿更詭異，單看這段歌詞還以為是一首歌德作品。第一稿歌詞如下[6]：

A1

風沙撲面　烈日當空中上路
心底似是　茫然分不清去路

B1

像夢像幻　之間只看見
她飄到我身邊
迷惑目光怎抗拒
心不其然醉倒

C1

魔女魔女　身體像是靈與欲沉澱
飄忽飄忽　沙丘為著尋找她的　夢想

5　《重審風月鑑——性與中國古典文學》（2016），康正果，釀出版，頁 166—174
6　《BEYOND 傳奇三十五周年特刊》（2018），ERIC TSANG 主編，海天出版社，頁 31

A2

輕紗蓋面　用白色身軀說話

金光燦爛　夢幻一般的片段

B2

無情無言　就似冰一塊

的她已化輕煙

留下滄桑的一個

沙丘中迷人記憶

A3

呼吸震慄　靈魂消失幽冥內

孤清遠路　仍留低一些記號

〈沙丘魔女〉，是用搖滾語法寫成的中東版聊齋。

〈舊日的足跡〉

他 來 自 北 京

〈舊日的足跡〉(《現代舞台》版本)

詞：葉世榮
曲：黃家駒

收錄於《現代舞台》專輯

A1

我要再次找那　舊日的足跡

再次找我過去　似夢幻歲月

腦裏一片綠油油　依稀想起她

心中只想再一訴　那舊日故事[1]

B1

每一張可愛　在遠處的笑面

1　原版歌詞內頁為「那舊日的故事」，但家駒唱出來時沒有「的」字，因此「的」字在此從略。

每一分親切　在這個溫暖家鄉故地

A2

雨細細　路綿綿　今天只想她

看透天際深處　道上沒晚霞

在這個黑暗漫長　夜靜沒對話

身邊只想擁有你　伴著我在路途

A3

再次返到家鄉裏　夢幻已是現在

看有多少生疏的臉　默默露笑容

那裏一片綠油油　早風輕輕吹

細聽媽媽低聲訴　那舊日故事

A4

已過去的不可再　今天只可憶起

一雙只懂哭的眼　落淚又再落淚

嗚……

B2

每一張可愛　在遠處的笑面

每一分親切　在這個溫暖地

每一張可愛　在遠處的笑面

每一分親切　在這個溫暖家鄉故地

在 1985 年堅道明愛舉行的 Beyond 自資音樂會中，黃家駒曾對原版〈舊日的足跡〉有以下的介紹：

呢首歌係我一個住喺北京嘅朋友，返到故鄉所寫成嘅一首作品，歌名叫〈舊日的足跡〉。

由此可見，這首歌的靈感來自真人真事，家駒所指的這位朋友叫劉宏博，是生於北京的香港人，亦是 Beyond 三人時期作品〈阿博〉的主人翁。

〈舊日的足跡〉有多個版本，歌詞方面有兩個版本，一個是收錄於《再見理想》盒帶的原始版本，另一個是收錄於《舊日的足跡》單曲及《現代舞台》的新版本，兩個版本的差距不大。由於原始版本有著少許沙石，所以在此介紹的是《現代舞台》版的歌詞。

先說說作品的結構佈局。主歌（verse）共有四部分，每部分都有著明確的分工：A1 寫的是對故鄉的眷戀，並宣佈要回到故鄉去找「她」，這段的故鄉存在於腦袋之中，而主角尚未有實際回鄉行動。在 A2 段，主角出發了，此段是回鄉路程的描述。A3 寫主角回到故鄉後的所見所聞；A4 有點像小結，寫主角對過去的人和事的懷念。故鄉的概念由 A3 肉眼所見回到 A1 的腦裏記憶。

Verse 的四個部分層層遞進、宛如一部小說的起承轉合。B1 副歌負責做總結，短短的四句「每一張可愛 / 在遠處的笑面 / 每一分親切 / 在這個溫暖家鄉故地」，頭兩句寫的是人，後兩句寫的是地。對偶的旋律和文字結構把人和地結合，將兩者扣緊。用 verse 進行線性敘事、用副歌來作宏觀性描述這手法叫我聯想起 The Eagles 的〈Hotel California〉，此作品亦曾出現於《Beyond 勁Band 四鬥士》自傳式單元劇中，相信對 Beyond 也有一定的影響。除此以外，Beyond 的自家作品〈Long Way Without Friends〉也有著類似的結構和推進。

值得留意的是 A2 部分，詞人用了一整段來描述返回家鄉的過程。這段

歌詞關注的是「過程」,而不是所期待的「終點」(即是家鄉),這種處理手法在一般以懷舊、思鄉為主題的音樂作品中並非指定動作。若我們把〈舊日的足跡〉與同期作品〈Long Way Without Friends〉一併閱讀和聆聽,會發現這一段宛如〈Long Way Without Friends〉的濃縮版。兩首歌所描述的行進過程,都把「行進」自身變成一個苦行的儀式;透過這個儀式,主角可以由現在回到過去、由現實回到夢幻、從混沌直通理想。這個過程是儀式性的,其意義就如巴西小說家保羅·柯艾略(Paulo Coelho)在《The Alchemist》(牧羊少年奇幻之旅)或《The Pilgrimage》的朝聖過程。行進的強調又與歌名〈舊日的足跡〉那個具行進感的「足跡」吻合。A3 部分「看有多少生疏的臉 / 默默露笑容」一句則明顯有詩人賀知章〈回鄉偶書〉「兒童相見不相識,笑問客從何處來」的影子。

〈舊日的足跡〉是 Beyond 第一首以祖國故鄉為題的作品,開啟了日後 Beyond 以故鄉 / 黃土地為題的作品先河。當然,日後的中國風作品如〈大地〉〈長城〉〈農民〉均由劉卓輝填詞,文字較精煉且中國味較濃,與〈舊日的足跡〉內容較近似的反而是同年代由劉美君主唱的〈一對舊皮鞋〉(詞:潘源良),可對讀的地方有不少:

	〈舊日的足跡〉	〈一對舊皮鞋〉
代表遠行 / 旅程的符號	足跡	皮鞋
旅程的描述	雨細細 / 路綿綿 / 道上沒晚霞 / 在這個黑暗漫長夜靜沒對話	他鄉裏跨過 / 冰雪的疆界 踏著長路與短街 / 一走數千里 / 風雨中沖曬
故鄉的描述	再次返到家鄉裏 / 夢幻已是現在 / 那處一片綠油油 / 早風輕輕吹	夢裏又再遇見故鄉裏的街 / 打掌一聲一聲再響徹小街

故鄉的人的描述	看有多少生疏的臉 / 默默露笑容 / 細聽媽媽低聲訴 / 那舊日故事	想起故鄉處 / 苦幹的爸爸 / 亦已經日漸年邁 / 老爹兩手顫抖補鞋

〈舊日的足跡〉結構清晰、層次分明，有明顯的推進和起承轉合，與其他早期不太考慮佈局、只是我手寫我心的隨意風格的作品相比，有著明顯分別。朱耀偉教授曾在《香港粵語流行歌詞研究 II——八十年代中期至九十年代中期》一書中提及葉世榮在填詞方面是四子之中較熟練的一位，我們從這首歌詞中便可以引証教授的論點。

〈天真的創傷〉

水　　漾　　青　　春

〈天真的創傷〉

詞：黃家駒
曲：黃家駒

收錄於《現代舞台》專輯

1988

A1

懷念妳的淺笑

流露世間的溫馨

明亮似水雙眼

無奈帶憂鬱孤單

B1

只想跟她輕說聲

是妳要我沒法可淡忘

C1

曾令我的心總不息

望向海　呼喚妳

難道我天真的心窩

在暗湧　迷失了岸

A2

隨著晚風輕滲

呈現往昔的歡欣

凌亂記憶思緒

難覓已消失的她

B2

掩飾心底的創傷

在笑意裏讓記憶洗去

　　〈天真的創傷〉收錄於《現代舞台》大碟，主旨關於紀念一份逝去的感情。〈天真的創傷〉與緊接在後，收錄於《秘密警察》內的經典作〈喜歡你〉有不少地方近似，恍如〈喜歡你〉前傳。

　　在〈天真的創傷〉之前，Beyond 也有發表過情歌，但這些情歌不是太超現實（如〈亞拉伯跳舞女郎〉及〈沙丘魔女〉）就是太灰（如〈追憶〉），〈無聲的告別〉〈孤單一吻〉比較主流，但當中有少許肉慾的描寫，沒有後來〈天真的創傷〉等作品的純情。因此，在主打年青男女的市場上，〈天真的創傷〉〈冷雨夜〉和〈喜歡你〉等情歌較容易為大眾接受。

　　〈天真的創傷〉A1 部分由描繪舊愛的容貌開始，為歌曲繪製了女主角的

畫面：先是笑容，然後是雙眼。這樣的描述和 Beyond 的經典情歌〈喜歡你〉副歌中對女友的描述一模一樣（喜歡你／那雙眼動人／笑聲更迷人），不過〈天真的創傷〉的描繪比〈喜歡你〉更為細緻，就如為女生的面容進行大特寫。說到雙眼，其實早在地下時期時，Beyond 就在其情歌始祖〈飄忽的她〉中有過對女生眼睛的描述[1]，後來的非情歌〈Myth〉也曾細緻描繪過女生的雙眼和笑容[2]。這些描述，一如其他歌手的情歌，在 Beyond 日後的情歌作品中也常反覆出現[3]。

〈天真的創傷〉在歌曲一開始便開宗明義、直截了當地白描女生的容貌／行為，這種處理手法是不常見的，通常歌詞都會先交代場地，營造了氣氛和情調後，才讓女主角出場[4]。因此，〈天真的創傷〉可算是一個例外。這種處理就如一些電影在影片開頭便來了一個近乎迫視的面容大特寫，先讓觀眾近距離認識主角，然後再交代場景和劇情。

在描繪過女生的容貌後，詞人在 B1 的 pre-chorus 交代了對女生的思念。隨著歌曲的推進，在唱相同旋律的 B2 時，B1「沒法可淡忘」變成了「讓記憶洗去」。若歌曲推進有著時間推進的意涵，B1 和 B2 的歌詞合起來便有「時間可沖淡一切」的含意。「在笑意裏／讓記憶洗去」為故事提供一個解決方案，也是歌者在與過去的自己和解。

副歌部分延續了思念主題。詞人巧妙地用海的意象來貫穿歌曲：先是望海的呼喚把鏡頭伸展到博大的海，並延伸至無限遠；然後出現海的暗湧，這

1　在〈飄忽的她〉中，相關的歌詞為「WOO……看她那一雙眼」。〈飄忽的她〉沒有錄音室版本，現在流傳的現場版本來自 1985 年堅道明愛演唱會的錄音。

2　相關的歌詞為「*WITH EYES SHONE LIKE THE STAR AND A SMILE THAT CHARMED BOTH HEAVEN AND EARTH*」。

3　關於女生笑容的描述例子包括〈愛妳一切〉〈完全的擁有〉〈懷念您〉等。

4　先場地後人物的處理方法，例子有〈喜歡你〉〈沙丘魔女〉〈早班火車〉。

暗湧把物理的海轉化至情緒的海，代表了歌者內心的忐忑混亂，前句呼應了「我的心總不息」，後接 A2「凌亂記憶思緒」。博大的海出現了「迷失了岸」的歌者，在暗湧的波濤上載浮載沉，與上文所指的忐忑相呼應。「迷失了岸」很有畫面，如「無腳的雀仔」精準地描述歌者那失去依靠的感覺。在這裏，海成了一個載體，載住了思念，也載住了情緒。真實的海和水在歌曲開初已埋下了伏線，「水」早見於「明亮似水雙眼」一句，仿似為副歌的浩瀚汪洋鋪路，也作為了 B2「讓記憶洗去」那個「洗」字的載體。大海的意象為歌曲畫面增添了不少水分，也盛載了詞人的一段水漾青春，讓〈天真的創傷〉成為 Beyond 早期一首雖不起眼但頗為精巧的小品。

順帶一提，〈天真的創傷〉有一個名叫〈夢想〉的二創版本，此版本由 Beyond 歌迷填詞，並於 1988 年 7 月 3 日新世界酒店的 Beyond 歌迷會活動中由家駒唱出。為配合歌詞，B1 部分的旋律有少許更改。此曲首次收錄於一盒叫《Beyond 歌迷會實錄》的非賣品盒帶上，歌詞如下：

〈夢想〉

A1

曾被你所吸引

迷住我的小心窩

無奈你的一切

留在我思憶中

B1

真想交出真摯心

望你在每天　親吻我

C1

全是我心中的癡想

令我竟　失自我

能為你我甘心犧牲

夢已醒　全給破滅

A2

迷惑我的雙眼

留在腦海的聲音

仍在理想的你

還在記憶中癡想

B2

心中哭聲可會知

讓我永遠在記憶活埋

《Beyond 歌迷會實錄》非賣品卡式帶。卡式帶上顯示的印刷日期為 1977 年，疑誤。

〈現代舞台〉

日 常 生 活 的 自 我 表 演

1988

〈現代舞台〉[1]

詞：劉卓輝
曲：黃家駒／黃家強／劉志遠

收錄於《現代舞台》專輯

A1

Ha ha Ha ha ha……

不羈的少女　仍舊在故作端正

悲哀的配角　仍舊是惹笑見稱

萬眾傾心的偶像盡力　找一刻恬靜

為著光輝的見証　承受自我壓迫

A2

風騷的政客　仍舊是故作公正

1　原版盒帶背面的歌名為〈現代舞台〉，但歌詞紙內的歌名則為〈現代舞台（HA.HA.HA）〉。

超級的戰鬥　仍舊在咄咄進逼

遊戲中彼此醞釀實力　打賭生命

為著偏激的信仰　從未願意醉醒

Ha ha ha ha ha……

B1

我已再作了努力　我已變作了冷靜

但是現實裏我卻看不清

明日擠身於舞台　是那角色

A3

衝天的鬥志　無奈被錯折吞拼[2]

繽紛的世界　無奈沒法見識

倦透的身軀繼續屹立　抵擋侵襲

墮入孤僻的個性　誰又問過究竟

　　社會學家高夫曼（Erving Goffman）在五十年代發表的社會學巨著 *The Presentation of Self in Everyday Life*（《日常生活的自我表演》）中，提出「劇場隱喻（Dramaturgical Metaphor）」這概念。高夫曼指出，社會生活就如一場演出戲碼，每個人都正在扮演一個角色。他也提出「印象管理（Impression Management）」的概念，指出人們必須為自己從事的事情，做出能令外人接受的「表演」，以符合人們對該活動從事者的印象。當人們在活動時，每個人既是觀眾，也是演員。〈現代舞台〉所指的「舞台」，就是高夫曼所指的「劇場」。

2　原版歌詞內頁為「無奈地被錯折吞拼」，但家駒唱出來時沒有「地」字，因此「地」字在此從略。

〈現代舞台〉所探討的，是個人在現代社會的角色問題。在〈現代舞台〉的歌詞中，無論是少女、配角，還是政客等，都在社會舞台上扮演著一個個角色。然而，外表端正的少女，內心其實極為不羈，給人「惹笑見稱」的配角，內心其實是悲哀的。劉卓輝在歌詞中所指的表演和真我之間的差距，形成了高夫曼所指的「角色距離」（Role Distance），而角色所進行的表演，其實是學者 Hochschild 在著作 *The Managed Heart: Commercialization of Human Feeling* 所指的「情緒勞務」。所謂情緒勞務，根據學者吳清山、林天祐所言，是「控制情緒並運用語言與肢體動作，刻意製造出足以讓顧客產生備受關懷以及安全、愉快心情的一種工作表現」[3]，歌詞所提及的角色，其實都在進行著情緒勞務：「故作端正」、「惹笑見稱」、「萬眾傾心」、「故作公正」等其實都是表層偽裝，因此明明配角內心悲哀，卻要表現惹笑。惹笑是大眾對他身份的期望（即上文所指的「印象管理」），為了滿足這外來期望，〈現代舞台〉內的角色把自身最真實的情感也埋沒了。佛洛姆（Erich Fromm）在其著作《逃避自由──透視現代人最深的孤獨與恐懼》（*Escape From Freedom*）中，也有近似的觀點[4]：

　　……人不僅販賣商品，也販賣自己，並且自覺是一項商品。體力勞動者出賣體力；商人、醫師與神職人員販賣「人格」。現代人如果想出售商品或服務，便必須具備某種特殊的「人格」（*Personality*）……

　　若某人滿足不到社會的期望，其後果會是如何？佛洛姆指出，「如果某人所提供的特質欠缺利用價值，那麼這個人就沒有價值可言，就像一個賣不出去的商品，雖然可能有使用價值，卻仍然一文不值。如此一來，所謂自信與

3　〈情緒勞務〉（2005），吳清山、林天祐，《教育資料與研究》第 65 期，頁 136

4　《逃避自由──透視現代人最深的孤獨與恐懼》（2015），埃里希‧佛洛姆（ERICH FROMM）著，劉宗為譯，木馬出版社（原著：*ESCAPE FROM FREEDOM*（1941））

自我感，只是反映他人對我所抱持看法的指標……」因此，人們會如歌詞所言，「為著光輝的見証 / 承受自我壓迫」，為了達到這現代社會所要求的價值，歌者要「再作努力」、「變作冷靜」、「繼續屹立 / 抵擋侵襲」。然而，這些動作大概都是徒勞的，因為如果表層偽裝的規則與個人真正的情緒之間欠缺聯結，最終導致工作生活和自我的異化，使人從工作中自我疏離、自我封閉[5]，即是歌詞所指的「墮入孤僻的個性」。為此，詞人在副歌最後一句提出了一個關鍵的疑問：我們的真實身份到底是甚麼（明日擠身於舞台 / 是哪角色）？唱到這裏，歌曲突然跳出了上述種種糾結，並以一個反思者的視角去探討身份問題。學者紀登思（Giddens）提出了「認同故事」（Identity Stories）的概念，指出認同故事嘗試回答個人「做甚麼、成為甚麼樣的人」等問題[6]，「明日擠身於舞台 / 是哪角色」就正正是這類的提問。為此，詞人並沒有為問題提供答案，而是在歌曲段落結束時把討論和反思交給聽眾。美國社會心理學家米德（George Herbert Mead）指出，人類在社會中，要承受他人的期望，扮演自我角色，從而成為「社會的存在」[7]。這個社會的客觀自我是為「客我（me）」，這客我就是歌詞中的「少女」、「政客」等角色。然而，除了客我外，米德指出我們內心還有一個反抗客我的「主我（I）」，這個主我具創造力，是改變社會的力量。「明日擠身於舞台 / 是那角色」就是「主我」的追尋[8]。

　　身份議題可以是很個人化的東西，也可以是在同一時空下一群背景近似的人的身份探索──若我們把歌詞放入當時的時代背景來理解，〈現代舞台〉

5　HOCHSCHILD, A. R. (1983). THE MANAGED HEART: COMMERCIALIZATION OF HUMAN FEELING. BERKELEY, CA: UNIVERSITY OF CALIFORNIA PRESS.

6　GIDDENS, A. (1991) MODERNITY AND SELF-IDENTIFY. CAMBRIDGE: POLITY PRESS P. 75

7　《心靈、自我與社會》（2018），喬治‧H‧米德著，趙月瑟譯，上海譯文出版社（原著：*MIND, SELF AND SOCIETY*（1934））

8　《心靈、自我與社會》（2018），喬治‧H‧米德著，趙月瑟譯，上海譯文出版社，第三章（原著：*MIND, SELF AND SOCIETY*（1934））

又會有另一層次的解讀：歌曲發表於中英聯合聲明後數年，當時香港人對前景和自己在回歸前後的角色充滿疑問。「但是現實裏我卻看不清」就是詞人對自己身份的困惑，也是無力感的表現。

〈現代舞台〉是填詞人劉卓輝第一次跟 Beyond 合作的作品。當時劉卓輝是 Beyond 經理人陳健添（Leslie Chan）的房東，近水樓台，Leslie 便主動邀請劉填詞 [9]。雖是第一次合作，已見詞人極大的野心：歌詞嘗試以大觀園或眾生相般的視角，去討論現代人的角色和自身價值問題，其進路由大眾到個人，由外在經驗到內心經歷。只可惜，大概因為野心太大，主題也很容易失焦：樂評人朱耀偉教授指出，作品的詞意不夠統一，例如作品開初講的是人生百態，到了 A3「沖天的鬥志」就變成憤怒的吶喊（筆者認為「無奈的感慨」更為貼切），而技巧方面，歌詞的「音律不太嚴謹」（例如「舞台」的「台」變了調）、部分歌詞「不夠響亮」（如「端正」等）[10]。其實這首歌有不少地方不太好唱，但作為劉與 Beyond 合作的第一首作品，〈現代舞台〉已是一個不錯的開始。

9　《真的 BEYOND 歷史 THE HISTORY VOL.1》（2013），陳健添，KINN'S MUSIC LTD.，頁 110
10　《香港粵語流行歌詞研究 II——八十年代中期至九十年代中期》（2011），朱耀偉，亮光文化，頁 78

〈城市獵人〉

唐吉訶德與 The Fool On the Hill

〈城市獵人〉

詞：翁偉微
曲：黃家駒

收錄於《現代舞台》專輯

A1

冷靜地自遠處踱到這座城

冷漠霧在這晚邁向他

B1

他的身軀瘦削卻足勁度

他的兩眼看似猜不透

卻襯上一臉寂寞並問號

B2

他的黑靴永遠替他引路

他的軍褸到處惹譏笑

卻看厭虛偽面具伴著殘暴

C1

他恍似冷血但沒帶鎗的獵人

只可惜戰鬥伴著世間

他恍似百戰但未怕傷的獵人

不表態愛意　但放奇花飄白巾[1]

轉身已飛遠

D1

踏著踏著霧雨鐵路

已一生冰冷

但是但是硬甲背後

竟一身傷痛[2]

E1

（沒法知　他怎過

但我知　可經過）

　　《城市獵人（City Hunter）》原是八十年代中期的一套日本動漫畫，故事講述風流好色的男主角孟波與一眾美女的偵探故事。當時，漫畫紅遍港日台，香港甚至以原版故事為題材拍攝由成龍主演的真人電影版。

1　原版歌詞為「白布」，但家駒唱的是「白巾」，本書採用「白巾」。
2　原版歌詞內頁為「竟有一身傷痛」，但家駒唱出來時沒有「有」字，因此「有」字在此從略。

除了 Beyond 的〈城市獵人〉外，其時香港還有兩首同名歌曲，一首為港產電影《城市獵人》主題曲，由成龍主唱，另一首為日本動畫香港配音版的主題曲，由劉德華主唱。在評論 Beyond 的〈城市獵人〉前，先列出這兩首同名作品的歌詞，以便比較：

〈城市獵人〉（電影《城市獵人》主題曲）

A1

美女（Hi）

偷心眼神在噴（Having Fun）

織出快樂迷陣（Yes）

迫我做城市獵人（Oh City Hunter）

A2

美女（Hello）

Red Hot 眼神在吻（Red Hot）

燒出美麗濃艷（Ah O）

融化掉城市獵人（Oh City Hunter）

B1

每次見你（City Hunter）

我都想嗌命運命運（City Hunter）

我感覺得到靈魂靈魂

接近

A3

美女（Hi）

一眨眼人又近（*Having Fun*）

只好繼續做（*Ai*）

狂放城市獵人（*Oh City Hunter*）

〈城市獵人〉（動畫《城市獵人》港版主題曲）

A1

通街去找美麗女子

亂碰釘死心不息為了心願

週身法寶算硬漢子

亂踹身拋開一切搵艷遇

B1

有意沒意變身講一聲 *My Baby*

試吓又試　隨時週身滿電磁

滿腦大志懶風騷癡戀某女子

成日唱真的漢子

C1

E.T. 話我知　*Batman* 話我知

Mark 哥話我知　留心到大時大節

即使沒法子

一於令佢 *Like*

陪孟波寫首相戀的故事

C2

E.T. 話我知

Batman 話我知

E.T. 話我知　Batman 話我知

Mark 哥話我知　情癡會又流鼻血

即使沒筷子

改口食塊多士

陪孟波打打 Gameboy 睇電視

　　把 Beyond 的〈城市獵人〉與這兩套歌詞比較，不難發現 Beyond 版的主角並不忠於原著。當成龍和劉德華的版本強調主角在都市中縱慾地用男性荷爾蒙來獵艷時，我們並不能從 Beyond 版的歌詞中得知主角在獵甚麼——但他肯定不是在獵艷。翁偉微筆下的城市獵人似乎不好女色，甚至不愛與人相處，他與城市和潮流格格不入，或者説，他根本不屬於這個城市。用「城市獵人」來做歌曲的主題可能只是一個噱頭，以當時流行的話題來借題發揮。借題發揮並無不妥，但歌詞似乎又沒有扣住「獵人」這屬性，只略略用黑靴、軍褲等漫畫化的意象來帶出獵人的形象。Beyond 版的城市獵人既不屬於城市（雖然他身在城市），也不像個獵人，更不是動畫那個好色型男。他那與世人格格不入、衣著到處惹譏笑的形象，反而像西班牙作家塞萬提斯（Miguel de Cervantes Saavedra）筆下的騎士唐吉訶德（Don Quijote），穿著一套破爛盔甲、騎著一匹瘦馬，為了理想而單純地、戇直地作戰，一方面崇尚自由，一方面脫離現實。Beyond 版的城市獵人也叫筆者聯想到 The Beatles 作品〈The Fool On The Hill〉的主角，雖受盡嘲笑，卻看破塵世，儼如一位智者。把兩套歌詞對讀，會發現兩曲的主人公有著不少共通之處：

	〈城市獵人〉	〈The Fool On The Hill〉
獨行／孤獨	卻襯上一臉寂寞並問號	Day after day Alone on a hill
冷峻內斂	他仿似冷血但沒帶鎗的獵人 不表態愛意但放奇花飄白巾	And he never shows his feelings
為世不容	他的軍褸到處惹譏笑	But nobody wants to know him They can see that he's just a fool And nobody seems to like him
看破世情	看厭虛偽面具伴著殘暴	But the fool on the hill Sees the sun going down And the eyes in his head See the world spinning around

　　在歌詞的進路方面，歌曲首兩句都用「冷」字起句，為樂曲奠定了冷峻的基調，也與編曲的冷感 Sci-Fi 音樂相對應。這冷感一直在曲中陰魂不散，並在 BCD 部以「冷血」、「一身冰冷」、「霧雨」等詞前後呼應。

　　在首兩句中，「冷靜」寫人、「冷漠」寫景，而「冷」字就把人和景連結。首句「冷靜地自遠處踱到這座城」，把鏡頭由人過渡到物（這座城）；第二句「冷漠霧在這晚邁向他」，又把鏡頭從物（霧）返回人。「邁向」二字在運鏡上如一種迫視，像杜魯福電影《四百擊》結尾一幕對男主角的迫視。迫視把焦點放回城市獵人身上，緊接的 BC 段是詞人對主角巨細無遺的描寫。A 段到 B 段的過渡使用了頂真，A 段以「他」字結尾，B 段用「他」字開首，使迫視的力度和這個「他」進一步被強化。細看 B 段和 C 段，會發現差不多每句句子的第一個字都是「他」：B1 描述他的外貌、B2 描述他的衣著，C 則描述他的性格行為。這一連串的「他」讓詞人集中火力建構主角的形象——一個孤獨的、冷峻的、更重要是外冷內熱的獵人（見於「不表態愛意但放奇花飄白巾」一句），承受著種種創傷，卻仍然我行我素。此外，富日本動漫色彩的畫

面充斥在歌曲中，如上文所說的「黑靴」、「軍褸」，還有「但放奇花飄白巾」、「霧雨鐵路」、「硬甲」等。有趣的是，劉德華版〈城市獵人〉的歌詞也很卡通，但角度卻與 Beyond 版完全不同：劉德華版的「E.T. 話我知 / Batman 話我知 / Mark 哥話我知」等句帶出動漫的幽默感和娛樂性，感覺親民市井且陣容鼎盛，至於 Beyond 版的歌詞則一直在營造著一種格調和距離感。

到了 Outro 部分，歌詞終於從「他」回到「我」：「沒法知 / 他怎過 / 但我知 / 可經過」，一方面可以被解讀成歌者對曲中主角的支持和肯定，另一方面我們又會問，為何歌者會知道「可經過」呢？這是因為城市獵人的經歷在某程度上其實是 Beyond 成員的縮影，他們追夢、孤芳自賞，卻自覺不被世人認同、與大眾格格不入。宏觀 Beyond 的早期作品，上述母題充斥於不少歌曲中，在此不贅；然而用第三人稱而非第一身視覺來言志，在 Beyond 作品中卻不是常見做法。在〈城市獵人〉之前，〈沙丘魔女〉有著近似的取向，魔女的獨行和尋夢故事隱隱滲著 Beyond 的風格，只是色彩不強烈；〈城市獵人〉由外援翁偉微填詞，這外援在第一次與 Beyond 合作的歌詞中，沒有以 Beyond 的第一身來言志，而用了另一個外人（城市獵人）來描述 Beyond 的心境，手法新穎且高明。

1988

四子時期（香港）

1991

〈未知賽事的長跑〉

你和我的「被拋狀態」

1988

〈未知賽事的長跑〉

詞：翁偉微
曲：黃家駒

收錄於《秘密警察》專輯

A1

這面齊集　誓要捧盃　望前路

那面齊集　又要競爭　定勝負

B1

未看清　心意屬那邊

鎗發令強迫出發

面對　吶喊　面對　大眾

C1

隨著這路你衝　隨著那路我衝

我沒法面對制度

A2
這面牟利　誓要勝出　賣形象
那面慈善　又要競爭　賣友善

C2
隨著這路你衝　隨著那路我衝
我面對大眾

　　幾年前，一位港媽在電視節目分享育兒心得時，說了「贏在射精前」和「贏在子宮裏」兩句金句，頓時成為全城熱話；關於要子女「贏在起跑線」這議題，大眾有著不少討論：為甚麼生命要是一場比賽？若生命已被理解成一場比賽，又是甚麼東西促成這種理解／誤解？若生命已被理解成一場賽跑，在起跑前，又有多少參與者清楚了解這是一場甚麼樣的賽事？為何比賽只有一條跑道？「贏在起跑線」到底要贏甚麼？以上種種議題，不期然叫筆者想起Beyond〈未知賽事的長跑〉這首滄海遺珠。

　　〈未知賽事的長跑〉收錄於《秘密警察》專輯內，歌曲諷刺活在汰弱留強社會制度內的人們，常常有意無意參與著種種競爭：爭升學、爭升職、爭名爭利爭第一。〈未知賽事的長跑〉以一個無故被放入比賽場，卻「沒法面對制度」的參賽者的角度出發，質疑比賽的價值。全曲最重要的一句為歌名「未知賽事的長跑」，若「長跑」是「人生」的隱喻，「未知賽事的長跑」就是對人生目標的質疑。在 verse 部分，當事人以觀察者的視覺描述世俗人的價值觀：

（爭名）
誓要勝出　賣形象
那面慈善　又要競爭　賣友善

（逐利）
這面牟利

可惜的是，當事人尚未找到答案，便被現實推著向前走：

未看清 / 心意屬那邊
鎗發令強迫出發

這個被推著的狀態，就如哲學家海德格（Martin Heidegger）在《存在與時間》（*Being and Time*，德文：Sein und Zeit）一書中所指的「被拋狀態」[1]（Thrownness，德文：Geworfenheit）──人的出生就是被拋入世界裏，生命是一場未知賽事的長跑，無法決定何時開始，而當事人也只能隨波逐流：

隨著這路你衝 / 隨著那路我衝

「衝」的目的，不是為了追求內在的人生價值，而是純粹為了符合大眾期望和社會要求：

（大眾的期望 / 壓力）面對 / 吶喊 / 面對 / 大眾
（社會 / 制度的要求）鎗發令強迫出發

當事人「沒法面對制度」，這句控訴是帶有憤懣的，更是無奈甚至是無

1　關於「被拋狀態」的進一步描述，請參閱本書「〈缺口 CRACK〉：向死存有」一文。

助的。

　　〈未知賽事的長跑〉發表於 1988 年，當時的香港教育制度還未如今天般引入激烈競爭，但歌詞也可被理解成對其時填鴨式教育制度的諷刺。更有趣的是，若我們把歌曲對號入座地放到近年「贏在起跑線」的議題上，我們會發現歌曲的內容竟能精準地描述到現今的社會狀況。不同的是，今時今日「捧盃望前路／競爭定勝負」的比賽，可能是朗誦比賽或豎琴比賽，那個「前路」指的可能是 St. Catherine 幼稚園或 SPK（St. Paul's Kindergarten，不是八十年代那隊死亡噪音工業樂團 SPK），「面對吶喊／面對大眾」中的吶喊則可能是來自父母。與三十年前相比，當時的問題還未涉及到幼兒，而今時今日這場「未知賽事的長跑」，根據電視上那位偉大母親的說法，已在射精前開始。以此視覺來解讀〈未知賽事的長跑〉，「隨著這路你衝／隨著那路我衝」不只代表幼兒之間的比拼（說穿了是幼兒父母之間的比拼），更可用來描述精蟲在受精過程中的競賽；至於「鎗發令強迫出發」，指的大概就是射精時那神聖一剎吧。

　　如上文所說，〈未知賽事的長跑〉的情緒是無奈的，歌曲提出了對制度的控訴和留下「未知賽事為著甚麼」的疑問，卻沒有為聽眾提出答案或解決方案。其實這些答案或解決方案，已藏於同碟的另一首歌〈衝開一切〉（詞：黃貫中）內。當〈未知賽事的長跑〉把現實看成被迫參與的競賽，〈衝開一切〉卻對現實抱著遊戲態度（現實就是像遊戲）。〈衝開一切〉國語版甚至叫〈破壞遊戲的孩子〉，把遊戲規則破壞；當〈未知賽事的長跑〉被「鎗發令強迫出發」，〈衝開一切〉卻宣示「我不須忠告」；當〈未知賽事的長跑〉說「我沒法面對制度」，〈衝開一切〉卻表示「法則於今晚放開」。〈未知賽事的長跑〉「衝」的目的不過是人衝我衝（隨著這路你衝／隨著那路我衝），〈衝開一切〉的「衝」是為了尋找自由（自由尋覓快樂別人從沒法感受／跳進似箭快車通宵通街通處闖）。把兩曲平行播放，會發現〈未知賽事的長跑〉內的懸念，會在〈衝開一切〉中被化解——這種積極的化解也回應了海德格的理論：當人察覺自己身處被

拋狀態後（〈未知賽事的長跑〉），會在本真的存在中覺醒，進入籌劃（Entwurf）階段（〈衝開一切〉），把自己投入應該前進的道路，向著這道路前進（〈每段路〉）——這就是所謂的「向死存有」（Being-towards-death，德文：Sein zum Tode）[2]。

〈喜歡你〉

街燈下的自我、本我與超我

〈喜歡你〉

詞：黃家駒
曲：黃家駒

收錄於《秘密警察》專輯

1988

A1

細雨帶風濕透黃昏的街道

沫去雨水雙眼無故地仰望

望向孤單的晚燈　是那傷感的記憶

A2

再次泛起心裏無數的思念

已往片刻歡笑仍掛在臉上

願妳此刻可會知　是我衷心的說聲

B1

喜歡妳　那雙眼動人

笑聲更迷人　願再可

輕撫妳　那可愛面容

挽手說夢話　像昨天

妳共我

A3

滿帶理想的我曾經多衝動

理怨與她相愛難有自由

願妳此刻可會知　是我衷心的說聲

C1

每晚夜裏自我獨行　隨處蕩　多冰冷

已往為了自我掙扎　從不知　她的痛苦

　　關於〈喜歡你〉歌詞內女主角的身份，網上流傳著不同的版本。根據家駒前女友潘先麗的表述，〈喜歡你〉副歌是曲詞並行的（即曲和詞是同時創作），而「喜歡你」那一段副歌是家駒在潘先麗家中，對著潘先麗唱作而成的（潘先麗是家駒當時的女友），剛創作時家駒並未填上 C1 段歌詞。後來家駒說作品是寫給前女友的，潘先麗一直以為「前女友」是指上一任女友，並非自己，但在認清時序後，才發現家駒這番話是在她和家駒分手後才說的，而歌詞內容也與潘和家駒的經歷近似，所以這「前女友」指的是潘先麗本人。[1]

1　《家駒 60 了〈喜歡你〉女主角潘先麗親自述說此曲的創作過程》（2022），潘先麗

喜歡你

Beyond 前經理人陳健添先生卻另有見解：他認為〈喜歡你〉是家駒寫給兩位女孩的——在一個下午，家駒對著當時的女友唱出副歌「喜歡你……」那一段（這與潘先麗的論述吻合），但當時家駒未完成全曲的歌詞，後來家駒填詞時，歌曲又叫他憶起第一位女朋友——與第一位女友拍拖時，因為家駒收入太低，女友家人反對他倆在一起，這件事成了家駒心中的鬱結，所以當陳健添先生聽到歌詞後，便知家駒在曲中也譜寫了自己和第一任女友的故事 [2]（註：家駒在不同的媒體中，曾表示自己的初戀／第一個心儀對象是在小學三年級 [3] ／九歲 [4] 時發生，但當時兩人並沒有在一起。陳健添先生所指的第一位女朋友，是指成年後認真的戀愛，並非指小學時的這段 Puppy Love。）

　　〈喜歡你〉是 Beyond 招牌式「言志情歌」的始祖。所謂「Beyond 式言志情歌」，就是在情歌的主題框架下加入追尋理想或追求自由的描述：追尋理想或追求自由是曲中主角的志向，而這志向又往往與歌曲所描述的愛情產生矛盾。這種矛盾造成一種張力，而這種張力就是歌曲最吸引人的地方——曲中主角似乎只能選擇其一，魚與熊掌，不可兼得（就如〈喜歡你〉的主角選擇了追夢，放棄了兒女私情，並為此懊惱忐忑）。「言志情歌」以家駒和黃貫中主唱的居多，從《秘密警察》開始到《命運派對》為止，除少數例外，家駒所唱的情歌差不多全是這類「言志情歌」。「言志情歌」是 Beyond 情歌的其中一個標誌性風格，與同期其他歌手的情歌不盡相同。〈喜歡你〉可說是「言志情歌」的代表：

　　（志）滿帶理想的我曾經多衝動

2　《高地朋友圈 BEYOND 我心中永遠的男孩》講座，2018 年 12 月 29 日，（YOUTUBE 視頻標題為
　　《陳健添 黃家強談〈喜歡你〉所寫的對象：是家駒的初戀女友》）。
3　《卿撫你的心》綜藝節目（1993），無線電視，葉玉卿主持，日期約為《樂與怒》專輯推出前後。
　　（YOUTUBE 視頻標題為《BEYOND 做客葉玉卿節目，家駒談自己初戀》）。
4　《心內心外》（1988），BEYOND，友禾製作事務所有限公司，缺頁數

（情）理怨與她相愛難有自由

（志）已往為了自我掙扎
（情）從不知／她的痛苦

〈喜歡你〉在 A1 和 C1 部分出現了 Beyond 作品系統中最經典的場景：
「街燈＋黃昏／夜晚＋獨個」，偶爾還會加上「雨點」：

細雨帶風濕透黃昏的街道
沬去雨水雙眼無故地仰望
望向孤單的晚燈
是那傷感的記憶
……每晚夜裏自我獨行／隨處蕩／多冰冷

這「街燈＋黃昏／夜晚＋獨個＋雨」，偶爾還有「影」的畫面在 Beyond 較
早期的作品中多次出現，例如：

街燈光影照下／獨自站著就是我（〈Waterboy〉，詞：黃家駒／陳健添）
獨在夜裏到處去到處碰
到處似真空的迫壓著
跳進了車廂遠去／晚燈影照暗路上（〈灰色的心〉，詞：黃家強／黃家駒）
整晚既呼叫經已靜／耀目既燈光已轉黑暗
獨自在街中我感空虛（〈永遠等待〉，詞：黃家駒／葉世榮／黃家強／陳時安）
整晚既悲憤經已靜／寂寞既街燈已轉黑暗
獨自在街中我感空虛（〈永遠等待（全長版本）〉，詞：黃家駒／葉世榮／黃家強／
陳時安）
夜雨街中裏寧與靜／霧色燈影照我身（〈過去與今天〉，詞：黃家駒）

在雨中漫步／藍色街燈漸露（〈冷雨夜〉，詞：黃家強）

夜色暗燈／內心冷清

誰能明白我／如愁懷處境（〈心內心外〉，詞：黃家強）

街燈影輕吻我／也不想記起

獨自在漫步我不知去向

……此刻黃昏／夜深……（〈又是黃昏〉，詞：陳健添）

「街燈＋黃昏／夜晚＋獨個＋雨」營造了一個「驀然回首／那人卻在／燈火闌珊處」的意境，孤獨無助中又帶點孤芳自賞的情操，用在言志作品和情歌作品中，一樣合適。內地作家夏昆在評論和分析李白有關對月飲酒的詩作如〈月下獨酌〉時，曾引用佛洛伊德的人格理論，指出李白詩中的影子、月亮和詩人本身分別代表一個人的本我、超我和自我[5]。若我們把現代的街燈取代古時的明月，並把這套理論套在 Beyond 的作品中，也可以得到以下類比：

歌者自身	自我（ego）	代表現實的我。
影子	本我（id）	即本能的我，是人格結構中最原始部分，代表混沌的、被壓制的慾望。
街燈	超我（superego）	是人格結構中的道德部分，由「理想」和「良心」組成，被完美原則支配。在 Beyond 的作品中，發熱發光且高高在上的街燈可被解讀成代表理想的符碼。

A1 部分在描述過街燈場景後，最後一句「是那傷感的記憶」成了過渡句，把焦點從現實的街燈帶到 A2 的回憶中，是常用的觸景生情手法。A2 只把回憶片段輕輕帶過，第三句「願你此刻可會知」是歌者主觀地希望心儀女子能知道自己的心聲，但事實上女子（因已與歌者分開）未能得知，這個「願」字和

5　《最美的國文課：唐詩》（2018），夏昆，野人文化，頁 148

「可會」二字所流露出的理想和現實間的落差，與〈今天應該很高興〉的「應該」二字異曲同工。

副歌 B1 的 hook line 是對女主角外貌的描寫，近似的寫法早見於〈天真的創傷〉[6]。「那雙眼動人／笑聲更迷人」，效果是討好的，歌詞從男性視覺出發，把女主角轉化為如學者約翰‧伯格（John Berger）在其名作《觀看的方式》所指的「景觀」[7]——當舊愛「那雙眼動人／笑聲更迷人」被轉化成景觀後，此景觀所帶來的甜蜜感和夢幻感便與作品開首那街燈景觀形成強烈對比。

〈喜歡你〉當中有句歌詞為「理怨與她相愛難有自由」，其中「理怨」的意思使很多樂迷摸不著頭腦，成了一個公案。對此，詞人梁柏堅先生在其著作〈雷詞〉中有以下描述：

……自八十年代的版本，到九十年代字幕都是出現「理怨」，世間上沒有「理怨」二字，究竟家駒填的時候，是想寫甚麼呢？「埋怨」最合理，但又不合韻……然後到了 2000 年前後的一次音樂會，我聽過阿 Paul 唱成「抱怨與她相愛難有自由」，這個應該是最好的代替字了……到 2002 年，家強唱的時候，看字幕又變了「你怨與她相愛難有自由」，望本句，通，但上下句，則接不到龍。而這句歌詞一直到 2010 年 Paul 哥與世榮的表演也沒變。

筆者不知道「理怨」的意思，此詞的出現，相信是製作上或溝通上的錯誤。要知道當時 Beyond 歌詞書上的錯字甚多（最嚴重的，相信是把「阿拉伯跳舞女郎」寫成「亞拉伯跳舞女郎」），出現「理怨」，相信是個無心之失。

〈喜歡你〉大概是最多女生翻唱的 Beyond 作品，其旋律、編曲和歌詞都

6　　請參閱本書「〈天真的創傷〉：水漾青春」一文。
7　　《觀看的方式》（2005），約翰‧伯格（JOHN BERGER）著，吳莉君譯，麥田出版社，頁 56（原著：WAYS OF SEEING（1972））

喜歡你

帶有一種仙氣，很適合女生唱。不少人甚至把〈喜歡你〉改成不同的版本，用不同語言翻唱。在網上搜一搜，已能找到民間製作的英語、日語、國語[8]、藏語、苗語、蒙古語、維吾爾語、朝鮮語等版本[9]。我們常說 Beyond 在華人社會有很大影響力，但原來把不同民族文化連結起來的，不是〈海闊天空〉或者〈光輝歲月〉，而是〈喜歡你〉。

8　〈喜歡你〉的官方國語版本為〈忘記你〉，收錄於《這裏那裏》（1998）國語專輯中。上文所指的國語版並非官方版本，而是小小艾演唱的國語〈喜歡你〉。

9　《〈喜歡你〉的非「官」方版本》（2015），關栩溢，PLAYMUSIC 網站

〈大地〉

天・地・人

〈大地〉

詞：劉卓輝
曲：黃家駒

收錄於《秘密警察》專輯

1988

A1

在那些蒼翠的路上　歷遍了多少創傷
在那張蒼老的面上　亦記載了風霜

B1

秋風秋雨的度日　是青春少年時
迫不得已的話別　沒說「再見」

C1

回望昨日在異鄉那門前　唏噓的感慨一年年
但日落日出永沒變遷

大地

這刻在望著父親笑容時　竟不知不覺的無言
讓日落暮色滲滿淚眼

A2
在那些開放的路上　踏碎過多少理想
在那張高掛的面上　被引証了幾多

B2
千秋不變的日月　在相惜裏共存
姑息分割的大地　劃了界線

　　還記得〈大地〉在 1988 年推出時，感覺是何等驚世駭俗。就如朱耀偉教授所言，〈大地〉所寫的題材不但在（當時）香港流行樂壇較為少見，作品亦為 Beyond 打開了一條新的創作路線[1]。詞人劉卓輝曾指出，當他收到這首歌的 demo 時，demo 的名稱給了他一種好像涉及中國大地的感覺，這給予了劉一個創作靈感。而根據 Beyond 當時的經理人陳健添的說法，demo 名稱叫〈黃河〉[2]，於 1986 年錄製，demo 的感覺「非常的中國」[3]。劉卓輝的詞作寫於 1987 至 1988 年間，當時台灣剛准許老兵返回內地探親，而劉卓輝爺爺的弟弟（另一說法是劉父的朋友）在十多歲時加入國民黨當兵，後來去了台灣，從此與家人分隔四十年。 1988 年台灣解禁時，劉卓輝陪同老兵返回內地，這件事令劉

1　《香港粵語流行歌詞研究 II——八十年代中期至九十年代中期》（2011），朱耀偉，亮光文化，頁 76
2　BEYOND 四子的好友劉宏博曾在微博提到〈大地〉前身叫〈長江〉，但這說法已被陳健添先生否定。
3　《真的 BEYOND 歷史 THE HISTORY VOL.1》（2013），陳健添，KINN'S MUSIC LTD.，頁 143-144

卓輝有所感觸，所以寫成〈大地〉[4]、[5]。歌詞中的家國寓意，雖然沒有一句寫愛國，但根據填詞人所描述，其實是愛國情懷的展現[6]。此外，陳健添認為歌詞能「活生生地刻畫出個人對大地分隔的無奈，同時亦充分流露出家駒作品內的傷感味道」[7]，對此評價，筆者深表認同。

〈大地〉的歌詞有著史詩般的大氣，詞人在開首短短兩句已才氣迫人——於「在那些蒼翠的路上／歷遍了多少創傷／在那張蒼老的面上／亦記載了風霜」兩句中，畫面由物（路上）過渡到人（面上），由年輕（蒼翠）轉到年老（蒼老）。「蒼翠」和「蒼老」是兩組反差極大的字詞，卻被詞人以同一個「蒼」字巧妙地連結，真是神來之筆。這手法和結構與 Beyond 上一張專輯《現代舞台》一曲〈城市獵人〉（詞：翁偉微）首兩句的「冷靜」和「冷漠」近似（冷靜地自遠處踱到這座城／冷漠霧在這晚邁向他），但筆者認為〈大地〉的「蒼」字比〈城市獵人〉的「冷」字更為精妙，「蒼翠」和「蒼老」除了形成反差，也構成了時間的推進。此外，「路上」和「面上」是空間描寫，「蒼翠」到「蒼老」加上「歷遍」和「記載風霜」是時間軸上的描述，短短兩句，詞人進行了由空間軸到時間軸的轉置，而這種轉置和打通向來都是劉卓輝的拿手好戲。

在 A1「記載了風霜」後，歌曲過渡到 B1，並倒帶回到「青春少年時」，交代面上到底記載了甚麼風霜。副歌頭三句借用日月來與人世間的變幻作對比，當人們唏噓感覺一年年，日落日出卻沒有變遷。當中疊字「年年」的節奏感，與「日落日出」節奏感相輔相成。這幾句對太陽與人之間的關係描述叫筆者想起對 Beyond 影響深遠的前衛搖滾樂隊 Pink Floyd 名作〈Time〉那句「The sun is the same in a relative way but you're older」。這個沒變遷的日落日出對人文

4　《歲月如歌　詞話香港粵語流行曲》（2009），朱耀偉，三聯書店，頁 138
5　《不死傳奇——黃家駒》（2007），香港電台電視節目
6　《詞人有道　香港十九詞人訪談錄》（2016），黃志華、朱耀偉、梁偉詩，匯智出版社，頁 161
7　《真的 BEYOND 歷史 THE HISTORY VOL.1》（2013），陳健添，KINN'S MUSIC LTD.，頁 156

社會的冷眼旁觀，強化了當事人唏噓的感覺，彷彿這種唏噓已不再是個人的，而是普世的、人文的、具歷史意識的。發展到副歌後半部，日落日出對當事人唯一可以做的，就是讓「暮色滲滿淚眼」。「暮色滲滿淚眼」這句與 A1「蒼老的面上／亦記載了風霜」異曲同工、互相緊扣，兩組歌詞都以自然事物（暮色／風霜）象徵青春不再，而這青春不再又以不同的形式記錄在主人翁的肉身上（面上記載風霜／暮色滲滿淚眼）。副歌的暮色和早前的「蒼老」、「風霜」、「秋風秋雨」等用詞加起來，為歌曲建構了一個浩瀚蒼涼的畫面。留意副歌的場景與前作〈舊日的足跡〉（詞：葉世榮）有著不少類近的畫面，不過〈舊日的足跡〉的鄉愁帶著溫情夢幻，〈大地〉的鄉愁卻格外蒼涼：

〈大地〉	〈舊日的足跡〉
望著父親笑容時	細聽媽媽低聲訴／ 默默露笑容
淚眼	一雙只懂哭的眼／落淚又再落淚
日落暮色	看透天際深處／道上沒晚霞

到目前為止，〈大地〉的歌詞給人的印象都是與鄉愁有關的描述。然而到了 A2 和 B2 部分，歌詞的政治指涉才變得具體。朱耀偉教授有以下的評論：

詞人運用了連串隱喻（如開放的路上、高掛的臉上）暗指中國近年（筆者按：所指的是八十年代）的發展，並以此作為背景，帶出對開放發展所帶來的轉變的感嘆，將時間的流逝與空間的改變揉合在一起，帶出一種唏噓之情[8]。

「姑息分割的大地／畫了界線」的畫面更是動魄驚心，直指上文所描述的

8　《香港粵語流行歌詞研究 II——八十年代中期至九十年代中期》（2011），朱耀偉，亮光文化，頁76

歷史背景。日月、大地和主人翁的遭遇，構成了「天地人」的架構，但這天地人並非如荀子《天論》中説：「天有其時，地有其財，人有其治，夫是謂之能參」那種天地人的關係，在這裏，代表天的日和月透過其日落日出的循環，象徵了時間和歷史的推進，大地則是空間向度的描述，而這個「人」彷彿是一個流浪者，懸浮於蒼茫的時間和空間向度之中。

經過〈現代舞台〉的初試啼聲後，〈大地〉成了 Beyond+ 劉卓輝這個組合的第一首史詩，為日後史詩式中國風巨構如〈長城〉〈農民〉等作品的始祖。內地考古學者鄭家勵説 Beyond「為自己腳下的土地而歌唱」[9]，〈大地〉就是這類歌曲的表表者。

9　《海闊天空：BEYOND 與我的人生故事》(2022)，許金晶編寫，南京大學出版社，頁 133

〈真的愛妳〉

世代衝突的和解方案

1989

〈真的愛妳〉

詞：小美
曲：黃家駒

收錄於《Beyond IV》專輯

A1

無法可修飾的一對手
帶出溫暖永遠在背後
縱使囉嗦始終關注
不懂珍惜太內咎

A2

沉醉於音階她不讚賞
母親的愛卻永未退讓
決心衝開心中掙扎
親恩終可報答

B1

春風化雨暖透我的心

一生眷顧無言地送贈

C1

是妳多麼溫馨的目光

教我堅毅望著前路

叮嚀我跌倒不應放棄

C2

沒法解釋怎可報盡親恩

愛意寬大是無限

請準我說聲真的愛妳

A3

無法可修飾的一對手

帶出溫暖永遠在背後

縱使囉嗦始終關注

不懂珍惜太內咎

A4

仍記起溫馨的一對手

始終給我照顧未變樣

理想今天終於等到

分享光輝盼做到

真的愛妳

以歌頌母親為主題的〈真的愛妳〉是 Beyond 第一首真真正正「入屋」的作品，歌曲不只迷倒愛聽流行曲／搖滾樂的年青人，還俘擄了一班不太喜愛聽搖滾流行曲的家庭主婦。自〈真的愛妳〉推出以後，此曲便變成每年母親節的指定歌曲，無線電視當時甚至把一年一度的母親節綜藝節目命名為《媽媽真的愛妳》，足見此曲的重大影響力。

對〈真的愛妳〉進行深入的分析，便知道此曲的成功並非僥倖。在〈真的愛妳〉推出之前，以歌頌母親為主題的作品中，最膾炙人口的大概是陳百強的〈念親恩〉和兒歌〈媽媽好〉。〈念親恩〉與〈媽媽好〉在寫作角度上，都擁有〈真的愛妳〉所欠奉的一個特點，就是兩首作品的表達角度都比較說教：

〈念親恩〉（詞：楊繼興）
親恩應該報／應該識取孝道

〈媽媽好〉（詞：李雋青）
世上只有媽媽好／有媽的孩子像個寶
投進媽媽的懷抱／幸福享不了

以上歌詞都帶著種好像有一個人，以教授的口吻，在道德的高地上叫人去孝順母親的感覺。與以上兩曲相比，〈真的愛妳〉其中一個成功和破格之處，是它以普通年青人甚至乎反叛青年而不是說教者的角度出發，去感激母親對自己的無私貢獻。曲中那年青人和母親的關係並不是一帆風順的，母親會反對年青人沉迷音樂，但卻仍然愛護年青人（沉醉於音階她不讚賞／母親的愛卻永未退讓／縱使囉嗦始終關注），以寫自傳式歌詞起家的小美[1]巧妙地

1　小美第一首廣為人知的作品是羅文自傳作品的〈幾許風雨〉，其他來自她手筆的自傳式作品還有譚詠麟的〈無言感激〉、張國榮的〈有誰共鳴〉等。詳細可參閱朱耀偉所寫的《香港粵語流行歌詞研究 II——八十年代中期至九十年代中期》第八章。

借 Beyond 的處境寫出年青人與母親在生活上遇到的張力，而這種張力亦會出現於每個家庭中，容易引起共鳴。小美筆下的母親不像〈媽媽好〉中的母親那樣完美，卻肯定比〈媽媽好〉中的母親更有血有肉。

〈念親恩〉和〈媽媽好〉第二個相近的地方，就是兩曲都比較慘情——或者說，兩曲都有一些「慘情位」：

〈念親恩〉
父母親愛心柔善像碧月／懷念怎不悲莫禁／
長夜空虛枕冷夜半泣／遙路遠碧海示我心／
唯獨我離別無法慰親旁／輕彈曲韻夢中送

〈媽媽好〉
沒有媽媽最苦惱／沒媽的孩子像根草

慘情不是錯，但在母親節這個溫馨的日子，唱慘情歌似乎就不太理想。〈真的愛妳〉卻沒有這個慘情元素，相反，歌曲借助 Beyond 的強項——搖滾樂的動力，以 Beyond 四子尤其是家駒慷慨大度的嗓音，加上壯志激昂的結他 Solo，帶出只有搖滾樂才能表達的激情和正能量——當 Beyond 唱到副歌時，或家駒在「Woo-ooo-oo」時，試問有誰會不跟著和唱？至於〈念親恩〉和〈媽媽好〉又有這些「大合唱」位和正能量感覺嗎？明白了這點後，我們會發現，雖然很多人自〈真的愛妳〉後批評 Beyond 是「搖擺叛徒」，但 Beyond 卻正悄悄地用搖滾樂改變世界——雖然當時連他們自己也不知道、雖然〈真的愛妳〉無可否認有著流行曲的包裝。

仔細閱讀歌詞，〈真的愛妳〉以母親那「無法可修飾的一對手」導入，這「母親的手」是唐朝詩人孟郊〈遊子吟〉那「慈母手中線，遊子身上衣」的手，

也是「命運是對手／永不低頭」[2] 中那對女性的手。手是外在的展示，重要的是「在背後」的心意。這個「在背後」一方面與第一句外顯的手相呼應，另一方面又叫人聯想到「每個成功男人背後都有位女士」的說法。「縱使囉嗦始終關注」描述了每位母親的特性，叫人十分有共鳴。「沉醉於音階她不讚賞／母親的愛卻永未退讓」是「囉嗦」與「關注」這對立描述的延續，家駒曾在訪問中表示他這「沉醉音階」的生活和家駒媽媽的「不讚賞」[3]：

> 我媽每天回家都只是見我拿著結他，低著頭不停地彈，她覺得我好像「癡了線」，覺得有甚麼好玩？……沒甚麼前途，她覺得我應該腳踏實地找份工作，不應該玩這些無聊的東西，浪費金錢……

A2 第三第四句「決心衝開心中掙扎／親恩終可報答」是以上「衝突」的解決方案。「衝」字是 Beyond 常用的字詞，Beyond 常在作品中提到衝出障礙物，目的是為了達成個人的理想志業。然而，在此曲中，衝的目的不是為了自己的志業，而是為了報答親恩。「衝」那度力突然變得很溫柔，能量被導向至一個平和但有力的出口。這種「溫柔的力量」，與小美這女詞人的女性視覺不無關係。我們常把〈真的愛妳〉理解成單純地歌頌母愛的作品，但〈真的愛妳〉所講的，其實是世代衝突（即是「代溝」）。歌曲最厲害最動人的地方，在於它在嘗試解決或緩和世代衝突——這個問題，是以往眾多強調孝、飲水思源的頌親恩作品中，從沒處理過的。

既然決定了要報答親恩，那麼具體行動是甚麼呢？詞人提供了兩個方案：

1. 副歌最後一句，向媽媽說聲「真的愛妳」；

2 　此句出自日本的電視劇《阿信的故事》同名主題曲（唱：翁倩玉，詞：鄭國江），女主角阿信是當時不少女性心中的模範形象。
3 　《成長 90》（1990），香港電台節目

2. 子女做好自己，在「理想今天終於等到」後，與媽媽「分享光輝」。

這兩個方案明顯正中天下母親的祈願：不需坐名車住洋樓等物質回報，只需兒女衷心説句「真的愛妳」，同時做好自己，有朝出人頭地。順帶一提，「請準我説聲真的愛妳」這句副歌結尾與同期 Maria Cordero（肥媽）作品〈Mama I Love You〉（詞：潘源良）副歌結尾「無須負重任／催逼一生答謝／只需講 Ma Ma I Love You」同出一轍，而以母親視角撰寫的〈Mama I Love You〉結尾的祈願正好能引証上文的第一點。

〈真的愛妳〉其中一個能打動母親的原因，在於歌曲能滿足她們的願望。另外一個叫母親動容的地方是副歌有力的頭三句：「是你多麼溫馨的目光……叮囑我跌倒不應放棄」，在母親的角度，這三句描述了母親在維持親子關係上的實質參與。作為母親聽眾，在現實生活中有沒有真的用過溫馨的目光去教兒子堅毅望著前路、有沒有叮囑兒子跌倒不應放棄並不重要，重要的是歌曲提供了一個畫面去做這些事：在現實中做過固然會有共鳴，但就算母親在現實中沒有如副歌所描述的親子互動，這段歌詞便成為她們的補償空間。這三句對年輕聽眾來說又是另一個畫面：歌詞中的母親，不只是倫理上的長輩，還是年輕人在成長路上和追夢過程中的同行者。這段歌詞給予了年輕人如勵志歌般的動力，而動力來自母親。詞人在這段歌詞上用字很準確，一方面帶出同行者的伙伴理念，一方面又用「叮囑」、「教」等字眼以維持母親作為長輩的形象。

上文橫向地討論了〈真的愛妳〉和其他相同主題作品的分別，現在讓我們縱向地看看〈真的愛妳〉和其他 Beyond 作品之間的關係。與 Beyond 的其他作品相比，〈真的愛妳〉的另一個特點，就是詞人把「孝順」元素和 Beyond 拿手的「追夢／勵志」元素完美結合。歌曲主線為歌頌母親，在這主線上又加入年青人追夢的主題──「衝開心中掙扎」、「跌倒不應放棄」、「理想今天終於

等到」等用詞都像 Beyond 系統的勵志作品，使〈真的愛妳〉在帶有 Beyond 一貫風格（勵志）之餘，又帶來了新的角度（親恩）。

雖然在取材和宏觀角度上，筆者都認為〈真的愛妳〉有著不少可取之處，但是在文字運用的技術角度來看，不少樂評人都覺得〈真的愛妳〉寫得一般。學者朱耀偉曾表示〈真的愛妳〉「寫得相當普通」、「算不上突出作品」[4]，著名樂評人黃志華先生也指出作品雖「溫情脈脈」，但「不算驚世之作」[5]。黃志華也曾在技術角度指出詞作的沙石，例如在重音位放上虛字[6]是不理想的做法——「母親的愛卻永未退讓」中的「的」字、「一生眷顧無言地送贈」的「地」字[7]都是例子。若我們用專業填詞的分析角度逐字逐句解構，不錯是會發現這些例子的存在（筆者的填詞作品也偶有此問題），但回想當年筆者聽到這兩句時，又沒有違和的感覺，當然這與當時年幼的筆者欣賞能力不足有一定關係，但這也顯示以上的沙石在非技術角度上似乎無傷大雅。感受不同，只不過是大家用了不同的尺（一般聽眾的尺和樂評技術角度的尺）去量度，沒有對錯。這裏反而有一事值得一提：若我們用技術角度的尺去分析歌曲的重音位，會發現副歌第二句的第三粒音——全曲最高的一粒音同時又是重音，放置了「堅毅」的「堅」字。把這個字放在重音位，給人一種肯定決斷的感覺，也提升了全句的能量感。〈真的愛妳〉副歌如此有力量，這個重音位的「堅毅」應記一功。

〈真的愛妳〉在學界也有一定的迴響，至少在歌曲推出那年，作為小六畢業生的筆者和筆者的同學，就在「惜別週會」中，於牧童笛的伴奏下，一起高唱〈真的愛妳〉以答謝老師——把歌詞那句「母親的愛卻永未退讓」改成「老

4　《香港粵語流行歌詞研究 II——八十年代中期至九十年代中期》（2011），朱耀偉，亮光文化，頁146
5　〈80 年代詞壇一瞥〉（1989），黃志華，《音樂通信》第 165 期，89 年 12 月，頁 11
6　在填詞的技術角度來看，重音應放上重要的東西，在重音位放上虛字，是不理想的做法。
7　〈粵語歌詞創作談〉（2016），黃志華，匯智出版社，頁 100—105

師的愛卻永未退讓」，一切便變得順理成章。或許，連 Beyond 成員也不會知道〈真的愛妳〉會有著如此重要的影響力。

〈真的愛妳〉不只把搖滾和流行連結，更把兩代人（媽媽和子女）的情感連結起來，世世代代，薪火相傳——不朽，就是這個意思。

▎ 附：〈真的愛妳〉外傳

〈真的愛妳〉有一個「外傳」：當家駒在世時，有一堆 demo 是以本地歌手的名字命名，例如〈Alan〉（譚詠麟）、〈劉美君〉、〈鄺美雲〉等。其中有一首 demo 叫〈Maria〉，是家駒寫給 Maria Cordero（肥媽）的作品。這首 demo 二十年來從未發表，直到 2022 年，有關方面為 demo 推出了 NFT，Beyond 前經理人陳健添更邀請了 Maria Cordero 演唱此曲，並找了筆者為作品填詞，寫成〈感激這對手〉一曲，於 2023 年家駒逝世三十週年 / Beyond 成立四十週年前夕發表。

上文提到 Beyond〈真的愛妳〉和 Maria Cordero〈Mama I Love You〉的共通之處，而〈感激這對手〉的創作概念，便是這兩首歌的延續。〈真的愛妳〉首兩句在提及「無法可修飾的一對手 / 帶出溫暖永遠在背後」之後，便以年青人（Beyond 四子）的角度去歌頌母愛，當中並沒有交代「一對手」和「在背後」發生了甚麼事。〈感激這對手〉嘗試填補這缺口，以歌頌母親的手為題，交代了「在背後」這「一對手」的故事，以另一個角度訴說母親一生含辛茹苦的偉大和堅毅。〈感激這對手〉首兩句「每個冷暖故事場景的背後 / 也有這對最動人的手」刻意重用〈真的愛妳〉首兩句的「手」和「背後」等韻腳，與〈真的愛妳〉相呼應，也是筆者對家駒的一個小致敬。

《感激這對手》

A1

每個　冷暖故事場景的背後

也有這對　最動人的手

縱已退化　歲月痕跡不折舊

手掌心　記載我的小宇宙

A2

顧盼少壯歲月　唐樓屋脊下

靠這兩臂　撐著誰的家

吃過冷眼　喝盡人間的笑罵

舉起雙臂　叫這家不塌下

B1

然而就是大無畏

即使多吃虧

要　用手將愛保衛

B2

而活著就是大無畏

即使蝸居　天腳底

血汗水　怎會白費

A3

霎眼快要　告別年青的宇宙

這對戰友　卻仍然庇佑

每寸變化　記錄人間的氣候
指尖傷透　赤子心　不變舊

A4

轉眼老了　看著兒孫　左與右
笑語裏　抱抱　孩兒的手
兩臂見証　血脈情感　施與受
手牽手　細看最好的午後

B3

然而就是大無畏
天生的抗體
要　白手給您守衛

B4

而活著就是大無畏
即使屈居天腳底
靠十指　寫故事

B5

La la la la la la la la la 感激這對手
替　日子寫滿感受

B6

La la la la la la la la la 不需修飾一對手
困頓中　給我自救

B7

La la la la la la la la 感激這對手

替　日子寫滿感受

B8

La la la la la la la la 不需修飾一對手

歲月中　跟我合奏

B9

La la la la la la la la

La la la la la la la la

要　用手將愛保衛

B10

La la la la la la la la

La la la la la la la la

血汗水　怎會白費 ……

〈最後的對話〉

死別中不能承受的輕

〈最後的對話〉

詞：葉世榮
曲：黃貫中

收錄於《Beyond IV》專輯

A1

也曾懷念　當天深夜抱緊妳

也曾明白　此刻相聚沒永久

只怕誓盟　沾上淚痕

飛進夢裏

仍是愛著妳　分秒間

遺下這段對話　經已消逝去

A2

再難流淚　身軀始漸覺冰冷

再尋寧靜　空間一睡沒再醒

最後的對話

心裏無言　早已入眠

飄過夢界

留在蓋著妳　的軟土

無奈這段對話　隱進煙霧裏

　　在家駒離世前，四／五人時期的 Beyond 描寫傷逝或故人離世的作品並不多，〈最後的對話〉是繼〈追憶〉後的唯一例子，兩者都是寫戀人的離去。〈最後的對話〉由黃貫中作曲及主唱、世榮填詞，收錄在《Beyond IV》大碟中，與碟中其他陽光搖滾味較重、且流行曲味濃的作品有著強烈對比。〈最後的對話〉甚至沒有副歌，只把 verse 唱兩次，是流行曲較少用的結構。

　　與《亞拉伯跳舞女郎》大碟中的〈追憶〉相比，〈最後的對話〉與死亡有關的意象更為明顯，叫人想起的不是《Beyond IV》封面中那陽光活力，而是像 Joy Division 在大碟《Closer》封面中的那種無力感。歌詞中「身軀始漸覺冰冷」、「入眠」、「夢界」、「蓋著妳的軟土」，意象竟與詩人聞一多的名作〈也許〉極其近似[1]。以下是詩作與歌曲的一些比較：

〈也許〉（新詩：聞一多）	〈最後的對話〉（詞：葉世榮）
也許你真是哭得太累， 也許，也許你要睡一睡； 那麼叫夜鷹不要咳嗽， 蛙不要號，蝙蝠不要飛。	再難流淚／身軀始漸覺冰冷 再尋寧靜／空間一睡沒再醒
不許陽光撥你的眼簾， 不許清風刷上你的眉。 無論誰都不能驚醒你， 撐一傘松蔭庇護你睡。	再尋寧靜／空間一睡沒再醒

[1]　此詩為當時香港中學會考課程的指定篇章，廣為人知。

〈也許〉（新詩：聞一多）	〈最後的對話〉（詞：葉世榮）
也許你聽這蚯蚓翻泥， 聽這小草的根鬚吸水； 也許你聽這般的音樂 比那咒罵的人聲更美；	（曲中那代表最後對話的喧鬧人聲）
那麼你先把眼皮閉緊， 我就讓你睡，我讓你睡。 我把黃土輕輕蓋著你， 我叫紙錢兒緩緩的飛。	心裏無言 / 早已入眠 留在蓋著妳 / 的軟土

　　細看歌詞，這首歌就是歌者與死者「最後的對話」，這個「最後」是「最後晚餐」那種最後，也是〈Last Man Who Knows You〉[2] 那種最後（Last）。所謂對話，其實更像是在對方墳前的單向説話，是生者對死者的臨別贈言。值得留意的是，詞人在歌詞中巧妙地用上不少輕盈寧靜的意象，來表達沉重的主題。「飛進夢裏」、「飄過夢界」、「隱進煙霧裏」一如靈魂出竅般輕飄飄，連那泥土也是軟軟的（我們彷彿感受到泥土的質感和溫度）──這種生命中不能承受的輕，一方面配合死者飄離人世、離開軀體的意象，另一方面又描畫出女性的輕盈。此外，「身軀始漸覺冰冷」、「一睡沒再醒」、「飄過夢界」等字眼生動精準地捕捉了從彌留到生命結束那一刻的意象。《西藏生死書》在描述瀕死經驗時，提到當中的特色：瀕死者以「極快速度」移動和「感覺輕飄飄地」通過黑暗的空間，有著「全然的、安詳的，美妙的黑暗」[3]。這些描述也與歌詞近似。 A2 首兩句的畫面像冰塊凝結著似的，然後是慢動作般的靈魂懸浮……大概〈最後的對話〉的作詞人葉世榮是 Beyond 四子中，作品最有畫面和畫面最

2　〈LAST MAN WHO KNOWS YOU〉：BEYOND 地下時期作品，全歌只有「LAST MAN WHO KNOWS YOU」一句歌詞。
3　《西藏生死書》（2016），索甲仁波切，張老師文化，頁 426

有動感的一位，這首歌如是、「變作了一堆草芥風中散」[4] 如是。

　　黃貫中曾在訪問中表示〈最後的對話〉是他在 Beyond 時期創作的作品中，十首最備受忽視的滄浪遺珠之一，這首他認為是「很不一樣的作品」[5]，在當時一堆較商業化的作品群中，散發著獨特的魅力。

4　出自〈午夜怨曲〉，葉世榮填詞。
5　〈黃貫中 REVENGE〉（2002），袁志聰，MCB 音樂殖民地 VOL 187，2002 年 4 月 12 日，頁 16

〈歲月無聲〉

生 命 的 搏 動

〈歲月無聲〉

曲：黃家駒
詞：劉卓輝

收錄於《真的見証》專輯

A1

千杯酒已喝下去　都不醉

何況秋風秋雨

幾多不對說在你口裏

但也不感觸一句

B1

淚眼已吹乾　無力再回望

C1

山不再崎嶇

但背影伴你疲累相對

沙不怕風吹

在某天定會凝聚

若我可再留下來

A2

迫不得已唱下去　的歌裏

還有多少心碎

可否不要往後再倒退

讓我不唏噓一句

B2

白髮已滄桑　無夢再期望

　　〈歲月無聲〉在未填詞前的 demo 代號為〈又見理想〉,家駒的原意大概覺得 demo 的情懷與〈再見理想〉近似。此曲是劉卓輝「歲月系」歌曲的其中一首(其他由劉卓輝填詞並以「歲月」為歌名的作品有陳奕迅的〈歲月如歌〉、鄭伊健的〈友情歲月〉和許廷鏗的〈歲月〉等)。劉卓輝認為這與自己年齡增長有關,而「歲月」一詞亦蘊藏著他「對人生的感慨」[1]。劉卓輝喜歡寫歲月,而這歲月指的不只是冷冰冰的客觀時間,而是如哲學家海德格(Martin Heidegger)所說的「人類生命踐行歷程的開展本身」,歲月╱時間簡直就是「生命的搏動」[2]。〈歲月無聲〉所展示的,就是對這生命踐行歷程和搏動的感慨。

1　《歲月如歌 詞話香港粵語流行曲》(2009),朱耀偉,三聯書店,頁 164
2　《徘徊於天人之際──海德格的哲學思路》(2021),關子尹,聯經,頁 52

在〈歲月無聲〉出現前，「歲月無聲」四字已曾出現於其他粵語流行曲中——所說的是譚詠麟〈無言感激〉（填詞：小美）副歌那句：「歲月無聲消逝」。雖然歌名叫〈歲月無聲〉，但歌詞卻沒有明言「歲月」。詞人用了含蓄的手法展示了「歲月」和它如何「無聲」：「白髮已滄桑」暗示了歲月流逝、「沙不怕風吹／在某天定會凝聚」那積沙成塔的過程更需要經歷歲月。論語所說「天何言哉？四時行焉，百物生焉，天何言哉？」也有著這種「無聲」[3]。筆者記得在閱讀微模音樂（Minimalism）的評論時，有人把微模音樂比喻為時鐘的時針——我們看不到它在動，但數小時後，時針的確改變了位置：這些轉變是漸進的、緩慢的，也是無聲的，就如〈歲月無聲〉歌詞中細沙的凝聚過程、黑髮變白的經過，或歲月的流動。「歲月」的「無聲」，其實已悄悄隱居於歌詞的不同角落，一切盡在不言中。歌詞沒有明言「歲月」的「無聲」，正正在於「無聲」作為無聲的本質——若「無聲」被明言，這就是「有聲」，一切含蓄和留白將會一掃而空。

在一次訪問中，劉卓輝曾經介紹過〈歲月無聲〉的創作背景。他指出，「〈歲月無聲〉是〈大地〉紅了以後，Beyond 請求以繼承〈大地〉精神所作的歌詞。」[4]，除去歌曲的編曲，〈歲月無聲〉的意象與〈大地〉也有幾分相似，例如「白髮已滄桑／無夢再期望」就與「在那張蒼老的面上／被引証了幾多」（〈大地〉）有著近似的情感與畫面。兩者都帶著劉卓輝標誌性憂時傷勢的蒼涼況味。劉氏也直言〈大地〉和〈歲月無聲〉「有所關聯」，如「秋風秋雨」等用詞也在兩曲中重複出現[5]。

〈歲月無聲〉歌詞開端兩句「千杯酒已喝下去都不醉／何況秋風秋雨」所

3 出自《論語　陽貨》。

4 〈BEYOND － WILL HONG KONG KEEP ON SINGING?〉（1990），林穗紅，E.A. FACTORY VOL. 2，
 1990 年 8 月（原文為日文，經 BEYOND 歌迷翻譯。）

5 《BEYOND THE STORY 正傳 1.0》（2015）劉卓輝，字母唱片，頁 59

展示的震懾氣勢，豪健跌宕，直可媲美李白〈將進酒〉那句「君不見，黃河之水天上來，奔流到海不復回！君不見，高堂明鏡悲白髮，朝如青絲暮成雪」。詞人表示，開頭的「千杯酒已喝下去都不醉」是「以歷盡滄桑的老人姿態為主的印象來寫」[6]，而這種以老人角度來寫的構思，與 Beyond 自己填詞的〈昔日舞曲〉近似。這句詞把「千杯酒」與「秋風秋雨」作比較，然而把兩句並讀，第一句有動詞「喝」，第二句卻欠奉了動詞。欠缺了動詞，聽眾便可自行解讀：我們既可保守地把第二句理解成「何況（面對／承受）秋風秋雨」，亦可大膽地把第一句的動詞「喝」安放在「秋風秋雨」中——若屬後者，其畫面則更狂更驚心動魄。「何況」二字的轉折也叫人想起辛棄疾〈摸魚兒〉那句「何況落紅無數」，兩者都有淒美的畫面。

B1「淚眼已吹乾／無力再回望」近以「盡遲留，憑仗西風，吹乾淚眼」（蔡伸〈蘇武慢〉），而 B2「白髮已滄桑／無夢再期望」也叫人想起辛棄疾在〈賀新郎〉的一句「白髮空垂三千丈，一笑人間萬事」，或者是八十年代初流行曲〈大地恩情〉（詞：盧國沾）那句「夢裏依稀滿地青翠／但我鬢上已斑斑」。把 B1和 B2「淚眼」和「白髮」的景象加起來，意象近似宋代王之望的「白髮天涯歸未得，年年老眼淚中看」。而 A1 的「千杯酒」與 B2 的「白髮」畫面，又可把我們帶到杜甫〈登高〉尾聯兩句「艱難苦恨繁霜鬢，潦倒新停濁酒杯」般的意境。歌曲的副歌引入了「山」和「沙」兩種自然景物，一方面營造了浩瀚蒼涼感，另一方面又叫人聯想起中國大陸的黃土大地，使歌曲再一次和前作〈大地〉連結。「山不再崎嶇／但背影伴你疲累相對」把鏡頭從蒼茫大地回到歌者自身。嚴格來説，背影在我們身後，不可能和自身相對，但這個背影可以是他人的背影，是〈Long Way Without Friends〉（詞：黃家駒／陳時安）裏「I am

6　〈BEYOND － WILL HONG KONG KEEP ON SINGING?〉（1990），林穗紅，E.A. FACTORY VOL. 2，1990 年 8 月（原文為日文，經 BEYOND 歌迷翻譯。）

moving with my shadow ／ Through this empty haunted land」的背影，也可以是歷史的背影，象徵著對歷史的回顧。「沙不怕風吹 ／ 在某天定會凝聚」也叫人聯想到民眾的力量，所展示的信息與八十年代一首非情歌的流行曲〈蚌的啟示〉（詞：林振強，唱：盧冠廷 ／ 區瑞強 ／ 關正傑）那句「星火穿起會變一串光」相近似。縱觀全曲對歲月流逝的感嘆，其意象與屈原〈離騷〉「日月忽其不淹兮，春與秋代其序。惟草木之零落兮，恐美人之遲暮。」的氣象近似。

《真的見証》大碟中有過半數歌曲使用了 Beyond 為其他歌手創作的作品，〈歲月無聲〉是其中一首。原版由麥潔文主唱，原意是用作她在「上海—巴黎世界歌唱比賽」的參賽歌。從最少兩份於網上找到的舊剪報中，筆者見到麥潔文當時參賽歌曲的歌名叫〈故鄉淚〉，此曲由家駒作曲，劉卓輝填詞，相信〈故鄉淚〉就是〈歲月無聲〉原來的歌名[7]、[8]。然而，亦有樂評人指〈歲月無聲〉曾考慮過用〈鄉愁〉來做歌名[9]、[10]。

除了以上兩個版本的〈歲月無聲〉外，家駒的旋律還被套上另一組歌詞，那就是鄭伊健和風火海主唱的〈刀光劍影〉。〈刀光劍影〉是電影《古惑仔》的主題曲，其歌詞如下：

A1
灣仔一向我大晒　我玩晒
洪興掌管一帶
波樓雞竇與大檔　都睇晒
陀地至高境界

7　〈麥潔文 歲月無聲〉，劉存孝，《迴音地帶》，日期不詳。
8　〈上海—巴黎世界歌唱比賽 香港區名單已經公佈〉，網上剪報，報道日期估計為 1988 年左右。網上轉載點：COME BACK TO LOVE 80-90 年代廣東歌網站 。
9　《香港流行音樂專輯 101 第二部 1987-1990》（2019），MUZIKLAND，非凡出版，頁 135
10　〈麥潔文—— 歲月無聲（1989））（2015），COME BACK TO LOVE 80-90 年代廣東歌網站

B1

論背景　至強大

論劈友　我不言敗

C1

刀光劍影

讓我闖　為社團顯本領

一心振家聲

就算死也不會驚

讓我的血可流下來

　　歌詞中的「洪興」是電影內一個虛構的黑社會幫派名字，當中的「我」就是由鄭伊健飾演的洪興龍頭大佬——陳浩南。這首詞借用了原曲旋律的霸氣，透過陳浩南的口，來展示江湖大佬的威武，但那一半像卡通片機械人自我吹噓的歌詞（「我不言敗」、「顯本領」、「振家聲」等基調叫人想起「又賣力 / 又肯做」的「小露寶」，又或是「聰明伶俐 / 神力更犀利」的「黃金戰士」），另一半又像尹光式的粗俗市井歌詞（波樓 / 雞竇 / 大檔 / 劈友），使歌曲聽起來有點「騎呢」和「MK」。音樂方面，Funky 的編曲加強了歌的玩世不恭，而那與〈歲月無聲〉編曲相比下顯得單薄的音樂，與歌詞所強調的市井膚淺相映成趣 [11]。我們可以用以下兩個角度來看〈刀光劍影〉：

> 1. 〈歲月無聲〉/〈刀光劍影〉是組一曲兩詞的作品，*Beyond* 另一組廣為人知的一曲兩詞作品，就是〈農民〉/〈文武英傑宣言〉。這兩組作品有幾個共通點，就是在同一旋律中，一首風格嚴肅（〈歲月無聲〉和〈農民〉），一首玩票（〈刀光劍影〉和〈文武英傑宣言〉），兩首嚴肅作品都

11 〈刀光劍影〉另有一個 REMIX 版本，編曲中張牙舞爪的電結他令作品比原來的〈刀光劍影〉更搖滾。

由劉卓輝填詞，且同樣帶有中國風味。

2. 〈刀光劍影〉是黑幫電影的電影歌曲，其實，四人時期的 *Beyond* 也有
為一套江湖色彩濃厚的電影寫過歌——不錯，那就是《天若有情》。《天
若有情》電影原聲大碟內的〈灰色軌跡〉〈未曾後悔〉和〈是錯也再不分〉
都帶點江湖味，尤其是〈未曾後悔〉。同是以江湖題材借題發揮的作
品，把《天若有情》相關的三首歌和〈刀光劍影〉相比，高下立見。

〈歲月無聲〉的旋律還曾被亞洲電視於 1990 年改寫成世界盃主題曲。筆
者已忘記當中的歌詞，只記得歌詞和音調並不太協調，在網上也找到多個版
本，加上筆者的個人記憶，把歌詞整合如下：

A1
中鋒猛將尹巴士頓
荷蘭有真本領
巴西黑馬短小精悍
是這羅馬里奧

B1
若說戴沙夫
硬朗門將任攻

C1
數身價他稱霸
是阿根廷馬勒當拿
數英俊小生
就要選笠臣
硬漢子英倫巨人

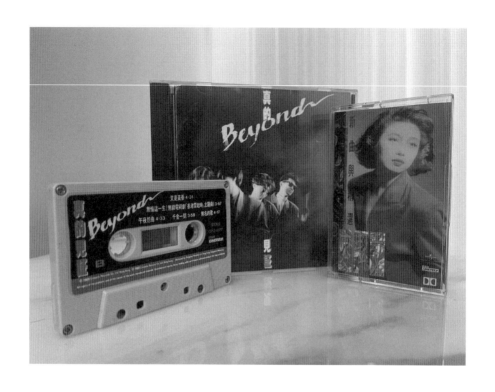

Beyond《真的見証》及麥潔文《新曲與精選》，後者收錄了麥潔文版〈歲月無聲〉。

〈又是黃昏〉

都 市 洞 察 報 告

1989

〈又是黃昏〉

詞：陳健添
曲：黃家駒

收錄於《真的見証》專輯

A1

街燈影輕吻我　也不想記起

獨自在漫步　我不知去向

急速車輛擦過　有一雙眼睛

望著日落下　遠方海角處

B1

此刻黃昏　晚風輕沁

過去理想　誰聽我講多一次

今天在等……

C1

我看過都市的背面　佈滿了誘惑

我看透都市的裏面　幻像已不再！

A2

身邊夜霧迷矇　有一絲記憶

默默地踱步　我不想放棄

漆黑天空遠處　有一顆碎星

伴在月亮下　彷彿早看過

C2

此刻夜深　晚風不再

過去理想　誰聽我講多一次

今朝在等⋯⋯

〈又是黃昏〉原是 Beyond 前經理人陳健添先生為旗下樂隊小島填寫的詞作，作品後來被 Beyond 重新演繹，成了今天在《真的見証》中聽到的版本。雖然原詞的對象是小島，但歌詞卻有強烈的 Beyond 風格，很多畫面也似曾相識，是詞人對都市的洞察：例如歌曲開首的經典街燈場景在 Beyond 的作品中亦曾多次出現，但與以往那「街燈光影照下／獨自站著就是我」[1] 的冷漠街燈相比，陳健添筆下那「輕吻我」的街燈明顯溫柔得多。「獨自在漫步／我不知去向」又是個熟悉的畫面，這個都市遊走的經驗，在最早期的〈大廈 Building〉開始，從沒停過。但此漫步（和 A2 的踱步）與〈大廈 Building〉的漫步不盡相同，〈又是黃昏〉的漫步帶點閒適感，而這種閒適在充滿壓迫感的〈大廈 Building〉

1　此兩句出自 BEYOND 早期作品〈WATER BOY〉（詞：黃家駒／陳健添）。

中並不存在，〈又是黃昏〉的漫步較近似〈繼續沉醉〉的「孤單一個茫然地去通處蕩」。留意這漫步貫穿全曲，帶有時間的指涉：它是一支向量（Vector），從黃昏指向夜深，從現在指向未來，從歌曲開首指向結尾。「急速車輛擦過」近似〈昔日舞曲〉那「朦朧中駛過」的「黑色快車」，或〈大廈 Building〉的「Crazy traffic from east to west」。同樣似曾相識的還有 A2「漆黑天空遠處」那「彷彿早看過」的碎星，這碎星歌者當然看過，因為它早於《亞拉伯跳舞女郎》時期的〈玻璃箱〉內出現（再看遠處幻變天際／佈滿了憂鬱的碎星）。

歌詞在 B1 中正式交代主角正身處黃昏時間，黃昏在文學作品中通常是象徵「夕陽無限好／只是近黃昏」般由盛而衰的符號——Beyond 另一首作品〈厭倦寂寞〉的分手場景同樣設定於黃昏時分。「黃昏」的特別之處，在於它是一個動態的轉折。它不是如〈夜長夢多〉那深夜般固定永恆，它只是一個正和負之間、希望和幻滅之間、光明和黑暗之間的「中陰」狀態。

歌曲在 B1 和副歌作了兩個頗突兀的轉折：第一個轉折是由外在景物的描寫突然轉入內心抒懷（過去理想／誰聽我講多一次），但這轉折並無任何伏線和鋪排；第二個轉折是由個人情感跳到副歌都市誘惑和幻像。雖然 A1 和 A2 有描述過都市，但那些街燈車輛場景予人平靜的感覺，談不上甚麼誘惑。這種不連貫大概來自旋律本身的「質地」，因為副歌的節奏比 verse 和 pre-chorus 明顯高昂和激烈，所以詞人也跟著歌曲的情緒走，歌詞也由原來的溫和用詞變成一些較重的用字如「誘惑」和「幻像」，並造成一種不太連貫的感覺。

副歌過後，A2 寫的是夜深的景色。歌曲的鋪排精妙地交代了時間的推進：A1 寫的是黃昏，之後是副歌，到 A2 時則是夜深。副歌所佔的時間就是黃昏到夜深之間的時間。在此，我們感到時間的緩慢推進。把 A1／B1 的黃昏和 A2／B2 的夜深相比，抽出當中的變數項（variable）和常數項（constant），會有以下發現：

1. 改變的是外在景色，例如：
 - *街燈的溫柔輕吻* → *陣陣夜霧*
 - *晚風輕滲* → *晚風不再*

2. 不變的是歌者的行為和內在心境：
 - *無論在黃昏也好、夜深也好，歌者仍然在漫步／踱步——這種漫步象徵著固執和堅持。「我不想放棄」一句強化了這主張。*
 - *B1 和 B2 重複出現「過去理想／誰聽我講多一次／今天（朝）在等」：這個重複代表了理想仍未實現（若實現了，便不用再講），而歌者只有等待。這兩次的等待令人聯想起山繆・貝克特（Samuel Beckett）在《等待果陀》（Waiting for Godot）中主角的兩次等待，而歌詞中的重複等待似乎又指向無限，形成了《永遠等待》中那永恆的等待狀態。這種重複與歌名《又是黃昏》的「又」同出一轍。*

歌者心境的不變與外在環境的改變（或曰「無常」）形成強烈的對比。此外，以上的漫步和重申理想／重複等待形成了一個有趣的狀態：漫步是線性的，從以往走向未來，從創世紀走向大審判，如基督教或德國哲學家黑格爾的歷史觀；重複等待卻是循環的，是一個圓形，一種東方哲學式的輪迴，或是尼采式的「永劫回歸」（Eternal Return）。歌者的命運，就如傳統電話話筒與機身的線圈般，在一圈圈的重複循環中，向著死亡邁進。

歌曲名稱叫〈又是黃昏〉而不是〈這是黃昏〉或〈黃昏〉，但我們卻未能明顯地在歌詞中找到這個對「又」字或「很多個黃昏」的意象（非常間接的暗示倒是有的，例如「彷彿早看過碎星」暗示歌者之前有過類似的黃昏踱步、「我看過都市」和「我看透都市」可能來自以往黃昏踱步時對都市的觀察）。這個「又」字頗堪玩味，它彷彿帶點無奈甚至不耐煩，而這份無奈和不耐煩大抵來自上文那恍如西西弗斯般的生命的重複。這個「又」字像有生命似的，是神來之筆。

〈灰色軌跡〉

江 湖 兒 女 傳

1990

〈灰色軌跡〉

詞：劉卓輝

曲：黃家駒

收錄於《天若有情》EP

A1

酒一再沉溺

何時麻醉我抑鬱 [1]

過去了的一切會平息

A2

衝不破牆壁

前路沒法看得清

再有哪些掙扎與被迫

1　原版歌詞內頁為「鬱抑」，但家駒唱的是「抑鬱」，本書跟隨家駒唱法。

B1

踏著灰色的軌跡

盡是深淵的水影

C1

我已背上一身苦困後悔與唏噓

你眼裏卻此刻充滿淚

這個世界已不知不覺的空虛

Woo……不想你別去

A3

心一再回憶

誰能為我去掩飾

到那裏都跟你要認識

A4

洗不去痕跡

何妨面對要可惜

各有各的方向與目的

〈灰色軌跡〉為《天若有情》的插曲。電影原以〈灰色軌跡〉為主題曲，後來由袁鳳瑛演唱的〈天若有情〉（詞：李健達）取代了主題曲的位置[2]。歌曲以酒起局，「酒一再沉溺」使酒精像慢動作般在水中瀰漫滲透，當中的沉溺，與其

2　《真的 BEYOND 歷史 THE HISTORY VOL.2》（2013），陳健添，KINN'S MUSIC LTD.，頁 50

説是杯中的酒精，不如説是歌者的忐忑迷惘心境和起起跌跌的命運。「酒」加上「沉溺」的意象和配搭早見於〈昨日的牽絆〉（詞：馬斯晨），至於以酒開首的手法可回溯到同樣由劉卓輝填詞的〈歲月無聲〉。在 Beyond 的作品系統中，烈酒是用來解愁的恆常工具，烈酒在 Beyond 歌曲中有著一種淨化的作用，是愁的贖罪券。在 Beyond 歌曲中無處不在的「愁」，有時指的是失戀，更多時是指歌者壯志未酬。「酒」在早期及中期 Beyond 的作品中曾多次出現，例如：

身邊的暖酒／無言解開了我寂寞（〈昔日舞曲〉，詞：黃家駒）

幾許將烈酒斟滿那空杯中／藉著那酒洗去悲傷（〈再見理想〉，詞：黃家駒／葉世榮／黃家強／黃貫中）

酒一再沉溺／何時麻醉我抑鬱（〈灰色軌跡〉，詞：劉卓輝）

千杯酒已喝下去⋯⋯（〈歲月無聲〉，詞：劉卓輝）

酒精飄浮沉溺的剎那⋯⋯（〈昨日的牽絆〉，詞：馬斯晨）

將深色的酒灌進了心裏／獨坐斗室的一角（〈亞拉伯跳舞女郎〉，詞：黃貫中／葉世榮）

〈灰色軌跡〉的酒用來「麻醉抑鬱」，「抑鬱」源自「過去的一切」，詞人沒有交代過去發生了甚麼事，可由聽眾自行代入。在電影中，這「過去」指的是江湖恩怨，而在 Beyond 的經歷中，這「過去」可以是為理想的堅持和妥協與自我的掙扎。「會平息」一詞暗示著過去顯然不是美滿愉快，「會平息」只是一廂情願的期望，在那個當下並未發生。

A1 交代了歌者背負著過去種種沉重的經歷。過去如是，未來又如何？A2 表示未來是「前路沒法看得清」，這形成了歌者被過去和未來前後夾攻的狀態，歌者夾在時間軸的當下，不能逃逸，只能掙扎，或跟著酒精往下沉。詞人借牆壁的厚實和不能穿透的屬性，使牆壁形成了堅實的畫面，令主角困在當

下，貫穿了衝不破、看不清，而「被迫」二字也體現了高牆的壓迫感，與此同時又與「牆壁」押韻。A2 的三句詞壓迫感極強，把 A2 的「迫」與 A1 的「沉」合起來，更是使人透不過氣。

A1 和 A2 分別指涉過去和未來，兩者合起來構成了時間的軌跡，這時間軸為 B1 那具延展性的「灰色軌跡」鋪路。在「踏著灰色的軌跡」一句中，「軌跡」是橫向的，而「踏著」是向下（縱向）的，這個有力的「向下踏」與 A1 的「沉溺」有著同樣的向度。「踏著」有自己的力度，這力度又和歌曲的沉重相呼應。「軌跡」和「踏著」形成了兩支向量，一支向 x（前後）軸走，屬長度，一支向 y（上下）軸走，屬深度，劃破和擾亂了空間。

過去　　未來

y 維度　　　　　　　　　　　　灰色軌跡　　　x 維度 / t 維度的
　　　　　　　　　　　　　　　　　　　　　　二元性

沉溺 / 深淵水影

如果「灰色軌跡」是殘酷命運的象徵，「踏著」便是宿命的實踐。沿著「踏著」的方向向下望，我們會看到「深淵的水影」。這句寫得很厲害，「深淵」強化了歌曲的沉重，而「深淵」擁有恍如黑洞般的吸力，叫人不能自拔。這個深淵是尼采「當你凝視深淵，深淵也凝視著你」的那個深淵[3]。「水影」給予人更多的聯想：它的一個蠱惑，一個引你跌入深淵的蠱惑，它蠢蠢欲動，潛藏暗湧又深不可測。「深淵的水影」與詩人波特萊爾（Charles Baudelaire）著名詩作〈毒〉（Le Poison）中那句「深淵的苦水」有著近似的意象[4]。到最後一次唱 B 部

3　出自尼采《善惡的彼岸》（*JENSEITS VON GUT UND BÖSE*），原著於 1886 年出版
4　詩歌原為法語作品，以上譯文取自杜國清的翻譯版本，詳見：《惡之華》（2016），波特萊爾著，杜國清譯，臺大出版中心

pre-chorus 時，這個水影更與編曲的流動 sequencer 配合，使編曲與歌詞連成一體。

　　C 部副歌首兩句出現「我」與「你」，「我已背上一身苦困後悔與唏噓」的「我」是一個典型的鐵漢形象，這個「我」也是一個為情義擔起一切的男子漢。「背」字呼應了 A 和 B 部的沉重，與「踏」字有著同等的負重；而這沉重被「一身」二字強化。「苦困後悔與唏噓」一氣呵成，這一氣呵成的氣勢和結構可與〈海闊天空〉副歌相同位置那句「不羈放縱愛自由」相比，不過〈海闊天空〉的排比是正面的，〈灰色軌跡〉的用詞則是負面的，而情感則與林憶蓮在〈放縱〉（詞：向雪懷）的名句「我空虛／我寂寞／我凍」的負能量洩洪近似。「你眼裏卻此刻充滿淚」呈現了一個弱質女子的形象：楚楚可憐、溫柔和順、純情無辜、心思單純。第一句的男子氣概與第二句的女子弱質纖纖成強烈對比，很有畫面，其性格設定亦與電影《天若有情》男女主角——小混混華弟（劉德華飾演）和富家女 Jojo（吳倩蓮飾演）的性格吻合。這兩句成功地寫活了一對江湖義氣兒女的形象，十分討好，也容易使人代入其中，讓聽眾成為腦海中的電影男女主角。「這個世界已不知不覺的空虛」展現了劉卓輝拿手的浩瀚蒼涼戲碼，空虛像病毒或原子彈爆炸般充斥了空氣：世界一方面被「的空虛」這三粒重音凝住了，另一方面空虛卻又肆虐地蔓延。留意電結他在這場核爆中如何與歌詞密謀，助長空虛蔓延世界。「空虛」的原因來自女主角離去：經歷過掙扎、承擔後，男主角終於解除武裝，在副歌最後一句向女主角表白，這句如同跪求般的「不想你別去」，出自「背上一身苦困後悔與唏噓」的硬漢之口，情真意切，這鐵漢柔情，怎不叫人動容？

　　A3 與 A4 的行文和氣勢明顯比 A1 與 A2 遜色，其中「要」字的使用（要認識／要可惜）有點附會。「到那裏都跟你要認識」那種揮之不去的籠罩感與副歌「這個世界已不知不覺的空虛」相呼應，「各有各的方向與目的」則叫人想起 Beyond 在〈灰色軌跡〉推出三個月後所發表的作品〈懷念您〉（詞：黃家

強）那兩句「我有理想您未能共行在身旁／已各有各方向⋯⋯」。

〈灰色軌跡〉是一首感染力極強的作品，Beyond 前經理人陳健添先生用「Kui-Blues」來形容此曲[1]，「Kui」指的是家駒，「Blues」指的是怨曲／藍調——不錯，這的確是一首家駒式的怨曲，記載著一對江湖兒女在現實和愛情間之掙扎和迷惘。

1　《真的 BEYOND 歷史 THE HISTORY VOL.2》（2013），陳健添，KINN'S MUSIC LTD.，頁 74

〈文武英傑宣言〉

四男四女與一條數學題

1990

〈文武英傑宣言〉

詞：翁偉微
曲：黃家駒

收錄於《戰勝心魔》單曲

A1

（文）

尋覓世間夢中天使傾慕
誰又了解小生骨氣高？

（武）

論到競爭威武總是我
若妳怕黑今晚實要我！

B1

（英）

偉大建設我作不到

總有溫馨的一顆心

若妳找不到好歸宿

（合）

結伴與我也算不錯！

B2

（傑）

美貌與智慧我擁有

恐怕妳一生找不到

就算妳計較也通過

（合）

結伴與我也算不錯！

B3

（合）

世上我四個最出眾

不怕四處冷語譏諷

遇見妳四個也可愛

確係與我妳夠福氣！

B4

（合）

世上我八個最登對

衝破四處險阻束縛

若妳有八卦算一算

確係與我妳夠福氣！

〈文武英傑宣言〉是電影《開心鬼救開心鬼》的插曲，Beyond 四子在電影中的角色如下：黃家駒飾演「文」、葉世榮飾演「武」、黃家強飾演「英」、黃貫中飾演「傑」。「文武英傑」四字可追溯至許氏四兄弟（即許冠文、許冠武、許冠英、許冠傑[2]）。在電影中，Beyond 四子分別向四位女生示愛，而此曲便成為四子的求愛宣言。

〈文武英傑宣言〉歌詞的結構如下：先在「自我介紹環節」讓每人唱幾句介紹自己（A1，B1，B2），然後再到「集體求愛環節」進一步集四人的力量說服女生（B3，B4）。「自我介紹環節」就如香港男士競選或區議會選舉般，讓參選者在指定時間內把自己最突出的地方介紹給大家，而在此曲中，指定時間就是規範到兩至四句歌詞的長度。於是，填詞人便根據「文」、「武」、「英」、「傑」這四個字的原意，賦予四子各自的特質，並在短短兩三句歌詞內盡量展示出來：

文：「小生」、「骨氣」等官仔骨骨的用語，顯露「文」的文人氣質。

武：「競爭」、「威武」、「怕黑……實要我」等詞帶點霸氣，是「武」的展現。世榮也嘗試以粗獷的嗓音唱出此段。

傑：「美貌與智慧我擁有」（此句出自當年香港小姐的口號「美貌與智慧並重」）展示多元素質，是「傑（出）」的表現。

英：四人中，唯獨黃家強的「英」較難具體展示，於是詞人便把黃家強當

2　除在《開心鬼救開心鬼》飾演「文」、「武」、「英」、「傑」外，四子在商業一台紅星劇場也聲演過廣播劇《英明神武》（1990 年）。廣播劇的角色名字設定概念與《開心鬼救開心鬼》近似，分別由黃家駒飾演「英」、黃家強飾演「明」、黃貫中飾演「神」、葉世榮飾演「武」。

文武英傑宣言

時給人的害羞單純形象代入歌詞（偉大建設我作不到／總有溫馨的一顆心）[3]。

到了 B3 及 B4 部分，四子以合唱形式向女生集體求愛。其實在 B1 及 B2 部分，當唱到「結伴與我也算不錯」時，他們已用合唱手法演繹歌曲，這個方式便可與「結伴」一詞相呼應。在 B3 及 B4 部分，歌曲形成了一條有趣的數學題：若「自我介紹環節」的每個個體都是 1，到了「集體求愛環節」便是 1+1+1+1=4，而歌詞亦用了「世上我四個最出眾」來展示這個「4」。這 4 個男孩遇見 4 個女孩（遇見你四個也可愛），變成 4+4=8（世上我八個最登對——這個「登對」的「對」把男和女配對，即是「乘 2」）。歌曲可化成一條數學算式：

（1+1+1+1）x2=8

若這首歌有一個 MV 般的動態畫面，這個 MV 便會是這樣：先是四子個別的特寫，然後是四子平排的畫面（「世上我四個最出眾」部分），跟著是四個女生的平排畫面（遇見你四個也可愛），最後是八個人一起的大團圓結局（世上我八個最登對……）。單單運用這個算式系統，歌曲的氣氛已能被推高——也是此份詞可堪玩味之處。其實在歌詞中注入多個角色的做法並不常見，一般而言，要注入兩個角色已有一定的複雜性，要為每個角色注入個性，還要處理彼此的關係，一點也不容易。若一首歌牽涉到兩個角色，角色通常會以黑白／正邪／男女等二分的對立形式出現[4]，若牽涉三個角色，在安排上又要花多點心思（例如林子祥、詩詩和劉天蘭唱的〈三人行〉（詞：林振強）便以三個角色飾演人生三個階段）。到了四個角色，彼此之間的關係又有另一種考

3　黃家強自無線青春劇《淘氣雙子星》開始，便被定型了這種「長不大的男孩」的形象（例如在國語大碟《信念》內頁介紹黃家強時，文案把他形容為「溫文單純，熱情溫柔靠近」）。這形象直至三人時期《二樓後座》終結。

4　在 BEYOND 的作品中，兩個角色對唱／對話的典型例子有〈衝上雲霄〉的負能量與正能量辯証，其他歌手的例子較多，如〈難為正邪定分界〉（唱：葉振棠、麥志誠，詞：鄭國江）的人魔對答、〈萬千寵愛在一身〉（唱：李克勤、周慧敏，詞：向雪懷）的情侶對答等。

量。在〈文武英傑宣言〉中，四個角色是對等且同質（Homogenous）的，關係比較單純，而這類小品式作品不能也不宜太複雜。反觀另外一些涉及四個角色的粵語作品，如余力機構的〈余力姬、巴哈、郊野管理員和地盤工人〉（詞：因葵），余力姬、巴哈、郊野管理員、地盤工人四個角色在賦格曲（Fugue）的四聲軌複音旋律下，時而互相指涉，時而各自表述，如羅生門般為同一件事製作多個版本，十分立體。〈文武英傑宣言〉與〈余力姬、巴哈、郊野管理員和地盤工人〉相比，明顯單純、原始和線性得多。

〈文武英傑宣言〉另一個值得留意的地方，是作品隱隱滲出的中國風。在旋律上，全曲以中國小調調式寫成，因此旋律本身已滲出強烈的中國味。為此，詞人也點到即止地把這中國味注入歌詞中：「小生」、「骨氣」等已是很文縐縐很傳統的用字，最過癮的是「八卦」一字，這字若落在 Beyond 的其他作品中，肯定違和，但落在這裏，雖然算不上是神來之筆，但至少會叫人會心微笑——原因是歌曲旋律和編曲帶有一種中國傳統節日的喜慶氛圍，而這「八卦算命」的動作和「有福氣」的結論又與這氛圍吻合。此外，此歌屬小品式的輕鬆作品，放一些較鬼馬的歌詞也無傷大雅。「八卦」又剛好與前句「八個」押韻（雖然這裏不是韻腳），就如八人的姻緣（世上我八個最登對）已是命中注定（若你有八卦算一算）[5]。

如上文所說，〈文武英傑宣言〉的中國風點到即止，這中國風在日後被套在相同旋律但不同歌詞和不同編曲的作品〈農民〉時，便被完全地放大，徹底地把歌曲從〈文武英傑宣言〉的小品情懷進化成〈農民〉這首大氣且宏偉的作品。

5 「八卦」在這裏象徵宿世命運。

〈光輝歲月〉

彩虹主義

1990

〈光輝歲月〉

詞：黃家駒
曲：黃家駒

收錄於《命運派對》專輯

A1

鐘聲響起歸家的訊號

在他生命裏　彷彿帶點唏噓

A2

黑色肌膚給他的意義

是一生奉獻　膚色鬥爭中

B1

年月把擁有變做失去

疲倦的雙眼帶著期望

C1

今天只有殘留的軀殼

迎接光輝歲月

風雨中抱緊自由

C2

一生經過徬徨的掙扎

自信可改變未來

問誰又能做到

A3

可否不分膚色的界限

願這土地裏　不分你我高低

A4

繽紛色彩閃出的美麗

是因它沒有　分開每種色彩

　　曼 德 拉（Nelson Mandela），南 非 人，1918 年 生 於 南 非 特 蘭 斯 凱（Transkei）。1944 年加入南非國民大會，此後積極推行反種族隔離運動。1962 年，曼德拉以密謀推翻政府等罪名被定罪，並於獄中渡過了二十七個寒暑。1990 年，南非政府宣佈無條件釋放曼德拉，同年，二十七歲的黃家駒寫下〈光輝歲月〉[1]。黃家強曾於訪問中介紹家駒創作此曲時的背景：「我記得當年家駒寫這首歌的時候，是看到很多國際的輿論去談論曼德拉為自己的國家、

1　《真的 BEYOND 歷史 THE HISTORY VOL.2》（2013），陳健添，KINN'S MUSIC LTD.，頁 52

為南非的人權、自由和平等奮鬥，家駒覺得自由和平等是每一個人都需要的。他覺得曼德拉不僅代表非洲黑人，而是代表整個世界，每個人都需要自由、平等、人權」。於是，〈光輝歲月〉成了家駒向曼德拉致敬之作[2]。

〈光輝歲月〉歌詞以「鐘聲響起歸家的訊號」開始，含蓄交代了曼德拉刑滿出獄之事實。「鐘聲」給人雙重的聯想，既可以是教堂的鐘聲，代表和平、自由，大概就與 Beyond 上一首反戰作品〈交織千個心〉前奏時的鐘聲聲效一樣。鐘聲也叫人聯想起如學校下課的鐘，代表一堂課的完結，下一堂課的開始，這種解讀代表了曼德拉刑滿後開展了人生另一階段。「歸家」固然是指出獄後返回家中，但也有歸根之意及返回自己初心之意。「在他生命裏 / 彷彿帶點唏噓」像是對曼德拉前半生的概括。還是時事評論員沈旭暉說得有見地，他指出歌曲其實處處帶著一個信息，就是「（曼德拉）這位老人很累」。「今天只有殘留的軀殼」等句也有這種歷盡滄桑的老人倦意，甚至有點人在江湖的無奈[3]。A2 段帶出了膚色鬥爭的議題，明確交代了他為何入獄和在爭取甚麼。種族議題的討論發展到 A3 / A4 變成詞人敘述觀點──「不分膚色 / 不分高低」，微觀講的是反對南非的種族主義，宏觀宣揚的卻是不分國族的平等博愛等普世價值觀。Pre-chorus 和 chorus 有很多追求夢想的歌詞，而這些歌詞大多以對比手法鋪陳。在歌詞中，填詞人把一組一正一負、一好一壞的二元對立意象放在一起，形成強烈的對比效果，例子如下：

歌詞	對比
年月把擁有變做失去	「擁有」對「失去」
疲倦的雙眼帶著期望	「疲倦」對「期望」

2　〈專訪黃家強：BEYOND《光輝歲月》獻曼德拉海闊天空〉（2013），陳志芬，BBC 中文網，2013年 12 月 6 日
3　〈GLOCAL POP《光輝歲月》〉（2015），沈旭暉，NOW 新聞網頁，2015 年 9 月 4 日

歌詞	對比
今天只有殘留的軀殼 迎接光輝歲月	「殘留軀殼」對「光輝歲月」
風雨中抱緊自由	「風雨」對「自由」
一生經過徬徨的掙扎 自信可改變未來	「徬徨」對「自信」
黑色肌膚給他的意義……／ 繽紛色彩閃出的美麗	「黑色肌膚」對「繽紛色彩」

　　若抽走 A 部，只播放 pre-chorus 及 chorus 的歌詞，會發現歌曲具勵志歌的格局。記得筆者第一次聽到〈光輝歲月〉，是在無線電視播放 Beyond 自傳式單元劇《Beyond 勁 Band 四鬥士》廣告片頭片尾處，當時節目只播放了歌曲的兩句副歌，筆者未知歌曲背景，還以為〈光輝歲月〉是如〈午夜怨曲〉般的勵志歌。畢竟副歌「殘留的軀殼／迎接光輝歲月／風雨中抱緊自由」配合家駒激情的演繹，是何等熱血沸騰，也叫人想起 Beyond 一直以來的追夢母題。這又引申出歌曲背後的意義：歌曲說的雖是曼德拉，但更重要的，是家駒想借曼德拉的故事來自勉，並把自強信息送給聽眾。家駒曾把曼德拉與香港的音樂人拉在一起：

　　我很佩服曼德拉，二十多年的牢獄，不知他怎樣耐過這段孤獨歲月，但我知道一定有堅強的信念支撐他。在香港做音樂，做樂隊很難、很孤獨，這條路注定是 Long Way Without Friends（沒有朋友的漫漫長路），我這輩子不會轉行去幹別的，就是做音樂了，我亦相信人定勝天……[4]

4　〈專訪黃家強：BEYOND《光輝歲月》獻曼德拉海闊天空〉（2013），陳志芬，BBC 中文網，2013 年 12 月 6 日

因此，除了種族議題外，不少人又把〈光輝歲月〉當成言志歌，令歌曲有多角度的解讀。其實曼德拉的經歷一向備受國際關注，以他為題材的作品又豈止一曲〈光輝歲月〉。例如在〈光輝歲月〉發表的同一年，南非流行女歌手 Brenda Fassie 亦發表了〈Black President〉，歌曲以描寫曼德拉的一生為主軸。由於題材敏感，此曲曾在南非遭禁播[5]。英國 Ska 樂隊 Special AKA（The Specials）早於 1984 年便寫了一首叫〈Free Nelson Mandela〉的作品，曲中一句「His body abused ╱ but his mind is still free」與〈光輝歲月〉中「今天只有殘留的軀殼 ╱ 迎接光輝歲月 ╱ 風雨中抱緊自由」不謀而合。把這些作品和〈光輝歲月〉相比，會發現這些作品都集中把焦點放在曼德拉身上，並沒有家駒在〈光輝歲月〉中的移情作用，也不及〈光輝歲月〉般來得立體和有深度。〈光輝歲月〉之所以叫人有共鳴，不只在於身處遠方的曼德拉做過甚麼驚世大事、歌曲的取材有著多大的胸襟，而是聽眾甘於把自己的際遇代入主角中，並借歌曲給予的力量勇敢地去面對自身的挑戰。除個人夢想的追求外，〈光輝歲月〉的社會性也使此曲成為社會事件經常借用的作品，歌詞中對自由和公義的追尋，讓作品高於一般純粹追求個人理想之作。就如中國報記者所言，〈光輝歲月〉不只是一首歌，而是一種精神。

説到精神，與〈海闊天空〉一樣，近年不少人也認為〈光輝歲月〉具香港人的精神。早於 1992 年，維他蒸餾水有一個叫「攀登者」的廣告，廣告主角為香港首位征服珠穆朗瑪峰的攀山運動員湛易佳，在廣告中，他在香港摩天大廈的玻璃幕牆外進行攀爬，最後成功登頂。其廣告歌選用了〈光輝歲月〉的副歌作二次創作，歌詞如下：

5　BLACK PRESIDENT BY BRENDA FASSIE，國際曼德拉日網頁，2012 年 6 月 23 日

今天只要盡力的參與

迎接光輝歲月

風雨中永不停留

只需經過奮勇的衝刺

自信可揮發力量

未來定能達到

　　廣告以一位來自香港的世界級攀山好手，在香港的高樓大廈力爭上游，唱的是燴炙人口的廣東歌，所表達的，不就是香港人精神嗎[6]？

　　除了穿梭於社會事件場合外，由於〈光輝歲月〉太深入民心，「光輝歲月」四字已有著成語般的地位，成為「輝煌歷史」、「美好事跡」的代名詞，並被後人廣泛採用。亞洲電視曾將其五十五周年台慶口號定作「光輝歲月亞洲電視五十五周年台慶」，而粵語流行曲研究專家朱耀偉教授更以《光輝歲月——香港流行樂隊組合研究（1984-1990）》來為其研究樂隊組合的著作命名。

　　《光輝歲月》亦被用作電影名，此片為一清裝片，由曾志偉主演，2013年上畫。另外，歌詞「風雨中抱緊自由」亦被用作為南非／德國紀錄片《Memories of Rain》的中文譯名。此片以種族隔離政策為題，並於第二十八屆香港國際電影節期間在港播放。漫畫方面，黃玉郎的玉皇朝曾於 1994 年出版了一本叫《光輝歲月》的漫畫，並以 Beyond 的經歷為故事主題。2019 年，商業電台叱咤 903 有一個節目叫《風雨中抱緊你》，大概其概念也是來自「風雨中抱緊自由」一句。

　　〈光輝歲月〉對後世除了有著上述的跨世代跨文化影響外，其歌詞也像寓

6　《我地廣告》（2018），曾錦程、劉昆祐，中華書局，頁 165

光輝歲月

言般預示著未來。曼德拉出獄後，於 1994 成為第一個由全面代議制民主選舉選出的南非元首，任內致力於廢除種族隔離制度及消除貧富不均[7]，應驗了歌詞中「自信可改變未來 / 問誰又能做到」一句，可惜家駒未能親眼見証此事。「繽紛色彩閃出的美麗 / 是因它沒有 / 分開每種色彩」也預示了日後南非彩虹國度（Rainbow Nation）/ 彩虹主義（Rainbowism）的誕生[8]，「彩虹國度」一詞由大主教 Desmond Tutu 於 1994 年提出，用來形容種族隔離政策（Apartheid）取消後的南非，其中彩虹就正是包容多元文化和不同膚色之象徵[9]。1994 年提出的「彩虹國度」，其近似意念竟出現在一首於 1990 年發表的歌曲中，與「可否不分膚色的界限 / 繽紛色彩閃出的美麗」不謀而合。

順帶一提，〈光輝歲月〉有一個同名的國語版（詞：周治平 / 何啟弘），內容以追尋理想為主，種族議題並不如廣東話版般明顯。除了此版本外，〈光輝歲月〉的原旋律還被譜成另一首叫〈大學問〉的國語作品，此歌是汕頭大學的校歌，由與汕頭大學有密切關係的李嘉誠先生於 2008 年購入改編版權而製成之作品，歌詞真切動人，帶一顆赤子之心。歌詞節錄如下：

〈大學問〉

A1

知道甚麼叫天高地厚
內心的天空　也要懂得探究

A2

知道甚麼是海市蜃樓

7　資料參考自維基百科與曼德拉相關之條目。
8　〈GLOCAL POP《光輝歲月》〉（2015），沈旭暉，NOW 新聞網頁，2015 年 9 月 4 日
9　《RAINBOW NATION － DREAM OR REALITY?》（2008），ANDREW BROWN, BBC NEWS, 2008 年 7 月 18 日

人海的感受　也要去進修

B1
知識跟世界細水長流
智慧用思考照明宇宙

C1
我們懂得學問沒盡頭
學會怎麼做事　再學做人的操守

C2
我們懂得學習的理由
吸收是為了奉獻　才能承先啟後 ⋯⋯

〈俾面派對〉
面 子 文 化 與 象 徵 資 本

〈俾面派對〉

詞：黃貫中
曲：黃家駒

收錄於《命運派對》專輯

1990

A1

穿起一身金衣裝

取消今天的工作

擠身繽紛的色彩

來讓我去告訴你

派對永無真意義

A2

不管相識不相識

儘管多 D Say Hello！

不需諸多的挑剔

無謂太過有性格

派對你要不缺席

B1

你話唔俾面

佢話唔賞面

似為名節做奴隸

A3

種種方式的綑綁

請束一出怎抵擋

想出千般的推搪

明日富貴與閉翳

也要靠你俾吓面

B1

你話唔俾面

佢話唔賞面

似為名節做奴隸

B2

你都咪話唔俾面

咪話唔賞面

似用人臉造錢幣

D1

至驚至驚你地唔俾面 [1]

〈俾面派對〉講述的是 Beyond 的親身經歷：他們曾在萬般不願、且忙得不可開交的情況下，被安排出席關德興師父之壽宴。關德興是香港著名粵劇和電影演員，以演出《黃飛鴻》系列電影而為人熟識，堪稱一代宗師。然而，Beyond 四子與關德興並無交情，出席壽宴只是為了給前輩面子，為派對拼湊一個星光熠熠的排場。為此，黃貫中填了〈俾面派對〉，借參加這類無實際意義的派對來諷刺人與人之間的偽善。

〈俾面派對〉在 Beyond 的作品系統中有兩個重要的意義：

1. 它是第一首有著單一批判對象的派台作品 [2]。在〈俾面派對〉前，Beyond 也曾以一些社會現象作為題材並抒發己見，例如〈交織千個心〉的反戰、〈摩登時代〉的社會現象，但這些作品並沒有一個特定的對象，例如〈水晶球〉是指放諸四海皆準的反戰，而非描述某場指定戰事，批判色彩也不高，充其量只是控訴而非批判。〈俾面派對〉的成功，令 Beyond 日後的批判作品如〈爸爸媽媽〉〈醒你〉〈教壞細路〉等更言之有物且一針見血。

2. 〈俾面派對〉是 Beyond 第一首用上大量口語和俗語入詞的作品，在 Beyond 作品群中有著特別地位，影響著以後的作品如〈爸爸媽媽〉的 Rap（喂！傻㗎！）、〈不可一世〉的對白（點啊，又有邊個覺得唔滿意啊）和〈無無謂〉的口語歌詞（為乜⋯⋯）。

1 D1 的歌詞在原裝專輯的歌詞紙上從缺。
2 前作〈大地〉也可算有指定對象，但歌曲沒有太強烈的批判色彩。

　　〈俾面派對〉以通俗口語諷刺時弊，容易引起草根階層共鳴，其手法明顯受到許冠傑作品影響。其實，〈俾面派對〉不少用字甚至韻腳都有許冠傑作品的影子，例如：

Beyond〈俾面派對〉	許冠傑作品
似為名節做奴隸 / 似用人臉造錢幣	〈半斤八兩〉（詞：許冠傑） 我哋呢班打工仔 一生一世為錢幣做奴隸
明日富貴與閉翳	〈賣身契〉（詞：許冠傑 / 黎彼得） 喂！我要你架勢，你梗一家富貴 喂！咪太過閉翳 〈先敬羅衣後敬人〉（詞：許冠傑 / 黎彼得） 人人無論富或貧
穿起一身金衣裝	〈先敬羅衣後敬人〉（詞：許冠傑 / 黎彼得） 人人無論富或貧 / 都要曉得裝吓身 皮鞋明亮冇滴塵 / 記住領呔花要新

　　家駒兄弟和許氏兄弟同樣在蘇屋邨長大，Beyond 在〈交織千個心〉首次與許冠傑合作，在〈文武英傑宣言〉借「文」/「武」/「英」/「傑」向許氏四兄弟（許冠文、許冠武、許冠英、許冠傑）致敬，在〈俾面派對〉又借用了許氏的風格，後來甚至翻唱他的經典〈半斤八兩〉，黃家駒與許冠傑這兩位香港流行音樂史上的巨人，可謂惺惺相惜，若把〈半斤八兩〉與〈俾面派對〉平行播放，更有一番滋味。（家強曾在紀錄片中表示，選擇〈半斤八兩〉來翻唱，是由於歌曲很草根，與 Beyond 的草根背景相似）[3]。當然，〈俾面派對〉的歌詞尚未到達許冠傑的級別，只模仿到許冠傑作品外表的市井庸俗，卻未做到市

3　《別了家駒 15 載 舊日的足跡》DVD──《日本的足跡》（2008），PICASSO HORSES LIMITED

井背後的抵死啜核和叫人拍案叫絕的幽默感、鬼馬感和睿智,其一針見血的命中率也未及許氏的作品。關於鬼馬程度,Beyond 日後的〈無無謂〉也許有著少許進步,到了個人發展時期,家強部分作品也繼承了這種市井感(如〈香港好多有錢人〉),而黃貫中則用具時代感的筆觸把口語入詞手法發揮得淋漓盡致。

雖然〈俾面派對〉比不上許氏作品,但當中也有叫人眼前一亮之處。「似為名節做奴隸 / 似用人臉造錢幣」比喻生動,其中「人臉造錢幣」除了歌詞原本的意思外,其畫面又真的使人聯想起港英時期,香港錢幣上的英女王臉蛋:而錢幣上統治者的人臉剛好與「似用人臉造錢幣」的人臉一樣,是權力的象徵,當然,「人臉造錢幣」並沒有政治寓意,只是純粹講面子文化。

「穿起一身金衣裝……擠身繽紛的色彩」也與 Beyond 其他作品的歌詞相異:若「繽紛的色彩」代表紙醉金迷的大眾(這個色彩是眾數,與大眾一樣),主角「穿起一身金衣裝」去「擠身繽紛的色彩」就是隨俗的行為,「金色」是一眾顏色中最具銅臭味、最欠品味的一種顏色,而「擠」字之使用形象化地表現了這個金玉其外的個體為了俾面和埋堆而同化於市井大眾的七色大熔爐內。這與 Beyond 一向身在人群中,卻與人群格格不入的歌詞差異甚大(例:〈願我能〉)。這種差異,可見參與派對有違 Beyond 本性,也可想而之他們為何對此恨之入骨,恨到要寫一首派台歌來發表其不滿。

〈俾面派對〉所「俾」(給予)的「面」,就是人們所謂的「面子」。因此,〈俾面派對〉表面上是 Beyond 炮轟那次不愉快的應酬,背後更深層的指涉,是對「面子文化」的批判,和參與一些「永無真意義」的活動的批判(例如叫一隊樂隊上娛樂節目玩遊戲)。「面子文化」在中國由來已久,是魯迅先生所指外國人眼中「中國精神的綱領」[4],林語堂先生對面子有以下描述:

4 〈説面子〉(1934),魯迅,收錄於《且介亭雜文》

它（面子）能給男人或女人實質上的自豪感。它是空虛的，男人為它奮鬥，許多女人為它而死。它是無形的，卻靠顯示給大眾才能存在。它在空氣中生存，而人們卻聽不到它那倍受尊敬、堅實可靠的聲音，它不服從道理，卻服從習慣。

……這個面孔不能洗也不能刮，但可以「得到」，可以「丟掉」，可以「爭取」，可以作為禮物送給別人……[5]。

在這裏，林語堂先生生動地描繪了面子工程的形態，而〈俾面派對〉的歌詞也引証了林先生的説話：「明日富貴與閉翳」解釋了為何「男人為它奮鬥，許多女人為它而死」；「種種方式的綑綁」那不能逃逸的特性，就如上文「它在空氣中生存」般無處不在；「似用人臉造錢幣」指出面子的「可交換性」，也如「作為禮物送給別人」同出一轍。其實如「俾面派對」這種請客行為在性質上有點像禮物饋贈，是學者布赫迪厄（Pierre Bourdieu）所指的「象徵資本」（Symbolic Capital）之一。支配者（請客那位）利用象徵資本來施展權力，「以自然而然的外表得到被支配者（參與派對者）的認同和支持」[6]。文化研究學者牟斯（Marcel Mauss）曾研究北美印地安人的誇富宴（Potlatch），指出大人物在誇富宴中「施與從屬者恩惠，並藉此與從屬者建立義務性的網絡關係」[7]。「俾面派對」就有著誇富宴的性質，而請客本身，就如王力在短文〈請客〉所説，大多數人的請客「不是目的，而是手段；不是慷慨，而是權謀」。在「俾面派對」這類請客活動中，我們看到權力在運作，而「俾面」本身就是權力運作的一種體現。順帶一提，一説到權力，人們便常常想起福柯（Michael Faucoult）的權力研究，尤其是他所指權力具毛細孔般無處不在的滲透性。歌詞那句「種

5　〈中國人的面子〉，林語堂，摘錄於《中國人》（1994），學林出版社，頁 203—206

6　《文化研究關鍵詞》（2013），汪民安主編，麥田出版，頁 376

7　《文化理論面貌導論》（2008），原著為 CULTURAL THEORY: AN INTRODUCTION（2001），PHILIP SMITH 著，中文版譯者為林宗德。牟斯（MARCEL MAUSS）的理論可參閱其經典著作《禮物》。

種方式的綑綁」，就是這權力毛細孔特性的最佳描述。

　　一如「光輝歲月」，由於歌曲的流行，「俾面派對」四字後來也成了潮流用語，泛指那些無謂且費時的交際活動。潮流過後，此四字詞亦一直被沿用至今。〈俾面派對〉當時受歡迎到被改編成維他檸檬茶的廣告歌，此廣告於九十年代初播放，廣告歌詞如下：

維他一出怎抵擋
個個都要 Say Hello
人人話佢有性格
見佢定要俾下面
無話唔俾面
無話唔賞面
身邊有佢　至啱睇[8]
（旁白：佢一出現邊個都要俾面──維他檸檬茶）

　　諷刺的是，〈俾面派對〉作為一首具批判性的作品，裏面不少用詞也以負面或反語的形式出現，但廣告人似乎並未意識到這些反話，並把自己的產品代入到這些反話中，例如「請束一出怎抵擋」原是一件叫人生厭的事，廣告卻改成「維他一出怎抵擋」；「俾面」在原曲中原是很虛偽負面的東西，廣告卻自誇人人都要「俾面」維他檸檬茶……此舉除了叫筆者啼笑皆非之外，也叫人憤慨原來如此有心思的歌曲竟被不求甚解地糟蹋──當然當事人此舉絕非故意。

　　在〈俾面派對〉發表後，Beyond 於 1991 年曾與一眾明星客串電影《豪門夜宴》，為華東水災籌款。在電影中，Beyond 四子在一豪宅為見錢開眼的

8　廣告歌的旋律與原曲有少許出入。

地產富豪（曾志偉飾）、名媛（張曼玉及劉嘉玲飾）等伴奏英語版〈帝女花〉，
最後四子因為地產富豪等人唱歌太難聽（或可理解成不尊重音樂）憤而離開。
筆者在聽〈俾面派對〉時想像到的影像，大概就是近似的電影畫面。

〈撒旦的詛咒〉

魔 鬼 的 隱 藏 信 息

〈撒旦的詛咒〉

詞：葉世榮
曲：黃貫中

收錄於《命運派對》專輯

1990

A1

高速的快車

迷亂裏已到了　超速的界限

喧嘩的叫聲

逃避這個世界　悲哀的眼神

B1

是痛苦？還是有疑問？

用聖火　延續這場夢

C1
撒旦的詛咒
蠶蝕著軀殼　願忘我
誘惑的詛咒
豪情地嘲笑　此生與未來

A2
不知不覺中
呈現兩個世界　巔倒黑與白
瘋癲的笑聲
忘掉每個故意　修飾的制度

B2
用聖火　延續這幾夢
是痛苦？還是有疑問？

　　在 Beyond 的音樂系統中，有幾首作品特別提到撒旦／魔鬼／末世，這些作品包括：〈誰是勇敢〉〈撒旦的詛咒〉〈妄想〉〈狂人山莊〉等。在這幾首歌中，又以〈撒旦的詛咒〉最為邪門、最明目張膽。由於內容大膽，此曲當時更於馬來西亞被禁播。

　　若我們單單用字面意義來理解〈撒旦的詛咒〉，會以為歌曲所講的是邪教、或以極端手法對抗制度，但早前筆者從一位馬來西亞 Beyond 樂迷提供的剪報中，發現歌曲原來另有所指。雜誌文稿的小題為〈家駒想籍歌曲抒發心中不滿〉，訪問內容主要關於《命運派對》時期的作品，據說來自當地一本叫《偶像》的雜誌，出版日期和出處不詳，但根據前文後理，訪問時間應在《命運派

對》推出前後。Beyond 的訪問中直指〈撒旦的詛咒〉是關於藥物。訪問節錄如下：

〈家駒想籍歌曲抒發心中不滿〉

……另外，有否聽過 Beyond 唱有關迷幻藥的歌曲？

〈撒旦的詛咒〉是 Beyond 從未唱過的一類危險性歌曲，我的意思是，題材以「Drug」為骨幹，想必引起爭議。西方國家的樂隊，以此類為題的歌曲已是唱得司空見慣，Beyond 今次作了個嘗試。

（家駒）「我希望能令外界了解，時下的年輕人，借藥物來麻醉自己，是藉此放鬆社會給予他們的壓力……」家駒有他的一套見解。

若用吸毒的角度去解讀作品，會有另一種新的體會，歌詞中不少描寫與濫藥後的行為十分近似，例如：

濫藥者的行為／後果 [1]	相關的歌詞
情緒亢奮、血壓上升及心跳加速	高速的快車 迷亂裏已到了／超速的界限
舉止失常	喧嘩的叫聲／瘋癲的笑聲
幻覺／精神錯亂	呈現兩個世界／顛倒黑與白／願忘我 B2 的倒轉歌詞和倒播
對身體的生理傷害（如腎肺功能失常、肌膚刺痛、痙攣性癲癇等）	蠶蝕著軀殼

此外，「願忘我」一句還提及到「忘我」這種毒品。「忘我」（Ecstasy）是一種同時含有興奮和迷幻藥兩種特性的合成精神藥物，在八十年代開始流

1　資訊參考自香港特別行政區政府保安局禁毒處。

行於狂野派對（rave party）中[2]。法國名詩人波特萊爾（Charles Baudelaire）在其驚世巨著《惡之華》（ _Les Fleurs du Mal_ ）中，有一篇作品叫〈毒〉（Le Poison），其中有一段如下：

> 鴉片能使時間加深
> 使逸樂更放縱
> 且以陰鬱黑暗的快感
> 把靈魂塞滿
> 使之超過容量[3]

　　把此段詩歌與〈撒旦的詛咒〉歌詞相比，我們會發覺兩者有著近似的意象。在歌中，撒旦／邪教只是比喻，背後隱藏的主角，原來是毒品。

　　除描述濫藥後的反應行為外，歌詞亦提及到濫藥的原因：「逃避這個世界／悲哀的眼神」及「忘掉每個故意／修飾的制度」。一如上述家駒在訪問中所言，濫藥為的是「放鬆社會給予他們的壓力」：對於「世界」和「制度」，歌者選擇「逃避」與「忘掉」——這種「逃避」在 Beyond 的世界中由來以久，不過所用的手段不同：〈撒旦的詛咒〉用了吸毒作逃避手段；〈永遠等待〉的手段是音樂和聲浪；〈新天地〉〈迷離境界〉等作品的手段是製造一個虛構的烏托邦並幻想自己退隱其中；〈狂人山莊〉是把自己代入狂人的視覺去感受世界……這些都是如哲學家德勒茲（Gilles Deleuze）所指的「解疆域化」（Deterritorialisatoin）的手段，其廣義目的是「從棲居的或強制性的社會和思

2　資訊參考自香港特別行政區政府香港警務處。
3　詩歌原為法語作品，以上譯文取自杜國清的翻譯版本，詳見：《惡之華》（2016），波特萊爾著，杜國清譯，臺大出版中心

想結構內逃逸而出」[4]。

〈撒旦的詛咒〉用了兩個精闢的隱喻來代表毒品，分別是「聖火」和「撒旦的詛咒」，兩者都帶有宗教（邪教）色彩。將宗教和毒品扯上關係，不期然叫人想起馬克思（Karl Marx）的名句「宗教是人民的鴉片」。邪教要求信徒的絕對服從與毒品的成癮特性和毒品改變常人行為特性近似，歌曲巧妙地用「詛咒」和「聖火」來描述成癮行為：「聖火」不能熄滅，就如吸毒者不能沒有毒品，「用聖火／延續這場夢」中那「延續」二字也有一再依賴毒品之意。「詛咒」方面，若找不到解咒方法，咒的功效便會一直發作，就如毒品。「撒旦」和「聖火」的雙重隱喻也描述了吸毒者的兩難狀態：他既知道藥物來自撒旦，對他來說是詛咒，卻又把藥物當成聖火般崇拜，當中的矛盾和不能自拔，在刁鑽的歌詞中表露無遺。

開宗明義用宗教意象比喻毒品的歌曲除了〈撒旦的詛咒〉外，叫人較熟悉的，還有樂隊 Zen 的〈十字架〉（詞：周耀輝）。把〈十字架〉與〈撒旦的詛咒〉對照，可讓我們更認識〈撒旦的詛咒〉的風格。〈十字架〉部分歌詞如下：

A1

我說我感到世界剩低我　離上帝　那麼遠
你說你找到了秘密一個　十字架　那麼近

B1

一分鐘會升天　相信嗎
再過一分鐘跌下來
不傷不痛　真的可以嗎

4　參考《文化研究關鍵詞》一書內有關解疆域化部分：《文化研究關鍵詞》（2013），汪民安，麥田出版，頁 114—115

誰在說「信我得救」

C1
凌晨遊街　太黑的世界
太多的試探　十字架
如何回家　我不相信你　我只相信我
不必怕　重新呼吸好嗎

　　一如〈撒旦的詛咒〉,〈十字架〉歌詞加入了不少宗教用詞作隱喻；兩首歌都置入了藥物名稱[5]。然而,〈十字架〉明顯帶有禁毒的說教信息,因此整體感覺也很陽光很勵志,相反,〈撒旦的詛咒〉是徹頭徹尾的陰暗:它只是冷眼描述吸毒者吸毒的原因和吸毒後的狀態,卻沒有注入任何禁毒信息。家駒在上文的訪問中,在介紹作品的背景時,對因背負社會壓力而迷失的年輕人帶有同情的傾向,但歌詞的本身沒有大力貶低吸毒行為。唯一比較有趣的是「豪情地嘲笑」一句,「豪情」二字帶褒義,而這豪情狂放的畫面,則與〈狂人山莊〉「誰在仰天獨我自豪」(詞:黃家駒)的情狀近似。順帶一提,〈撒旦的詛咒〉在最後一次 pre-chorus(B2)部分用了倒播技巧,而這段倒播相關的歌詞文本在唱片歌紙上則以倒轉印刷示意。文本和歌唱部分的顛倒,與歌詞「顛倒黑與白」一句相呼應,這種手法也頗富心思。

　　〈撒旦的詛咒〉不是 Beyond 唯一以吸毒為題的作品,三人時期還有一首極精彩且露骨的〈麻醉〉(詞:黃偉文),其軟性歌詞配上 Trip Hop 的迷幻,與〈撒旦的詛咒〉的硬橋硬馬大相逕庭。

5　「十字架」是毒品氟硝西泮(氟硝安定)的俗稱。

〈送給不知怎去保護環境的人（包括我）〉

繼　續　探　險

1990

〈送給不知怎去保護環境的人（包括我）〉

詞：劉卓輝
曲：黃家駒

收錄於《命運派對》專輯

A1

當偏僻的山裏已不再見稻田

火車總覺路程太短

海中的那渡輪也不再是木船

沙鷗可有令人眷戀

B1

當初的努力只為目前

此刻怎去接受變遷

C1

都市中滿灰烟

其實那裏覺得呼吸欠自然

風雨中已瘋癲

誰像以往那麼天真信預言

A2

當天空裏漫遊已不再是夢兒

清風總夾著塵與烟

高呼拯救地球已經有數十年

始終只有自由最淺

B2

風光的建造機械樂園

休息工作繼續探險

B3

風光的建造不是樂園

休息工作繼續探險

　　〈送給不知怎去保護環境的人（包括我）〉原為商業二台於 1990 年推出的
環保主題合輯《綠色自由新一代》的其中一首作品，在合輯中，歌曲用了另一
個歌名，叫〈送給不懂環保的人（包括我）〉。〈送〉是一首以環保為題的歌曲，
此題材在 Beyond 的系統中較為新鮮。在創作脈絡上，於《命運派對》推出的
同期，家駒進行了新畿內亞之旅，這旅程或多或少培育出他的世界觀，與具
世界性環保議題的〈送給不知怎去保護環境的人（包括我）〉吻合。

雖然歌曲主題講的是環保，但更令筆者感興趣的，是歌詞中對人與大自然關係的描述和對文明由原始社會演進至工業社會的探討。A1 木船、沙鷗、稻田的消隱，換來 B2 的機械樂園和副歌的灰煙，樸素的生活被科技取代，留下的只有一個預言。「預言」二字在同一專輯的〈可知道〉（詞：黃家駒）中曾出現過一次（若你發覺世界／已變了／偶爾看見美麗預言湧至），我們不需要也不可能知道預言在說甚麼，正因如此，預言為我們帶來神秘感，而這神秘感又和〈可知道〉及〈送〉的原始編曲及非洲主題相呼應。

　　歌詞另一個值得討論的地方，就是原始／鄉郊意象與城市意象的強大反差。就如上段所說，稻田、木船、沙鷗、預言等畫面給人樸素得近乎帶點鄉愁的氣象，而機械樂園、塵與煙、灰煙、都市等則是很工業社會和資本主義的東西。「機械樂園」四字很有畫面，「風光的建造機械樂園」那反諷手法的運用叫人想起及後劉卓輝在〈長城〉那句「顯赫的破牆」。「休息工作繼續探險」一氣呵成，彷彿把城市刻板的生活程序描繪成生產線上的流程（休息 → 工作 → 繼續探險）。「休息工作繼續探險」一句叫人聯想起蘇芮的〈休息工作再工作〉（詞：林敏聰，1987 年作品），而「繼續探險」四字則叫筆者想起與〈送〉差不多同期推出的衛斯理同名小說《繼續探險》。

　　此外，作品的歌名也值得一提。〈送〉是一首富批判色彩的作品，然而歌名在「送給不知怎去保護環境的人」後面，還加入了「包括我」──詞人這樣做，有可能是自謙覺得自身生活不夠環保，因此未有資格去批評別人，但就是因為「包括我」這三個帶有少少自嘲意味的字，為作品加入了自省的成分。「保護環境，人人有責」固然是老生常談，但這巧妙的三個字，就像在提醒聽眾，守護地球，要由自己做起。從這個方向思考，「包括我」三字就不再是尷尬的自嘲，而是富積極意義的倡議。

《綠色自由新一代》
卡式帶。

〈Amani〉

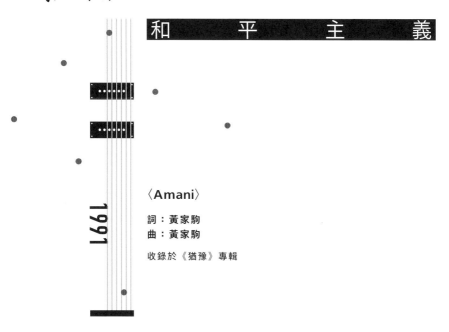

和　　平　　主　　義

〈Amani〉

詞：黃家駒
曲：黃家駒

收錄於《猶豫》專輯

1991

Amani Nakupenda

Nakupenda We We

Amani Nakupenda

Nakupenda We We

A1

祂　主宰世上一切

祂的歌唱出愛

祂的真理遍佈這地球

A2

祂　怎麼一去不返

祂可否會感到

烽煙掩蓋天空與未來

B1

無助與冰凍的眼睛

流淚看天際帶悲憤

是控訴戰爭到最後

傷痛是兒童

C1

我向世界呼叫

Amani Nakupenda

Nakupenda We We

（*Tuna Taka We We*）

（再次再次呼叫）

A3

天　天空可見飛鳥

驚慌展翅飛舞

穿梭天際只想覓自由

A4

心　千億顆愛心碎

今天一切厄困

彷彿真理消失在地球

B2
權力與擁有的鬥爭
愚昧與偏見的爭鬥
若這裏戰爭到最後
怎會是和平

〈Amani〉是家駒在非洲肯亞之旅（1991 年 1 月下旬至 2 月）寫成的作品，根據與他一同前往非洲的好友梁國中描述，家駒在旅館著梁國中問旅館職員「和平、愛、我愛你、友誼」等的非洲語怎麼說，土著職員便在紙上寫上「Amani Nakupenda Nakupenda Wewe Tunataka Wewe」等字，而這幾隻字就成了〈Amani〉的副歌歌詞 [1]。

準確點來說，以上文字為史瓦希利語（Kiswahili），是非洲三大語言之一。相關文字的翻譯如下：

- *Amani*：和平
- *Nakupenda*：愛
- *Nakupenda We We*：我們愛你
- *Tuna Taka We We*：我們需要你 [2]

家駒以〈Amani〉作為歌名並把非洲語放在副歌上，更叮囑副歌部分千萬不要改成中文，以突顯作品的跨地域感覺 [3]，這做法無疑是十分富創意且睿智

1　《追憶黃家駒》（2013），鄒小櫻（總編輯），KINN'S MUSIC，缺頁碼
2　《BEYOND 繼續革命》寫真集，缺頁碼。以上解說由陳健添先生撰寫。
3　《真的 BEYOND 歷史 THE HISTORY VOL.2》（2013），陳健添，KINN'S MUSIC LTD.，頁 92

的，一方面大部分香港人都不會知道「Amani」的真正意思，使用一個不熟悉的名字來做主打歌歌名，會引發聽眾的好奇心，容易引起話題（與很多香港人一樣，當時筆者還以為 Amani 所指的是外國高檔品牌的名字）；非洲語的引入，讓家駒把自己在非洲時的體會帶入到中文粵語流行曲中，就像是家駒在非洲之旅後帶給香港人的手信。使用第三世界語言，令作品能跨越國界，展示廣闊的世界觀，也讓不同的文化互相聯乘（crossover）。記得當時的 The Beatles 也深受印度文化影響，他們在印度之旅後有些作品，也加入了東方語言（如〈Across the Universe〉一句「Jai Guru Deva, Om」），但外語在其作品的重要地位，卻比不上非洲語在〈Amani〉中的地位。

Beyond 在非洲之旅後，成立了 Beyond 第三世界基金，其宣言如下：

熱愛生命，獻出愛心，
關懷人類，關心未來。

而〈Amani〉就是 Beyond 在向第三世界展示關懷這前提和背景下寫成的作品。〈Amani〉寫反戰、寫關懷兒童、寫第三世界、寫和平與愛，這些議題在當時香港流行樂壇十分新鮮，但在 1980 年代的外國樂壇和外國社會來說，則並非甚麼新事物。一群英國樂手曾在 1984 年舉行 Band Aid 運動，回應埃塞俄比亞內戰和饑荒，並推出單曲〈Do They Know it's Christmas〉，獲得極大迴響。緊接而來 1985 年的 Live Aid，其影響力還跨越當時的蘇聯、西德、加拿大、日本、澳洲、奧地利、南斯拉夫等國，估計觀眾涵蓋全球 40% 的人口 [4]。

美國方面，1985 年推出的〈We Are the World〉單曲在當時更是無人不

4　LIVE AID 1985: A DAY OF MAGIC, GRAHAM JONES, CNN, JULY 6 2005

曉，這些作品，在某程度上都成了〈可知道〉〈Amani〉甚至是後來家駒遺作
〈We Are The People〉的藍本。

〈Amani〉寫戰爭對兒童的影響，這點歌詞在開首時沒有明言，只用了聖
基道兒童院的孩子歌聲來暗示「兒童」這主題。而歌詞則要到 pre-chorus 時
「是控訴戰爭到最後傷痛是兒童」這一句，才說明這個主旨，並與開首的童聲
作呼應。用兒童的角度去寫反戰和愛是十分有說服力和討好的，把〈Amani〉
與 Beyond 過往的反戰作品如最早的〈水晶球〉比較，我們發現以兒童視覺
來寫反戰的〈Amani〉，其感染力遠遠比〈水晶球〉大。歌曲的兒童視覺也與
Beyond 的非洲之旅甚至是較早時家駒的新畿內亞之旅（1990 年 8 月）有著密
切關係——家駒在一篇新畿內亞之旅的「日記」中，分享了自己和當地兒童的
交流後的感受：

*……孩子的眼神，是我所未見過的天真，叫我第一次喜歡「小孩子」起
來……[5]*

家駒又對當時的探訪經歷有以下的評價：

……一群令人感動的孩子，一個令人心酸的地方。[6]

非洲之行更令家駒加深對兒童的感受。當時四子參觀過肯亞首都內羅比
的「高路各比家庭發展計劃」（Korogocho Family Development），這計劃助
養了一千七百名兒童，建立了兩間幼稚園、十間小學，並每日派發營養餐予
二千名兒童。另一個參觀的計劃叫「馬西貝爾族社區計劃」，Beyond 四子在
這次參觀後助養了四名兒童。我們在紀錄片中，可以看見家駒拿著結他，在

5　〈我在新畿內亞的日子〉（1990），黃家駒，青年週報，1990 年 8 月 16 日
6　同前註

非洲兒童面前唱歌的畫面。家駒與當地社群和兒童的互動，確立了〈Amani〉的定位，也豐富了作品的內涵。

個別段落方面，〈Amani〉在 verse A1 和 A2 引入了代表上帝的「祂」，從一個不一樣的角度去側寫戰爭對人的禍害。這個「祂」用得很精妙，原因如下：

1. 以上帝／宗教角度去引入對戰爭的描述，有著一種普世價值和宏大的世界觀，因為宗教無處不在，而這普世價值又與 Beyond 於〈光輝歲月〉開始強調的國際視野不謀而合。
2. 上帝／宗教講的愛是大愛／聖愛（Agape），與反戰歌曲所說的愛是同一種愛。
3. 這個「祂」也叫人想起耶穌。耶穌是一個徹底和平主義者，主張「愛自己的仇敵、不要與惡人作對、有人打你右臉，連左臉也要轉過來由他打」，和平主義思想與歌曲的主題吻合。

「祂的歌唱出愛／祂的真理遍布這地球」一句，與前作〈可知道〉一句「上帝告訴你我要以愛／愛會戰勝世上一切厄困」遙遙呼應。而「祂／怎麼一去不返」引入了「上帝缺席」的概念：自哲學家尼采（Friedrich Nietzsche）提倡「上帝死亡」開始，缺席者概念在哲學中經常出現，學者包曼（Zygmunt Bauman）指出，「在現代性來臨之際，人們發現上帝其實是隱藏的」[7]。思想家儂希（Jean-Luc Nancy）和馬利昂（Jean-Luc Marion）就曾為這種缺席推陳出神學意義和宗教意義，他們呼籲被遮蔽的（缺席的）上帝，或者退位的（缺席的）神聖再次降臨人間，與歌詞的質詢和主張近似。

7　《廢棄社會：個性人口、無用人口・我們都將淪為現代化的報廢物》（WASTED LIVE: MODERNITY AND ITS OUTCASTS）（2018），齊格蒙・包曼（ZYGMUNT BAUMAN）著，陳雅馨譯，麥田出版社，頁 199

而上帝缺席和人類對上帝的質問／詢問也曾經出現在廣東歌中，例如與〈Amani〉同年代的〈十萬個問上帝〉（唱：李克勤，詞：因葵）：

我信全能上帝／主宰世界每處個體
何故縱看見無盡污穢／要堅忍與吃虧
人浮在世／想找真諦
卻找多了問題
誰人問上帝／可惜祂高貴
了解可會徹底

留意 A2「烽煙掩蓋天空與未來」這一句。天空指的是空間，未來指的是時間，烽煙在時間和空間兩個場域上也有所延展。

副歌過後，verse A3 和 A4 部分分別以「飛鳥」和「心」來作主題。A3 段飛鳥驚慌展翅叫筆者聯想起 Alan Parker 電影《The Wall》在播放 Pink Floyd 作品〈Goodbye Blue Sky〉時那隻白鴿，而飛鳥以往亦曾在多首 Beyond 作品出現，例如：

雲霧裏的飛鳥／何為要感嘆長夜裏（〈無名的歌〉，詞：黃貫中）
眼光是絕望就像冰封的鳥（〈追憶〉，詞：黃家駒）
怪鳥滿天像在呼喚／已變了新天地（〈新天地〉，詞：黃家駒）

這幾隻鳥，都有著自由的隱喻，而〈Amani〉的鳥也沒有例外。A4 段的「千億顆心」，又與〈交織千個心〉的「心」互相呼應，不過〈交織千個心〉的千個心是互相交織連結的，〈Amani〉的千億顆心，卻因為戰爭而破碎。A1，A2，A3，A4 各自表述了上帝、飛鳥和心，看似互不相干，但細心觀察，會發現 A4 那句「彷彿真理消失在地球」所提及到的「真理消失」正與 A1 的那主

張「我是道路、真理、生命」的上帝及其缺席前後呼應。

A1 到 A4 這四段 verse 在旋律上都以一粒音起首，而家駒在這四段的第一粒音分別填上了「祂」、「祂」、「天」和「心」四個名詞，並在往後段落以此為題。反觀比〈Amani〉更早推出的另一首反戰作品〈交織千個心〉，作品的旋律同樣在 verse 以獨立一粒音開首，但詞人放的字分別是形容詞「冷」、動詞「看」、名詞「戰」和動詞「創」。把這兩首歌放在一起比較，可見〈Amani〉至少在開首部分較工整修飾、結構和層次也較分明，至於〈交織千個心〉在用詞和佈局上則顯得較為隨意。

Pre-chorus B2 三句是筆者很喜歡的歌詞。首兩句（權力與擁有的鬥爭 / 愚昧與偏見的爭鬥）看似平平無奇，第一句以「鬥爭」作結，第二句則因應旋律的改動，以「爭鬥」作結。兩者看似重複，但又不完全一樣，這種重複展示了戰爭的沒完沒了，陰魂不散且輾轉反側。這段最後一句「若這裏戰爭到最後怎會是和平」帶來全曲最嚴肅的質問。古今中外有不少人說過「用戰爭去換取和平」之類說話，例如：

要進行戰爭只有一個借口，即通過戰爭我們可以生活在不受破壞的和平環境中。（西塞羅）

你想和平，就要準備戰爭。（韋格蒂烏斯）

而家駒就以較為理想主義的角度去質詢這句話的真確性。

〈不再猶豫〉

內 省 的 宇 宙

〈不再猶豫〉

詞：小美
曲：黃家駒

收錄於《猶豫》專輯

1991

A1

無聊望見了猶豫　達到理想不太易

即使有信心　鬥志卻抑止

A2

誰人定我去或留　定我心中的宇宙

只想靠兩手　向理想揮手

B1

問句天幾高　心中志比天更高

自信打不死　的心態活到老

C1

OH……我有我心底故事

親手寫上每段得失樂與悲與夢兒

C2

OH……縱有創傷不退避

夢想有日達成　找到心底夢想的世界

終可見

C3

誰人沒試過猶豫　達到理想不太易

即使有信心　鬥志卻抑止

C4

誰人定我去或留　定我心中的宇宙

只想靠兩手　向理想揮手

C3

OH……親手寫上每段得失樂與悲與夢兒

C4

OH……夢想有日達成找到心底夢想的世界

終可見

　　在不少人心目中，〈不再猶豫〉是 Beyond 飲歌排行榜的十大甚至是三大。每當人們在唱〈不再猶豫〉時，彷彿被一股正能量充權（Empower），成了人們

不再猶豫

向前的動力。2017 年，電影《縫紉機樂隊》動員了近千人（包括黃貫中和葉世榮），合唱和合奏了〈不再猶豫〉，整個畫面就像一個正能量核反應堆，十分震撼。

〈不再猶豫〉其中一個特別之處，在於它的簡單直接。過往，Beyond 許多作品（包括言志成分的歌曲），在歌詞上都強調對內心掙扎的悲鳴（例如：〈再見理想〉（詞：黃家駒／葉世榮／黃家強／黃貫中）「但願在歌聲可得一切／但在現實怎得一切」），或在言志時加入「人」的元素（例如利用愛情與理想的取捨以製造張力）。然而，〈不再猶豫〉放下這些掙扎與糾結，只單純地說述理想與追夢。與早前所述的曲目相比，〈不再猶豫〉的敘事手法明顯不夠立體，但正正因為這種簡單直率，配合四子當時的陽光大男孩形象，加上歌曲本身的流行旋律，贏得聽眾的掌聲。

〈不再猶豫〉的填詞人小美，曾以一曲〈真的愛妳〉令 Beyond 大紅大紫。除了歌頌母愛（或者說，借歌頌母愛來講追夢）的〈真的愛妳〉外，在〈不再猶豫〉以前，小美也曾為 Beyond 填寫過類似的勵志歌〈太陽的心〉，而這三首由小美執筆的作品也貫徹上文所提及的率真直接，並成功強化了 Beyond 四子的正能量陽光暖男形象。

用 Beyond 的成長和發展脈絡來分析〈不再猶豫〉，會發現歌曲與以往的勵志／言志作品不太一樣。早期的 Beyond 對現實不滿，嘗試控訴（例：「現實是在玩弄我」（〈Water Boy〉，詞：黃家駒／陳健添）、「心中多少的滄桑／不可抵擋的空虛」（〈金屬狂人〉，詞：葉世榮）），也嘗試過避世（例如《亞拉伯跳舞女郎》專輯內的作品）；到了《秘密警察》時代的〈衝開一切〉，他們開始卸下了陰沉的氣息，並把自己包裝成陽光男孩，開始有較多純勵志的作品。但這些作品與〈不再猶豫〉不一樣，它們都強調衝破外在的障礙，與外在的敵人對抗。以往歌曲中的主角要面對的，是外在的東西，例如〈勇闖新世界〉面對的是外在世界、〈衝開一切〉所要「衝開」的「一切」，包括外界的障礙、〈每

段路〉所走的路,也是外在世界的路。〈不再猶豫〉的特別之處,在於它關心的不是外在世界,而是自己的意志、自己的信念、自身的去或留、及自己「心中的宇宙」。歌名開宗名義叫〈不再猶豫〉,想改變 / 改善的是自己,而不是外人。這是一種自我反思,也是一個自省。〈不再猶豫〉是唯心的,過往的作品是唯物的。比〈不再猶豫〉早一點發表的〈戰勝心魔〉其實也有同樣的面向,因為〈戰勝心魔〉所要對抗的,不是別人的心,而是自己的心魔,這也帶有自省的況味。這種自省,在〈戰勝心魔〉和〈不再猶豫〉之前並不常見。Beyond 過往的勵志作品主要關心如何與外在的惡勢力對抗,較少自我的反思。更值得留意的是,〈戰勝心魔〉和〈不再猶豫〉只是整個反思運動的開始,到了《繼續革命》時期,這種反思進化成返回自身根本的尋根情結,並與專輯作品中那無處不在的鄉愁意識融合成一體,形成強烈風格。關於這方面的討論,請參考拙作《踏着 Beyond 的軌跡 II ── 專輯篇》。

在技術角度方面,歌曲雖叫〈不再猶豫〉,但歌詞對為何不要再猶豫、如何能不再猶豫等議題卻沒有多談。「猶豫」二字只在 A1 和 A3 首句出現過兩次,而歌詞後段對猶豫的闡述(Elaboration)亦不多,只是草草用「即使有信心 / 鬥志卻抑止」或「去或留」去描述一個人的內心猶豫狀態。若以「作文是否貼題」的角度來看歌詞和歌名的關係,會發現〈不再猶豫〉在這部分較為遜色,這也使上文所提及的「自省」力度不足。

〈不再猶豫〉歌詞整體是富能量感的,「縱有創傷不退避」、「心中志比天更高」、「打不死」等句給予聽眾能量,但在女詞人小美的筆下,這種正能量不是純剛性的正能量,而是一種較為中性的正能量;歌詞中「揮手」、「故事」、「夢兒」等較溫和的用字,讓歌曲給人溫暖的感覺,其色溫不是赤紅剛烈的,而是粉彩色的。熾熱的反而是歌曲的結他獨奏。這種粉色的青春心靈,與 Beyond 當時的形象一致,也叫筆者回憶起歌曲在無線電視版 MV 中,四子在露天雙層巴士發放的那些彩色氣球。

不再猶豫

〈高溫派對〉

扭　動　與　吶　喊

〈高溫派對〉

詞：胡人
曲：黃家駒

收錄於《猶豫》專輯

A1

高溫灼熱 [1] 你心

青春正在燙滾 *Oh! Yeah!*

繽紛色彩好比奧運

人如潮身體擺擺扭扭　雙腳猛拹

B1

Go Go Everybody

Go Go Everybody

1　歌詞紙寫的是「熾熱」，但 BEYOND 唱的是「灼熱」。因此，本文採用「灼熱」。

Go Go Everybody

Go Oh! Yeh!

歡呼之中加點放任

豪情能輸出火般高溫

就讓此刻充塞那一觸即發的快感 Yeh!

B2

Go Go Everybody

Go Go Everybody

Go Go Everybody

Go Oh! Yeah!

思想溝通呼吸接近

豪情能打開冰封的心

莫待青春告別時　心中只有是遺憾

C1

全賴高溫製造氣氛

忘掉身份你是某君

全沒公式舞蹈更新

炫耀青春你莫再等

就讓世界繼續運行高溫彼此送贈

C2

全賴高溫撲滅冷感

忘掉積分你是冠軍

全沒規則舞步更狠

搖動身軀放射性感

就讓世界繼續運行高溫彼此送贈

　　〈高溫派對〉是 1991 年無線電視節目《Beyond 放暑假》的主題曲。顧名思義,《Beyond 放暑假》是暑假檔期的節目,在炎炎仲夏播放。作為節目的主題曲,〈高溫派對〉巧妙地把 Rockabilly 音樂風格、歌詞、節目主題及樂隊個性緊扣——歌名〈高溫派對〉的「高溫」回應了《Beyond 放暑假》的「暑假」,「派對」回應了 Rockabilly 音樂風格的喧鬧感,連那多次出現的「Yeah/Wow」尖叫,都叫人想起早期 The Beatles 那些求愛式的 Wow,十分六十年代。在一篇關於《Beyond 放暑假》和暑假的訪問中,當四子被問到對暑假的感覺和暑假應該做甚麼時,他們的答案包括了「做些有意義的事」(家駒)、「去 Camp」(貫中)、「踩單車、露營」(家強)、「戶外活動」、「玩」、「充實自己」、「陽光」和「Sporty」(世榮),當中所提及的好動活力及積極正能量,與歌詞不謀而合。[2]

　　歌曲第一句「高溫灼熱你心 / 青春正在燙滾」把暑假的高溫主題伸延到「青春」,變了勵志歌格局。這「青春」到了「莫待青春告別時心中只有是遺憾」一句,發展成很 Beyond 風格的歌詞,與 Beyond 系統的其他勵志 / 言志歌詞接軌(如〈逝去日子〉的「可否再繼續發著青春夢」、〈繼續沉醉〉的「青春閃過換來是太多悔恨」等)。「莫待青春告別時 / 心中只有是遺憾」講的其實是「勸君莫惜金縷衣,勸君惜取少年時[3]」般的老套議題,但唱出來時卻有著無窮能量,很有說服力。其實歌曲借「投入派對」來作為「無負青春」的隱喻,因為

2　〈BEYOND 點樣放暑假？？〉(1991),KAREN,NUMBER ONE 雜誌 VOL 35(17/8-30/8),缺頁碼

3　出自杜秋娘詩〈金縷衣〉。

不想「青春告別時／心中只有是遺憾」，所以要「炫耀青春你莫再等」。把這個「莫再等」與 Beyond 早期被動的「永遠等待」比較，成名後的 Beyond 多了進取的一面。「等待」和「拒絕等待」這組矛盾的對立經常出現於 Beyond 的作品中，成了一組張力。

　　叫人等待的作品：

〈永遠等待〉（詞：黃家駒／葉世榮／黃家強／陳時安）：**「永遠等待⋯⋯」**
〈又是黃昏〉（詞：陳健添）：**「今宵在等⋯⋯」**

　　叫人不要再等待的作品：

〈太陽的心〉（詞：小美）：**「Stand up 別再等⋯⋯」**
〈勇闖新世界〉（詞：梁安琪／侯志強）：**「無謂再等全力去幹沖天飛」**
〈高溫派對〉（詞：胡人）：**「炫耀青春你莫再等」**

　　「你莫再等」一反〈永遠等待〉時期被動的 Beyond，表現積極。這種進攻性除具否定意義的「你莫再等」外，其實亦充斥於歌詞中，例如「炫耀」、「放射」、「撲滅」的撲字、「輸出」、「打開」等用詞都帶出外展的力度，與「等待」的靜止狀態大異其趣，其中以「放射」一詞尤為精闢，其軸射性的向外伸展，很有動感。

　　「繽紛色彩好比奧運」一句也寫得很生動，一方面奧運的活力動感與歌曲和節目十分配合，另一方面，當夏季奧運會舉行時，一般來説香港正在放暑假，又把暑假母題和歌詞建立多一層連繫。上一次「繽紛色彩」在 Beyond 的作品以正面的形態出現時，是〈光輝歲月〉那句「繽紛色彩閃出的美麗」，〈光輝歲月〉那「繽紛色彩」指的是不同膚色，而「繽紛色彩好比奧運」這「繽紛色彩」給人聯想到的是奧運標誌中那五個代表五大洲不同國族不同文明的圓環，

兩首作品仿似借「繽紛色彩」作橋樑，前後呼應。也許〈光輝歲月〉太深入人心，〈高溫派對〉的詞人被潛移物化，把當中意象入了詞。其實「繽紛色彩」一詞在《猶豫》和〈光輝歲月〉所屬的《命運派對》已出現過三次，第三次是〈俾面派對〉內的一句「擠身繽紛的色彩」。若把〈完全的擁有〉一句「再不願去添色彩」也計算在內，那麼「色彩」就出現了四次……以往 Beyond 的作品的色調大都比較深沉和灰階（如〈灰色的心〉〈灰色軌跡〉、「面對黑色迷牆」……），非洲之旅後的 Beyond 可能受到當地風土氣候和人民的熱情感染，在作品的色板上亦加添了色彩。

除了顏色外，〈高溫派對〉還強調了溫度和動感。先說溫度，歌詞中多處出現指涉溫度的詞句，如：「高溫 / 火般高溫」、「灼熱」、「燙滾」、「打開冰封」、「撲滅冷感」，以配合歌名和節目主題。〈高溫派對〉歌詞也多次提到跳舞，回應了「派對」一詞和 Rockabilly 那擺擺扭扭舞曲風格，這種擺擺扭扭總叫筆者想起 The Beatles 翻唱的〈Twist And Shout〉[4]，其實兩曲有很多近似之處，例如：

1. 歌詞部分：

〈高溫派對〉	〈Twist And Shout〉
人如潮身體擺擺扭扭雙腿猛摵 / 全沒規則舞步更狠 / 搖動身軀放射性感	Well shake it up baby now Twist and shout
歡呼之中加點放任	Twist and shout
Go go Everybody	C'mon C'mon C'mon C'mon baby now

4　〈TWIST AND SHOUT〉原作者為 PHIL MEDLEY 及 BERT BERNS，後來被 THE BEATLES 翻唱而大熱。

2. 歌曲的對答結構（由主音唱出一句，合唱部分再以相同旋律回應，以作出對答效果：

〈高溫派對〉		〈Twist And Shout〉	
對（主唱）	答（合唱）	對（主唱）	答（合唱）
全賴高溫製造氣氛	（忘掉身份你是某君）	Well, shake it up, baby, now	（Shake it up baby）
全沒公式舞蹈更新	（炫耀青春你莫再等）	Twist and shout	（Twist and shout）
全賴高溫撲滅冷感	（忘掉積分你是冠軍）	C'mon C'mon, C'mon, C'mon, baby, now	（Come on baby）
全沒規則舞步更狠	（搖動身軀放射性感）	Come on and work it on out…	（Work it on out）

〈高溫派對〉看似「柴娃娃」，但細閱歌詞，會發覺它是一首上乘之作。其實 Beyond 不少詞作都很有意思，鋪排和結構也嚴謹，只是看聽眾是否願意花多些心思去理解，就如西西在〈店舖〉一文中引用一位拉丁美洲小說家的句子：「萬物自有生命，只消喚醒它們的靈魂」。

高溫派對

〈最後一個大俠〉

他 來 自 江 湖

〈最後一個大俠〉[1]（國語）

詞：姜寧
曲：李思菘／李偉菘

收錄於《新傳媒電視連續劇金曲系列 II》專輯 （2005 年發行）

1991

A1

為甚麼　武林高手都要做天下第一

為甚麼　人在江湖都要說身不由己

為甚麼　你爭我奪總是為了　不知是甚麼的武林秘籍

A2

為甚麼　武林高手都要做天下第一

為甚麼　說人在江湖都要說身不由己

為甚麼　雙雄相遇總是失散多年的同父異母兄弟

1　劇集《最後一個大俠》首播日期為 1991 年。

B1

為甚麼　為甚麼

請你不要介意　我只是問問而已

為甚麼　為甚麼

我從森林而來　對江湖充滿好奇

為甚麼　為甚麼

請你不要問我　我也無法回答

為甚麼　為甚麼

因為我已人在江湖　成為最後一個大俠

A3

為甚麼　小子無名總是成為武林第一

為甚麼　大俠無敵總是踏上孤獨之旅

為甚麼　朋友相聚總是因為上一代恩怨對立

A4

為甚麼　小子無名總是成為武林第一

為甚麼　大俠無敵總是踏上孤獨之旅

為甚麼　情侶相逢總是仇人的兒女

　　對於香港樂迷來說，〈最後一個大俠〉是個陌生的名字。〈最後一個大俠〉是四人時期 Beyond 為新加坡電視台同名電視劇演唱的主題曲，罕有地作曲及填詞均不是出自樂隊成員之手，同劇還有另一首名為〈情話〉的 Beyond 作品。〈最後一個大俠〉當時未有被收錄在任何 Beyond 的大碟內，而在多年後才被放在不同的電視劇主題曲雜錦唱片中，所以較少人認識。

歌詞由一連串提問組成，由頭到尾從未中止，一如〈我不信〉般，是首「十萬個為甚麼」。這些提問只有問題，沒有標準答案，從而讓聽眾自行反思。聆聽歌詞的首數句，會以為詞人沿用著主題曲歌詞常見的套路：借用劇集的設定作背景，從而說出歌曲主旨（通常是愛情議題或一些人生大道理）。「為甚麼／武林高手都要做天下第一／為甚麼／人在江湖都要說身不由己／為甚麼／你爭我奪總是為了／不知是甚麼的武林秘籍」。就如洛楓所說，所謂的「江湖」，就是權力鬥爭的角力場地[2]。歌詞表面上講的是劇集中古代的江湖，實際叫人反思的卻是現世人生對名利和處世的價值觀，及對人生價值的探討。然而，繼續看下去後，歌詞所講的又不只是那些理所當然的陳腔濫調：「為甚麼／雙雄相遇總是失散多年的同父異母兄弟／為甚麼／情侶相逢總是仇人的兒女」等講的已不只是簡單的人生道理，而是一些在武俠小說或電影劇本內才會出現的東西。我們可從兩個角度去解讀這種設計：

1.「雙雄相遇總是失散多年的同父異母兄弟」、「情侶相逢總是仇人的兒女」、「朋友相聚總是因為上一代恩怨對立」等描述帶有濃濃「造物弄人」的悲劇色彩，這種色彩可追溯至古希臘的悲劇——希臘神話中，伊底帕斯（Oedipus）在不知情之下弒父戀母般的悲劇情節。若我們認同歌詞中反覆出現的「為甚麼」正帶領我們反思人生，那麼詞人筆下的人生，便會是如希臘神話和悲劇般具無常色彩的人生，而歌詞中所提及的衝突，不是日常的挑戰，而是人和命運對抗的衝突。

2. 留意「總是」一詞。歌詞所提及的戲劇性情節，絕不會「總是」發生在常人身上，但卻總是（至少是「經常」）出現在武俠劇的情節中。詞人在詞中羅列的種種奇遇，都是武俠劇常見的橋段，而這個「總是」，彷彿在批判或嘲

2 〈歷史和亂世的建構者 論徐克的電影世界〉（1994），洛楓，《世紀末城市》，牛津大學出版社，頁24

笑武俠劇（甚或其他肥皂劇）情節的千篇一律和欠缺創意：每套武俠劇都以爭做「天下第一」為題、每套劇都有角色在爭奪武林秘籍、每套劇的主角都先是無名小子，後來不知怎地成為了武林第一⋯⋯歌詞隱隱滲著一種反諷色彩，以反問的方法批判大眾媒體節目劇情的公式化和欠缺新意。而最可堪玩味的地方，在於歌曲本身是一首武俠劇的主題曲，是整個系統的一部分，而不是一首與武俠劇無關的歌曲。這就像是一個內在的批判，又像一種自嘲。歌詞中的「我」原是一個「我從森林而來 / 對江湖充滿好奇」、「只是問而已」的無知他者，對種種江湖現象進行發問（從而引申後續的批判或嘲諷），但這外來的他者最後卻一如他所反思或批判的劇情般，由一個無名小子變成後無來者的「最後一個大俠」——我，作為一個批判者，成了被批判對象的一部分，他的身份是二元對立的，就如這首歌詞，一方面在批判制度，一方面又是制度的產物。而「我」的遭遇又掉落到第一點所指的「命運」網內，不能逃逸。

因此，這首歌詞有兩個層次：若我們傾向把歌詞當成一般主題曲歌詞來看待，歌曲的第一層系統是命運的反思，但若我們著重歌詞戲謔的色彩，那麼這首歌便進入了如元語言（Meta-language）般的第二層系統，成了對自身（及其同類）的批判。〈最後一個大俠〉採用了一種近乎「雙重發聲」（Double Articulation）的策略，近似陳奕迅以流行 K 歌〈K 歌之王〉來戲謔 K 歌，但〈最後一個大俠〉又有一點不同，它的戲謔是較隱性和曖昧的。歌詞是曲是直，耐人尋味，而這也是解讀此詞時最有趣的地方。

1992

四子時期（日本）

1993

〈長城〉

明 日 的 輝 煌 史

〈長城〉

詞：劉卓輝
曲：黃家駒

收錄於《繼續革命》專輯

1992

A1

遙遠的東方　遼闊的邊疆　還有遠古的破牆
前世的滄桑　後世的風光　萬里千山牢牢接壤

B1

圍著老去的國度
圍著事實的真相
圍著浩瀚的歲月
圍著慾望與理想 (叫嚷)

長城

A2

迷信的村莊　神秘的中央　還有昨天的戰場

皇帝的新衣　熱血的纓搶[1]*　誰卻甘心流連塞上*

C1

矇著耳朵　那裏那天不再聽到在呼號的人（像呼號的神）

Woo Ah Woo Ah Ah

矇著眼睛　再見往昔景仰的那樣一道疤痕

Woo Ah Woo Ah Ah

留在地殼頭上

A3

無冕的身軀　忘我的思想　還有顯赫的破牆

誰也沖不開　誰也拋不低　誰要一生流離浪蕩

〈長城〉是 Beyond 在《繼續革命》大碟內的開卷作品，家強說〈長城〉「與〈大地〉有微妙關係……講的是中國人的矛盾」[2]，而詞人劉卓輝先生在訪問中指出寫於 1992 年的〈長城〉講的不是單一事件，而是「講大陸」[3]。

在 Beyond 的〈長城〉推出之前，已在不少詞人以此偉大建築工程為題寫作。珠玉在前，要以獨到的角度去填好這題材，一點也不易。就如另一首以長城為題的作品〈長城謠〉的填詞人盧國沾所言，「以這題材入詞，端的吃力不討好……（詞人要）很認真地構思該從哪個角度下筆」[4]。作為 Beyond〈長城〉

1　原版歌詞書寫的是「纓搶」，疑誤。
2　《不死傳奇──黃家駒》（2007），香港電台電視節目
3　原文請參閱〈「他雖走得早　他青春不老」20 年來依然流行　黃家駒活在社運中〉（2013）
4　《歌詞的背後（增訂版）》（2014），盧國沾，三聯書店（香港）有限公司，頁 145-147

的填詞人，劉卓輝選擇了從一個前無古人的角度出發。一如詩評人鍾國強對詩人北島《故事新編》系列作品的評論，〈長城〉也儼如劉卓輝為長城度身訂造的《故事新編》，「對既定的觀點起懷疑，帶出另一個讓人反思的全新角度」[5]。

　　在以往由其他歌手演繹關於長城的作品中，大都以歌頌祖國山河為基調，但劉卓輝卻一反傳統，以近似歌頌的手法進行尖銳的批判。這種批判具獨到的切入角度，又與 Beyond 的風格吻合。〈長城〉開句「遙遠的東方」與台灣音樂人侯德健名曲〈龍的傳人〉的開筆一模一樣，但〈龍的傳人〉開首寫的是壯闊山河，而〈長城〉筆鋒一轉，寫的卻是遠古的破牆，殺聽眾一個措手不及：

〈龍的傳人〉
遙遠的東方有一條江／它的名字就叫長江
遙遠的東方有一條河／它的名字就叫黃河
雖不曾看見長江美／夢裏常神遊長江水
雖不曾聽見黃河壯／澎湃洶湧在夢裏

〈長城〉
遙遠的東方／遼闊的邊疆／還有遠古的破牆

　　在一次訪問中，當劉卓輝被問到填詞風格受哪位前輩影響時，他提到了侯德健，也提及到〈長城〉的開首句，用了侯德健的寫法[6]——因此，上述的共通不是巧合，而是故意的，這種故意，除了有破格性的重新書寫成分外，大概

5　《浮想漫讀》（2015），鍾國強，文化工房，頁 8
6　《詞家有道　香港十九詞人訪談錄》（2016），黃志華、朱耀偉、梁偉詩，匯智出版社，頁 161

也帶有向前輩致敬的色彩：當〈龍的傳人〉提及「長江」及「黃河」時，〈長城〉的主角是「長城」。〈龍的傳人〉和〈長城〉的角度看似相反，但骨子裏講的都是曲中主角對祖國和土地的關懷。1992年，Beyond於台灣的一次電視演出中，四子甚至同場演唱了〈龍的傳人〉和國語版〈長城〉，可見兩曲有著密切關係。

與其他歌頌長城的作品如徐小鳳的〈長城〉和羅文的〈長城謠〉相比，鄭國江的長城是壯麗雄偉的，而劉卓輝的長城是破落的；鄭國江的長城是文化橋樑，盧國沾的長城是保家衛國的堡壘和歷史見証，而劉卓輝的長城卻是遺蹟，更是個密封監獄。

〈長城〉
屹立東方／闊步跨於版圖上
光輝文化寶庫／戰績似比歲月長／歲月長
大漠風霜／塑造千秋的英勇形象
不登長城非好漢／勇者不惜血與汗／血與汗
（也不管風沙裏／狂風／撲面寒）

錦繡山河／長城內外也是故鄉
古國巨龍／風沙裏閒話宋唐
莫問滄桑／看著朝暉充滿期望
溝通文化中西方／正喜今天變橋樑／變橋樑
（正喜今天／責任／是橋樑）

〈長城謠〉
千塊千塊頑石疊
藉此保我邊疆靖

兵馬呼叫城內外

但到今日多孤清

千秋功過誰論定

孟姜之女哭苦命

憂憤早已隨日月

巨臂依舊抱百嶺

歷史要他親身保証

中國萬世必須興盛

外遇強敵每戰必勝

長城長城一個尖兵

城上垣上千載火拼

中國歷變少享安定

舊日城上個個好漢

當中幾多我姓

Beyond 的〈長城〉頭三句用了層層遞進的手法，以三組鏡頭把景點焦距拉近：由東方到中國邊疆到邊疆上的牆，一氣呵成。這種敍事手法廣見於電影開場時對所在地的交代（例如小津安二郎的作品），此手法也叫筆者想起歐陽修的《醉翁亭記》：

環滁皆山也。其西南諸峯……琅邪也。山行六七里……釀泉也。峯迴路轉，有亭翼然，臨於泉上者，醉翁亭也。

A1 的最後三句又是另一經典。「前世的滄桑／後世的風光」是時間上的連貫，詞人把這時間的連貫帶到空間的連貫，下接「萬里千山牢牢接壤」一句，十分精彩。把這段反過來理解，牢牢接壤的不只是地理上的長城，還有

長城

時間上貫穿前世滄桑和後世風光的因果鏈，和那從遠古遺傳至今的封建因循習性。劉卓輝的長城不只存在於空間場域，也貫穿了時間軸，或者説，這長城把時間和空間打通。「萬里千山牢牢接壤」以空間的延伸巧妙地展示了法國現代哲學家柏格森（Henri Bergson）所指的時間的「綿延」（英：duration、法：durée）特性[7]。A2 有著不斷跳動的畫面，手法有點像〈現代舞台〉verse 的歌詞。在這段歌詞中，「皇帝的新衣」、「流連塞上」等的隱喻與周耀輝所寫的經典作〈天問〉有異曲同工之效，而「神秘的中央」更給人無限想像空間。「戰場」、「纓槍」、「流連塞上」等用詞則頗有古代邊塞詩的風味，叫人聯想起邊塞詩人如李頎（唐）、岑參（唐）等名家的作品。説到邊塞，劉卓輝曾為赤道樂隊填過一首詞叫〈最後一個太陽〉（1989），當中數句歌詞也與〈長城〉的戰爭畫面和邊塞風景近似：

Beyond〈長城〉	赤道〈最後一個太陽〉
熱血的纓槍 / 昨天的戰場	當天槍桿指向多少個戰場
誰卻甘心流連塞上 / 誰要一生流離浪蕩	浩瀚墨色的天戈壁黃沙吹過 / 西北山坡中流浪

在 pre-chorus 中，作曲人黃家駒把 B1 部分的旋律分成四句，每句為七粒音，對稱工整。面對這工整，詞人極聰明地放上四句「圍著」排比句，這四句就如四面工整的牆，把「老去的國度」、「事實的真相」等通通包圍，這四句也成了「圍」字的四條邊，把長城描述得恍如一個高設防監獄。歌詞與旋律的配合，叫人嘆為觀止。若我們抽象地抽出歌詞當中的結構來進行分析，會發現其實〈長城〉和〈灰色軌跡〉有兩個地方很相似：第一是兩者都有一個跨越時

7　時間綿延性可參考柏格森《時間與自由意志》（*TIME AND FREE WILL*）一書。

空的延展物（分別是「軌跡」與「長城」）；第二是歌曲所營造的被困狀態（衝不破牆壁／圍著……）。只不過一首歌被放在情歌脈絡，一首就以另一角度演繹。

要打破 B1 四句「圍著」所造成的封閉狀態，第二次 B1 旋律上有了「叫嚷」一句，這句像個破冰缺口，帶領封閉的 pre-chorus 過渡到副歌。這句「叫嚷」是很 Beyond 的東西，與〈永遠等待〉用「高聲呼叫」來「衝出心中障礙」異曲同工，也與 intro 的仿人聲嚎叫和副歌「Woo Ah Woo Ah Ah」相呼應。

副歌的歌詞更令人拍案叫絕。「矇著耳朵／眼睛」兩句的「矇著」呼應了pre-chorus 的「圍著」，長城的侷促封閉由外在的石牆內化到人的靈魂。詞人在這裏把土地與人作了一個連結，而這連結在稍後會再次出現。若要用一個字來概括全曲的氛圍，這個字會是「困」——「圍著老去的國度」是「困」、「矇著耳朵」是「困」，「誰也衝不開」也是「困」。「矇著耳朵／眼睛」這句也很有畫面，感覺像論語所言的「非禮勿聽、非禮勿視」[8]或日本「三不猴」（不見、不聞、不言）。「矇著眼睛」又叫人想起當年崔健用紅布矇眼唱〈一無所有〉。「再見往昔景仰的那樣一道疤痕」那句可有不同的解讀，若把這「景仰的疤痕」解讀成「長城」的話，堂堂一條宏偉的長城竟被矮化成一道血淋淋的疤痕，當中的驚心動魄，簡直叫人透不過氣。值得一提的是，詞人在歌曲中使用了大量具諷刺性的對比來強調那富戲劇性的反差效果——例如：「前世的滄桑」對「後世的風光」、「顯赫」對「破牆」、「景仰」對「疤痕」等。

副歌最後一句「留在地殼頭上」更是精彩凝煉。劉卓輝先生曾提到太極樂隊結他手鄧建明 Joey Tang 對這句的評價，指這句很「絕」。[9]在微觀的技術層

8　出自《論語·顏淵》：『顏淵問仁。子曰：「克己復禮為仁。一日克己復禮，天下歸仁焉。為仁由己，而由人乎哉？」顏淵曰：「請問其目。」子曰：「非禮勿視，非禮勿聽，非禮勿言，非禮勿動。」顏淵曰：「回雖不敏，請事斯語矣。」』

9　《BEYOND THE STORY 正傳 1.0》（2015），劉卓輝，字母唱片出版，頁 86

面上，「留在地殼頭上」這句的 phasing（斷句的位置）並不理想，演唱時成了 3+3 的「留在地／殼頭上」，使「地」和「殼」斷裂，並把「殼」字置於重音位。但正正因為這斷裂，使「殼」和「頭」字連上了關係，讓聽眾在接收歌曲時，組成了「地殼」和「頭殼」的畫面——以另一個角度來看，這個殼字巧妙地把「地」和「人（即頭殼）」連結，呼應了先前所說由「圍著（外物）」到「蒙著（人身）」的連結：若我們把「頭殼」理解成腦袋，並從腦袋聯想至情感，這個「地殼頭上」便形成由外在的景到內在的情之間的內化工程。若我們把腦袋聯想成記憶，這個「地殼頭上」便成為由地理環境到時間（歷史記憶）的轉化。使用這個進路去體會／解讀歌詞，長城這道疤痕不只留在黃土地上，還嵌入了人的記憶裏，揮之不去。而這個由空間域到時間域的轉化，又巧妙地與開首那句「前世的滄桑／後世的風光／萬里千山牢牢接壤」環環緊扣。「殼」字另一個很絕的地方，就是這個字所形成的畫面。「地殼」的廣大面積使人聯想起地殼板塊之類，而長城留在地殼上，其宏觀畫面總叫筆者聯想到「長城是太空人在太空唯一能看得見的建築物」這說法。「殼」字的質感也很強，在聆聽時，筆者彷彿感受到用手敲擊頭殼那種空心的質感。記得第一次聽「地殼頭上」時，這「地殼＋頭殼」的配搭還叫筆者想起一張唱片的封面——那就是電子音樂家 Jean-Michel Jarre 的劃時代經典《Oxygen》：在《Oxygen》封面中，地殼被煎開後，露出的是半個骷髏骨頭的頭殼。封面的觸目驚心與歌詞異曲同工。

家駒在「1992Beyond 繼續革命」音樂會中，曾詳述〈長城〉的創作背景。內容如下：

在這段時間我們常常想到一些關於我們未來國家的一些構思一些想法，為何我們的人會這樣，所以在寫〈大地〉〈歲月無聲〉之後，我們多了一首叫〈長城〉的歌……因為我們中國人／一個五千年的國家都很留戀一些好偉大的建築物，我們經常因為我們現在的落後、不進步，被人恥笑的時候，我們都

會說：我們有長城，你們有嗎？我們有甚麼甚麼，你們有嗎？全部都是一些以前剩下來已過去的偉大建築物，我絕對不希望我們中國人永遠停留在懷緬過去輝煌裏面，這些輝煌史已成過去，我們要建立我們（中國人）明日的輝煌史，我們為將來做得更好……[10]

家駒的解說叫人想起中國哲學家馮友蘭在《中國哲學簡史》對中國哲學歷史背景的描述：

從孔子的時代起，多數哲學家都要找古代的權威來支持自己的學說……這些哲學家在這樣做的時候，事實上是建立了一種歷史退化觀……他們的歷史觀卻有一個共同點：人類社會的黃金時代在過去，而不在將來。[11]

在〈長城〉中，「長城」就是「過去慣例」、「古代權威」、「黃金時代」的符號。當古哲認為「人類社會的黃金時代在過去，而不在將來」時，家駒的講話正正想打破這困局，並把「黃金時代」放到未來。從家駒這段創作分享可見，〈長城〉的創作動機表面上是單向度的諷刺，背後的態度卻是積極的。

Beyond 在散文集《心內心外》曾抒發自己在八十年代回內地表演的經歷和感受[12]。對於內地於改革開放初期的落後，Beyond（和劉卓輝）抱的都是「愛之深，責之切」的矛盾態度和複雜情緒——〈長城〉如是、〈歲月無聲〉如是、〈打救你〉也如是。上文一句「我們要建立我們明日的輝煌史」，表達的不是家駒對過去的謾罵，而是對祖國和自己根源那深厚的赤子情懷和期望。

10　YOUTUBE 記錄了以上錄音片段：HTTPS://YOUTU.BE/6K_LHTCN2FG

11　《中國哲學簡史》(1948 原著，2005 再版)，馮友蘭，三聯書店，頁 196

12　《心內心外》(1988)，BEYOND，友禾製作事務所有限公司，缺頁數

〈農民〉

從 李 紳 到 張 藝 謀

〈農民〉

詞：劉卓輝
曲：黃家駒

收錄於《繼續革命》專輯

A1

忘掉遠方是否可有出路

忘掉夜裏月黑風高

踏雪過山雙腳雖漸老

但靠兩手一切達到

B1

見面再喝到了薰醉

風雨中細說到心裏

是與非過眼似煙吹

笑淚滲進了老井裏

B2

上路對唱過客鄉里

春與秋撒滿了希冀

夏與冬看透了生死

世代輩輩永遠緊記

A2

忘掉世間萬千廣闊土地

忘掉命裏是否　悲與喜

霧裏看花一生走萬里

但已了解不變道理

C1

一天加一天　每分耕種　汗與血

粒粒皆辛酸　永不改變　人定勝天

　　〈農民〉的旋律出自 Beyond 前作〈文武英傑宣言〉（詞：翁偉微）。〈文武英傑宣言〉只有 verse 和 chorus 兩段旋律，而〈農民〉則多了一段（C 段）。雖然旋律相同，但兩首歌因歌詞、編曲及歌唱編排方式完全不一樣，因此呈現予人的感覺也大相逕庭：〈文武英傑宣言〉較青春活力，佻皮玩票，而〈農民〉則一如歌名主題，帶著濃厚的黃土氣息，頗具大氣。唯一相同的是兩者都滲著中國風，這中國風源自歌曲中 verse 和 chorus 旋律用上中國調式，而歌詞也跟著旋律發揮其中國氣息。縱使其主軸同樣是「中國氣息」，兩套歌詞卻以不同方向發展：〈文武英傑宣言〉歌詞的中國味只是點到即止，並帶有民間傳統文化面向（如「八卦」、「小生」等歌詞）；〈農民〉則徹頭徹尾由主題開始便行中國風，在強烈的鄉土氣息和人民氣息外，還不時找到古詩詞的註腳和引

用。值得一提的是，雖然兩套歌詞由不同詞人執筆，方向和風格也截然不同，但若然細心比較歌詞，會發現較後發表的〈農民〉首部分的韻腳似乎不自覺地受了〈文武英傑宣言〉的影響，第二句的韻腳甚至用上同一個「高」字：

〈文武英傑宣言〉	〈農民〉
尋覓世間夢中天使傾慕	忘掉遠方是否可有出路
誰又了解小生骨氣高	忘掉夜裏月黑風高

不過到了第三句，兩位詞人則有着各異的發展：劉卓輝的〈農民〉繼續沿用「路」、「高」韻加上「老」、「到」等韻腳，而翁偉微的〈文武英傑宣言〉大概是因為到第三句時需要為下一位登場的主角灌注個性，所以轉了韻[1]。

Verse A1 和 A2 頭兩句都用「忘掉」來起句，所忘掉的東西有兩個向度：一是空間上的「遠方是否可有出路」、「世間萬千廣闊土地」，二是時間上的「夜裏」和「命裏」。A1 和 A2 的第一句是空間指涉，第二句是時間指涉，在結構上十分工整。時間和空間的互涉、並置甚至轉置是劉卓輝作品中不時出現的手法和風格。細心比較這兩組時空，還會發現 A1 和 A2 的時空是具進展性的：空間由 A1 的「遠方」延展至覆蓋面更廣的「世間」，時間則由 A1「夜裏」（象徵不能預知的未來）伸延到 A2 一生的「命裏」。在這些看似不起眼的地方，我們會發現詞人的細密心思及對作品的刻意鋪排。

在「忘掉」四句中，所謂的「忘掉」其實是指「不在乎」，作品的主人公——農民既然不在乎／不擔心遙不可及的時間及空間，那麼他們在乎甚麼呢？答案是「當下」。他們在乎的，是活在當下，時間和空間上的當下。如何活在當下？農民靠的是勞動，踏實的勞動——「但靠兩手一切達到」、「每分耕種／汗與血」展現了勞動氣息；而「人定勝天」則是對勞動的肯定。

1　請參閱本書「〈文武英傑宣言〉：四男四女與一條數學題」一文。

　　詞人在副歌部分花了不少心思描繪農家生活的畫面。「見面再喝到了薰醉」這與友人對飲的情景叫人想起唐代詩人白居易名作〈問劉十九〉（綠蟻新醅酒，紅泥小火爐。晚來天欲雪，能飲一杯無？）或是唐代詩人王駕那被喻為「農業百科全書」的〈社日〉那句「桑柘影斜春社散，家家扶得醉人歸」。「風雨中細説到心裏」這種農家的閒話家常也如宋代詞人辛棄疾的〈西江月・夜行黃沙道中〉那句「稻花香裏説豐年」。這兩句對飲暢談的畫面，也曾出現在不少田園詩中，如「把酒話桑麻」（孟浩然〈過故人莊〉），或「歡言得所憩，美酒聊共揮」（李白〈下終南山過斛斯山人宿置酒〉）。副歌第四句的「老井」也很有味道，「老井」二字來自 1986 年由吳天明執導、張藝謀主演的同名電影，講的是「中國西北地區老井村的農民為打井而不懈努力的故事」[2]，其農村背景與〈農民〉歌詞有近似之處。劉卓輝坦言在創作〈農民〉時，由於他沒有親身體驗過農村生活，因此歌詞靈感主要來自 1980 年代的內地電影如《紅高粱》（導演：張藝謀）和《黃土地》[3]（導演：陳凱歌）等作品[4]，也許《老井》這片名也給他靈感，讓他寫成「笑淚滲進了老井裏」一句。

　　B2「上路對唱過客鄉里」又是典型的農家生活點滴，這種鄰居路上相見和互動可在不少古詩詞中找到，如「田夫荷鋤至，相見語依依」（王維〈渭川田家〉）。説到與務農相關的文學作品，不得不提唐代詩人李紳家傳戶曉的名作〈憫農二首〉[5]。〈農民〉歌詞 B2 和 C1 滲著濃濃的〈憫農〉影子，C1 的「粒粒皆辛酸」甚至直接用典：

2　資料出自維基百科《老井》條目。
3　《黃土地》的攝影師為張藝謀。上文所引的三部電影都與張藝謀有關。
4　《BEYOND THE STORY 正傳 2.0》（2016），劉卓輝，字母唱片，頁 80
5　〈憫農二首〉全文如下：（其一）春種一粒粟，秋收萬顆子。四海無閒田，農夫猶餓死。（其二）鋤禾日當午，汗滴禾下土。誰知盤中餐，粒粒皆辛苦。

〈農民〉	〈憫農二首〉
（B2）春與秋撒滿了希冀	（其一）春種一粒粟，秋收萬顆子。
（B2）夏與冬看透了生死	（其一）農夫猶餓死。
（C）每分耕種／汗與血	（其二）鋤禾日當午，汗滴禾下土
（C）粒粒皆辛酸	（其二）誰知盤中餐，粒粒皆辛苦。

　　值得一提的是「春與秋撒滿了希冀／夏與冬看透了生死／世代輩輩永遠緊記」三句。首兩句的季節更替循環形成了一種節奏，在諸子百家之中，與務農息息相關的農家著重「時」的概念：農家所謂的「時」，根據學者楊照的説法，當中「不只是對四季時序變化的觀察與掌握，還要將季節的變化與農業生產活動結合」[6]。〈農民〉B2 第二、三句説的就是這種結合，最後一句「世代輩輩」為首兩句的循環注入延展性，「輩輩」這對疊字的使用更強化了世代的重覆。詞人由大自然的節奏過渡到人生的節奏，環環緊扣，寫得十分精妙。

　　劉卓輝提到〈農民〉的廣東話版在內地很受歡迎，這與內地有著龐大務農社群不無關係[7]。雖然社會和文化背景不同，但據筆者所知，其實不少香港樂迷也十分喜愛此作，只是它沒有同碟其他作品如〈長城〉般大熱和具話題性。〈農民〉歌詞在藝術上成功之處，在於它立體地展示著個人和社會的雙重面向：個人面向方面，歌曲能精準地捕捉到農民那種既樂知天命，又相信依靠自身努力可戰勝逆境的頑強精神。這個面向既與 Beyond 一貫的追夢母題接軌，而樂知天命的信息又與 Beyond 在成名後不時滲出的淡薄名利信息對口（淡薄和尋根母題在《繼續革命》一眾作品中尤為明顯），令歌曲的説服力加倍；社會面向方面，〈農民〉繼承了〈Amani〉〈可知道〉等作品的人文情懷，只不過場

6　《不一樣的中國史 3》（2020），楊照，遠流出版，頁 63
7　《BEYOND THE STORY 正傳 2.0》（2016），劉卓輝，字母唱片，頁 80

景由遙遠的非洲回到我們的祖國、我們的黃土地[8]。〈農民〉肯定了草根階層以至黎民百姓的勤勞樸實，歌頌人的尊嚴，同時在情感上又滲透著家國情懷。

8　雖然歌詞沒有指明一定是中國農民，但作品旋律、編曲和歌詞的中國風卻肯定叫人有如此聯想。

〈快樂王國〉

回憶是⋯⋯蘇屋邨的童年

〈快樂王國〉

詞：黃家強
曲：黃家駒

收錄於《繼續革命》專輯

1992

A1

翻看舊照

令我憶記舊友

動作天真　不羈充滿　歡樂童年

A2

草滿路徑

踏遍山往捷徑

未怕山高　爭先心態　跨樹越崖

B1

青蔥裏歲月

散發愛更真 *Oh Yeah*……

C1

明日似是遙遠

投入快樂王國

要把星空穿梭

C2

童夢已是渡過

留下快樂王國

記於心

可笑天真理想 *Oh Yeah*……

A3

好友共我

令每天要突破

互說謊總　誇張聲勢　今日如何

A4

天有大鳥

望見海有巨蟒

重見飛碟　星空閃過　跨越未來

B2

光陰裏片段

你我無句真

B1

青蔥裏歲月

散發愛更真 Oh Yeah……

D1

思想反斗　整天的作怪

高聲喧嘩　令我多痛快

可惜今天　已經不再有

就讓舊日　舊照添色彩

　　大約在 1990 年代初，海洋公園設立了「兒童王國」園區，並為此拍了一廣告。廣告主題曲如下：

兒童王國／做主角

快樂常有／與小丑挽手

搭火車去玩／多次未夠

　　記得在《繼續革命》剛推出時，筆者聽到〈快樂王國〉後，第一個感覺是作品很有廣告歌〈兒童王國〉的味道。〈快樂王國〉在 A1 以倒敍法開始，用舊照片作為時光機，帶聽眾回到童年的「快樂王國」。快樂王國並不是一條獨家村，內有歌者的一眾好友，與他一同翻山越嶺。

　　家駒在 Beyond 自傳式文集《心內心外》對自己的童年有過一段描述，與

〈快樂王國〉「草滿路徑／踏遍山往捷徑／未怕山高／爭先心態／跨樹越崖」的
情景近似，這段文字說的雖然是家駒自己的生活，但由於詞人家強從小到大
都跟著家駒四出遊玩，因此家強也有類似的經歷：

（家駒）：住蘇屋邨的日子裏，每逢放學後，便拋下書包跑上山玩耍。那
陣子有很多娛樂，如放紙鳶，捉草蜢，撩猴子為樂，甚至玩兵捉賊，跳飛機，
十字剝豆腐等，天天新款。然而，最愛採摘山上的果實，不管是甚麼東西全
部塞進口裏，根本也不知道會否有毒呢……[1]

在不同的文獻中，家強對這「踏遍山往捷徑」的經歷也有所描述：

蘇屋邨依山而建，我有時放學後就會上山去玩……幾乎可以玩上一整
天，常常覺得自己好像在山裏長大一樣……[2]

……從小到大我都跟隨著家駒四出遊玩……由於我們居住蘇屋邨附近是
一些山頭，所以我們常會跑到山中捕捉草蜢甚至煨蕃薯……[3]

由此可見，〈快樂王國〉中的那座山，大概就是以蘇屋邨後山為藍本，而
〈快樂王國〉歌詞描寫的，大概取材自家強在蘇屋邨的童年生活。家駒與家強
曾住在蘇屋邨茶花樓，家強在《我們都在蘇屋邨長大》一書的訪問中，以口述
歷史的形式詳述他在蘇屋邨的成長經歷，我們不妨把這些經歷與歌詞對照，
見證詞人和他的童年玩伴那「動作天真不羈」、「思想反斗／整天的作怪」、「令
每天要突破」的愉快童年：

1　《心內心外》（1988），BEYOND，友禾製作事務所有限公司，缺頁數
2　〈黃家強：一起夾 BAND 的歲月〉（2010），《我們都在蘇屋邨長大》，劉智鵬，中華書局，頁66
3　《擁抱 BEYOND 歲月》（1998），BEYOND，音樂殖民地雙週刊，頁122

……晚飯前後，所有小孩都會走出走廊一起玩耍。屋邨的走廊特別長，很適合賽跑和玩接力賽。走廊……可以玩捉迷藏……

有時候我會到公園中的燕子亭，和其他小朋友談天、玩耍。小孩子都是頑皮的。燕子亭有一條有頂的走廊，我們很喜歡爬到走廊頂上……

……我們常……玩「十字剝豆腐」、「黐紅豆」和「一二三，紅綠燈」……

……中秋節時，在海棠樓和茶花樓有一種獨特的遊戲……我們……在走廊盡頭的欄杆上點滿蠟燭，兩邊大廈的小孩子……比賽看誰點得多。蠟燭點滿之後，我們會拿出預備好的水袋，扔向對方的蠟燭……年年如是。

盂蘭節……有一年，我見到一些好像玩具的神像，就跟幾個朋友把它們撕了下來帶回家，結果當然被媽媽罵了一頓……[4]

《我們都在蘇屋邨長大》一書借不同人物的故事，建構出蘇屋邨的面貌，又借蘇屋邨的面貌，重構那個年代香港人的故事。用類似的脈絡和視角套在〈快樂王國〉中重讀，我們會發現歌詞寫的不只是家強的童年，也是不少在公共屋邨長大的香港巿民的集體回憶，就如該書的作者所說，「這是獅子山下的香港故事，也是香港公共房屋以至整個香港社會發展的重要歷史見証」[5]。

回到歌詞的討論。在場景營造方面，詞人成功地把孩童頑皮天真的舉動寫實地、生動地描繪出來，率真且不造作。其實全詞除了 B1 和 B2 那個「裏」字叫人覺得怪怪外，全曲大致上感覺質樸自然、情真意切，單純且無機心。

4　〈黃家強：一起夾 BAND 的歲月〉（2010），《我們都在蘇屋邨長大》，劉智鵬，中華書局，頁 64-70
5　《我們都在蘇屋邨長大》（2010），劉智鵬，中華書局，頁 7

到 A3 和 A4 寫的更是很男孩很頑童的東西，A4 的「重見飛碟／星空閃過」更與副歌的「星空穿梭」前後呼應。一如很多流行曲，在 Beyond 的作品中，「星」很多時被用作象徵「理想」的符號，Beyond 早期作品中的「星」通常是孤獨和遙不可及的「碎星」[6]，然而到了《繼續革命》的〈快樂王國〉和〈可否衝破〉（詞：葉世榮），這些碎星已進化成流麗的星空：

〈快樂王國〉
要把星空穿梭

〈可否衝破〉
來這邊痛飲一杯／把憂怨放開多些／在漫長靜夜伴著天邊星際
天空裏有所指引／它給你每種保証／是那多麼多麼精彩

若「星」代表「理想」，「把星空穿梭」就是理想的體現。這裏的理想不再遙遠，它甚至可讓我們置身於其中，與早期可遠觀而不可褻玩的「碎星」大相逕庭——這也顯示了 Beyond 成名前後的心境轉變。

副歌的第一句「明日似是遙遠」無論在旋律還是歌詞都叫人想起陳慧嫻的〈跳舞街〉（詞：林敏聰）那句「明日似在遙遠／一切在轉／ Do you wanna hold me tight」，兩首歌的「明日」一句都被放在副歌最精彩最重要的部分（即是所謂的 hook line）的位置。C1「明日似是遙遠／投入快樂王國」帶點拒絕長大的意向，而 C2「童夢已是渡過……」則接受了成長和時間不可逆轉的現實：前者指向從前，後者接受當下。這「從前」和「當下」的拉鋸在 D1 再次出現，解決方法是「就讓舊日／舊照添色彩」——舊相簿變成百寶盒，把童年的

6　關於碎星，請參閱本書〈〈又是黃昏〉：都市洞察報告〉一文。

鬼馬片段小心鑲起。當我們翻看舊照，種種畫面便如潘朵拉盒子般湧出。舊照在〈快樂王國〉是一項重要的道具，它就如布希亞（Jean Baudrillard）在《物體系》一書所指的古物，「擁有一個胚胎般的價值，一個作為母體細胞般的價值。」[7]，舊照如一張地圖，把我們帶到另一時空——快樂王國。若我們細心研讀作品的結構，會發覺〈快樂王國〉的敘事手法與 Beyond 的早期作品很近似：

A. 先有一件事件或物品去觸發主角，使他到達另一時空
B. 主角到了另一時空
C. 對該時空的描寫

作品	A 觸發物 / 事	B 另一時空 / 場域	C 另一時空的描寫
快樂王國 （詞：黃家強）	舊照	快樂王國	草滿路徑 / 踏遍山往捷徑……
東方寶藏 （詞：黃家駒 / 黃貫中）	身邊的破紙	漆黑深谷 / 寶藏所在地	乍見金光閃爍動……
新天地 （詞：黃家駒）	迷路	新天地	怪鳥滿天 / 流淚石像……
隨意飄蕩 （詞：黃家強）	似風暖意 / 你	艷麗世外	到處峻山海浪疊……
迷離境界 （詞：黃家強）	煙薰四週	迷離境界	個個對笑互望 / 冷笑這世間……

　　然而，〈快樂王國〉這「時空 / 場域」又明顯與 Beyond 早期作品的特殊場域不同：早期作品的特殊場域是虛構的 / 超現實的，〈快樂王國〉是人性的，

7　《物體系》（LE SYSTEME DES OBJETS）（2018），尚・布希亞（JEAN BAUDRILLARD）著，林志明譯，麥田出版社，頁 174

且以現實取材；早期作品指向虛無，〈快樂王國〉則退化到母體。相近的敍事結構，盛載的內容卻大異其趣，一如上文所描述，這與四子的成長與心境轉變不無關係。

　　古希臘哲學家赫拉克利特（Heraclitus）曾有以下名言：「時間 [8] 是一個玩跳棋的兒童，王國掌握在兒童手上」[9]。不同人對這句話有不同的解讀，我們也不在此詳述其意義，但在筆者心目中這個「掌握在兒童手上的王國」，其形象大概會是家強筆下的，時光倒流的快樂王國。

8　　時間：AION，希臘文同時有「人生」、「永恆」之意。
9　　〈黃金時代的挽歌：柏拉圖頹廢觀念蠡測〉，妥建清，《哲學研究》2014 年第 5 期，頁 63

重建後的蘇屋邨及蘇屋邨後
山（攝於 2023 年）。蘇屋邨
茶花樓是家駒和家強少時的
居所。

〈早班火車〉

火 車 、 路 軌 與 車 站

〈早班火車〉

詞：林振強
曲：黃家駒／黃家強／黃貫中

收錄於《繼續革命》專輯

A1

天天清早最歡喜　在這火車中再　重逢妳
迎著妳那似花氣味　難定下夢醒日期

A2

玻璃窗把妳反映　讓眼睛可一再纏綿妳
無奈妳那會知我在　凝望著萬千傳奇

B1

願永不分散　祈求路軌當中　永沒有終站　Woo-Oh
盼永不分散　仍然幻想一天　我是妳終站　妳輕倚我臂彎

早班火車

A3

火車嗚嗚那聲響　在耳邊偏偏似　柔柔唱

難道妳教世間漂亮　和默令夢境漫長

C1

多渴望告訴妳知　心裏面我那意思

多渴望可得到妳那的注視

C2

又再等一個站看妳意思　三個站盼妳會知

千個站妳卻似仍未曾知

　　〈早班火車〉以火車為場景，寫主人翁在火車上每天望著暗戀的女神，想表白又不敢開口的忐忑狀態。其實這題材並不算新鮮，〈早班火車〉之前有陳百強的〈幾分鐘的約會〉，場景則設計在了地鐵上：

〈幾分鐘的約會〉

A1

地下鐵碰著她　好比心中女神進入夢

地下鐵再遇她　沉默對望車箱中

A2

地下鐵邂逅她　車箱中的暢談最受用

地下鐵裏面每日相見　愉快心裏送

B1

每天幾分鐘　共你心聲已互通
旅程何美麗　如在愛情小說中

A3

默默等候她　等她翩翩降臨帶著夢
又沒有雨或風　何事杳然失芳蹤

A4

日日在等候她　無奈心中愛神要玩弄
地下鐵約會似是中斷　令我心暗痛

〈早班火車〉明顯有〈幾分鐘的約會〉的影子：

	〈幾分鐘的約會〉	〈早班火車〉
交通工具	地下鐵碰著她	在這火車中再 / 重逢妳 火車嗚嗚那聲響
相遇的重複性	地下鐵裏面每日相見 每天幾分鐘	在這火車中再 / 重逢妳 一個站……三個站……千個站
夢幻感	好比心中女神進入夢 等她翩翩降臨帶著夢	和默令夢境漫長

然而，在比較兩者的分別時，我們會發現〈早班火車〉歌詞更貼合環境設定：在〈幾分鐘的約會〉中，若我們把「地下鐵」改成巴士、渡輪之類，歌詞仍能言之成理，但在〈早班火車〉中，不少意象和隱喻與火車環環緊扣，若改成其他交通工具便不成理——〈早班火車〉充分利用了火車和路軌的特性並借題發揮，關於這點，稍後再談。

順帶一提的是，在〈早班火車〉之後，類似「交通工具＋戀愛」的題材還有獨立樂隊 AMK 的〈巴士奇遇結良緣〉，而這次的場景是巴士。從中可見，交通工具是個特殊的空間，讓戀愛在固定空間（雙方在坐車時不能自由走動）和固定時間（每天通勤時間）發生。另一樂隊神奇膠甚至寫了一首叫〈幾分鐘的早班火車約會〉的作品，把〈幾分鐘的約會〉和〈早班火車〉混合：

〈幾分鐘的早班火車約會〉

A1

呼吸舒發悶氣

天空竟這樣美

源自女神　髮梢風裏飛

A2

天天都會念記

車廂中我共妳

甜蜜氣息編寫我日記

A3

春風拂檻是我

輕呼一下熱氣

微妙音韻　耳邊吹奏起

A4

擠迫空氣內最

親暱感覺絕美

門限快推倒失去力氣

B1

一點點車廂中想試探　引導你

盼有次剎車送上轉機

尷尬中反覆裹帶出缺憾美

流露你厭惡中有歡喜

C1

沉溺　軟綿綿的空氣

這是愛氣味

旁觀者都不理

偷嚐自暗喜

C2

實體　有別幻想空氣

再沒有距離

難得車中幽禁

主演齣叫絕好戲⋯⋯

　　〈早班火車〉除了受〈幾分鐘的約會〉所影響外，還與另一首歌有密切關係。在〈早班火車〉之前，林振強還有另一首與火車有關的詞作，就是與潘源良合填、由夏韶聲和蘇芮合唱的〈車站〉。這詞作中，是由潘源良先寫首三段，再由林振強續寫[1]：

1　〈面對〈車站〉林振強和潘源良怎辦〉（1986），詞匯記者，《詞匯》第十二期，1986 年 4 月

〈車站〉（詞：潘源良／林振強）

A1

（女）望著無盡鐵路　怎會不孤單

你再踏上風沙　要轉幾多彎

站上沉默眺望　列車的消失

剩下是夜和人　和一聲聲心裏慨嘆

A2

（男）或是逃避昨日　積壓的重擔

或是為了他朝　誓要闖一番

倦極仍在眺望　未知的空間

路或盡是循環　仍傾出一生再去探

B1

（合）悠悠長途　重重山　風急鐵路冷

離愁和回憶　加起千百擔

何時何年　才能夠　風中再遇你

挽手傾談　吻乾偷泣的眼

A3

（女）站後仍是有站　仿似很簡單

不知幾多悲歡　盛滿每一班

（男）實在人造鐵路　是縮短空間

或是盡量延長　人心中的千串慨歎

C1

（女）要再經多少個站　你方可再復還

如重逢是否感情仍未淡

（男）要再經多少個站　我方可以淡忘

誰人曾停留在臂彎

B2

（合）悠悠長途　重重山　風急鐵路冷

離愁和回憶　加起千百擔

何時何年　才能夠　風中再遇你

再等幾多班　方能等到你

再轉幾多彎　方能不想你

　　〈車站〉講的是分離，與〈早班火車〉不盡相同，但若把兩首歌放在一起聆聽，會發覺兩首詞的某些意象和隱喻很相近，例如：

	〈車站〉	〈早班火車〉
路軌的延展性	望著無盡鐵路怎會不孤單 你再踏上風沙／要轉幾多彎	祈求路軌當中／永沒有終站
車站的重複性	站後仍是有站	一個站……三個站……千個站
等待的重複性	要再經多少個站／你方可再復還 再等幾多班／方能等到你	又再等一個站看妳意思／三個站盼妳會知／千個站妳卻似仍未曾知

　　說回〈早班火車〉的歌詞。這份詞的其中一個特點，是詞人刻意地用上不同的感官去描寫場景及人物，例如：

嗅覺：迎著妳那似花氣味

視覺：玻璃窗把妳反映／讓眼睛可一再纏綿妳

聽覺：火車嗚嗚那聲響／在耳邊偏偏似柔柔唱

觸覺：妳輕倚我臂彎

在這感官嘉年華中，詞人甚至用上「感觀通感」（Synesthesia，又稱「移覺」）的修辭手法，把一種感官移植到另一種感官上：

讓眼睛（視覺）可一再纏綿（觸覺）你

然而，無論採用哪種感官作為切入點，這些感官最後都會把聽眾引導到一個夢幻奇妙得有點超現實的狀態：「迎著似花氣味」把我們帶入夢（難定下夢醒日期）、「火車聲響」間接地「令夢境漫長」；女生的舉動在玻璃反映後變得朦朧和夢幻化，使平凡的旅程和女生的倒影變成「萬千傳奇」。其實〈早班火車〉全首歌都籠罩著一份朦朧感，或者說是一份霧氣，一份清早才出現的透徹玲瓏霧氣，如空中之音；而這份朦朧夢幻和優雅，又與作品的編曲和家駒的唱腔十分吻合。

〈早班火車〉的另一個獨特之處，就是詞人巧妙地運用了火車、車站和路軌的屬性去展示主題。填詞人小克曾說林振強「為廣東歌帶來新意……充滿有趣點子」[2]，我們在〈早班火車〉可見一斑。上文提及到的「火車嗚嗚那聲響」及「玻璃窗把妳反映」固然是火車內的東西，而「玻璃窗把妳反映」則借男主角要依賴火車玻璃窗反射的轉折來凝視女生，「側寫出男生的深情和糾結」[3]。此外，火車路軌和火車站與站構成一個延展性，指向無限，這延展成了一種

2　《廣東爆谷——小克歌詞 壹至壹佰·上集》（2019），小克，三聯書店，頁 126
3　《林振強》（2019），月巴氏，中華書局，頁 158

蠱惑，令人憧憬未來的日子：「祈求路軌當中／永沒有終站」是一個指向無盡未來的延展，「一個站看妳意思／三個站盼妳會知／千個站妳卻似仍未曾知」更如數學歸納法（Mathematical Induction）般，由 n=1 推到 n=k，再延展到 n=k+1。其實這兩組歌詞是全曲最精妙的部分，而兩者都做了一個富戲劇性的跳躍：當歌者「祈求路軌當中／永沒有終站」，引領聽眾向未來遐想時，下一句突然把這延展切斷，並用「我是妳終站」為這份愛情「封盤」——第一個終站是實質性的（指的是實質的總站），第二個終站是象徵性的（指的是愛情長跑的終點，有情人終成眷屬），這個由實到虛的跳躍，用得極為精妙。

另一個跳躍來自「一個站看妳意思／三個站盼妳會知／千個站妳卻似仍未曾知」三句，歌詞由一個站到三個站，根據地理上的距離感，下一個應是等差級數（Arithmetic Sequence）的五個站（1→3→5），但詞人刻意破壞了這個距離感和節奏感，不依章法和邏輯地一跳便跳躍到「千個站」，這神來之筆，在歌詞中並不常見，例如「一人有一個夢想／兩人熱愛漸迷惘／三人有三種愛找各自理想」有推進，卻沒有跳躍；「剛起飛／轉眼間已到宇宙邊」、「秒針一擺一世紀」有跳躍，卻沒有推進和助跑。較接近的大概是「十年後雙雙／萬年後對對」，此兩句極度精緻，但由於只得兩句，其推進的力度仍不及「一個站……三個站……千個站」。

〈早班火車〉是 Beyond 其中一首被最多女歌手翻唱的作品。它雖不是大碟的主打歌，卻深受樂迷愛戴——卡拉 OK 的普及把此曲帶到更多聽眾的耳朵裏，這點大概是創作時也意想不到的。

〈報答一生〉

爸　爸　真　的　愛　你

〈報答一生〉

詞：劉卓輝
曲：黃家強

收錄於《Control》專輯

1992

A1

從前善話　未願接受

從來不懂　關心與否

內心總是埋怨

束縛我自由

A2

原來路上　盡是缺口

原來不知　天高地厚

父親　總是無怨

驅趕了逆流

B1

但願現在又可將一切懷舊

昨日愛意我已看透

然而報答永遠未夠

C1

為我奉獻　沒有盡頭

如何艱辛不管以後

為我奉獻　沒有盡頭

悠然笑說樂與悲憂

為我奉獻　沒有盡頭

遙遙分開都不會漏

為我奉獻　沒有盡頭

如何報答就算一生

都不休

A3

為何叛逆未願退後

為何偏激只想遠走

誤解總是無意

增添了悶愁

　　〈報答一生〉是小品式喜劇電影《老豆唔怕多》的主題曲，導演為高志森。
電影講述童星彬仔與他三個「父親」的故事，Beyond 成員黃貫中在電影中亦

《Control》是 Beyond 的新曲＋精選專輯。在那個年代，唱片公司喜歡以「新曲＋精選」形式推出專輯，一方面吸引只想聽主打歌曲的聽眾，另一方面又可吸引為了聽新曲而買碟的樂迷。〈報答一生〉是全碟唯一一首新歌。

客串了一個角色──一個有良心的綁匪，協助被綁票的童星小彬彬逃走 [1]。〈報答一生〉以歌頌父親為題，與電影主題大致吻合。由於〈真的愛妳〉的成功，有關方面想照辦煮碗，製作一首歌頌父親的歌，〈報答一生〉因此誕生。然而，每首歌也有自己的命運，雖然〈報答一生〉曲詞編唱也不錯，但歌曲最終沒有如〈真的愛妳〉般流行，電台原本應在母親節播〈真的愛妳〉、在父親節播〈報答一生〉，但當時的電台 DJ 竟選擇在父親節播〈真〉也不播〈報〉，可能〈報答一生〉的知名度真的不及〈真的愛妳〉吧。在往後的日子，「父親節主題曲」的地位也被其他作品如郭富城的〈強〉或陳奕迅的〈單車〉取代，〈報答一生〉從來未如〈真的愛妳〉般入屋。

作為〈真的愛妳〉的續集或姊妹作，兩曲免不了會被拿來互相比較。由小美填詞的〈真的愛妳〉其中一個獨特之處，在於歌曲對母愛和歌者自我之間的對立面描述（見於「沉醉於音階她不讚賞／母親的愛卻永未退讓」一句），這人性化的描述使作品突立於其他歌頌母親的作品。這種對立和張力在〈報答一生〉被放大，形成了 A1 和 A2（及後來 A3 和 A2）兩段，而張力的緩和，在於年青人對父親的報答。

兒子任性的行為	A1 從前善話　未願接受 從來不懂　關心與否 內心總是埋怨 束縛我自由	A3 為何叛逆未願退後 為何偏激只想遠走 誤解總是無意 增添了悶愁
行為的後果	A2 原來路上　盡是缺口 原來不知　天高地厚	

1　〈赴台探小彬彬雙親 黃貫中要惡補國語〉（1991），華橋日報，1991 年 12 月 16 日

父親的反應	A2
	父親　總是無怨 驅趕了逆流 C1 為我奉獻　沒有盡頭 如何艱辛不管以後 為我奉獻　沒有盡頭 悠然笑說樂與悲憂 為我奉獻　沒有盡頭 遙遙開開都不會漏
兒子的回應	B1 將一切懷舊 愛意我已看透 C1 報答就算一生　都不休

　　從上表可見，全曲的鋪排隨著以上的父子互動有秩序地開展，而故事的大團圓結局，就是要「報答一生」（如何報答就算一生／都不休）。把這個末句與〈真的愛妳〉副歌最後一句相比，〈真的愛妳〉的結尾沒有強調儒家倫理式的孝或「報答」，只是溫柔地說聲「真的愛妳」作結，比〈報答一生〉瀟灑得多（〈真的愛妳〉在其他地方也有提及報答，但一定沒有如〈報答一生〉般強調）。

　　一如所有歌頌父母的作品，父親和母親的形象總是偉大的，若果我們把〈真的愛妳〉和〈報答一生〉中的父母形象細心比較，又會發現兩者有著微妙的分別：〈報答一生〉的父親近乎完美神聖，說的都是「善話」，對兒子總是「無怨」，彷彿做得不好的只有兒子。但在〈真的愛妳〉中，媽媽是個不完美的存在，其行為是有缺陷的，也不是完全被兒子認同的（如「沉醉於音階她不讚賞」、「縱使囉嗦……」等），這使歌詞中的媽媽更人性化，使人更有共鳴——

兒子要的，不是一個神聖的父母，而是一個有人性、有血有肉的父母。〈真的愛妳〉在對母親的描述上，稍勝一籌。

〈報答一生〉作為歌曲的名稱和主題，除了強調「報答」外，還強調「一生」。在副歌結尾那句「如何報答就算一生／都不休」中，時間向量被拉長，直到一生完結，這個拉長了的報答正好回應了副歌「為我奉獻／沒有盡頭」一句──我那一生不休的報答，源自父親奉獻的無限。副歌中這組前後呼應，使作品更見緊湊。

〈報答一生〉歌詞也帶有明顯的「過去 → 現在 → 未來」的時間線，除上述的結構外，作品亦沿此時間軸進行線性推進：

過去	從前善話／未願接受 從來不懂／關心與否……
現在	但願現在又可將一切懷舊
未來	如何報答就算一生／都不休

歌者站於「現在」思考問題，在回顧過去，認識到父親的好後，決定報答直到未來。

劉卓輝曾説過，光是詞寫得好並不足夠，歌曲還要流行。而一首歌流行與否，還關乎天時地利人和[2]。對於〈報答一生〉，他認為不流行的原因是歌曲的商業目的太明顯，因此弄巧成拙[3]。筆者認為，不流行不代表質素欠佳，以〈報答一生〉為例，詞作流露的窩心溫情，在以蒼涼見稱的劉卓輝作品群中十分罕見，而曲詞的雋永和細水長流的情感，使作品風格鮮明。〈報答一生〉之所以不能如〈真的愛妳〉般成為大熱，除了劉先生所説的天時地利人和外，大

2　《詞家有道　香港十九詞人訪談錄》(2016)，黃志華、朱耀偉、梁偉詩，匯智出版社，頁 151
3　《BEYOND THE STORY 正傳 1.0》(2015)，劉卓輝，字母唱片，頁 87

概是因為此作欠缺了一個作為大熱主打的話題和亮點：它沒有〈真的愛妳〉裏那樣的年青人的激情；沒有〈強〉（詞：林振強）那般把父親打造成超人的獨特視角；沒有〈追憶〉（詞：林振強）那般具故事性，〈報答一生〉只是平實坦率地表達那不起眼的父子相處點滴。〈報答一生〉欠缺成為光芒萬象的大熱作品的條件，卻是一首耐聽的、清勁流暢的小品。

〈情懷無悔〉

Dos & Don'ts

〈情懷無悔〉

詞：劉卓輝
曲：黃家駒

未有收錄於任何專輯內

1992

A1

總不應因慌慌張張　竟反轉了錯對
總不應因卑躬屈膝　似虛弱的身軀
志向永遠要有勇氣　力取

B1

道理不必一堆
名利也不必苦追
面對多少崎嶇
情懷無悔　何妨將

B2
俗世得失拋低
前路可不管東西
自信找到依歸
豪情澎湃　臨危不懼畏

　　〈情懷無悔〉是香港電台電視節目《飛越工作間》的片頭曲。《飛越工作間》為一介紹各行各業及生涯規劃的資訊節目，於 1992 年 4 月首播。《飛越工作間》內容探討與職場相關的各種議題，例如欄目〈衝出香港〉和〈得意神州〉介紹了香港人在海外及內地工作的點滴，〈勇闖天下〉探討「青年人在創業過程中的體會及得失」。作為片頭曲，〈情懷無悔〉並沒有特定地講述職場，歌詞只是籠統地列出一些人生挑戰和在社會層面會面對的問題，然後提出應對的方案，歌曲定位像一首放諸四海皆準的勵志歌，多於為節目度身訂造的片頭曲。對於《飛越工作間》這類題材，也許 Beyond 的〈明日世界〉（詞：黃貫中 / 黃家強）比〈情懷無悔〉來得更貼題。

　　〈情懷無悔〉的曲子很短，歌詞的結構很簡單：詞人用先破後立的手法，首先用了一堆「不」（Don't）來否定一堆負面行為，然後提出建議，指出應如何做（Do）：

否決 / Don't / 破	建議 / Do / 立
總不應因慌慌張張 / 竟反轉了錯對	何妨將
總不應因卑躬屈膝 / 似虛弱的身軀	俗世得失拋低
道理不必一堆	前路可不管東西
名利也不必苦追	自信找到依歸

　　歌詞尤如一張「Dos & Don'ts」的清單，指引 / 建議聽眾該如何行事。這種手法放在歌曲中向來都是不討好的，處理不當的話，歌曲便會給人說教或

硬銷的感覺。幸好這種感覺並不存在於〈情懷無悔〉中，因為歌曲的搖滾力量、歌詞的豪邁澎湃和家駒渾厚的嗓音為歌曲賦予強大的感染力，使它不流於說教。相反，在聽完歌曲後，聽者會感到渾身能量，尤如被歌曲「賦權」（Empowered），這就是 Beyond 作品配劉卓輝歌詞的魔力。

〈情懷無悔〉那先破後立的套路也與 Beyond 早期作品〈金屬狂人〉（詞：葉世榮）近似，雖然〈情懷無悔〉歌詞的功力明顯勝於〈金屬狂人〉[1]。除了結構進路近似外，我們甚至可把兩曲的歌詞互相對照：

〈金屬狂人〉	〈情懷無悔〉
滄桑、空虛、憂傷、抑鬱	慌慌張張、虛弱
卑躬屈膝的一生	卑躬屈膝／面對多少崎嶇
拋開當天……	得失拋低
響震天／快要爆炸	豪情澎湃

當然，〈情懷無悔〉不是〈金屬狂人〉的續集，兩者結構進路與用詞雖近，但在格局和視野方面仍有著明顯分別。首先，〈情懷無悔〉沒有〈金屬狂人〉的狂，〈情懷無悔〉是陽光正氣的，〈金屬狂人〉則帶點玩世不恭和邪氣。若〈情懷無悔〉是金庸筆下的郭靖，〈金屬狂人〉便是楊過。〈情懷無悔〉的能量用於建設，而〈金屬狂人〉的「獸性大發」或「快要爆炸」則帶點破壞性。把兩曲放入樂隊發展和成長脈絡中來進行分析，我們可看到 Beyond 在成立最初期和成名後的心態轉變：在〈金屬狂人〉時期，Beyond 對於困頓的對抗手法是吶喊——但我們與其說吶喊是手段，不如說它是一種自我安慰的逃避和發洩。到了〈情懷無悔〉時期，面對同樣叫人「卑躬屈膝」的處境（留意此詞同樣出現在兩曲中），卻有一種自信、泰然和踏實。把兩首歌互作比較，不難看

1　關於〈金屬狂人〉的歌詞結構，請參閱本書「〈金屬狂人〉：荷爾蒙先決」一文。

到 Beyond 的成長。「何妨將 / 俗世得失拋低」幾句更反映了當時 Beyond 的心態：大約在《猶豫》前後，直到日本時期，Beyond 的部分作品（不論由四子填詞或是如〈情懷無悔〉般由外援填詞）都開始滲入一些淡薄名利的信息。Beyond 在〈金屬狂人〉時掙扎求存，哪有名利可言，但到成名後，面對過種種引誘，他們又有種「看破世情」的心態。

〈情懷無悔〉從未被收錄在任何大碟中，甚至在《飛越工作間》節目中也沒有提及過歌名──〈情懷無悔〉這歌名是後來由劉卓輝先生公佈的。礙於片長關係，節目片頭片尾曲通常不會播放整首歌，因此筆者常期待此曲的全長版本。後來劉卓輝先生曾在微博上載〈情懷無悔〉的手稿，歌詞在副歌完結後終止，沒有第二輪的 verse。筆者於是直接找劉前輩，詢問該手稿是否歌詞的全部，得到的回答是正面的：由於此曲是片頭曲，因此只有這麼短。此外，把劉卓輝上載的原稿與已發表的歌曲比較，會發現「志向永遠要有勇氣 / 力取」原為「志向永遠要有勇氣 / 奪取」，而「豪情澎湃」一詞在原稿中則被「情懷無悔」四字取代 [2]（即原稿的「情懷無悔」四字出現了兩次）。劉氏所進行的修改是十分睿智的，因為「力取」與「豪情澎湃」就是全曲最有力量的兩組詞，這強而有力的歌詞為歌曲賦予力量，使歌詞更具感染力；而在演繹的角度來看，「力取」也遠比「奪取」好唱。

2　手稿詳情可參閱劉卓輝先生於 2014 年 7 月 13 日發表的微博。

〈命運是你家〉

高 歌 水 深 火 熱 中

1993

〈命運是你家〉

詞：黃貫中
曲：黃家駒

收錄於《樂與怒》專輯

A1

天生你是個　不屈不撓的男子

不需修飾的面孔　都不錯

A2

風霜撲面過　都不可吹熄烈火

幾多辛酸依舊他　都經過

B1

不管身邊始終　不停　有冷笑侵襲

你有你去幹　不會怕

命運是你家

即使瑟縮街邊　依然　你說你的話
那會有妥協　命運是你家

C1
從沒埋怨　苦與他同行
迎著狂雨　傷痛的靈魂
不經不覺裏　獨行

A3
天生你是錯　長於水深火熱中
可惜他根本未知　只苦幹

A4
溫馨笑面裏　太多辛苦的痕跡
今天即使他受傷　都不覺

　　Beyond 在 1991 年的《猶豫》專輯內有一首叫〈係要聽 Rock 'N' Roll〉的歌，歌曲由家駒主唱，詞人黃貫中在歌曲的第一句發問了一條問題：「烽煙交加那（哪）裏是我家」，當時詞人並沒有在曲中提供答案，只説「若是命運盡在我手上／要探索太多理由／不枉此生」。兩年後，黃貫中為〈命運是你家〉填詞，並用歌名回答了這條問題：在這烽煙交加、水深火熱的時代，命運就是你家。

　　〈命運是你家〉收錄於 1993 年《樂與怒》專輯中，雖然不是主打歌，但歌曲的落泊滄桑味卻感動了不少聽眾，成了 Beyond 較為人熟悉的其中一首曲目。〈命運是你家〉是一個關於「不屈不撓的男子」的故事，歌詞以「九龍皇

帝」曾灶財（1921-2007）為藍本。曾灶財原名曾財，自封為「九龍皇帝」，從事街頭塗鴉近五十年。他的「墨寶」散佈港九各地，成為香港人的集體回憶。曾灶財把四海當作自己的家（雖然他並不是露宿者），而這個四海為家的「家」又正好與〈命運是你家〉的「家」互相呼應。也有人認為〈命運是你家〉是家駒那「不羈放縱愛自由」的性格寫照，雖然歌曲的填詞人是黃貫中而非家駒本人。而 Beyond 曾於 1993 年的訪問中透露過這首歌的背景，當中並沒有提及曾灶財：

> 黃貫中：「（歌曲）講一個人好辛苦好窮，去到好老都好潦倒，甚至乎神智不清⋯⋯但他很開心，好努力地生活下去」
> 黃家駒：「（曲中主角）在享受他的生命⋯⋯」[1]

在「Beyond1993 我哋呀！」演唱會中，家駒和黃貫中在介紹此歌時，提到曲中的主角姓曾、人們叫他做「皇帝」、常在天橋底畫字、最近被拘捕等，指的明顯是曾灶財。

其實這「不屈不撓的男子」的鐵漢形象，早已在 Beyond 另一首作品〈城市獵人〉（詞：翁偉微）裏出現過，而兩首歌曲的內容也有不少相同之處，可互相參照：

	〈命運是你家〉	〈城市獵人〉
不修邊幅的形象	不需修飾的面孔／都不錯	他的身軀瘦削卻足勁度 他的兩眼看似猜不透 他的軍褸到處惹譏笑
經歷風霜	風霜撲面過／都不可吹熄烈火 幾多辛酸依舊他／都經過	他恍似百戰但未怕傷的獵人

1　《新群居時代》(1993)，《活出彩虹》，香港電台，1993 年 6 月 1 日

	〈命運是你家〉	〈城市獵人〉
面對世俗的冷嘲	不管身邊始終不停有冷笑侵襲	他的軍褸到處惹譏笑
風雨交加的場景	風霜撲面過 迎著狂雨／傷痛的靈魂	踏著踏著霧雨鐵路 冷漠霧在這晚邁向他
在都市流浪的描述	即使瑟縮街邊／依然你說你的話 不經不覺裏獨行	冷靜地自遠處踱到這座城 踏著踏著霧雨鐵路
負傷的身軀和靈魂	溫馨笑面裏／太多辛苦的痕跡 今天即使他受傷／都不覺	但是但是硬甲背後 竟一身傷痛 他恍似百戰但未怕傷的獵人
動盪的年代	天生你是錯／長於水深火熱中	只可惜戰鬥伴著世間
孤獨的狀態	不經不覺裏／獨行	卻襯上一臉寂寞

雖然〈城市獵人〉和〈命運是你家〉的歌詞在內容和意象上有很多相近的地方，但兩者所描述的主角卻給予人截然不同的感覺——〈城市獵人〉的色調是冷峻、陰沉和蒼涼的，而〈命運是你家〉是熱血、陽性、豪邁和豁達的。「城市獵人」有一種看不透的距離感，而〈命運是你家〉的主角卻是親和的、在地的，恍如我們的街坊鄉里。正因為這種親切感，使〈命運是你家〉更能入屋，更叫人有共鳴。

〈命運是你家〉的豪邁豁達感散見在歌詞中，例如：

- 認為面孔是不需修飾的，並覺得這做法不錯（不需修飾的面孔／都不錯）
- 在水深火熱中仍保持溫馨笑面（溫馨笑面裏／太多辛苦的痕跡）
- 面對孤獨困頓毫不在意（不經不覺裏獨行／可惜他根本未知／即使他受傷都不覺）

面對命運，主角的策略不是一味的對著幹，或者不斷的控訴，而是用自

己的節奏、自己的姿勢，做自己的事，至於其他一切，管他的。這種悠然和胸襟是 Beyond 在《樂與怒》或《繼續革命》之前少見的，而《樂與怒》全碟在憤怒之餘，卻零星地找到類似〈命運是你家〉的豁然，例如：

開開心心不應苦惱自縛／只須胸襟懂得變作深海（〈走不開的快樂〉，詞：黃家強）
為乜（始終唔明）／為乜（辛苦唔停）（〈無無謂〉，詞：葉世榮）

〈命運是你家〉歌詞由 A1 對曲中主角的描寫開始，採取了由內到外的進路（內心：不屈不撓的個性；外表：不需修飾的面孔）。這種個性和形象是天生的（天生你是個／不屈不撓的男子），而 A3 所描述的外在動蕩也是注定的（天生你是錯／長於水深火熱中）——這兩組「天生」構成了歌曲「命運」的基調，也是構成整個故事中人與環境之間矛盾和衝突的背景。從 A2 開始，詞人便不斷鋪陳這種對立，其手法大致採取以下進路：先寫出外在環境對主角的挑戰，再寫主角的應變方法：

外在環境	個人應變方法
風霜撲面過	不可吹熄烈火
身邊始終不停有冷笑侵襲	你有你去幹不會怕
瑟縮街邊	依然你説你的話
於水深火熱中	根本未知只苦幹

到副歌的結尾，當主角面對過種種困頓，實行了種種應變後，他選擇了（繼續）獨行——或者説，他沒有刻意選擇，而是在不知不覺的情況下，「實踐」了獨行。這個獨行又把我們帶回 Beyond 從第一天開始便沒有停止過的獨行狀態：這是「I am moving with my shadow」（〈Long Way Without Friends〉，詞：

黃家駒 / 陳時安）的獨行，是「讓我獨行於天涯」（〈每段路〉，詞：黃家強）的獨行，也是「誰伴我闖蕩……始終上路過」（〈誰伴我闖蕩〉，詞：劉卓輝）的獨行。然而，到了〈命運是你家〉，這獨行已沒有了〈Long Way Without Friends〉和〈誰伴我闖蕩〉的無力感和那近乎苦行的狀態，也不需要〈每段路〉那股年輕自信，〈命運是你家〉的獨行是「不經不覺」的，帶著點點淡然、點點世故。同樣的獨行，到了〈命運是你家〉時，Beyond 已昇華到另一個境界。

A3 部分是全曲最窩心、最叫人動容的地方，「長於水深火熱中」就是上文〈係要聽 Rock 'N' Roll〉中「烽煙交加」的境況，也是《樂與怒》大碟〈我是憤怒〉（詞：黃貫中）那「講起始終都跟我 / 有段距離」的「天氣」，或〈爸爸媽媽〉（詞：黃貫中）那「戰鬥未曾過去」的「過渡期」。歌詞中，關於這「水深火熱」，主角是「未知」的，這裏的「未知」不是「未知 / 不知」（Don't Know），而是「不介意 / 不在乎」（Don't Care）。同樣，對於「辛苦痕跡」和「受傷」，他也不是「不覺」，而是「不介意 / 不計較」。A3 部分之所以叫人動容，在於主角的這種情操十分討好，使聽眾立即愛上並把自己代入到主角之中。「溫馨笑面裏 / 太多辛苦的痕跡」一句也呼應了同碟作品〈走不開的快樂〉（詞：黃家強）那句「不須抱怨跌倒了 / 快樂在暴風內尋 / 做人也會開心」。

在技術角度來看，這首歌詞的最大缺陷，在於使用敘事人稱上的不一致。歌曲開首以第二人稱「你」的角度來下筆（天生你是個……），但後來轉用第三人稱「他」來描述同一個人（幾多辛酸依舊他 / 都經過），到 pre-chorus 又轉回第二人稱（你有你去幹 / 不會怕），副歌再跳到第三身（從沒埋怨 / 苦與他同行），這種跳躍在 A3 和 A4 時又進行了一次重演（天生你是錯 / 可惜他根本未知），這就如填詞人黃綺琳在其著作《我很想成為文盲填詞人》中所謂的「兩邊鐘擺的精神分裂陷阱」[2]，令歌詞的藝術質素打了折扣。填詞人鍾晴也

2　《我很想成為文盲填詞人》（2013），黃綺琳，明文出版社，頁 73

在其教授填詞的 Youtube 頻道節目中，表示這種寫法不可取 [3]。這些瑕疵，無可避免地影響著聽眾對歌曲的理解。以「後結構主義」的文學評論視覺來進行分析，這就是文本（歌詞）自身不一致（Disunity）的地方。這種不一致並非只發生在〈命運是你家〉，其實在 Beyond 的作品中，也偶有出現這種情況，例如：

此刻的心／為妳跳動／孤單的一吻／她肖像（〈孤單一吻〉，詞：黃家強）
懷念妳的淺笑／只想跟她輕說聲／是妳要我沒法可淡忘（〈天真的創傷〉，詞：黃家駒）
理怨與她相愛難有自由／喜歡妳（〈喜歡你〉，詞：黃家駒）

　　學者 Peter Barry 在其著作中講述「後結構主義」的一章也有談及這種人稱上的不一致，例如 William Cowper 的詩作 "The Castaway" 也有類似的情況：

Such a destin'd wretch as I……
His floating home forever left……

　　以上的「He」和「I」指的是同一人，情況與 Beyond 的歌詞近似 [4]。「你」、「我」、「他」的混淆在理解歌詞上固然不可取，但這「大兜亂」卻同時叫筆者想起畢加索的立體主義繪畫——在立體主義出現以前，畫家只會從一個固定的視點來觀看及繪畫人像，立體主義卻會把不同角度的觀察拼接在一起，創作出特別的風格。 Beyond 歌詞中「你」、「我」、「他」的人稱轉移和兜亂，又能否以欣賞立體主義畫作的視點轉移思維去解讀呢？

3　《廣東歌填詞 初哥常見難題「你」「我」「他」一片混亂—分身術填詞大法？》（2022），鍾晴，香港填詞人鍾晴（YOUTUBE 頻道）
4　BEGINNING THEORY: AN INTRODUCTION TO LITERARY AND CULTURAL THEORY (4 ED) (2017), PETER BARRY, MANCHESTER UNIVERSITY PRESS, P. 80

順帶一提，Beyond 並不是香港唯一一隊以九龍皇帝為歌曲主題進行創作的樂隊，在 2001 年，有一個叫 MP4 的 Hip Hop 單位亦寫了一首叫〈九龍皇帝〉的作品，作品以九龍皇帝「微服出巡」為故事背景，描寫傳統和新潮及貧與富的差異。同樣借曾灶財之題發揮，〈命運是你家〉筆下的曾灶財是個不屈不撓的男子，〈九龍皇帝〉筆下的曾灶財卻是個流氓皇帝甚至是黑社會陀地。以下是〈九龍皇帝〉中與曾灶財本人相關的描寫：

〈九龍皇帝〉（詞：**MP4**）
我係九龍皇帝／九龍新界我睇晒
今日我出巡嚟俾你哋朝拜
你咪睇我樣衰衰／好似污糟邋遢
我寫得一手好字／政府都無我辦法
我唔講／你唔知／我有十幾個皇宮
由荃灣天橋底一直殺到落去尖東
我有田有地／又有大把金銀珠寶
多到穿梭機兩架都買得到⋯⋯

〈海闊天空〉

神　曲　進　化　論

〈海闊天空〉

詞：黃家駒

曲：黃家駒

收錄於《樂與怒》專輯

1993

A1

今天我　寒夜裏看雪飄過

懷著冷卻了的心窩漂遠方

風雨裏追趕

霧裏分不清影踪

天空海闊你與我

可會變（誰沒在變）

A2

多少次　迎著冷眼與嘲笑

從沒有放棄過心中的理想

一剎那恍惚

若有所失的感覺

不知不覺已變淡

心裏愛（誰明白我）

B1

原諒我這一生不羈放縱愛自由

也會怕有一天會跌倒

背棄了理想　誰人都可以

那會怕有一天只你共我

C1

仍然自由自我

永遠高唱我歌　走遍千里

　　〈海闊天空〉被不少人奉為 Beyond 的神曲，也有不少人認為它是香港社會甚至華人社會的傳奇歌曲。其實此曲在創作之初，所指的意義與我們今天所理解的大相逕庭。歌曲經過多個階段的成長、進化、被不同人用不同的角度重新解讀，最終才使歌曲在不同的歷史階段和不同群體之間有著不同面貌。

　　Beyond 成立於 1983 年，〈海闊天空〉則發表於 1993 年，原為紀念 Beyond 成立十週年而作的作品，內容記載了 Beyond 十年來的心路歷程。葉世榮表示，〈海闊天空〉想表達的「是為了理想，離開一個地方，追求夢想的態度，中間帶著動力」[1]，在當時（家駒發生意外前）聽，「沒那麼悲傷，而是有

1　〈海闊天空 25 年：超越時代的黃家駒絕唱〉（2018），雷旋，BBC 中文網，2018 年 6 月 30 日

點勵志。」[2]。黃貫中亦表示,歌曲「有一點灰心,但同時也有希望在上面。」[3]。
〈海闊天空〉四字大概也與四子到日本發展有關係。家強就曾表示,「(樂隊)
走到那麼遠(指前往日本),只為了有更廣闊的天空做想做的事」[4],這個「更廣
闊的天空」就是〈海闊天空〉。

筆者在 1993 年 5 月《樂與怒》專輯推出時首次聽到〈海闊天空〉,當時
Beyond 和家駒尚未發生巨變,而這首歌的定位是十週年紀念作。誠然,當時
聽此曲的感覺只是一般,歌曲較吸引人的地方,在於編曲的盪氣迴腸和家駒
的雄渾唱腔;至於歌詞方面,與之前的勵志歌相比,〈海闊天空〉也並不算吸
引:它沒有如劉卓輝的作品般世故到肉的歌詞,「風雨裏追趕 / 霧裏分不清影
蹤」沒有「尋夢像撲火」(〈誰伴我闖蕩〉)般一語中的;「多少次 / 迎著冷眼與
嘲笑」也沒有葉世榮「冷笑變作故事的作者」般生動;歌曲也沒有「變作了一
堆草芥風中散」(〈午夜怨曲〉)的引人畫面。〈海闊天空〉只是平實地寫出家駒
的個人感覺——但礙於太過平實,總覺得與歌曲內宏偉大氣的編曲和三十人
弦樂團格格不入。最能「受得起」這編曲的是 C 部「仍然自由自我」三句和〈海
闊天空〉這個歌名,下文再談。

第一次聽副歌 hook line 第一句「原諒我這一生」,便立即想起林子祥〈日
落日出〉同在副歌第一句的「原諒這個我……」(詞:林振強),到了二三四句,
更是感覺怪怪的,筆者當時年輕,不明所以,後來開始填詞並以技術角度重
看作品,才發現這個「怪」從何來:在填詞的角度來看,高音的位置最好填上
一些向上,有高處意思的歌詞,反之亦然。在〈海闊天空〉的「也會怕有一天
會跌倒」時,最尾三粒音是上行旋律,有直衝天際之勢,最理想是填上有向上

2　同上注
3　同上注
4　《不死傳奇——黃家駒》(2007),香港電台電視節目

意象的詞，次一點是填些中性歌詞（不向上也不向下），但歌詞卻是向下走的「會跌倒」，歌詞與旋律以相反方向走，形成相沖。以陳奕迅〈夕陽無限好〉為例，副歌最高音位會填上「高峰的快感」那個「高」字，使文字和旋律配合，試想想，先不理前文後理，若在相同旋律上把「高峰的快感」換成「低谷的快感」，雖然合音，但旋律和歌詞便會違和，應當避免。另一個可用來作比較的例子〈灰色軌跡〉首句「酒一再沉溺」，旋律第四粒音特別低了下去，詞人使用了向下的「沉」和有厚度有重量的「牆」（衝不破牆壁）來配合旋律。〈海闊天空〉「會跌倒」這三字沒跟從此法則，並與旋律呈相反方向走，犯了技術錯誤。

更大的問題來自「Oh No」二字，黃家強曾在訪問中表示，歌曲原本唱「也會怕有一天會跌倒 Oh Yeah」，但成員覺得意思不恰當，於是便在錄音時改成「Oh No」[5]。用「Oh No」配合上文下理固然較恰當，但這樣的吶喊「Oh No」卻顯得不合邏輯——我們一般只會高呼「Oh Yeah」，若真的要說「Oh No」，語氣和情感絕對不應是這樣的。其實當我們細心聽家駒在錄音室版本的錄音時，會發現他好像不是在唱「Oh No」，而是唱類似「Ho Nor」的發聲：他像在刻意迴避清晰地表達「Oh No」的信息，以免因唱腔和信息不配合而引起尷尬，但這樣做，卻使歌曲在意義表達上變得曖昧。這種迴避也出現在《樂與怒》原版歌詞小冊中，翻看小冊，會發現當中也沒有印上這部分的歌詞，相反，在其他歌曲的歌詞卻仔細得連「Wo」等音節也有寫出來。

副歌「背棄了理想 / 誰人都可以 / 那會怕有一天只你共我」也有不少毛病。首先是「只你共我」四字，相信原意是「只得你共我」或「只有你共我」之類，詞人因配合旋律而要減少一個字，讓「只你共我」這不完整的句子發表，實屬填詞的大忌。意義的不完整也影響了聽眾對作品意義的解讀，一直以來，

5　〈【黃家駒逝世 25 週年】〈海闊天空〉最初無人認同 原名竟然係……〉，（2018），彭嘉彬，香港01，2018 年 6 月 30 日

筆者認為最後兩句的意思是為了「你」，我不介意「背棄了理想」，帶有「不愛江山愛美人」的況味。當時 Beyond 部分作品也有著近似甘於平淡的意向，例如〈點解點解〉那句「只因我擁有你／充滿愛／的一生／無愧淡薄」。但筆者近來與一位 Beyond 樂迷討論時，他提出了一個與筆者完全不同的解讀。他認為，歌詞的意思是「誰人都可以放棄理想，就算最後大家都放棄，剩下你和我仍在堅持，我也不會害怕」——這個解讀與筆者的第一個解讀完全相反，第一解讀是最終放棄了理想，找到了比理想更重要的東西（愛）；而第二解讀則是堅持理想。似乎第二解讀更為討好吸引，但筆者在過去二十多年卻一直真心地用了第一解讀去理解，而詞人又似乎不像黃貫中在〈紅黑紅紅黑〉中如學者艾柯（Umberto Eco）所指的開放文本（Open Text）般故意把解讀權交由聽眾自由發揮，反而像是因表達力不足而做成文本的曖昧性並引起誤讀。就如學者霍爾（Stuart Hall）的製碼與解碼理論所指，當製碼者（詞人）與解碼者（聽眾）未能對意義產生相同理解時，誤解便有可能出現[6]。然而將錯就錯，這兩句詞在意義上的雙重性又把我們帶回〈再見理想〉時的曖昧⋯⋯到底「再見」指的是分開還是再次遇見？〈再見理想〉時的 Beyond 是放棄了理想還是堅持理想？〈海闊天空〉這兩句彷彿又把我們拉回這議題上。

在重音位的技術處理上，「背棄了理想／誰人都可以」也稍為遜色。「都可以」三粒音都是重音，如一段文字中有幾個被轉成粗體的字，是被強調的地方，這些重音位應放些最重要最引人入勝的字，就算放不到，至少也可以放些有力量的字，來配合這重音旋律。然而，歌詞放的字是「都」—「可」—「以」，首先這個「可以」並不如「必然」、「定當」等詞堅定，力度不足；此外，這個被重音強調的「可以」指的是甚麼行為呢？就是「背棄理想」。這樣入詞，

6　〈ENCODING / DECODING〉(1980)，HALL STUART，《CULTURE, MEDIA, LANGUAGE》，LONDON, UNWIN HYMAN. P128

就如上文所指的「會跌倒」，使旋律與歌詞向相反的意思走，不但影響了作品的可理解性，也白白浪費了這三粒能帶來高潮的重音。若我們與同樣在旋律中有三粒重音的〈午夜怨曲〉中「變作了一堆草芥風中散」相比較，後者在重音位放的是「風—中—散」，出來的效果比「都—可—以」有説服力得多。〈午夜怨曲〉的三粒重音位置與〈海闊天空〉相同，位於四句為一組的旋律中的第三句，但〈午夜怨曲〉這重音位在 verse 而非副歌，其重要程度不及〈海闊天空〉。更適合與〈海闊天空〉比較的是〈灰色軌跡〉，歌曲的重音位（「這個世界已不知不覺的空虛」中「的—空—虛」三字）與〈海闊天空〉一樣放在副歌第三句，〈灰色軌跡〉「的—空—虛」指的是整個世界，「的空虛」放在重音位如同被強調，使全宇宙的空氣粒子被凝住，威力十足。將〈海闊天空〉那叫人背棄理想的「都可以」與〈灰色軌跡〉一比，高下立見。

雖然上文在微觀的技術層面點出了不少歌詞中的沙石，但在宏觀層面上，〈海闊天空〉的歌詞也有不少亮點。家駒是個不拘泥於小節的人，從大處欣賞他的歌詞會有另一番得著。首先是「海闊天空」四字給予的恢弘壯闊畫面，當家駒唱到「天空海闊你與我 / 可會變」時，一方面指樂隊到達了一個更大更廣的日本舞台，反思他們有否背棄初心；另一方面，「海闊天空」就如家駒胸襟廣闊的寫照，當這種寬廣開闊連接到副歌「不羈放縱愛自由」時，空間上的廣闊酣暢被延展成心胸的自由無際，再接到 C 部「仍然自由自我……走遍千里」，在這部分，筆者聯想到家駒走過新畿內亞、非洲大平原、日本的雪地（還記得長城的 MV 嗎？），十分有畫面感。這幾句的寬廣也與音樂的大度十分匹配，帶著具超越感的曠達，只是略嫌這種空曠在歌曲中的份量不夠多。此外，首句「寒夜裏看雪飄過」那雪景也與「天空海闊」的自然景色呼應，這句所展示的孤寂感，叫人聯想起詩人劉長卿的名句「天寒白屋貧 / 風雪夜歸人」[7]。只可惜在家駒離世後，筆者在聽歌時重構這片雪地，竟變成「落了片白

7　出自劉長卿〈逢雪宿芙蓉山主人〉。

茫茫大地真乾淨」[8] 般悲涼。

此外,「原諒我這一生不羈放縱愛自由」是家駒的寫照,「不羈」、「放縱」和「愛自由」放在 hook line 位置,一氣呵成,那種坦白和直抒胸憶之勢,叫人想起元代關漢卿在帶有自述心志性質的套曲作品〈一枝花・不伏老〉那句「我是個蒸不爛煮不熟捶不匾炒不爆響璫璫一粒銅豌豆」。

〈海闊天空〉在 1993 年 5 月發表時並不如前作般一鳴驚人,電台排行榜成績一般,當時的商業電台主持陳海琪表示「聽眾一開始沒有甚麼特別反應,只覺得〈海闊天空〉是一首普通的 Beyond 的歌」[9],香港電台 DJ 梁兆輝亦表示,因為作品慢熱,在電台播了一會便停了 [10]。陳健添表示有商台高層甚至向華納唱片公司其時的高層黃柏高要求換過一首歌來派台 [11]。歌曲不流行的原因可以有很多,可能是上文所指的歌詞沙石,可能是歌曲太長不宜派台(〈海闊天空〉大碟版全長五分半鐘,派台版本也長達四分多鐘,與當時盛行的三分半鐘流行曲差別甚大),也可能是編曲的推進太慢熱,不適合心急的香港人。若我們拿之前 Beyond 最出名的派台作品與當時(家駒在世時)的〈海闊天空〉比較,會發現 Beyond 最出名的派台作品背後都有一個很引人入勝的故事 / 話題,例如〈光輝歲月〉是曼德拉、〈Amani〉是來自家駒的非洲之旅。〈海闊天空〉當時不比這兩首大作流行,或多或少是因為〈海闊天空〉背後的故事──樂隊成立十週年紀念,其話題性不夠獨特不夠吸引。〈海闊天空〉後來的爆紅也引証了這個「故事 / 話題論」──歌曲在 1993 年 5 月被人忽略,到 1993 年 6 月 30 日家駒離世後變成無人不曉,在於作品背後賦予了一個新的故事 / 話題──不幸地,也很諷刺地,這個故事 / 話題就是家駒之離世。當〈海闊天

8　出自曹雪芹《紅樓夢》:〈飛鳥各投林〉。
9　〈海闊天空 25 年:超越時代的黃家駒絕唱〉(2018),雷旋,BBC 中文網站,2018 年 6 月 30 日
10　同前注
11　《真的 BEYOND 歷史 THE HISTORY VOL.2》(2013),陳健添,KINN'S MUSIC LTD.,頁 167

空〉成為家駒絕唱後，歌曲轟動全城，人們紛紛稱讚歌曲寫得如何了得，與家駒在世時的冷淡形成強烈對比。為此，黃柏高當時也感到十分無奈[12]。

家駒身故後，〈海闊天空〉的意義由一首紀念樂隊十周年的作品昇華至紀念家駒一生和精神的作品，人們愛這首歌，不只在於欣賞歌曲編曲有多好、家駒唱得如何動聽，而在於對家駒音樂精神的敬重和認同，並把這認同投射到自身。這些敬重和認同的重要性遠超過歌詞在技術上是否有沙石，或者副歌是否填少了一隻字。〈海闊天空〉在 Beyond 作品的地位被提升至等同甚至超越〈光輝歲月〉的高度，就如黃家駒在香港社會和華人社會的地位已可媲美甚至超越曼德拉。這個對比當然不是完全對等的，除了敬重的因素外，還有情感和文化的因素——相信對於華人社會而言，家駒的故事定當比曼德拉的故事令人熟悉吧。其實，家駒在不少人心目中不只是搖滾巨星，而是一個偉人，把家駒與其他世界級的知名人士相提並論並不足為奇。例如約在 2000 年，香港寬頻一個廣告便使用了〈海闊天空〉作為廣告歌，廣告中出現多名已故國際級知名人士，以帶出廣告「生有限 活無限」的主題，而家駒就是壓軸出場的一位。各名人及其在廣告的文本描述如下：

> 戴安娜王妃：她笑，全世界人哭
> 喬宏：平凡人，不平凡人
> 德蘭修女：愛是永無止息
> 李小龍：龍，不只活在中國
> 黃家駒：永遠年輕

黃家駒被放到與戴安娜、德蘭修女、李小龍等人在一起，可見他在時人心目中的崇高地位。

12　同前注

〈海闊天空〉在華人社會流行起來，歌曲也在不同的大型場合被採用或改編。2008 年北京奧運會，中國國家隊田徑代表劉翔在男子 110 米欄預賽因傷患退賽時，「鳥巢」體育場響起了〈海闊天空〉[13]；2018 年，在台北四大洲花樣滑冰錦標賽中，香港選手李厚賢選用了〈海闊天空〉為花樣滑冰配樂 [14]。2021 年 10 月 6 日，黃貫中在內地支持國貨晚會《小芒種花夜》中，穿起紅色西裝褸，拿起結他高唱這歌 [15]。改編方面，2008 年 5 月 12 日，四川汶川大地震，劉德華把〈海闊天空〉重新填詞成國語歌〈承諾〉，成為演藝人協會賑災主題曲，演唱歌手近二百人 [16]。〈承諾〉的歌詞如下：

A1

多少人　多少幸福被搶奪

多少生活在一瞬間被埋沒

一切變沉默　淚光在眼眶閃爍

塵埃沾滿了失落　的輪廓（情願是我）

A2

不必說　你們背後還有我

未來就是崎嶇也會陪你過

一個你　一個我

扛起不需要脆弱

前面越走一定會　越寬闊（你還有我）

13　〈劉翔退賽　鳥巢響起 BEYOND《海闊天空》〉（2008），中國評論新聞網，2008 年 8 月 19 日

14　【花滑】李厚賢用《海闊天空》作賽港產冰上王子堅持理想的故事〉（2018），陳天朗，李思詠，香港 01 網站，2018 年 1 月 27 日

15　〈黃貫中著全紅西裝唱《海闊天空》老婆朱茵：為你喝彩〉（2022），香港 01 網站，2022 年 10 月 7 日

16　參考自香港電台上載之歌曲 MV 及百度百科之相關條目。

B1

誰都會有恐懼面對黑暗的角落

為了你我再苦也不躲

我要你重獲　原來的生活

認定了這一輩子的承諾

C1

縱然山搖地破　也要安然渡過　有你有我

　　另一二創歌詞來自港大感染及傳染病中心總監何栢良。2022 年，在香港踏入抗疫（對抗 2019 冠狀病毒病疫情）第一千日時，何栢良在社交媒體發表了「復常〈海闊天空〉」，以醫學專家身份希望政府能「減退一些防疫措施，讓市民過回比較正常的生活。」[17]：

A2

多少次　迎著冷眼與嘲笑

從沒有放棄過開關的理想

一千天走過　疫症可怕也不多

不想經濟再變淡　可減退（防疫措施）

　　〈海闊天空〉也在不少社會事件中被傳唱。與〈光輝歲月〉不同，〈海闊天空〉寫的是自身感受，本身不帶有社會意識，但卻在公民運動中被廣泛使用，像變了另有所指，就如 DJ 梁兆輝所言，「久而久之那首歌的情緒慢慢在變

17　〈抗疫千日｜何栢良改《海闊天空》歌詞提復常訴求 列五大鬆綁建議〉（2022）香港 01 網站，2022 年 10 月 18 日

化……到後期已經不只是我們紀念家駒的一首歌。」[18]。香港音樂人周博賢在 2014 年發表的文章中,認為這現象的出現,有五大因素[19]:

1. 音樂有反戰意味(筆者並不贊同這點……可能周氏所指的是曲中的自由氣息)
2. 歌詞投射孤單感
3. 唱片與傳媒運作
4. *Beyond* 的神話性
5. 沒有新作能取代

為了表揚歌曲在華人社會的影響力,串流平台 KKBOX 旗下的《Let's Music KKBOX 音樂誌》在 2014 年把〈海闊天空〉評為「十首最有影響力的華語作品」之一,而在這十首作品中,只有兩首是廣東歌,一首是〈海闊天空〉,另一首是羅文的〈獅子山下〉[20]:兩首歌都被認為是體現香港精神的作品,但〈海闊天空〉所涵蓋的天空,卻比〈獅子山下〉的更廣更遠──〈海闊天空〉不只是香港人的歌,還是華人的歌。

然而,當一首歌唱得太多太濫時,反效果便會出現。當〈海闊天空〉在內地仍被廣泛熱播時,部分香港年輕一代對社運人士不斷唱「今天我」卻感抗拒[21]。

常說每首歌都有自己的命運,〈海闊天空〉從一首紀念樂隊成立十週年的言志作品,到變成紀念家駒離世、弘揚家駒精神的作品,到之後被再生產、

18 〈海闊天空 25 年:超越時代的黃家駒絕唱〉(2018),雷旋,BBC 中文網站,2018 年 6 月 30 日
19 〈香港無可取代的抗爭傳奇歌曲〉(2014),周博賢,《LET'S MUSIC KKBOX 音樂誌》VOL 9,2014 年 12 月,頁 49
20 《LET'S MUSIC KKBOX 音樂誌》VOL 9,2014 年 12 月
21 〈【成軍 35 周年】除了「今天我」BEYOND 還留下甚麼?〉(2018),METROPOP,2018 年 5 月 18 日

異化，進而被當成資源被不同單位所採用／消費，曾經有過神一般的地位，然後又被部分人遺棄，其經歷真叫人意想不到。時代在變，人們對一首歌的觀感和解讀也在變，〈海闊天空〉這首神曲像一個有機體，隨著時代進化。原來歌詞那句「誰沒在變」，除了説 Beyond 四子外，還預示著歌曲自身的命運。

為了紀念〈海闊天空〉這巨著，筆者獲 Beyond 前經理人陳健添先生邀請，於 2023 年 Beyond 成立四十週年暨家駒逝世三十週年之際，為家駒生前一首 demo 填上新詞，歌曲名為〈您這故事〉，由家駒前女友潘先麗主唱。〈您這故事〉是在〈海闊天空〉發表三十年後的回應，訴説此曲對大眾的影響。

▍ 附：〈海闊天空〉歌詞深度解構

〈海闊天空〉原為紀念 Beyond 成軍十年而寫成的作品。讀聽〈海闊天空〉歌詞，我們會發現〈海闊天空〉就像家駒時代的 Beyond 作品回顧，歌詞中的所思所想，其實在以往的歌曲中亦多次反覆出現。由於此曲在 Beyond 的作品系統甚至在華人社會中極為重要，筆者想仿效羅蘭・巴特（Roland Barthes）在其評論作品《S/Z》把巴爾札克的《薩拉辛》（Sarrasine）逐段解構，於下文中把整首〈海闊天空〉拆解，並找出〈海闊天空〉與以往 Beyond 歌曲相近的觀點。

今天我／寒夜裏看雪飄過

A1 第一句的雪景並非 Beyond 作品常見的畫面，這個雪景把外景從「獨坐在路邊街角」的香港街頭搬到日本的寒冬。畫面和地理位置改變了，但這個象徵艱苦日子的「寒夜」曾以如「長夜」、「黑暗」等不同的形式在 Beyond 作品中出現，如：

〈灰色的心〉：獨在夜裏到處去到處碰／到處似真空的迫壓著

〈水晶球〉：孤身顫抖的我身處黑暗中

〈誰伴我闖蕩〉：長夜漸覺冰凍／但我只有盡量去躲

〈誰來主宰〉：黑暗中險惡的要伴過漫長路歲月／不見天有白晝亦無奈全盡接受

〈漆黑的空間〉（〈灰色軌跡〉國語版）：走在漆黑的空間／光明只是個起點

懷著冷卻了的心窩漂遠方

「冷卻了的心」的例子有：

〈灰色的心〉：灰色的心裏面／一切已變作冰塊

〈無名的歌〉：悲愴的高呼怎叫醒／每個冷卻了的心

〈衝上雲霄〉：心已是冰／沒法可被溶解

「漂遠方」的例子有：

〈遙望〉：遙望盼望能像清風／陪伴她飄去

〈追憶〉：但願跟她飛去

風雨裏追趕

與上面的「寒夜」近似，「風雨」也代表了 Beyond 的艱苦經歷。以下是出現「風雨」意象的歌曲：

〈歲月無聲〉：千杯酒已喝下去／都不醉／何況秋風秋雨

〈誰來主宰〉：掙扎於／風雨中／已習慣／望能造個夢

〈無悔這一生〉：沒有淚光／風裏勁闖／懷著心中新希望

〈我有我風格〉：幾多風霜盡接受／幾多艱辛在背後／不知道／何日理想找得到

霧裏分不清影蹤

「霧裏分不清影蹤」這種對「迷失」的描寫也不叫人陌生：

〈誰伴我闖蕩〉：*前面是哪方／誰伴我闖蕩／沿路沒有指引／若我走上又是窄巷*

〈午夜迷牆〉：*方向不知道／實太可怕*

〈灰色軌跡〉：*衝不破牆壁／前路沒法看得清*

〈昨日的牽絆〉：*依稀生命是<u>迷途</u>*

誰沒在變

「變」是 Beyond 作品中常見的一個主題，Beyond 其中一個最耿耿於懷的「變」，就是由地下樂隊變成流行樂隊這成長和成名的過程中，變得世故、變得妥協。Beyond 常以語帶自嘲的口吻來表達自己對這種改變的無奈。

〈誰伴我闖蕩〉：*只有淡忘／從前話說要如何／其實你與昨日的我／活到今天變化甚多*

〈逝去日子〉：*面對抉擇背向了初衷／不經不覺世故已學懂*

〈無名的歌〉：*回望往日誓言／笑今天的我何俗氣*

到了三人時期，Beyond 對這種「變」最為「到肉」的描寫，非〈十八〉莫屬：

從相簿中跟我又再會面／輕翻起每一片／十八歲再度浮面前

<u>也許一切在變</u>／又或者始終沒打算

<u>我與我分開已很遠</u>／很遠／<u>在浪潮兜兜轉轉</u>

在〈海闊天空〉中，Beyond 只用了「天空海闊你與我可會變／誰沒在變」一句輕輕帶過這種感受，但當中百般滋味，盡在不言中。

迎著冷眼與嘲笑

　　Beyond 筆下的「冷嘲」可在〈我有我風格〉和〈午夜怨曲〉等作品中找到。

與海闊天空相同，Beyond 把所有冷嘲都化成動力。

　　〈海闊天空〉：

　　（冷嘲）迎著冷眼與嘲笑

　　（動力）從沒有放棄過心中的理想

　　〈我有我風格〉：

　　（冷嘲）想起當初被冷落／想起當初被渺視……

　　（動力）……但是未被灰心掩蓋著

　　〈午夜怨曲〉：

　　（冷嘲）再次聽到昨日的冷嘲／冷笑變作故事的作者

　　（動力）總有挫折／打碎我的心／緊抱過去／抑壓了的手／我與你也彼此

　　一起艱苦過

從沒有放棄過心中的理想

　　追尋理想是 Beyond 作品中最重要的一個母題，並在大量 Beyond 作品內

出現過。以下是其中的一小部分：

　　〈點解點解〉：追蹤一生的理想／命運讓你我呼叫

　　〈不再猶豫〉：只想靠兩手／向理想揮手

　　〈戰勝心魔〉：若有理想／那怕崎嶇實現我自由

一剎那恍惚／若有所失的感覺

　　這種「患得患失」的描寫始見於〈再見理想〉和〈永遠等待〉。

　　〈再見理想〉：彷彿身邊擁有一切（得）／看似與別人築起隔膜（失）

〈永遠等待〉：但願在歌聲可得一切（得）／但在現實／怎得一切（失）

不知不覺已變淡／心裏愛

又是另一個角度的「患得患失」。「心淡」的例子有：

〈無淚的遺憾〉：夢想漸近（得）／疲倦了只感到枯燥（失）

誰明白我

Beyond 在很多作品中也充斥著一種自覺不為大眾明白和接納的情緒。在地下樂隊時期，他們不為普羅大眾所接納；到名成利就時，他們一方面被原來的死硬派 rock 友稱為「搖擺叛徒」，另一方面又感慨主流樂迷關心他們的外表和緋聞多於他們的音樂和理想。「誰明白我」正是這種心聲的一個濃縮。

〈Water boy〉：常自信不去問／抱怨你曾漠視

誰又會真摯地／聽聽我心聲

〈心內心外〉：<u>誰能明白我</u>／如愁懷處境

〈爆裂都市〉：誰會在意身邊的我是憂鬱

〈再見理想〉：看似與別人築起隔膜

〈願我能〉：人群內似未能夠找到我

〈又是黃昏〉：過去理想／誰聽我講多一次

原諒我這一生不羈放縱愛自由

「不羈放縱愛自由」是 Beyond 成員性格的寫照。以往也有些作品包含著這情懷：

不羈：

〈相依的心〉：歌聲中薰醉／同行路上共擔苦慮／那計較各有<u>不羈</u>理想想追

〈千金一刻〉：漆黑中一觸的戀愛放縱<u>不羈</u>

放縱：

〈繼續沉醉〉：孤單一個茫然地去通處蕩／我放蕩／是與非從沒記掛

〈衝開一切〉：我不須忠告／這刻只知道／法則於今晚放開

〈千金一刻〉：漆黑中一觸的戀愛放縱不羈

愛自由：

〈衝開一切〉：自由尋覓快樂／別人從沒法感受

〈光輝歲月〉：風雨中抱緊自由

〈戰勝心魔〉：若有理想／那怕崎嶇實現我自由

〈飛越苦海〉：告訴我那處避免／這世界快沒有自由

也會怕有一天會跌倒

最貼近這意思的應是〈願我能〉，但〈願我能〉對跌倒（失敗）的描述顯得更為悲情：

〈願我能〉：害怕失敗／誰來扶助我／怕再次孤獨／獨我唱歌

背棄了理想／誰人都可以／那會怕有一天只你共我

在追求理想的過程中，Beyond 有時喜愛加入「人」的元素——歌詞中的那個「你」，與曲中的那個「我」一起追夢：

〈我早應該習慣〉：嘗盡百般的戰鬥／難得你可在背後

〈點解點解〉：只因我擁有你／充滿愛的一生／無愧淡薄

仍然自由自我

自我：

〈戰勝心魔〉：越過／痛楚／戰勝心魔覓自我

〈飛越苦海〉：我與你要盡快踏上／那個永遠自我路途

永遠高唱我歌

這句用「高唱我歌」來比喻繼續追尋理想。近似的歌詞可見於：

〈午夜怨曲〉：寫上每句冰冷冷的詩／不會放棄高唱這首歌

〈唱不完的歌〉（Beyond 與新藝寶群星合唱作品）：

再唱一遍／能延續舊夢的歌……

最刺激的歌／燃燒心中猛火

說不出的感覺歌聲中更響／期望你能一起再和唱

〈無名的歌〉：一首無名的歌／在心中獨自欣賞／一首無名的歌／讓清風
共分享

走遍千里

這句仿似是〈每段路〉的縮寫：

用瀟灑的態度／盡去闖／不管崎嶇／行萬里路

堅守我意志再闖蕩／續每段路

〈妄想〉

大 他 者 慾 望 的 慾 望

〈妄想〉

詞：黃家駒
曲：Beyond

收錄於《樂與怒》專輯

1993

A1

這個憂鬱晚上

魔鬼於黑暗中

伴著我看世界

給我千個妄想

B1

多麼痛楚　多麼痛快

慾望快接近我

C1

我要我冷傲　我要你所愛

我要這世上一切幻覺

我要我憤怒　我要你所愛

富有與美麗一切盡接受

Give Me

A2

一切瞬間變舊

恍惚只有記憶

讓寂寞告訴我

黑暗中我跌倒

B1

　Devil Vocal：I want your soul

C2

我要我妒忌　我要你的愛

我要這世上一切的罪惡

我要我怨恨　我要你的愛

我要這惡夢　跟我逝去

D1

　Give me more

　Give me more

　Somebody save my soul

Somebody save my soul

I want more

I want more

〈妄想〉的故事主角恍如德國大文豪歌德（Goethe）在西方文學巨著《浮士德》（1808）中的浮士德（Faust）——以自己的靈魂與魔鬼梅菲斯特（Mephisto）交易，以換取名利和權力。

《浮士德》故事的大綱如下：上帝跟魔鬼梅菲斯特打賭。上帝認為，浮士德作為全人類的象徵，不管有多少引誘和經歷有多墮落，最後也會心向上帝。梅菲斯特反駁，只要上帝放手不管，任由魔鬼引誘浮士德，浮士德最後會墮落到魔鬼那邊。

梅菲斯特找到浮士德，並與他立約：若梅菲斯特幫助浮士德找到心滿意足的快樂，浮士德便要自願把靈魂交給魔鬼。梅菲斯特帶浮士德看世界，為他帶來青春、享樂、美色、權位和財富。最後，浮士德卻體會到「善」才是快樂之本，魔鬼卻認為自己已履行承諾，讓浮士德找到快樂，因此欲帶走浮士德的靈魂。這時，天使出現，把浮士德的靈魂奪回來，原因是浮士德雖在人間找到了最大的快樂，在死時卻心向上帝，所以打賭的勝方是上帝，浮士德的靈魂最終被帶返天國。

〈妄想〉歌詞中有不少地方與《浮士德》近似，例如「魔鬼於黑暗中……給我千個妄想」像文學作品的開端，「I want your soul」一句如梅菲斯特想引誘浮士德的靈魂；結尾「Somebody save my soul」就像主角在沉淪後對救贖的渴求。〈妄想〉的魔鬼引誘及試探又叫人聯想起《聖經》〈馬太福音〉所記載，魔鬼帶耶穌上了一座高山，給祂看世界萬國和萬國的榮耀，並對耶穌說：「你

如果俯伏拜我，我就把這一切都給你」[1]，〈妄想〉的橋段亦與耶穌受試探的故事近似。

在〈妄想〉誕幻冷艷的歌詞中，當曲中主角獲得由魔鬼給予的「千個妄想」後，他的感覺是 pre-chorus（B1）部所指的既「痛楚」又「痛快」狀態。將這種矛盾且帶有病態的狀態與前作〈撒旦的詛咒〉相比，會發現同以魔鬼為主角的兩曲在遙相呼應：「多麼痛楚」在〈撒〉中變成「是痛苦」一句，「多麼痛快」則對應〈撒〉的「豪情」二字。發展到副歌，主角的慾望清單便如打開了的潘朵拉盒子般，一發不可收拾，「我要這」、「我要那」的歌詞在副歌以排比方式排山倒海般湧出。詞人黃家駒對這種慾望不斷推陳的描述，生動地引証了法國精神分析學大師拉崗（Jacques Lacan）所謂的「慾望本身的轉喻」特性：慾望者的主體總會「不斷地從一個要求轉到另一個要求，從一個能指轉到另一個能指……慾望的實現不在於被『滿足』，而在於慾望本身的再生產」[2]，因此慾望永遠不能被滿足——當「我要我冷傲」後，我還「要你所愛」，然後再生產成「富有與美麗」……這種永不滿足的狀態更在末段「Give me give me more」和「I want more」兩句中充分體現。

拉崗（Jacques Lacan）的慾望理論體系還有另一重要觀點，就是慾望的本質是「大他者慾望的慾望」[3]，或「慾望他者的慾望」——即「愛他者所愛」。歌中「我要你所愛」就是這「大他者慾望的慾望」的體現。「我要你所愛」一句又叫筆者想起獨立樂隊假音人作品〈我愛上了你的男朋友〉，其部分歌詞如下：

1　《聖經》〈馬太福音〉四章第 8-9 節
2　《文化研究關鍵詞》（2013），汪民安編，麥田出版，頁 109
3　〈偽「我要」：他者欲望的欲望——拉康哲學解讀〉（2020），張一兵，《不可能的存在之真：拉康哲學映像（修訂版）》，上海人民出版社，頁 285

我愛上了你的男朋友

也愛上了你的成與就

我愛上了你的玩具狗

也愛上了你的家居與車與樓

　　〈妄想〉與〈撒旦的詛咒〉同樣出現魔鬼的角色，使兩曲充滿邪氣。沒有人知道這魔鬼的出處，或許這魔鬼就是〈戰勝心魔〉中的「心魔」：若果魔能從心生，何嘗不能從心滅？一念天堂，一念地獄，若〈狂人山莊〉那句「神共惡魔始於一體」（詞：黃家駒）是真的話，這個始於一體的源頭，就是我們的念。

〈情人〉

戀　　人　　絮　　語

〈情人〉

詞：劉卓輝
曲：黃家駒

收錄於《樂與怒》專輯

1993

A1

盼望你沒有為我又再度暗中淌淚

我不想留低　你的心空虛

A2

盼望你別再讓我像背負太深的罪

我的心如水　你不必痴醉

B1

Woo…你可知誰甘心歸去

你與我之間　有誰

C1

是緣是情是童真　還是意外

有淚有罪有付出　還有忍耐

是人是牆是寒冬　藏在眼內

有日有夜有幻想　無法等待

A3

盼望我別去後會共你在遠方相聚

每一天望海　每一天相對

A4

盼望你現已沒有讓我別去的恐懼

我即使離開　你的天空裏

D1

多少春秋風雨改

多少崎嶇不變愛

多少唏噓的你在人海

　　在填詞人劉卓輝解說之前，不同人對〈情人〉一曲有著不同的解讀：大部分人都認為歌詞講一對分隔兩地的戀人故事，故事沒甚麼特殊背景設定；有人則認為歌曲是當時身在日本的 Beyond 為香港樂迷寫的歌，以表達對樂迷的不捨之情[1]——大概他們都受了〈情人〉MV 的誤導。在 1992 年，即〈情人〉

1　《80 後再看時代曲》（2011），CALLSTAR，集思出版有限公司，頁 92

情人

發行前一年，有一套譯名為《情人》（英語：The Lover ，法語：L'amant）的電影上映，電影由梁家輝擔任男主角，他憑此電影奪得法國康城影展的最佳男主角獎項，成為全城熱話。因為電影講的是異地戀，與歌曲〈情人〉近似，因此筆者當時亦認為歌曲的靈感與電影有關。

然而，根據後來劉卓輝的親身解讀，〈情人〉寫的是「九十年代初一個香港人跟一個大陸人談戀愛的困難和阻隔」[2]。當時劉卓輝收到的 demo 代號叫「大陸情人」，於是他便按此代號借題發揮，寫出了〈情人〉[3]——因此〈情人〉講的是分離、是兩地相思，且有特定場景。巧合的是，劉卓輝當時在內地又的確有一位叫艾敬的情人，艾敬是一位內地歌手，簽約於劉卓輝的唱片公司[4]，艾敬的作品〈艷粉街的故事〉在香港也有播放。

羅蘭・巴特（Roland Barthes）在其名著《戀人絮語》有關「相思」的一節中，對離別有以下的見解：

情人的離別——不管是甚麼原因，也不管多長時間——都會引出一段絮語[5]。

〈情人〉便是 Beyond 版的《戀人絮語》。在副歌中，詞人列出情人相處的日常，歌詞「是緣是情是童真」及「有淚有罪有付出」結構中的「是」和「有」就像一個個框框、一格格菲林或者格仔舖的格仔，把這些日常片段鑲起，然後井然地羅列在聽眾眼前。我們會發現「是」和「有」在技術上以排比的手法回應了旋律的重複性，但它們的功用不只是排比，而是一個緊密的結構，一

2　《詞家有道　香港十九詞人訪談錄》（2016），黃志華、朱耀偉、梁偉詩，匯智出版社，頁 155
3　《BEYOND THE STORY 正傳 2.0》（2015），劉卓輝，字母唱片出版，頁 87
4　〈黃家駒的《大陸情人》〉（2020），林奕康，MEDIUM.COM 網頁
5　《戀人絮語》（原著：1977，中譯本：2015，羅蘭・巴特（ROLAND BARTHES）著，汪耀進、武佩榮譯，商周出版，頁 34

個個如前面所描述的框。這些框本來是靜態的，但句末的「還是」、「還有」的「還」字給予歌詞一道延展力，使這些框框內的內容如幻燈片般有序地、動態地一一展現。框框的結構是嚴謹的，但框內載著的表述（即「是 X 是 Y 是 Z」裏的 XYZ）卻是鬆散的，就如羅蘭・巴特所指，戀人的表述（dis-cursis）並不是辯証發展的；他就像日曆般輪轉不停，就像一部有關情感的專業全書[6]。〈情人〉的歌詞也是這種面向——尤其是在副歌部分。發展到 D 部，Beyond 式歌詞又再出現，「春秋風雨改」那「秋風秋雨」場景是劉卓輝在 Beyond 歌詞中最典型的意象，「秋風秋雨」曾出現於劉卓輝的〈大地〉〈歲月無聲〉和〈打救你〉，而「唏噓的你在人海」則是〈願我能〉眾裏尋她的形象。

在家駒離世後，殿堂級歌手林憶蓮曾翻唱〈情人〉，並對歌曲有以下感言：「這首歌曾讓我一度深省，之後對生命與愛有著更深的了解[7]」。翻聽家駒或林憶蓮版的〈情人〉，我們不難聽出歌曲流露著的生命與愛。

6　〈戀人絮語〉（原著：1977 中譯本：2015），羅蘭・巴特（ROLAND BARTHES）著，汪耀進、武佩榮譯，商周出版，頁 24
7　出自《祝你愉快…致家駒》專輯歌書（1994），缺頁數

〈為了你·為了我〉

戀 愛 季 節

〈為了你·為了我〉

詞：劉卓輝
曲：黃家駒

收錄於《遙望黃家駒不死音樂精神　特別紀念集 92'-93'》專
輯

A1

秋天的你　輕輕飄過　進佔我心裏

我卻每天　等你望你　知道我是誰

冬天雖冷　彷彿想你　看你已心醉

你到哪天　方發現我　總與你伴隨

B1

回望每一天　共多少夢與笑

回望每一天　剩多少還未了

C1

懷念在過去　流連在雨裏
唏噓的風吹
還是未愛夠　還是未看透
依依不捨的佔有

C2

從來未醉過　從來未痛過
怎知得清楚
原來為了你　原來為了我
彼此找到深愛過　的感覺

A2

憂傷的你　拋開一切　要往哪方去
與你那些　真摯熱愛　早變了夢蕾
可惜心裏　不知不覺　已進退失據
到了這天　總也沒法　刻意愛著誰

D1

但如何開始過

　　〈為了你．為了我〉是黃家駒寫給當時的樂壇新人蔡興麟的作品，蔡興麟在訪問中表示，黃家駒是他入行第一個認識的藝人，〈為了你．為了我〉是家駒送給蔡興麟的一份禮物。家駒與蔡亦師亦友，除了教蔡結他外，還送了一

把結他給蔡，兩人感情要好[1]。歌曲在發表前兩年已寫好，一直保存在 Beyond 和蔡興麟的經理人陳健添手上。在一次對談訪問中，蔡興麟曾對家駒表示〈為了你·為了我〉沒有 Beyond 的影子，家駒的回答如下：

> 這是編曲的問題，所以 Beyond 沒揀這首出唱片囉！因為是 Peter Lam[2] 編曲，在音樂的層次上已與 Beyond 有距離，加上是由你去演繹，你用自己的情感去唱，Beyond 的感覺更加沒有啦！但可能將來 Beyond 拿回這首歌來唱，重新編排，又會變回 Beyond 的風格。[3]

可惜的是，家駒尚未有機會把歌曲重新編曲，便離開了人世。樂迷現在聽到的 Beyond 版〈為了你·為了我〉雖由家駒主唱，編曲卻和蔡興麟版的大致一樣（和聲部分除外）。Beyond 版在家駒生前從未發表於任何專輯中，在家駒逝世後，唱片公司在《遙望黃家駒不死音樂精神　特別紀念集 92'-93'》中加入此「新歌」作賣點，讓 Beyond 版〈為了你·為了我〉公諸於世。

歌詞以季節打開序幕，但為了配合旋律推進，字數只足夠詞人提及秋冬兩季。以四季入詞的例子很多，而且大都能把季節與戀人的處境配合，四季分明，例如張國榮的〈春夏秋冬〉、許冠傑的〈最喜歡你〉。

〈春夏秋冬〉
秋天該很好／你若尚在場
秋風即使帶涼／亦漂亮
深秋中的你／填密我夢想

1　〈「被支持」廿幾年！蔡興麟未忘香港樂壇〉，東網，2018 年 4 月 16 日
2　PETER LAM（林曠培）曾參與多首 BEYOND 作品的編曲，亦曾於劉志遠離隊後主動要求加入 BEYOND。
3　〈好友連載對談：主角：蔡興麟 VS 嘉賓：黃家駒〉，出處不詳，轉載自〈THE STORY OF GARY CHUA〉網頁

就像落葉飛╱輕敲我窗

冬天該很好╱你若尚在場
天空多灰╱我們亦放亮
一起坐坐談談來日動向
漠視外間低溫╱這樣唱

暑天該很好╱你若尚在場
火一般的太陽在臉上
燒得肌膚如情╱痕極又癢
滴著汗的一雙╱笑著唱

春天該很好╱你若尚在場
春風彷彿愛情在醞釀
初春中的你╱撩動我幻想
就像嫩綠草使╱春雨香

〈最喜歡你〉
我愛秋葉四飛╱也愛冬日雪飛╱亦愛夏天多朝氣
但我始終╱不分暖夏冷冬╱都也是最喜歡你

　　季節的描述形成了時間的推進，季節的更替也留下了往事，所以〈為了你‧為了我〉在鋪陳過季節描述後，便落到「回望每一天……」兩句，作為對往事的回顧。可惜的是，由於歌曲結構關係，〈為了你‧為了我〉沒有充足位置給詞人完成四個季節的描述，便匆匆過渡到「回望每一天……」──比較上

述三首歌，我們會發現〈春夏秋冬〉的四季是無處不在的，〈最喜歡你〉雖然只有三季，但我們從中能清楚感受到季節的更替和時間的推進，而只有兩季的〈為了你‧為了我〉相對上最不完整，推進的力度也不充足。

返回 A1 部分的季節描述。「秋天的你／輕輕飄過／進佔我心裏」的「飄」字有著秋葉片片的浪漫和輕盈，「我卻每天／等你望你／知道我是誰」一句叫人想起〈早班火車〉式的暗戀故事。「冬天雖冷／彷彿想你／看你已心醉」提及了冬天的天氣特性，但新意明顯欠奉。同樣在預料之內的是副歌部分，「流連在雨裏」是 Beyond 用過無數次的街景，「唏噓」也是很 Beyond 和劉卓輝風格的東西（例：「多少唏噓的你在人海」）。歌曲到最後多了一句作結，結構像〈誰伴我闖蕩〉那句「始終上路過」，但「始終上路過」提供了一個堅定的答案，而〈為了你‧為了我〉那句「但如何開始過」卻是一個提問──這個提問，把聽眾留在一個迷惘狀態，揮之不去。A2 部分「憂傷的你／拋開一切／要往哪方去」又是似曾相識的畫面，在早期作品如〈懷念妳〉〈無淚的遺憾〉也有過類似的東西。有趣的是「夢蕾」二字，在行文上網找資料期間，發現有台灣樂迷很認真地問「夢蕾」是甚麼意思，因為他在網絡搜尋不到這個詞的解釋。筆者回憶起在〈為了你‧為了我〉發表的時代，歌手車婉婉發表過一首叫〈夢蕾〉的作品，當時感覺此詞頗浪漫且夢幻，卻沒有深究其意思。[4] 無論如何，這個「夢蕾」與編曲中的東瀛色彩十分匹配。

4　車婉婉的〈夢蕾〉發表於 1993 年，張美賢填詞。在八十年代，還有一首同名作品，由王雅文主唱，向雪懷填詞。

1994

三子時期

2003

〈醒你〉

醒 吧， 盲 粉 ！

〈醒你〉

詞：林振強
曲：黃家強／黃貫中／葉世榮

收錄於《二樓後座》專輯

A1

那萬人迷　走音走爆咪

包裝多過一切　多瀟灑失禮

那萬人迷　卻那懼離題

即使不會歌唱　他懂擺姿勢

B1

笑話！笑話！笑話！笑話

A2

你在沈迷　拜偶像鞋底

光陰一再荒廢　高呼他英偉

意亂情迷　你也漸離題

追捧追到開戰　組黨擺姿勢

B2

對罵！對嗎！對罵！對嗎！

C1

Wake Up! Wake Up! Wake Up!

What you Say ?

A3

我沒人迷　只想給各位

一些心裏感覺　不改編複製

懶扮純情　要說實情形

不懂演馬騮戲　不包裝堆砌

C3

咒罵！結他！咒罵！結他！

1992 年，香港樂壇發生了以下三件大事：

1. 梅艷芳於紅館舉行告別舞台演出。

2. 許冠傑宣佈告別舞台。

3. 陳百強昏迷，延至 1993 年不治。

醒你

上述事件加上早前譚詠麟宣佈不再接受任何音樂獎項（1988）、張國榮宣佈退出樂壇（1989），代表上一代的歌手慢慢淡出，香港的流行樂壇進入了青黃不接的時期。為了填補空檔，唱片公司及傳媒便努力製造明星效應，於是「四大天王」現象便應運而生[1]。

「四大天王」指的是張學友、劉德華、郭富城及黎明。在四大天王熱潮下，人們著重偶像的包裝外表，而不是歌藝或音樂本身。當時情歌充斥大氣，音樂「缺乏社會責任感」[2]。歌迷對偶像盲目追捧，近乎瘋狂。

〈醒你〉就是在這個時代背景下誕生的作品。歌曲對當時的偶像崇拜現象當頭棒喝。詞人為歌名的「醒」字作了一個雙關的文字把戲，「醒」字一方面呼應副歌那句「Wake Up」，叫醒那些沉迷了盲目了的盲粉；另一方面，「醒」作為通俗用語，代表「給予」：「醒你」指「給你一些東西」，「醒你幾句」即給你提點，也就是說，〈醒你〉想「醒」樂迷幾句，並且點「醒」他們，叫他們反省自己愚昧的偶像追捧行為。

在歌詞的宏觀設計上，詞人把 verse 的 A1、 A2、 A3 平均分配給三個不同的單位，如議論文般以多角度立體地去探討偶像崇拜現象：

- *A1 的主角是「萬人迷」，即是當時以四大天王為首的偶像派歌手（或者說藝人）*
- *A2 的「你」是歌迷，是「醒你」的那個你，即這首歌的目標受眾。*
- *A3 的「我」是歌者本人，一位認真玩音樂的音樂人。*

在「萬人迷」一段中，「走音走爆咪」直指當時黎明唱歌走音事件：在

1 《流聲》（2007），黃志淙，民政事務局，頁 73
2 〈霸權主義下的流行曲文化〉（2002），香港政策透視，《閱讀香港普及文化 1970-2000》，吳俊雄、張志偉編，牛津大學出版社，頁 239

1991 年華東水災籌款節目中，黎明在唱〈對不起 我愛你〉時，因伴奏入錯調而走音，事件在當時被廣泛報道，黎明不幸成為大眾笑柄。「走音走爆咪」這句也極盡嘲諷：人們通常稱讚一個樂手「唱爆咪」，但現在萬人迷卻「走爆咪」。除走爆咪外，詞人在曲中對偶像的負面評價比比皆是，例如「即使不會歌唱／他懂擺姿勢」、「扮純情」、「演馬騮戲」、「包裝堆砌」等。這些描述暗示當時的偶像歌手充其量只是藝人戲子，而非一位有音樂修養的歌手，體現了家駒在世時的一句金句：「香港只有娛樂圈，沒有樂壇」。內地搖滾樂歌手何勇也曾批評四大天王，指「四大天王除了張學友還算是個唱歌的，其他都是小丑。」——這個小丑的稱謂，就正正與歌詞的「演馬騮戲」、「擺姿勢」等描述吻合。其實歌曲只是借黎明事件批判明星制度，而 Beyond 三子也不討厭黎明，並認為錯也不在他，只是在這風氣下，一定存在這種明星，無論他叫黎明還是「陳明周明李明」。

「走音走爆咪」在歌曲發表後還有一段小插曲，話說在 2009 年，黃貫中批評台灣男子組合棒棒堂「專業咪嘴」，引起棒棒堂粉絲轟炸黃貫中網誌，後來還引發了網民所謂的「棒棒堂戰爭」。於同年的《黃家強 x 黃貫中 This is Rock & Roll Live in Hong Kong 2009》演唱會上，黃家強在唱〈醒你〉前，把〈醒你〉「送畀喜歡食糖的人」，以諷刺棒棒堂粉絲的追星行為。一首歌推出了十多年，早已物是人非，但不良風氣，依然瀰漫。

A2 部分是對瘋狂粉絲的描述和諷刺。McCutcheon、Lange 及 Houran[3] 等學者把崇拜偶像分成三個層次，而「高崇拜程度」者會「對偶像的成敗得失過分上心、沉迷於偶像的生活細節、有強迫行為」等。A2 段描寫的就是這個層次的崇拜行為。歌詞中「鞋底」一句在視覺上把偶像放大，與門徒（樂迷）

3　MCCUTCHEON LE, LANGE R, HOURAN J. CONCEPTUALIZATION AND MEASUREMENT OF CELEBRITY WORSHIP. BR J PSYCHOL. 2002;93:67 - 87

的卑微成強烈對比，從而引出「英偉」的意象。「你也漸離題」幾句描繪粉絲的非理性行為。記得筆者其時曾看過一個電視節目，主持人訪問一位黎明的樂迷，當中的對答大概如下：

記者：「妳為何喜歡黎明？」
樂迷：「因為佢唱歌好聽。」
記者：「點解妳覺得佢唱歌好聽？」
樂迷：「因為佢又靚仔又孝順。」

歌迷的反智和盲目，與歌詞所描寫的，不遑多讓。

　　副歌只有 Wake up（What You Say）兩句，副歌的作用是為 A1 和 A2 所描述的追星問題提供解決方案，以完整主題。在一般的歌詞設計上，這種先提問、後提供解決方案的 Q&A 式結構十分常見，Beyond 的作品亦經常出現這種設計進路，然而，此曲較為特別的地方，在於 A3 的出現。如上文所説，A1 到 A3 的旋律空間被平均分配給偶像、粉絲、及音樂人（歌者）三個單位，表面上是一個朋輩（Peer to Peer）的對等結構，然而，A3 與 A1、A2 有著明顯不同：A1、A2 是外在現象，而 A3 則是歌者對這外在現象的內省——在A3 這段樂隊自白中，家強唱出他們玩音樂的初衷是「給各位一些心裏感覺」，並「要説實情形」，把心聲赤條條地用音樂展示。到了 pre-chorus 的 B3 部分，「咒罵！結他！」兩句再把這種赤裸與搖滾的本質結合，使歌詞更具 Beyond 的感覺，這句也叫人想起〈係要聽 Rock 'N' Roll〉那句「即管 Turn Loud 這叫電結他」。

　　在聽完 A3 後，我們會發現歌詞不只是對樂壇／娛樂圈的歪風進行批判，歌曲中更重要的信息，是對樂壇歪風現象背後的自我反省和對樂迷的教育。A2 的粉絲瘋狂行為，其實也有發生在 Beyond 的粉絲身上。可能是搖滾樂的

關係，Beyond 部分較熱情的樂迷行徑，以當時的主流樂壇尺度來看，是有些過火的。傳媒也喜歡把這些行徑放大，來強化 Beyond 的搖滾壞孩子形象。在三子時期的一次台灣訪問中，Beyond 希望樂迷「不要當他們是偶像，而能夠去了解、消化他們的音樂」、黃貫中希望大家「只要買唱片，不要買相片」，世榮鼓勵歌迷學樂器，這些都是教育[4]。《二樓後座》唱片側頁對〈醒你〉的描述是「醒你只是為了自我警醒」，這自我警醒就是 A3 的歌詞──也就是說，「醒」字除了有上文所指的意涵外，到了 A3 還有自我警「醒」之意。把 A3 這種自我警醒放在當時樂團的歷史脈絡中，我們會發現作為家駒離去後首批主打歌的〈醒你〉，其實是一個宣言，在全碟的功能上有點像〈總有愛〉或〈仍然是要闖〉。〈醒你〉像在宣佈，在家駒離去後，三子會依然故我，不隨波逐流、不演馬騮戲、不包裝堆砌。關於這點，他們做到了。

4 〈BEYOND 的下午茶〉（1993），《歡樂傳真》雜誌，頁碼不詳

〈We Don't Wanna Make It Without You〉

他，在 歌 詞 以 外

1994

〈We Don't Wanna Make It Without You〉

詞：黃貫中
曲：黃貫中

收錄於《二樓後座》專輯

A1

We don't wanna make it without you
Don't wanna make it without you

紀念家駒離世的作品〈We Don't Wanna Make It Without You〉中只有兩句歌詞，但由於第二句比第一句只少了一隻字，兩句想傳遞的意義基本上相同，所以嚴格來說，全曲只有一句歌詞，也是這首歌的歌名「We don't wanna make it without you」。其實 Beyond 不是第一次發表只有一句歌詞的作品，早在地下時期，Beyond 的《再見理想》專輯內就有一首叫〈Last Man Who Knows You〉的歌曲，若不計哼唱部分，〈Last Man Who Knows You〉也只有一句歌詞。這兩首作品有不少近似之處，臚列如下：

- *兩首歌都只有一句*
- *這一句是歌詞，也是歌名*
- *兩首都是英文歌，而英文歌在 Beyond 的作品中並不常見*
- *兩首歌都與離別或傷逝有關，而兩首歌的「You」都可被理解為故人或逝者*
- *兩首都是合唱歌*

當然，兩首歌也有明顯分別。〈Last Man Who Knows You〉全曲不足兩分鐘，在全碟中像首過場作品。〈We Don't Wanna Make It Without You〉全長四分半鐘，結構上除了歌詞不正常地短外，其他地方基本上與一首完整的流行搖滾作品無異。

〈We Don't Wanna Make It Without You〉雖然只有一句歌詞，但卻有不少值得討論的地方，包括在歌詞內和歌詞外的能指。先說歌詞本身。短短一句歌詞有兩個重點，一是「Don't Wanna Make It」，二是「Without You」。「You」指的當然是黃家駒，「Without You」是因為家駒的不幸離世──家駒的離開，令樂隊失去靈魂，更令三子不知所措，三子時期的 Beyond 已不再是以前的Beyond，所以他們說 We Don't Wanna Make It。「Don't Wanna Make It」這短短的四個字帶著失望、無奈等複雜情緒，而這個「不（Don't）」，不只是不想（Don't Wanna），也是不能，或者是做下去也沒意義。在家駒離世那年的冬天，家強在一次訪問中表示家駒離世後首兩三個月，三子很少碰面，「大家只能夠各自搵逃避的方法」，這是「Don't Wanna Make It」。「以前都是四個人共同進退去做一些事，突然間少了一個人，你會覺得很沒意義」（黃貫中）──這也是「沒有意義」那個「Don't」。

無論如何，既然不想做（Don't Wanna Make It），為何最後又要做這首歌出來呢？這不是如李廣田在〈花潮〉一文中指有人在懸崖上刻了「予欲無言」，

明明無言又發言般「甚是多事」[1] 嗎？非也。歌曲這個看似矛盾的安排，可被理解成無論三子當時有多失落有多困難有多 Don't Wanna Make It，他們還是要走下去——所以他們要回到二樓後座重新上路，所以他們要在〈仍然是要闖〉中宣佈繼續闖下去。用此脈絡去思考，會發現我們不應單從字面上的文本意義去了解此句，其實此句是整個行為態度的一部分，〈We Don't Wanna Make It Without You〉可被看成是一個宣言，當〈仍然是要闖〉用歌詞的文本來作宣言時，〈We Don't Wanna Make It Without You〉用的是歌詞以外的實踐行動。在這個面向上，可見〈We Don't Wanna Make It Without You〉其實不只是悼念家駒那麼簡單。

　　「Without You」二字也值得討論。歌曲固然是沒有家駒的參與（Without You），但家駒在這首歌的缺席又與其他三子時期作品的缺席不同。家駒的不在場，是哲學家德希達（Jacques Derrida）所謂的「擦抹（Under Erasure）[2]」狀態：與「擦抹（Under Erasure）」相對的是 Erasure，Erasure 有刪去、擦除之意，例如家駒在三人時期的〈星期天〉就是 Erasure 狀態，因他不存在於作品中。「擦抹（Under Erasure）」與 Erasure 不同，擦抹處於「既要被擦除，但又沒有被擦除」的張力中，就如「用手去擦黑板上的文字，既已被抹去，但又留有可以辨認的痕跡」[3]。〈We Don't Wanna Make It Without You〉全曲給人的感覺好像 verse 的主唱被靜音，剩下三子在近似副歌的位置唱出「We Don't Wanna Make It Without You」。家駒在曲中缺席，但三子卻像留了位置給他，使他雖然不存在，卻如上文描述擦抹時所說般「留有可以辨認的痕跡」。第一次聽這首歌時，總覺得作品好像有些不完整似的，這種不完整叫人有點不自在，它

1　李廣田在〈花潮〉原文：想起泰山高處有人在懸崖上刻了四個大字：「予欲無言」，其實也甚是多事。
2　UNDER ERASURE 又譯「塗抹」。
3　關於德希達（JACQUES DERRIDA）的擦抹理論可參考《文化研究關鍵詞》（汪民安主編，麥田出版，2013 年）一書有關擦抹一段（頁 425）。

明明在音樂上有完整的起承轉合，卻好像少了些甚麼──就是少了家駒。詞人不使用歌詞來表達這缺失，而是用「歌詞的缺失」來表達這缺失，其手法甚是高明。

Beyond 三子於 1998 年曾推出一本名為《擁抱 Beyond 的歲月》[4] 的文集，當中三子每人主理全書的三分一內容，各自負責大約五十頁。到了最後，文集留了小一節給家駒，這節只有五頁，其中一頁是一篇關於家駒的短文，另外四頁是家駒的四張照片。簡短的篇幅源自家駒的缺席，但預留這幾頁又代表著家駒的出席，這個狀態與〈We Don't Wanna Make It Without You〉近似，處理手法有點像中國畫的留白，而歌詞最具玩味之處不在於歌詞本身，而是在於歌詞沒有處理的地方：那空白了的地方，我們留了給家駒。在藝術角度上，這個擦抹／留白的概念無疑是極具創意的。當 Beyond 三子在後來的〈抗戰二十年〉努力地嘗試讓已離世多年的家駒以 demo 形式重現眼前 [5]，〈We Don't Wanna Make It Without You〉並沒有這樣做，它只是留一個空間，讓聽眾自行填滿和悼念，讓一切盡在不言之中。

在詞評的角度，〈We Don't Wanna Make It Without You〉最引人入勝之處，不在於它的行文造句，而在於它的構思概念；精彩之處不在於它寫了甚麼，而在於它沒有寫甚麼。

4　《擁抱 BEYOND 的歲月》（1998），音樂殖民地雙週刊
5　請參閱本書「〈抗戰二十年〉：再現黃家駒」一文。

二樓後座——家駒年代
Beyond 的 起 點 , 也 是
Beyond 三子重新上路的
起點。（攝於 2022 年）

〈祝您愉快〉

致 哥 哥

〈祝您愉快〉

詞：黃家強
曲：黃家強

收錄於《二樓後座》專輯

1994

A1

天空海闊是無盡美夢

可惜只得一個破天空

尋求人間僅有的希望

驟覺得到了　又已失去了

A2

不懂歡笑　像留下缺陷

哥哥可否知道我的心

常常埋怨彷似不長大

是您給予我　留我一點真

祝您愉快

B1

默默悼念　默默憤怒埋怨

一生充滿了鬥志永不倦

怎可終止

他的生命是真理 Oh……

他的生命沒扭轉

C1

但願在您的遠方

可聽得到我這歌

常欠缺了您在旁

陪伴上路　多麼不安

C2

但願用這一闋歌

來沖洗心中我苦楚

來叫喊我對您未忘

含淚說聲　祝您愉快

看天空可變改

　　〈祝您愉快〉是黃家強寫給哥哥家駒的作品，收錄於家駒離世後 Beyond 首張大碟《二樓後座》內，於家駒離世約一年後，即 1994 年 6 月發行。歌曲引子用弦樂奏出了〈海闊天空〉的旋律，首句歌詞「天空海闊是無盡美夢」在歌曲的結構上是一個支點，它起了三個作用：

　　1.「天空海闊」四字回應了引子〈海闊天空〉的旋律，讓音樂和歌詞互相

呼應，文字上也呼應了四子時期〈海闊天空〉一曲中「海闊天空」四個字；

2. 開首這「天空海闊」四字與尾句「看天空可變改」形成了首尾呼應（這點稍後再討論）；

3. 首句「天空海闊是無盡美夢」與第二句「可惜只得一個破天空」形成對比效果，詞人以此對比開展歌曲。

「天空海闊是無盡美夢／可惜只得一個破天空」兩句一方面含蓄地交代了家駒的離去，另一方面交代了樂隊發展的轉折：第一句指的是四人時期（尤其是日本時期）的 Beyond，第二句指的是家駒離去後的 Beyond。「天空海闊」四字固然是引用了家駒絕唱〈海闊天空〉，同時亦代表了日本時期的 Beyond 有更廣闊的視野和走得更高更遠的夢想⋯⋯可是這個天空，現在只變成一個「破天空」：這個「破」是日後〈缺口〉（詞：黃貫中）中那個「無可補救」的「缺口」，是〈We Don't Wanna Make It Without You〉（詞：黃貫中）那種「不在場」[1]。歌詞由第一句的高點掉落到第二句的地獄，並在第三及第四句一再重複，在意義上形成兩組工整的對比：

（希望）天空海闊是無盡美夢
（幻滅）可惜只得一個破天空
（希望）尋求人間僅有的希望／驟覺得到了
（幻滅）又已失去了

這兩組「希望 → 幻滅」的輪迴又把我們帶回到四人時期作品中常見的「患得患失」母題，不過這次失的不只是一個理想，而是有血有肉的生命，一隊樂

1　〈缺口〉和〈WE DON'T WANNA MAKE IT WITHOUT YOU〉都是 BEYOND 三人時期紀念家駒的作品。

團的靈魂，和一個弟弟的親哥哥。

精神科醫生庫伯勒 - 羅絲（Kübler-Ross）在 1969 年出版的《論死亡與臨終》（On Death and Dying）一書中，提出了庫伯勒 - 羅絲模型（Kübler-Ross model），此模型指出，當人在經歷嚴重傷痛時（例如喪親、患絕症時），會經歷「哀傷的五個階段」（Five Stages of Grief）：

1. 否認（Denial）：否認悲劇的發生；
2. 憤怒（Anger）：情緒反擊，埋怨事情的發生，或者覺得上天對自己不公；
3. 討價還價（Bargaining）：也可被理解為祈求，例如祈求當事人不要離去，再多留一會等；
4. 抑鬱（Depression）：情緒低落、心灰意冷；
5. 接受（Acceptance）：接受現實，並繼續前行。

以上五個階段不一定全數發生在所有經歷巨變的人身上，但每人或多或少會經歷數個甚至全部五個階段。對於失去哥哥的黃家強來説，這首歌正好描述了他不同階段的哀傷：

階段	歌詞
否認（Denial）	一生充滿了鬥志永不倦 / 怎可終止
憤怒（Anger）	默默悼念 / 默默憤怒埋怨
討價還價（Bargaining）	但願在您的遠方 / 可聽得到我這歌 但願用這一闋歌 / 來沖洗心中我苦楚
抑鬱（Depression）	不懂歡笑 / 像留下缺陷
接受（Acceptance）	含淚説聲 / 祝您愉快

〈祝您愉快〉最叫人傷感又動容的地方，就是作品的「弟弟視角」。在聆

聽時，我們不但婉惜一個偉人的離去，還痛心那個害怕自己「彷似不長大」的弟弟如何在傷痛後走下去。歌曲寫的不只是故人，還有那位要好好珍惜的眼前人。

〈缺口 Crack〉

向　死　存　有

〈缺口 Crack〉

詞：黃貫中
曲：黃貫中

收錄於《Sound》專輯

1995

A1

一口呼喊聲

然後踏進生命

不懂得究竟

或某月某日

終於可清醒

A2

孤單的背影

誰願共我清靜

幾多哭笑聲

伴我共上路

多麼的洶湧

B1

從沒妥協縱有荊棘鋪滿著路途

凝望這個永遠修不到的缺口

無可補救

C1

有些聲音　永遠聽不到

縱會有色彩

但是漆黑將它都掩蓋

在人海

A3

根生於四海

沉默地去等待

千秋風雨改

但似未過問一刻的悲哀

A4

這一生也許

全為贖我的罪

幾多血汗水

沒法盡抹掉心底的空虛

C2

有些家鄉　永遠去不到

剩下了追憶

或是只得一些感應

夢魘著生命

　　〈缺口〉可被理解成一首悼念家駒的作品，因家駒的離世，使三子背負著「永遠修不到的缺口」，使「有些聲音／永遠聽不到」、「有些家鄉／永遠去不到」，從而「剩下了追憶／或是只得一些感應」。但與其他悼念家駒的作品比較，〈缺口〉的核心主題不只是家駒，而是家駒的離去所引發起對生命本質的反思。〈缺口〉的歌詞無疑是非常世故的，沒有經歷過人生憂患的人，是無法寫出「這一生也許／全為贖我的罪／幾多血汗水／沒法盡抹掉／心底的空虛」這種境界的歌詞。把〈缺口〉放到四人時期的作品一起聽，四人時期由樂隊成員寫的歌詞頓時變得有少許「為賦新詞強說愁」。

　　值得一提的是，〈缺口〉歌詞中很多地方都流露著海德格（Martin Heidegger）巨著《存在與時間》的哲學影子。「一口呼喊聲／然後踏進生命／不懂得究竟」的嬰兒呱呱落地儼如海德格所指的「被拋狀態（Geworfenheit）」──在被拋狀態下，人一出世便被拋入生存世界（一口呼喊聲／然後踏進生命），人類在懂事前就已經生存，根本無法自主決定何時開始生存（不懂得究竟）。當人意識到死亡，意識到存在就等如海德格所言的「向死存有（Sein zum Tode）」──存在就是覺察自己所剩時間的有限性[1]（在歌曲中，歌者經由家駒的離去感受到「向死存有」），人類便會察覺到自身應在有限時間下進行反思，並決定自己當下如何為自己而生存（某月某日／終於可清

1　《哲學超圖解》（2015），田中正人，野人出版社，頁 262

醒）。意識到死亡之後，人們對死亡的態度便會由「畏懼」而變成「焦慮」，根據海德格所言，這種焦慮可以「突然產生一種無家可歸的體驗」[2]。這種無家可歸的體驗，又與 A2 部分「根生於四海」一句吻合。

在進行反思以後，填詞人道出了 A3 和 A4 的體會。「千秋風雨改 / 但似未過問一刻的悲哀」有著劉卓輝的詞一般的浩瀚蒼涼，使人想起如「日落日出永沒變遷」、「秋風秋雨的渡日」（〈大地〉，詞：劉卓輝）般的氣魄。A4 所指的生命贖罪和背後的空虛，其實是一種存在而引發的虛無。在解釋海德格哲學時，《後現代論》一書的作者高宣揚有以下的描述：

當焦慮感侵襲著「此在」的時候，與「此在」共在的在世的一切便頓時顯得毫無意義，一切存在物顯示出其空洞無物的本質……「此在」在虛無中終於理解到自己本來沒有家，「虛無」才是自己真正的家……[3]

上文中所說的虛無，就是歌詞中的「心底的空虛」、「夢魘著生命」的「夢魘」、「漆黑將它都掩蓋」那「漆黑」，亦是歌曲的主旨——「缺口」。筆者初次聽這首歌時，傾向把「缺口」理解成黃家駒的缺席，這種缺席，是 The Verve 名作《On Your Own》那段「All I want is someone who can fill the hole In the life I know/ In between life and death When there's nothing left/ Do you wanna know？」那個 hole，或者是那個界乎於生死之間的 nothing left，也是印度詩哲泰戈爾（R. Tagore）在《漂鳥集》（*Stray Birds*）的詩句「Gaps are left in life through which comes the sad music of death.（中譯：人生總有一些裂縫，從此處，響起死亡的哀歌）」[4] 的「裂縫」。這個缺口，用另一個層面來解讀，它的

2 《後現代論》（2005），高宣揚，中國人民大學出版社，頁 134
3 同上注
4 《漂鳥集（新譯本）》（2007，原著：1916），泰戈爾著，陸晉德譯，志文出版社，頁 95

本質就是「虛無」。

眾所周知，專輯《Sound》的概念性很強，〈缺口〉作為《Sound》的主打歌，我們可以把它放在大碟的脈絡進行解讀。〈缺口〉在兩個位置也嵌入了「Sound」這主題：

1. 「一口呼喊聲／然後踏進生命」一方面指嬰兒呱呱墜地的哭啼，但也可理解成「聲音」這東西從我們出生開始已陪伴我們，而「發出代表自己的聲音」便是我們的原始本能。用這角度去解讀，這句歌詞便和〈聲音 Sound〉那句「誰可掩飾天裂地搖心底的呼叫」互相呼應。

2. 〈缺口〉第二個提到聲音的地方，是副歌那句「有些聲音／永遠聽不到／縱會有色彩／但是漆黑將它都掩蓋」，這句歌詞也可以作多層解讀：

 - 這永遠（再也）聽不到的聲音是指家駒的聲音，而家駒所綻放的色彩，已被死亡的漆黑掩蓋。

 - 若這幾句歌詞寫的是死亡，那麼我們的聲音便從出世（一口呼喊聲／然後踏進生命）到死（有些聲音／永遠聽不到）也陪伴我們，這指出聲音（也指音樂）是人類生命的一部分，到死才分離。在這裏，聲音成了象徵生命的符號。

 - 用〈聲音 Sound〉的説法，若聲音代表我們為自己靈魂發聲的意志[5]，那麼「有些聲音／永遠聽不到／縱會有色彩／但是漆黑將它都掩蓋」就是權力對自由的打壓，用這角度去解讀歌詞，這幾句便和〈聲音 Sound〉的主旨吻合。

5　請參閱本書「〈聲音 SOUND〉：為靈魂發聲」一文。

Quarter-Life Crisis

〈缺口 Crack〉

詞：黃貫中
曲：黃貫中

收錄於《Sound》專輯

A1

我叫阿博　經已廿幾
人人在忙　但我最愛嬉戲

A2

個個說我　荒廢自己
人人自危　獨我愛理不理

B1

所有　說話我已經聽夠
讓理想　消散如煙

管他今生會點

C1
因我的心情　就有若微塵
躺臥於街頭　或結伴同行
也不介意　做個自由人
無必需要緊

A3
開始有點　討厭自己
旁人時常　話我欠缺生氣

A4
講起身家　總覺自卑
茫茫前途　就似看見空氣

　　美國作家 Alexandra Robbins 和 Abby Wilber 在大眾心理學領域提出 Quarter-Life Crisis（中譯「青年危機」）理論[1]，其中 Quarter 是指人生的四分一，即是廿多歲之年。Quarter-Life Crisis 指這年紀的人對生活和未來感到困惑，而〈阿博〉一曲的主人翁，「經已廿幾」的阿博所面對的，就是 Quarter-Life Crisis。

　　〈阿博〉的創作靈感來自 Beyond 共同的好友劉宏博。劉宏博是 Beyond

1　QUARTERLIFE CRISIS: THE UNIQUE CHALLENGES OF LIFE IN YOUR TWENTIES. (2001), NEW YORK: TARCHERPERIGEE.

的攝影師兼創意設計師，Beyond 最早期的作品〈舊日的足跡〉就是以劉的經歷為題材[2]。歌曲第一句「我叫阿博／經已廿幾」直截了當地交代此曲是阿博的夫子自白，手法近似許冠傑〈最佳拍檔〉（詞：許冠傑）的開筆：

你名叫叮噹／個樣似蜜糖……

許冠傑另一首叫〈搵嘢做〉（詞：許冠傑／黎彼得）的作品也用上類似的開筆，〈阿博〉甚至有〈搵嘢做〉主角莫大毛在第一段的影子：

從前有個人叫／莫大毛
日日攤响屋企／等米路
神神化化／作風虛無
又唔願剃鬚（重成日去賭）……

阿博這名字的「博」與「搏」同音，給人拼搏的印象，與主角賴皮懶惰的德性形成具諷刺感的反差。這種反語的採用，叫人想起胡適先生的作品《差不多先生傳》——胡適把一事無成、做事求其的「差不多先生」譽為「有德行的人」，後人還把他奉為「圓通大師」。黃貫中則借劉宏博之名發揮，語帶相關地把「人人在忙但我最愛嬉戲」的主角稱為「阿博（搏）」。「我叫阿博／經已廿幾」第一次聽這句時感覺怪怪的，原來不只筆者有此感覺，在《Sound》發行後，音樂雜誌《Disc Jockey》的碟評專欄中便有如此評價：「『我叫阿博／經已廿幾』這類地道的口語化歌詞跟那煞有介事的氣氛確實有點兒格格不入，令原本極屬優秀的歌曲完全改頭換面了」[3]。

2 〈魅力中國劉宏博〉（網頁已失效）
3 〈《SOUND》樂評〉（1995），俊，DISC JOCKEY NO.56，1995 年 9 月號，頁 48

在《Sound》大碟發佈時的一次訪問中，家強對〈阿博〉有以下描述：「（唱片）其中有一首歌寫一個小人物做人十分馬虎，也甚知足，但裏面卻質疑了一件事：知足是否真的能夠常樂？」[4] 作品一開首已交代了這種馬虎：「人人在忙／但我最愛嬉戲」、「人人自危／獨我愛理不理」，寫出了阿博這「眾人皆醒我獨醉」的態度，這種與眾不同儼如 The Beatles〈I m only Sleeping〉的歌詞：

Everybody seems to think I'm lazy
I don't mind. I think they're crazy
Running everywhere at such a speed
Till they find there's no need

主人翁獨立於人群的狀態，和四人時期的浪遊者模式（人群內似未能夠找到我）近似，但四人時期往往強調主人翁的孤獨感，像為世人不明白自己而忿忿不平（例如：「誰又會真摯地／聽聽我心聲」〈Water Boy〉，詞：黃家駒／陳健添），而阿博對自己的與眾不同，在 A1 和 A2 卻滿不在乎——這滿不在乎去到 A3 和 A4 又反向演化成自我質疑（開始有點／討厭自己、講起身家／總覺自卑），這正正回到上文家強在訪問中的反思：「知足是否真的能夠常樂？」。心理學家 Alex Fowke 指出，廿多歲那 Quarter Life Crisis 是成人「對生涯規劃、人際關係和經濟狀況感不安、疑惑和失望之年」[5]，歌詞就借阿博的口道出這些不安疑惑：

生涯規劃：茫茫前途／就似看見空氣
人際關係：個個說我／荒廢自己

4　〈吓？咩話？BEYOND 大聲啲？〉（1995），DISC JOCKEY NO.55，1995 年 9 月號，頁 9
5　THE AGE YOU'RE MOST LIKELY TO HAVE A QUARTER-LIFE CRISIS. THE INDEPENDENT. AUTHOR - RACHEL HOSIE. PUBLISHED 15 NOVEMBER 2017.

> 旁人時常／話我欠缺生氣
>
> 所有／説話我已經聽夠
>
> 經濟狀況：講起身家／總覺自卑

　　在〈阿博〉中，主角的理想生活是做個沒有負擔的「自由人」（也不介意做個自由人／無必需要緊）。參考黃貫中個人時代作品〈自由人〉歌詞：「只要不再感到肚餓／無不必的枷鎖」，所謂的自由人，就是「無枷鎖」、「無必需要緊」的「一身輕」狀態。這種「輕」的意象滲透到〈阿博〉歌詞的角落，見於「煙」、「微塵」、「空氣」等字眼：

因我的心情就有若微塵

讓理想消散如煙

茫茫前途／就似看見空氣

　　這種「輕」讓人不用背負太多，但卻同時瀰漫著一種抓不住的不踏實氣氛，不確定得近乎虛無和茫然。詞人在「輕」的意象處理得很好：先是「理想消散如煙」，然後是大氣內浮著主角「有若微塵」的心情，這種氣化感轉折到 A4，成了如「空氣」般的「茫茫前途」，透明得如不在場。然而，在歌詞和編曲的角度來看，這些「輕」似乎與編曲和音樂有點違和，結他質感和 Tom Tom（筒鼓）的編曲帶有一種煞有介事的沉重感覺，與歌詞的「輕」大相逕庭——也許，這就是上文樂評人阿俊所謂的「格格不入」。

　　「自由」的另一個展現方式見於「躺臥於街頭」一句，這種波希米亞式流浪街頭的意識在黃貫中的作品中多次出現，例如：

午夜流浪／自我的態度／讓我可盡情的叫罵（〈午夜流浪〉）

即使瑟縮街邊／依然你說你的話（〈命運是你家〉）

對於黃貫中來說，「街頭」是一個重要的場域，一個讓他展現自我的舞台，也是他的家。因此在後來《請將手放開》專輯中，〈我的知己〉一曲外還有一首田野錄音般的〈我的知己在街頭〉、個人時期作品〈何車〉，講的也是不同文化背景的街頭音樂／表演。

「自由人」另一個屬性，就是不理他人指點，堅持自我的意志。「不理他人說三道四」展現於「所有說話我已經聽夠」一句中，這種「請你收聲」的態度也多次在黃貫中填詞的作品上出現：

你勿說話（〈我是憤怒〉）
但咪呀吱呀咗／我未駛靠你地（〈吓！講乜野話？〉）
你對我說／這首歌／應該可以點
我同你講／我同你講
Don't teach me how to die（〈Can't Bring Me Down〉）

在分析比較 Beyond 四人時期和三人時期的風格上，〈阿博〉還有一個值得討論的地方。在 Beyond 的作品群中，以描述一個第三方角色為主題的作品並不算多，Beyond 的作品大都以「我」出發，講述自身的經歷。然而，若我們列出所有以描述第三方角色為主題的作品，會發現四人時期和三人時期的作品有一個明顯的相異之處：四人時期的「描述他者」作品大都是以第三人稱作為敘述人稱（Personal Narrative），偶爾也會用第二人稱——例如在〈城市獵人〉一曲中，在描述「城市獵人」這角色時，歌詞的敘述人稱是「他」，而不是把自己代入為「城市獵人」來敘事。四人時期具角色扮演的作品及其敘述人稱如下[6]：

6　〈文武英傑宣言〉是一個有趣且特殊的例外。為配合電影角色設定，四子化身成文、武、英、傑四個角色，並用第一身扮演這四個身份。

歌曲	詞人	歌曲主角	敍述人稱	例
〈城市獵人〉	翁偉微	城市獵人	第三人稱	他的身軀瘦削卻足勁度
〈沙丘魔女〉	黃貫中	沙丘魔女	第三人稱	像夢像幻之間只看見她飄到我身邊
〈亞拉伯跳舞女郎〉	葉世榮 / 黃貫中	亞拉伯跳舞女郎	第二人稱 / 第三人稱	長夜盼看見是妳的影子 像霧的她給吹散
〈光輝歲月〉	黃家駒	曼德拉	第三人稱	黑色肌膚給他的意義
〈命運是你家〉	黃貫中	曾灶財	第二人稱 / 第三人稱	天生你是個 / 不屈不撓的男子 從沒埋怨 / 苦與他同行

到了三人時期，以第三者為主角的作品則常用第一人稱進行敍述：歌者扮演了歌中的角色，並以「我」的角度來演繹故事：

歌曲	詞人	歌曲主角	敍述人稱	例
〈阿博〉	黃貫中	阿博	第一人稱	我叫阿博 / 經已廿幾
〈誰命我名字〉	黃貫中	狗	第一人稱	你要把我拋棄了 似要把我記憶都抹掉
〈蚊〉	李焯雄	蚊	第一人稱	我猶如蚊蛭飛舞 打打打都想打我

黃貫中在歌曲中進行第一身角色扮演，當中講求的不是「唱出真我」，而是代入他角的戲劇性。「戲劇性」發展到其個人時期，成了他作品風格的其中一個關鍵詞，尤其在他的演唱方式方面。

「阿博」的英文名也值得一提。原來劉宏博的英文名為 Mike，但〈阿博〉一曲在唱片所用的英文名是 Bob，大概是取「博」與「Bob」的諧音。黃貫中在個人發展時期推出〈阿博二世〉，英文卻改成 Paul Jr（Paul 是黃貫中的洋名），並在宣傳短片中親身飾演此角色。

〈聲音 Sound〉

為 靈 魂 發 聲

〈聲音 Sound〉

詞：黃貫中
曲：黃貫中

收錄於《Sound》專輯

1995

A1

這裏規定

若有雜音必要管制

雷聲太大

像已是超出了天際

誰可掩飾天裂地搖心底的呼叫

A2

太過響亮

是你未懂怎去適應

你知道嗎

像這是天生嘅反應

誰可掩飾天裂地搖心底的叫聲

B1

可惜心裏面嘅聲音

一再被軟禁

如像困獸一般

B2

假使講說話也不可

高歌也是過錯

隨便你去處分我

C1

（繼續上演　拒絕改變　拒絕改變）

　　1994 年，香港大球場完成重建，使球場在硬件上能舉辦國際級的露天演唱會。樂迷本來對此德政感激不已，後來卻因為居於球場附近的山上豪宅區住戶投訴，使大球場在舉辦過 Jean Michel-Jarre[1]、Peter Gabriel[2]、Depeche Mode[3] 的音樂會後，便很少舉辦 Stadium Concert 式的大型音樂會。

1　JEAN MICHEL-JARRE：電子音樂元老，其專輯《OXYGEN》為家傳戶曉之作，就算不是電子音樂樂迷，也一定在影視節目聽過他的作品。

2　PETER GABRIEL：前 PROGRESSIVE ROCK 樂隊 GENESIS 成員，BEYOND 成員曾表示十分喜歡 GENESIS 的巨著《SELLING ENGLAND BY THE POUND》。

3　DEPECHE MODE：電子流行曲班霸，筆者認為 BEYOND〈現代舞台〉的編曲便很有 DEPECHE MODE 作品〈PEOPLE ARE PEOPLE〉的影子。

在微觀角度，〈聲音 Sound〉就是對以上事件的回應。A1 部「這裏規定 /
若有雜音必要管制 / 雷聲太大 / 像已是超出了天際」交代了大球場事件，之後
詞人借題發揮，指出發聲是天生反應，寧願受處分也要出聲。廣義一點，我
們可以把歌曲解讀成詞人對從政者只為富人服務而作出的控訴。這裏又回到
權力運作及其抗衡，「這裏規定 / 若有雜音必要管制」帶點傳統法權模式和馬
克思的權力觀：權力是否定性的，你不可以做這些，不可以做那些，宰制者
（Dominator）運用禁令迫使對象消隱。一如傅柯（Michel Foucault）所說：「哪
裏有權力，哪裏有反抗」，〈聲音 Sound〉就是對這種霸權的抗衡，是牛津第
三定律中所指的反作用力。這個 Beyond 作品中常見的母題喜歡以不同的方
式展現，有時沒有固定的對象（例如〈我是憤怒〉〈不可一世〉），有時則如〈聲
音 Sound〉一樣利用一件個別事件或場景借題發揮（例如〈俾面派對〉〈教壞細
路〉），但彼此的中心思想卻十分相近。

頭兩句中「雜音」一詞很值得玩味。我們可以把「雜音」解讀成主流價
值觀所不容或不重視的價值和靡靡之音，例如玩搖滾樂、唱非情歌、做音樂
人而不做藝人等。詞人和歌者想爭取的，就是坦白地為自己靈魂發聲的權利
（誰可掩飾天裂地搖 / 心底的呼叫），或者說，對自由的追求（假使講說話也
不可 / 高歌也是過錯 / 隨便你去處分我）。〈聲音 Sound〉最厲害的地方，是
歌曲能借一件社會議題作為背景，發揮出樂隊一向的主張（做自己喜歡的音
樂），由外在大環境引申到內在的心理感受，並充分利用音樂配合主題，以天
裂地搖的音量來回應「天裂地搖 / 心底的叫聲」，而所選的 Grunge 曲風又能
回應當時世界的音樂潮流 [4]。更重要的是，樂隊把此曲風由一兩首歌擴展成近
乎一整張專輯，並借此為樂隊在音樂上進行轉型，從而宣示樂隊對音樂那義

4 GRUNGE 於 1990 年代初受主流注意，NIRVANA 的《NEVERMIND》於 1992 年打入 BILLBOARD
 的第一位，取代了 MICHAEL JACKSON，成為一時佳話，整個運動的頭號人物 KURT COBAIN 於
 1994 年自殺身亡，與家駒離世相隔不足一年，KURT 的離世使全球樂迷更認識這類音樂。

無反顧的態度……這種對音樂、時事和潮流的觸覺、這種機敏、這種堅持，使三人時期的 Beyond 走上一條與四人時期完全不同的路。最後幾句「繼續上演／拒絕改變」更是樂隊的宣言，這句話與四人時期〈誰伴我闖蕩〉那句「始終上路過」（詞：劉卓輝）及三人時期〈仍然是要闖〉的「仍然是要闖」（詞：劉卓輝）異曲同工，但若套在家駒離去後的 Beyond 身上，又有另一番意義。

〈夜長夢多〉

黑　　　狗　　　誌

〈夜長夢多〉

詞：劉卓輝
曲：黃貫中

收錄於《Beyond 得精彩》EP

1996

A1

離不開灰色的都市中

人沉迷藍調的晚空

無知的聲音飄滿風

如平衡麻木的冷冬

B1

夜長夢多　夜長夢多　夜長夢多

C1

路上越來越凍

舊患像越來越痛

寂寞願共誰渡過

只可感覺到

魔鬼的抱擁

〈夜長夢多〉的歌詞不多，卻是一首極深沉的作品，就如朱耀偉教授所說，全詞「泛著一片絕望的冰冷」，使人「感到詞人那種欲語還休的無奈」，也給人一種「聽了以後不太舒服的感覺」[1]。筆者有時覺得，〈夜長夢多〉不太需要用過多的理性來理解歌詞，它只是一種情緒，而此情緒配合著糾結深沉的音樂推進起伏。

歌曲在 A 部已描繪了一個深沉冷澀的枯槁畫面，其中「平衡」一詞在初讀初聽時似乎不易理解，但在反覆推敲後，卻驚見其妙處：「平衡」營造了一個靜態的畫面，讓後面「麻木冷冬」來承接。這種嚴寒和不安恍如唐代詩人孟郊的「寒」[2]，把〈夜長夢多〉與孟郊的〈秋懷〉比較，會發現兩者都帶著一股陰沉的寒氣：

〈秋懷〉（節錄）

秋月顏色冰，老客志氣單。

冷露滴夢破，峭風梳骨寒。

借學者駱玉明評論〈秋懷〉的用語，〈夜長夢多〉也同樣「冰涼不可親」得形成一股「侵害生命的力量，周圍的一切都帶著威脅向人擠壓過來」[3]，這股力

1 《香港粵語流行歌詞研究 II ── 八十年代中期至九十年代中期》(2011)，朱耀偉，亮光文化，頁 82

2 這裏指蘇軾對孟郊和賈島「郊寒島瘦」的評語。

3 《簡明中國文學史》(2010)，駱玉明，三聯書店，頁 238

量先在 A1 結集，於副歌強化，而擠壓的高潮是 B 部「夜長夢多」三句和副歌最後那句「魔鬼的抱擁」。

歌曲叫《夜長夢多》，那麼這夜有多長，夢又有幾多呢？詞人把 B 部的旋律放了三組「夜長夢多」，來強調這個「長」和「多」。這三組如夢魘般的「夜長夢多」，與其說是在唱歌，不如說是在念咒——「夜長夢多」是一個怨咒，在詛咒著命運和生命。三組「夜長夢多」如上文所說般帶著威脅向人擠壓過來，有一種緩慢的遞進感和迫力。在黃貫中主唱的作品中，這種巨大迫力和催眠性的多次重複演繹曾在數首作品出現，例如〈不見不散〉那句「不見不散」、〈Play It Loud〉那句「你係邊個 / 你係邊個 / 你係邊個」。

在副歌「路上越來越凍 / 舊患像越來越痛」中，「越來越」的使用呼應著上文「夜長夢多」的重複感，「路上越來越凍」那種對前途的悲觀和對未來情況惡化的預測叫人想起〈誰伴我闖蕩〉（詞：劉卓輝）那句「明日路縱會更徬徨」，而「舊患像越來越痛」所指的「舊患」，除了叫人想起家駒離去的悲劇外，還有〈灰色軌跡〉（詞：劉卓輝）那「過去了的一切」。副歌最後一句「只可感覺到 / 魔鬼的抱擁」是全曲最有畫面的一句，這隻曾於《樂與怒》的〈妄想〉出沒，陪著少不更事的主角看世界的「魔鬼」，活到〈夜長夢多〉那個年頭，已沒有〈妄想〉那份輕佻，並演化成一股無處不在、揮之不去的夢魘，瀰漫在〈夜長夢多〉的每個角落。如果〈妄想〉的魔鬼帶給歌者糖衣般的肉慾，〈夜長夢多〉內那魔鬼所帶來的，就是入骨的沉痛。筆者甚至懷疑，〈夜長夢多〉寫的是否抑鬱症患者所看到的世界，若是的話，這「魔鬼」便可被理解成常用來比喻憂鬱感的那隻「黑狗」（Black Dog），在人的腦海中肆虐橫行。

〈誰命我名字〉

久違了的人性

〈誰命我名字〉

詞：黃貫中
曲：黃貫中

收錄於《請將手放開》專輯

A1

你要把我拋棄了

似要把我記憶都抹掉

讓我在人間消失

A2

你已把我擁有了

但你可有好好的照料

讓我們流離失所

B1

誰用我炫耀

做你的玩笑

可惜只有今朝

C1

隨意歡喜我

隨意摧毀我

縱是失色的主角

我是忠心於一個（一個你）

C2

隨意歡喜我

隨意摧毀我

既是多出的一個

你在當初根本不必有我

A3

我也懂得去哭與笑

我也想看星輝的照耀

但我沒誰人可講

B2

誰命我名字

令我長大了

不知可有聽朝

〈誰命我名字〉是國際愛護動物基金的主題曲,作品以一隻寵物的視角,去描述自己被主人拋棄的悲劇故事。黃貫中在 1997 年 4 月於高山劇場舉行的「搖擺預備 Show」中介紹此曲時,指這首歌「代表一隻狗唱給人類聽」[1]。這角度叫筆者聯想起日本大文豪夏目漱石的小說〈我是貓〉。留意歌曲在 CD 封底叫〈誰命我名字〉,而歌詞紙上印上的卻是〈誰命我名字(給流浪狗主)〉,後者對歌名的表達手法與前作〈送給不知怎去保護環境的人(包括我)〉近似。黃貫中自幼開始養狗,因此能寫出生動且具說服力的歌詞。在黃貫中的著作《長話短說》中,可看到他對狗的感情和獨到見解:

> ……說到夥伴,狗確是在我的生命裏佔了很大的部分,從兒時養了第一隻混種犬 Happy 開始到現在,生活上可算是無狗不歡,喜歡狗的忠誠,喜歡和牠們一起爬山、游泳、看電視,消磨不少日子……在他們(一般人)眼裏,狗只是另一種動物而已,但對我而言,狗遠不只這樣。我在狗身上找到久違了的人性。[2]

把這段文字與〈誰命我名字〉的歌詞對照,我們不難在歌詞中找到上文所指那「在狗身上找到久違了的人性」──當中「久違」這兩個字,彷彿在指「人性」這美德已很難在人類世界中找到。這既悲涼又諷刺的描述也在曲中顯現:歌詞中的狗,顯然比拋棄牠的人類更像一個人。若我們用這個進路去解讀歌詞,會發現作品的表面在寫動物,但其實同時亦在寫人。

哲學家尼采在《道德的譜系》一書中,對「命名」行為有獨特的見解。尼采認為,主人才有命名的權利,主人通過命名,使被命名物打上了主人

1　〈BEYOND 代狗控訴人類〉(1997),1997 年 4 月 19 日剪報,出處不詳
2　《長話短說》(2012),黃貫中,一丁文化,頁 99

的烙印，從而把被命名物佔為己有[3]。德國哲學家斯賓格勒（Oswald Arnold Gottfried Spengler）亦指出，「用一個名稱去命名任何東西，就是用力量去制服它」[4]。中國哲學家馮友蘭亦指出，「所有的名稱都是人的創造。在為萬物命名時，何以這樣命名，其實都是強加給它們的。」[5] 因此，「命名」這動作包含了一種權力（或主權）的運作的指涉。以此脈絡加上《請將手放開》全碟強烈的政治意識一併思考，配合當時的社會氣候，筆者又會一廂情願地對〈誰命我名字〉的主題有另一角度的聯想和解讀：曲中的「我」代表誰？誰曾經為我「命名」（即行使權力／行使主權）？誰最後放棄了這主權？若我們把〈誰命我名字〉與《請將手放開》內與時代背景隱喻較明顯的作品一併聆聽，〈大時代〉那「台下有真的主角」在〈誰命我名字〉中變成了「失色的主角」；〈請將手放開〉叫「妳」放手，〈誰命我名字〉卻抱怨「你」把我拋棄——這些看似互相矛盾的迷惘狀態，正正是當時香港人的寫照。

　　〈誰命我名字〉和同碟另一首作品〈迴響〉分別為兩個本地社福機構的主題曲，此兩曲象徵 Beyond 關懷的對象由宏觀的國際問題（如〈Amani〉所提及的戰爭或〈光輝歲月〉的種族問題）返回較貼地的本土議題。在以往，Beyond 絕非對本地議題漠不關心，只是他們大都以較憤怒的諷刺或批判手法去表達自己的見解（例如〈爸爸媽媽〉或〈聲音 Sound〉），較少用〈迴響〉或〈誰命我名字〉般的手法去演示罷了。

　　作為國際愛護動物基金會的大使，Beyond 三子也帶著此曲四處宣傳。《請將手放開》專輯於 1997 年 4 月 8 日推出；同月 27 日，三子帶同愛犬到英華書院出席「Beyond 與狗醫生齊賀地球日」活動，黃貫中及黃家強分別帶了

3　《道德的譜系》(2015)，尼采著，梁錫江譯，上海：華東師範大學出版社，頁 66
4　《西方的沒落》(2006)，斯賓格勒著，吳瓊譯，上海三聯書店，頁 119
5　《中國哲學簡史》(1948 原著，2005 再版)，馮友蘭，三聯書店，頁 188

他們心愛的金毛尋回犬及史納沙出席，而葉世榮則向妹妹借來一隻古代牧羊狗。三隻狗狗在活動中充當狗醫生，為一班弱視小孩服務[6]。三子之後又舉行了「動物搖滾派對」。最有趣的是三子與基金會前往內地的宣傳：到了內地，三子不是宣傳不要棄養動物，而是呼籲不要吃狗肉[7]——文化的差異，為同一作品賦予了不同的意義。

6　《THE INTERNATIONAL BEYOND CLUB 會訊 VOL.5 1997》(1997)，THE BEYOND INTERNATIONAL CLUB，缺頁碼

7　〈BEYOND 代狗控訴人類〉(1997)，1997 年 4 月 19 日剪報，出處不詳

《The International Beyond Club
會訊 Vol.5 1997》：Beyond 歌
迷會會訊記錄了「Beyond 與狗
醫生齊賀地球日」活動情況。

〈吓！講乜嘢話？〉

黃貫中的成長說明書

〈吓！講乜嘢話？〉

詞：黃貫中
曲：Beyond

收錄於《請將手放開》專輯

A1

好細個嗰陣已經愛聽　打樁機

我住响九龍城　有好多飛機

個個重未夠秤　已經聾聾地

將 D 頭髮留到就嚟拖地

開恆個擴音機 Fung 到四點幾

架車喺馬路飛　揼到二百幾

B1

吓！講乜野話？

吓！講乜野話？

吓！講乜野話？
咪將我睇死
No No No No No No No No No
No Way!

A2
你話我係都唔肯學下　乖乖哋
或者我冇人哋　咁好嘅屋企
或者我冇人理　佢哋話之你
可以當我傻仔或者自卑
但咪呀吱呀咗　我未駛靠你地
若講到 Two & Three & Four
啲信心返番嚟

C1
Don't Leave Me Alone!

　　〈吓！講乜嘢話？〉是 Beyond 在 Rap Metal 風格上的新嘗試，雖然在這之前組合 LMF 已在廣東話 Rap Metal 上吃了頭啖湯。但要數 Beyond 對上一次唱 Rap，是四人時期的〈爸爸媽媽〉，而〈爸爸媽媽〉的 Rap 近似數白欖，有點老套，〈吓！講乜嘢話？〉則擺脫了 old school 感覺，成為廣東話 Rap Metal 的其中一首先導作品。以單獨一首歌來聽，〈吓！講乜嘢話？〉是風格鮮明且具新鮮感的作品，但把這剛陽的作品與《請將手放開》專輯內其他較軟性的 Brit Pop 作品放在一起，則顯得格格不入，若把〈吓！講乜嘢話？〉放到《請將手放開》之前的《Sound》，似乎更為妥當。

〈吓！講乜嘢話？〉這歌名語帶雙關，一方面代表歌者因為聽得多巨大聲浪而「撞聾」（好細個嗰陣已經愛聽打樁機……個個重未夠秤／已經聾聾地）[1]，另一方面又指歌者不願聽凡夫俗子衛道之士的説教（你話我係都唔肯學下乖乖哋……但咪呀吱呀咗／我未駛靠你哋）。歌詞方面，貫穿全曲的草根味叫人難忘，歌者以弱勢社群的角度唱出「別看小我，我有我風格」，這種口吻也常出現在 Beyond 的作品中，例如：

〈活著便精彩〉（詞：黃貫中）
（冷眼）無論你／始終都睇不到我
（堅持自我）仍然無懼／我有我的根據

〈我有我風格〉（詞：黃家強）
（冷眼）想起當初被渺視
（堅持自我）我有我風格

〈吓！講乜嘢話？〉的歌詞，對於三人時期名成利就的 Beyond 來説，似乎欠了點説服力。然而，若我們把歌曲與《擁抱 Beyond 歲月》及《心內心外》兩書關於黃貫中成長經歷的段落一起閱讀，我們會發現原來〈吓！講乜嘢話？〉是黃貫中的成長自傳。黃貫中在九龍城長大，當時啟德機場位處九龍城，每天發出大量噪音（我住响九龍城／有好多飛機），後來他迷上重金屬／噪音（好細個嗰陣已經愛聽／打樁機），並束了一頭長髮（將 D 頭髮留到就嚟拖地）。十多歲時，父母離異，家庭「突然出現一些問題」（或者我冇人哋／咁好嘅屋企／或者我冇人理／佢哋話之你），成了問題少年，經常逃學、抽煙、打架（你話我係都唔肯學下／乖乖哋），當時化學老師責備他，請他離開課室、

1　不幸地，由於長期暴露在巨大聲浪下，黃貫中後來真的患了耳疾。

在其他同學前説他是「未來社會的寄生蟲」，他不屑一顧（可以當我傻仔或者自卑／但咪呀吱呀咗／我未駛靠你地）[2]，長大後亦証實患上耳疾（個個重未夠秤／已經聾聾地）——可幸他生性樂觀，認為失聰是「一個搖滾樂手的徽章」[3]。

到了 C1 段「Don't Leave Me Alone」，歌曲的轉折更是精彩：在這段中，歌者脱下了 verse 和 chorus 的硬淨外表，並赤裸地透露出心底的不安和孤獨，這種孤獨，與之前的硬橋硬馬完全相反，頗叫人意外。試想想，若歌詞不是「Don't Leave Me Alone」，而是「Don't Bring Me Down」之類，意思必定會與 chorus 和 verse 更連貫，但詞人卻選擇「Don't Leave Me Alone」，以近乎相反的情緒展視自己骨子裏的脆弱，把作品由一首以宣洩為主導的歌曲提升到更深的層次，手法高明。其實這種欠缺安全感的無助滋味可追溯至地下時期的 Beyond，這句「Don't Leave Me Alone」與「看似與別人築起隔膜」（〈再見理想〉，詞：黃家駒／葉世榮／黃家強／黃貫中）、「但在現實怎得一切」（〈永遠等待〉，詞：黃家駒／葉世榮／黃家強／陳時安）有著同樣的情緒，而這由快到慢的轉折反差也和初版〈永遠等待〉所用的手法近似，雖然後者遠比〈吓！講乜嘢話？〉具 Progressive Rock 的戲劇性。

〈吓！講乜嘢話？〉還有一個不起眼的地方值得思考。翻看《請將手放開》的唱片內頁，我們會發現部分相片在啟德機場附近的唐樓天台拍攝。啟德機場在 1998 年 7 月關閉，與香港回歸相隔一個年頭。相片回應了〈吓！講乜嘢話？〉歌詞那句「我住响九龍城／有好多飛機」一句，若我們把機場相片、唱片整體概念和黃貫中的成長經歷一併考量，我們會發現他們都在論述著「終結」這母題：機場的終結、港英時代的終結、黃貫中少年時代的終結。以此脈絡去讀聽此曲，〈吓！講乜嘢話？〉所回憶的，不只是黃貫中的少年，而是一整個時代。

2 〈成長（黃貫中）〉（1998），《擁抱 BEYOND 的歲月》音樂殖民地雙週刊，頁 81-82
3 《長話短説》（2012），黃貫中，一丁文化，頁 91

〈回家 Homecoming〉

回　歸　定　格

1997

〈回家 Homecoming〉

詞：黃貫中
曲：黃貫中

收錄於《驚喜》專輯

C1

這是誰的路　難為你討好
今天帶著問號　投入你懷抱

A1

翻起西北風　他歸去在雨中
沾濕煙花　好比褪色的落霞般
照遍了　東方的天空

A2

當初的不懂　始終也沒法懂

你共我又　怎可抵擋得住潮湧

那憤慨　一點點失蹤

B1

請你面對好嗎　別要掩蓋這傷疤

從今我便會跟你　但你不要停步

C1

這是誰的路　難為你討好

今天帶著問號　投入你懷抱

C2

你暫停指導　同步便很好

怎可盼望運數　沉默當祈禱

好風光亦易老　漸變粗糙

A3

穿起了新裝　她跨過大海

遠望故地　翻起滿天都是塵埃

蓋過了　千秋的風采

A4

多少的不改　始終也沒法改

你共我在一刻轉身經數十載

好風光　只可惜不再

《驚喜》專輯內的〈回家〉是 Beyond 特別為香港回歸而寫的作品。在 1997 年 6 月 30 日香港主權回歸中國當晚，維多利亞港在大雨下放著煙花，末代港督彭定康在雨中與香港人告別。Beyond 把這一幕撰寫成〈回家〉那精彩的 A1：

翻起西北風／他歸去在雨中
沾濕煙花／好比褪色的落霞般
照遍了／東方的天空

這段淒美但壯闊的精闢歌詞叫人引發不少聯想。英國在北半球西面，「西北風」叫人想起英國的地理位置。「他歸去在雨中」指的是港督彭定康，「雨中」除了描述回歸當晚的大雨外，也暗示了回歸前風雨飄搖的政局，「東方的天空」指的當然是香港，而「沾濕煙花／好比褪色的落霞般」除了表面上描述了回歸夜的情景，更暗指英國這曾統治全球近四分一人口、自稱為「日不落」（the empire on which the sun never sets）的帝國，在當時已淪為「褪色的落霞」。手法與林海峰那描述回歸的作品〈彭小姐〉（指末代港督彭定康的女兒）那句「日落就要歸家」異曲同工：

日落就要歸家／在路上獻鮮花／但妳可留低好嗎？
是我沒法安眠／是妳沒發一言／但我沒法改變
係時候同大家講聲「再見」

歌曲發展下去，詞人筆鋒由 A1 的外在描述，轉到 A2 的自身情感描述。（留意 A3 轉 A4 也使用了相同手法）。「你共我又怎可抵擋得住潮湧」那「潮湧」與〈大時代〉（詞：黃貫中／劉卓輝）那句「江水即將滔滔／會像雨下」相呼應。B 段「請你面對好嗎／別要掩蓋這傷疤／從今我便會跟你／但你不要

停步」繼續對「你」進行苦口婆心的規勸，類似口吻曾數次出現在 Beyond 的
作品中：

你暫停指導／同步便很好（〈回家 Homecoming〉，詞：黃貫中）
可否不要往後再倒退（〈歲月無聲〉，詞：劉卓輝）
我很想去打救你／怕你已忘記／我死心塌地（〈打救你〉，詞：劉卓輝）

　　A4 部分一句「多少的不改始終也沒法改」帶著強烈的宿命感，而這個「沒
法改」已於早前作品〈逼不得已〉中的一句「這議案已落實／不管反對與否」
作了註腳，同樣的宿命感亦可在〈驚喜〉中一句「命運難改」中找到。到了「你
共我在一刻轉身經數十載／好風光／只可惜不再」一句，歌者對生命和前途
的慨嘆極為世故，其感染力和背後帶著的歷史感和歲月感可媲美〈缺口〉：

〈缺口 Crack〉（詞:黃貫中）
根生於四海
沉默地去等待
千秋風雨改
但似未過問一刻的悲哀

　　到了副歌部分，hook line 首兩句寫出時人希望自身意見受到尊重的意
願，而這意願已多次在 Beyond 作品出現：

這是誰的路／難為你討好（〈打救你〉，詞：劉卓輝）
今天真正主角是我嗎
讓我的膚色不退／在某天再企起（〈爸爸媽媽〉，詞：黃貫中）
始終最重要找到自己（〈打救你〉，詞：劉卓輝）
請將手放開……我獨自喝采（〈請將手放開〉，詞：黃貫中／劉卓輝）

大時代／台下有真的主角（〈大時代〉，詞：黃貫中／劉卓輝）

　　到了「今天帶著問號／投入你懷抱」一句所帶來的矛盾，又與〈打救你〉
內充斥的矛盾互相呼應。「沉默當祈禱」是另一句精彩的歌詞，「沉默」並不
代表沒有意願、訴求或憂慮，在無權改變自身命運的情況下，只能把意願化
成禱告。「沉默當祈禱」與大碟內另一首作品〈無事無事〉一句「不出聲不等
如我滿意現時」有著同樣情緒。

〈霧 Mist〉

測　不　準　原　理

〈霧 Mist〉

曲：黃貫中
詞：黃偉文

收錄於《驚喜》專輯

1997

A1

霧裏霧裏霧裏霧裏霧裏的歲月

白看白聽白說白幹白過的歲月

是近是遠是愛是怨

如霧裏風景

B1

從沒有風聲　該怎麼打聽

週遭彷彿　只剩下我

疑問那麼多　找不到耳朵

一絲恐慌　侵蝕著我

你愛過我麼

C1

怎麼不答我　難道你還需要揣摩
可否走近我　還是我們隔著奈何
無力渡過

A2

霧裏霧裏霧裏霧裏霧裏的歲月
白看白聽白說白幹白過的歲月
是近是遠是冷是暖
全部記不起

B2

容貌太依稀　心跡多隱秘
恍恍惚惚　曖昧像你
陪著你一起　不知憂與喜
不清不楚　怎樣恨你
我見過你麼

C1

怎麼不答我　難道你還需要揣摩
可否走近我　還是我們隔著奈何

C2

輕舟早已過　才目送人間那煙火

將彼此蓋過　還沒有時間問為何
日月便過

　　〈霧 Mist〉收錄在《驚喜》專輯內,是一首高格調的作品。宏觀地研讀歌詞,我們會發現〈霧〉的全曲充斥著一種如霧般的不確定情緒,例如:

- 是近是遠是愛是怨
- 是近是遠是冷是暖
- 全部記不起
- 容貌太依稀
- 恍恍惚惚
- 曖昧
- 不知憂與喜
- 不清不楚
- 你愛過我麼
- 怎麼不答我 / 難道你還需要揣摩
- 可否走近我 / 還是我們隔著奈何

　　這種不確定性是一種很後現代的東西,恍如維爾納‧海森堡(Werner Heisenberg)那「測不準原理(Uncertainty Principle)」的副產品。筆者甚至覺得,與其說詞人用一首歌來寫霧,不如說他把一首歌變成一團迷霧——雖然寫霧不是詞人的最終目的。

　　〈霧 Mist〉是 Beyond 在《驚喜》專輯內最深邃的作品,這裏所說的深邃,並未如黃貫中低調作品群如〈夜長夢多〉〈最後的對話〉〈討厭〉的那種深邃,若其他作品的深邃是一個深沉的洞,〈霧 Mist〉則是一個沒盡頭、溫水煮蛙式的長命暗斜,黃貫中低調作品的色調大都是深灰的,〈霧 Mist〉的色調卻是白

色的──蒼白那種白、煙霧瀰漫那種白、一片虛無那種白、「落了片白茫茫大地真乾淨」（《紅樓夢》）那種茫然的白。〈霧 Mist〉沒有大起大落，也沒有搶耳高調的 Solo，黃貫中的唱法冷靜得近乎沒有情緒。作品的張力來自刻意營造的抑制，和詞人從「霧」這主題借題發揮而滲出來的混沌和疏離。歌曲從開端已成功營造出這混沌：「霧裏霧裏霧裏霧裏霧裏」的「霧裏」被重複了五次，形成一種擴散效果，文字的重複配合旋律的重複，使這種擴散累積成一種籠罩感，在聆聽時，感覺像是被罩著一樣。到了第二句，詞人用著同樣的模式，精彩地用「白」字作頭韻，衍生成「白看白聽白說白幹白過」，這個「白」字落得很精警，它一方面代表「白」的虛無，另一方面又連繫第一句那霧的蒼白。筆者喜歡把這句與《紅樓夢》的〈飛鳥各投林〉比較，若〈飛鳥各投林〉那「為官的，家業凋零；富貴的，金銀散盡……看破的，遁入空門；癡迷的，枉送了性命。」代表「白看白聽白說白幹白過」的歲月，那麼「落了片白茫茫大地真乾淨」就是〈霧 Mist〉中「白看白聽白說白幹白過」的那種「白」。在這句中，詞人成功借霧的虛無特性由寫景延展到寫人。其實這種從寫景到寫人的推進手法在歌曲中多次出現，但詞人的手法不是傳統如「舉頭望明月，低頭思故鄉」式的借景生情，而是借字詞自身的文字特性作橋樑，把景（這裏指外在景觀）跳接到情（這裏指詞人的主張或對生命的感受）。在以上例子中，「霧」寫的是景，「白看白聽白說白幹白過的歲月」寫的是人，而「白」字就是那條橋。若沒有「白……白」這詞，以上的跳接便不成立。其他例子還有：

從沒有風聲／該怎麼打聽
週遭彷彿／只剩下我

在這裏，詞人從自然界的風聲（景，通常與霧一起出現），跳接到「打聽風聲」一詞（橋），再引申到「打聽不到風聲」而導致「週遭彷彿只剩下我」的孤獨感（人）。「風聲」成了一個雙關詞。

更精彩的雙關還有：

可否走近我／還是我們隔著奈何
無力渡過

這個「奈何」用了「內河」作諧音，我們一面隔著抽象的「奈何」，一面隔著具象的「內河」。這雙關的運用使歌詞營造出兩層交疊的畫面，一個是實體的，一個是抽象的，兩組畫面互相交融，渾然天成。奈何／內河把人與人隔開，無力渡過，若我們主觀地把這個「渡」看成佛教「度眾生」的「度」，又會有另一番感受。

「隔著奈何」一句在唱第二次副歌時更有叫人拍案的發展：

可否走近我／還是我們隔著奈何

輕舟早已過／才目送人間那煙火
將彼此蓋過／還沒有時間問為何
日月便過

在這裏，「奈何」更開宗明義地化成一條物理的河，讓輕舟泛過，這句引自李白七言絕句〈早發白帝城〉中「輕舟已過萬重山」的歌詞，神奇地把歌曲變成一幅山水畫，引領讀者的視點由內河橫掃到輕舟，再隨人間煙火把視點上移至畫面上方和遠方，做出山水畫的「高遠」效果，到「將彼此蓋過」時，就如山水畫的一片留白，以回應 A 段那「霧裏霧裏霧裏霧裏霧裏的歲月／白看白聽白說白幹白過的歲月」。

到了最後，內河彷彿轉化成歷史長河，形成了「日月便過」，輕舟在這裏由空間域駛向時間域，並在迷霧中消隱。這種手法，總叫筆者聯想起「魔幻寫

實主義（Magic Realism）」一詞，而歌曲主題所表現的混沌、人與人之間的隔膜和無力感，亦如淡淡的霧霾般，悄悄地、不動聲色地滲進聽眾的腦袋。

在《驚喜》專輯的 CD 側頁中，〈霧〉的文案為「依稀恍惚／愛情的霧中風景」。在歌詞中，筆者聽不到愛情，卻深深感受到那依稀恍惚和霧中風景。

〈我不信〉

十 萬 個 為 甚 麼

1998

〈我不信〉（國語）

詞：劉卓輝
曲：黃貫中

收錄於《Action》EP

A1

在 不夜城的背後

誰是敵人又誰是朋友

在 黑與白的接口

多少談判和多少對手

B1

天昏地暗 不能絕望 還有希望

C1

為甚麼這世界 沒有絕對光明

為甚麼對與錯　總是糾纏不清

為甚麼我的嘴　已經沒有聲音

為甚麼你的眼　已經沒有憧憬

我不信

A2

在　無休止的對抗

一場之後總還有一場

在　生與死的決戰

沒有浪漫卻只有瘋狂

B1

天昏地暗　不能絕望　還有希望

C2

為甚麼東西方　永遠都在較勁

為甚麼你與我　不能互相呼應

為甚麼你的笑　不能擁有和平

為甚麼我的淚　不能為你傷心

我不信

〈我不信〉及其廣東話版〈打不死〉都是荷里活警匪動作電影《轟天炮 4》（英：Lethal Weapon 4，又名《致命武器 4》）的亞洲中文版主題曲。歌詞以充滿電影感的畫面開始，有趣的是筆者第一次聽這歌詞時，在腦海生成的畫面不是《轟天炮》，而是《蝙蝠俠》的葛咸城。歌詞在 C 部發展成十萬個為甚

麼般的提問，篇幅幾乎佔了整首歌。提問的目的，不在於追尋標準答案，而是讓聽眾為這堆不能有標準答案的問題進行反思。《轟天炮》請了華人武打巨星，有「功夫皇帝」之稱的李連杰參與演出，飾演大反派；為此，詞人劉卓輝表示，在歌詞裏「也牽涉到東西方一直以來的鬥爭，詰問為何東西方不能和平相處而是一直相鬥」[1]。這裏所指的，應該是「為甚麼東西方／永遠都在較勁」等句。

在歌詞中，讓人聯想起電影畫面的段落比比皆是，雖然與廣東話版相比，國語版的力度並不強烈──但這並不是詞人的問題（劉卓輝其實也有參與廣東話版的填詞，並與葉世榮合填），而是文化差異的問題。筆者認為，一般而言，廣東歌歌詞傾向較多畫面呈現，並使用較多奇特比喻，國語歌詞（至少是那個年代的國語歌詞）則較踏實，不喜歡古靈精怪。

說到與廣東話版比較，〈我不信〉還有一個有趣的地方值得討論。以下是廣東話版〈打不死〉的副歌歌詞：

不偏不激不反／然而無力救你
不枯不萎不倒／仍然全賴勇氣
不屈不朽不囂／昂然重拾武器
不可不知不懂／隨時隨地你要／打不死

這裏，詞人順著旋律的走勢，為每行的首句做了排比（如「不偏不激不反」），使歌曲有一氣呵成之勢，亦加強了該句的節奏感。然而，排比手法並沒有被照辦煮碗地複製到國語版中，國語版的首句被化整為零，改成「為甚麼東西方」。若我們把同為劉卓輝操刀的廣東話版〈情人〉和最後沒有發表的國語版〈情人〉相比，我們會發現在廣東話版〈情人〉的副歌中，詞人同樣在同

1　《BEYOND THE STORY 正傳 1.0》（2015），劉卓輝，字母唱片，頁 127

一句中使用排比（如：「是緣是情是童真」），同時在國語版中放棄這安排，其處理方法與〈我不信〉和〈打不死〉相同：

〈情人〉（廣東話版）
是緣是情是童真／還是意外
有淚有罪有付出／還有忍耐
是人是牆是寒冬／藏在眼內
有日有夜有幻想／無法等待

〈情人〉有多個國語版，最先發表的〈戒痕〉由辛曉琪主唱，然後則是 Beyond 三人時期由黃貫中主唱版本。本文的〈情人〉由劉卓輝填詞，於家駒逝世後一個月完稿，卻一直沒被採用，最後在文集《Beyond The Story 正傳 1.0》中發表[2]：

到底是不是一天／一天的等
到底是不是一回／一回的問
到底是不是一陣／一陣的冷
到底是不是一生／是我情人[3]

兩組國語歌曲的「去排比化」安排使意象的密集度（近似小說的「敍事密度」）減低，使歌曲的壓迫感減少，反過來說，也就少了點緊湊感。這也是廣東歌和國語歌的分別——大概香港人的生活節奏太緊湊，這緊湊也不自覺地反映在歌詞中（梁柏堅是高密度歌詞的表表者，例子可參考 Kolor 作品〈頑張〉的 pre-chorus），當詞人進入國語市場後，適量的調整是必須的。

2　《BEYOND THE STORY 正傳 1.0》(2015)，劉卓輝，字母唱片，頁 95
3　以上指的排比是同一句內的排比，不是句與句之間的排比。

〈時日無多 Last Day〉

世 紀 末 與 末 世 紀

〈時日無多 Last Day〉

詞：黃家強
曲：黃家強

收錄於《不見不散》專輯

A1

聽說過這世界　於不久的一刻將失去光

風沙將天掩蓋

似說笑這世界　於不久的一刻便到末日

你可會將心釋放

B1

鏡裏你是誰人

看看你掛念著是誰人

錯過了　你要珍惜今天

你要把它抓緊

C1

時日無多

無論人生滿是錯

時日無多的你

會否去改寫今生去向

A2

到了你會發覺　將心中的抑鬱都驅散開

那怕會無未來

到了你已看透　將心底的私心換了關心

世間已得到真愛

D1

假使天傾側　令夢也活埋

將有限　換作和諧

在網上一篇轉載自雜誌的訪問中，黃家駒對世紀末千禧年有以下的感言：

聖經說世界末日會降臨在 2000 年，我想，如果我長命得可以看到的，這是頗甚刺激的；但再想到這時地球上再不存在有甚麼的一刻，我又以為這是很沒意思的一回事。

看著這幾年流行的一股末世風氣，人人都只是「今朝有酒今朝醉」的確讓人感到頭痛。無可否認，末世的氣氛之濃厚，的確是讓人感到難以抗拒⋯⋯地球上現在存在的，只有「期待死亡」與「渴望明天會更好」的兩類人，這究

竟又是怎麼樣的世界？我們應否繼續積極工作呢？[1]

可惜，不到千禧年，家駒便離我們而去。千禧年的題材在世紀末反倒落入家駒胞弟家強手中，成了〈時日無多〉的主旨。家強在宣傳《不見不散》大碟時清楚地描述了歌曲的創作意念：

在〈時日無多〉裏，是說如果真的有末世，世界在明天便完結的話，那麼你會做甚麼呢？很多人營營役役地為生活，只懂搵錢而沒有遠大的理想。但如若時間不多的話，又怎樣去改寫自己的人生路向？很多事情是否需要去爭去奪？時間不多，不如大家安靜地渡過還好。[2]

〈時日無多〉寫的就是「若世界末日，你會怎樣渡過餘生」的討論。學者 Shearer West 對世紀末有以下見解：

「世紀末」是一個「時間」的觀念，是一個歷史和將來的反思；在面對「時間」與「歷史階段」即將結束的時刻，思考各樣可能發生的巨變與災難⋯⋯[3]

這裏所謂的世紀末反思，就是歌曲的中心思想。會計學有一個名為「繼續經營」的原則（Going Concern Principle），這原則假設了公司會繼續營運，若這原則不適用，例如公司明天便關門大吉，入賬的方法也不同。同樣道理，若生命的「Going Concern Principle」不再成立，我們會做些甚麼呢？或者說，我們應否在僅餘的時間做些自己認為值得做的東西呢？若答案是正面的話，

1 文章主題為〈「偶像出擊」：聽聽 BEYOND 的心聲〉，此部的細題為「黃家駒 ~~ 為聖經那一句話而頭痛」，為四人時期的訪問，詳細出處不詳。

2 〈世紀末前夕的聚會 BEYOND〉（1998），袁志聰，MCB 音樂殖民地 VOL 05，1998 年 12 月 11 日，頁 14

3 SHEARER WEST, "THE FIN DE SIÈCLE PHENOMENON", FIN DE SIÈCLE (NEW YORK: THE OVERLOOK PRESS, 1994), P.1 . 譯文來自「世紀末城市 . 香港的流行文化」（1995），洛楓，牛津大學出版社，頁 7

這些「值得做的東西」又會是甚麼呢？其實有沒有世界末日並不重要，歌曲只是借世界末日作人生大限而給人一個反思的機會，情況就如暢銷書作者布朗妮‧維爾（Bronnie Ware）著作《和自己說好，生命裡只留下不後悔的選擇：一位安寧看護與臨終者的遺憾清單》（*The Top Five Regrets of the Dying*）一樣，探討人之將死時，最後悔是甚麼事，從而叫在世的我們不要重蹈覆轍。「末世」+「反思」的題材在千禧年前後屢見不鮮，筆者較有印象的有王菀之的〈末日〉（詞：黃偉文）。若把兩首詞互相參照，會發現不少近似的部分，雖然〈末日〉具有〈時日無多〉所欠的情歌色彩。

〈時日無多〉歌詞由描述末世景象開始。與近年不少刻意且雕琢地描述災難景象、以襯托出淒美氣氛的流行曲歌詞相比，〈時日無多〉的災難意景和末世意象明顯欠缺力度和說服力。在描述災難過後帶來是反問句「你可會將心釋放」，這句給予聽眾一個反思空間，並過渡到 B1 部的另一個反問「鏡裏你是誰人」，反思主旨由「鏡」承接。一如其他歌詞及文學作品，「鏡」這個符號在 Beyond 作品中是經常用作自省的工具。《西藏生死書》道：「處理臨終的事，就像面對一面明亮而殘酷的鏡子，把你自己的實相毫無保留地反映出來。」[4]。B1 所指的鏡子就是《西藏生死書》中的鏡。在鏡裏，Beyond 照出了赤裸裸的真我，而在四人時期 Beyond 的歌詞中，這真我通常是落泊的、叫自己失望的，和理想中的自己有著一段距離。透過鏡，歌者得以自省和自嘲：

後鏡望我像個／失去控制扯線木偶（〈灰色的心〉，詞：黃家強／黃家駒）

劃著孤獨寂寞／怕看鏡內我倦容（〈追憶〉，詞：黃家駒）

天真的心已作破碎的我／望著鏡裏我醉倒（〈亞拉伯跳舞女郎〉，詞：葉世榮／黃貫中）

4　《西藏生死書》（*THE TIBETAN BOOK OF LIVING & DYING*）（1996），索甲仁波切著，鄭振煌譯，張老師文化，頁 243

走出街要最光鮮／看倒後鏡裏／我滿面倦容（〈遊戲〉，詞：黃貫中）

看看鏡裏／一切感情／給抽乾的軀殼（〈麻醉〉，詞：黃偉文）

在〈時日無多〉中，「鏡」中的自我沒有上述歌詞的頹敗，而是一個中性的存在。反省過後，詞人提出了他的建議：「錯過了／你要珍惜今天／你要把它抓緊」，這短短的兩句寫得太白，說教且老套。到了 A2，詞人的建議由珍惜光陰改成大愛主題，在這裏，「愛」從自身的心出發，並向外擴散：先是驅散心中抑鬱，然後把私心換成關心。詞人在這部分所展示的胸襟叫筆者聯想起四人時期的作品如〈走不開的快樂〉或〈和平與愛〉，可惜用詞太平白且欠缺含蓄韻味，也欠力度。同樣的問題亦發生在副歌上，使作品欠說服力。

〈十八 Eighteen〉

平 行 時 空

〈十八 Eighteen〉

詞：黃貫中
曲：黃貫中

收錄於《Good Time》專輯

A1

從不知天高與地厚

漸學會很多困憂

也試過制度和自由

A2

也許不再沒有

又或者不想再追究

我發覺這地球原來很大

但靈魂已經敗壞

B1

如用這歌　可以代表我

幫我為你加一點付和

B2

假使可以　全沒隔阻

可以代表我　可以伴你不管福或禍

這樣已是很足夠

A3

從相簿中跟我又再會面

輕翻起每一片

十八歲再度浮面前

A4

也許一切在變

又或者始終沒打算

我與我分開已很遠　很遠

在浪潮兜兜轉轉

　　談到以十八歲為題的廣東歌作品，除了 Beyond 的〈十八 Eighteen〉外，不少人會想起 Shine 的〈十八相送〉。與關於成長／成年的〈十八相送〉不同，〈十八 Eighteen〉是從一個中年人的視角，重遇相簿中十八歲的自己。借助舊照片緬懷過去這點子並非首次在 Beyond 的作品中出現，四人時期的〈快樂王國〉便有「翻看舊照／令我憶記舊友」一句，但〈快樂王國〉描寫的重點在於童年回憶和兒時好友的感情，〈十八 Eighteen〉寫的則是中年的自己和十八歲

的自己之間的心靈對話。這種「自己 vs 自己」的平行時空橋段在電影《那些年，我們一起追的女孩》及無線電視劇集《天與地》後大概已經被用爛，但在〈十八 Eighteen〉發表的 1999 年，尚是個新穎的角度。

　　歌曲 A1 部分描寫歌者對自己上半生的回顧，有一種人到中年的疲倦感覺，放在 Beyond「暫時解散」前的最後一張專輯，叫人倍感唏噓。「我發覺這地球原來很大 / 但靈魂已經敗壞」的大世界叫人想起前作〈太空〉那一句「世界大了 / 不准嬉戲」。到了副歌部分，若「我」代表中年的歌者，「你」代表十八歲的歌者，「可以代表我 / 幫我為你加一點附和」可被解讀成歌者回到過去，以前輩和過來人的身份勉勵年青的自己，當中的情感真摯感人，叫人動容。A4 部分的題材似曾相識，「也許一切在變」是〈海闊天空〉（詞：黃家駒）那句「誰沒在變」的重新書寫，「我與我分開已很遠」的畫面叫人聯想起〈願我能〉（詞：黃貫中）的「隨著大眾的步伐 / 望人人漸遠」或〈原諒我今天〉（詞：黃貫中）的「人步遠消失」，而「我與我分開已很遠」中對比昨天的我和今天的我，其情景又如〈無名的歌〉（詞：黃貫中）那一句「回望往日誓言 / 笑今天的我何俗氣」。「在浪潮 / 兜兜轉轉」更是〈無名的歌〉「人在世就似是 / 海中的水母隨浪去」的延續。值得一提的是，以上所舉列的例子，除〈海闊天空〉外，其他都是由黃貫中填詞。

　　三人時期 Beyond 的歌詞其中一個令人垢病的地方，就是部分歌詞的「拗音」問題。〈聲音 Sound〉中，「寧願你去處分我」唱出來變成了「寧願你去處分餓」、「你知道嗎」變成「你知道罵」，〈活著便精彩〉的「怎樣終止」唱出來是「朕樣終止」。作為主打歌，〈十八 Eighteen〉的歌詞在音節上也有頗多沙石，例如「兜兜轉轉」被唱成「鬥兜轉轉」，副歌 hook line「如用～這歌」和「全沒～隔阻」的「用」和「沒」拖多了一粒音，但這拖音卻減低了歌曲的流暢度，使這個優美且重要的 hook line 旋律未能一氣呵成。其實若果把歌詞改成「如能用這歌」及「完全沒隔阻」便能大致解決這問題。另外，副歌的押韻處理本

來能令歌曲琅琅上口，可惜韻腳在副歌經歷了流暢的「歌」、「我」、「和」、「禍」後，竟然以一句「這樣已是很足夠」收結，破壞歌曲的押韻，嚴重影響流暢度。其實這種破壞韻腳的做法已不是第一次在三人時期的 Beyond 主打作品出現，有時筆者甚至懷疑，黃貫中是故意放任這些沙石的，因為到了 Beyond 後期及黃貫中個人發展時期，「棱角」是他所強調的風格之一，這裏指的放任，不是他沒有發現沙石，而是他抱著一種「I don't care」的態度，讓感情以一種不修飾、沒經打磨的方法自然流露。個人時期作品〈Can't Bring Me Down〉有句「你對我説 / 這首歌 / 應該可以點 / 我同你講 / 我同你講 / Don't teach me how to die」，除了是對如筆者這種指手畫腳的多事之徒報以不屑的恥笑外，「How to die」也許表示了黃貫中對棱角作品所引起的效果知曉且顯得不屑一顧。歌詞沙石的評論是技術性的，但搖滾的態度，卻超越了技術。

在不少社會事件中，〈十八〉取代了被認為較保守的〈海闊天空〉，成了人們喜愛高唱的曲目。隨著時代轉變，Beyond 對香港新生代的影響力無可避免地比以往減少，但不少年輕人仍然十分喜愛〈十八〉，使它成為 Beyond 三人時期最重要和最長青的作品。

〈抗戰二十年〉

再 現 黃 家 駒

〈抗戰二十年〉

詞：黃偉文
曲：黃家駒

收錄於《Together》EP

2003

（黃家駒 La La La demo）

C1

Wo

你我霎眼抗戰二十年

世界怎變

我答應你那一點

不會變

A1

當天空手空臂我們　就上街

沒甚麼聲勢浩大
但被不安養大　不足養大
哪裏怕表態

A2

當中一起經過了　時代瓦解
十大執位再十大
路上風急雨大　一起嚇大
聽慣了警誡

B1

應該珍惜的　即使犧牲了
激起的火花　仍然照耀

A3

幾響鎗火敲破了沉默領土
剩下燒焦了味道
現在少點憤怒　多些厚道
偶爾也很燥

A4

不管這種執拗有型　或老套
未做好的繼續做
活著必須革命　心高氣傲
哪裏去不到

B2

他雖走得早　他青春不老

灰色的軌跡　磨成血路

C2

Wo

你我霎眼抗戰二十年

世界怎變　永遠企你這一邊

C3

Wo

那怕再去抗戰二十年

去到多遠　我會銘記我起點

不會變

〈抗戰二十年〉是紀念 Beyond 成軍二十週年的作品，歌名主題模仿了「八年抗戰」的格局，充分表現樂隊的戰鬥格，也如朱耀偉教授所言般「（歌曲）道出了雖然人間正道是滄桑，抗衡精神卻不熄不滅」[1]。

〈抗戰二十年〉的賣點是加入了已故成員黃家駒的參與：歌曲來自黃家駒生前錄製的一首 demo，三子除了採用歌曲的旋律外，還把 demo 及家駒的聲音原汁原味地放入了歌曲內，給人「此曲由四子一起參與」之意。

既然是紀念樂隊成立週年的作品，我們不妨把〈抗戰二十年〉與十年前紀念 Beyond 成立十週年的〈海闊天空〉作比較。相比之下，我們會發現兩首詞

1　《詞中物：香港流行歌詞探賞》（2007），朱耀偉，三聯書店，頁 133

的定位完全不同。〈海闊天空〉的言志成分極高，説的是「我」，是私密情感的抒發，〈抗戰二十年〉説的是「我們」，是一種集體回憶。我們會覺得〈海闊天空〉講的是家駒自己而不是家駒家強貫中世榮，但〈抗戰二十年〉講的卻明顯是 Beyond 四子。

一如許多週年紀念作品，〈抗戰二十年〉有回顧，有前瞻，舉例如下：

（回顧）
當天空手空臂我們就上街⋯⋯
當中一起經過了時代瓦解⋯⋯
你我霎眼抗戰二十年⋯⋯

（前瞻）
未做好的繼續做⋯⋯
哪裏去不到⋯⋯
去到多遠⋯⋯

把時間軸鋪滿的，除了過去的回顧和未來的前瞻外，還有當下：

現在少點憤怒／多些厚道

在這裏，過去／現在／將來不是獨立甚或對立的，它們有著承先啟後的關係。例如在「未做好／的繼續做」的一句中，「未做好」指的是過去，「繼續做」指的是未來，「繼續」把過去和未來連接，用一種動能使時間綿延。副歌「你我霎眼抗戰二十年」和「那怕再去抗戰二十年」旋律相同，前者是回顧，後者是展望，把兩者連接的，是歌曲相同的旋律及兩句在歌曲中所處於的相同位置。

　　「過去／現在／未來」在歌曲結構上有著清晰的分配。它們在 verse 的分工大致如下：

　　過去：A1 及 A2 段，A1 寫的是 Beyond 成員的過去，A2 寫的則是大時代大環境的過去。

　　現在：A3

　　未來：A4

　　副歌的分工如下：

　　過去：C1 ／ C2 首句（你我霎眼抗戰二十年）

　　未來：C3 首句（哪怕再去抗戰二十年）

　　值得一提的是，歌曲除了在開首部分播放家駒的聲音讓家駒能「一同參與」歌曲外，作為二十週年紀念作，詞人也刻意把兩段 pre-chorus（B1 ／ B2）留給家駒。這兩段 pre-chorus 呈現的同樣是回顧 → 展望格局，訴說家駒的承先啟後：

B1

（回顧）**應該珍惜的／即使犧牲了**

（展望）**激起的火花／仍然照耀**

B2

（回顧）**他雖走得早／他青春不老**

（展望／承傳）**灰色的軌跡／磨成血路**（「路」的延展性有承傳意味）

　　在這裏，劉卓輝筆下那象徵「一身苦困後悔與唏噓」的「灰色軌跡」，在黃

偉文筆下被武裝化成一條戰線，由過去向未來延展，構成觸目驚心的畫面。

「變」是流行曲常見的母題，Beyond 的作品也常常提及。〈海闊天空〉（詞：黃家駒）一句「誰沒在變」，在〈抗戰二十年〉中得到了回應。然而，在討論變之前，詞人先分辨甚麼變了，甚麼沒變，一如學習每種電腦程式時引子部分介紹「常數」（Constant）和「變量」（Variable）的分別：

變量	大環境的變：	時代瓦解／十大執位再十大
	個人行為的變：	現在少點憤怒／多些厚道／偶爾也很燥
常數	宗旨的不變：	我會銘記我起點／不會變 世界怎變／我答應你那一點／不會變

把這些變與不變的項目並排比較，可發現變了的，是外在的環境和行為，而不變的，是樂隊的初心——也就是他們「銘記我起點」的起點。若我們大膽地把這起點與《二樓後座》專輯所提及的 Beyond band 房「二樓後座」相提並論，會發現二樓後座就是此曲所指的起點；以此脈絡去解讀「二樓後座」此地，不難發覺它已被編碼成一個符號，一個代表樂隊初心的符號。

詞人黃偉文於 2020 年在社交媒體刊登了〈抗戰二十年〉的原稿，當中有兩個讓樂迷津津樂道的地方：第一個是 Wyman 因捱夜趕稿的關係，誤把作曲者寫成「黃家驅」，此舉使他「久久不能原諒自己」，卻打趣說自己無意竄改歷史所以不曾修改。在歌詞方面，「幾響鎗火敲破了沉默領土」原文是「高速啤機敲破了沉默領土」，高速啤機可被視成 Beyond 地下時期的一個分支樂隊（Side Project），成員包括馬永基、黃貫中、葉世榮及鄧煒謙。當時黃偉文誤以為高速啤機是 Beyond 的前身，所以刻意把「高速啤機」四字嵌入詞中，經黃貫中詢問後，才發覺這是美麗的誤會，並把歌詞改成「幾響鎗火敲破了沉默

領土」[2]。

　　在原來版本中，「高速啤機」和「沉默領土」一動一靜，形成強烈對比，而「敲」字用得很精警。到了定稿版本，「幾響鎗火敲破了沉默領土」帶來是另一種感覺，「幾響鎗火……燒焦了味道」這兩句有畫面（第一次聽歌詞時，筆者立即想起西班牙浪漫主義畫家法蘭西斯高·哥雅（Francisco Goya）名作「The Third of May」）：有聲音（鎗火敲破）、有氣味（燒焦了味道），多感官的描述令畫面十分生動。用「幾響槍火」代替「高速啤機」，使歌詞與這句前後的「抗戰」、「上街」、「革命」等字眼扣得更緊湊。

2　〈黃偉文捱夜填《抗戰二十年》出錯「高速啤機」跟 BEYOND 有關？〉（2020），香港 01，2020 年 7 月 22 日

〈長空〉

二 元 對 立 與 主 觀 真 理

2003

〈長空〉

詞：黃家強／葉世榮
曲：黃家強

收錄於《無間道 II》OST

A1

看過去　現已沒法改變的

一雙手　怎去作修補

無對與錯　但有因與果

衝不開　心裏那心魔

B1

若這生　得失不稀罕

只想不再躲　空虛侵佔我

下半生　剩下我孤影

永沒盡頭　再沒自由　要繼續承受

C1

笑望長空　逆轉一生天數

難敵你是你　來負我是我的道

笑望人生路　愛恨最深

以道滅道　日後誰被操縱

A2

看破了　沒有絕對的結果

吹不熄　恩怨的燈火

看你與我對生與死

分不清　歡笑與悲哀

〈長空〉為電影《無間道 II》的主題曲,《無間道》系列電影以臥底為題材,在電影的臥底世界裏,二元對立被顛覆:正就是邪,邪就是正;對就是錯,錯就是對。主題曲一方面努力地捕捉這種對立,例如歌詞中的「對」與「錯」、「生」與「死」、「恩」與「怨」、「愛」與「恨」、「得」與「失」、「歡笑」與「悲哀」;另一方面更強調一個臥底活在這正與邪、對與錯的夾縫間,模稜兩可和兩面不是人(例如「沒有絕對的結果」、「逆轉天數」、「分不清」等)的狀態。這種「沒有絕對」的世界,彷彿宣示哲學家黑格爾(G.W.F. Hegel)那「客觀真理」(Objective Truth,「真理是所有人都認同的普遍想法」)的消隱,取而代之的是齊克果(Søren Aabye Kierkegaard)「主觀真理」(Subjective Truth,真理就是「對我為真的真理」)冒起,近似思潮還有尼采(Friedrich Wilhelm Nietzsche)的「觀點主義」(Perspectivism)。尼采認為,所謂的客觀事實並不存在,有的只不過是人類的詮釋[1]。因此,在某人眼中的正,在其他人眼中可以

1　詳情請參考尼采《權力意志》(*THE WILL TO POWER*)一書。

是邪，反之亦然。B1 段「只想不再躲」、「永沒盡頭 / 再沒自由」等描述則是電影中「三年又三年[2]」臥底生涯的內心自白。

《無間道 II》實為前作《無間道》第一集的前傳，回顧第一集兩位主角劉健明（劉德華 / 陳冠希飾）和陳永仁（梁朝偉 / 余文樂飾）在青年時期發生的事。歌曲第一句「看過去 / 現已沒法改變的」隱約交代了這過去式的前傳描述。過往不少影評人認為《無間道》系列電影帶有強烈的政治隱喻，指電影嘗試探討香港人在回歸前後的角色問題。若把以上的身份喻意套入歌詞的交纏糾結中，又會有另一番體會。

值得一提的是「長空」二字。副歌 hook line 點題句「笑望長空」那波瀾壯闊的長空畫面，叫人聯想到電影系列那極為經典的天台場景——此場景在《無間道》第一集出現，經典得連〈長空〉MV 也以此為靈感而在天台拍攝。「笑望長空」畫龍點睛地強化了歌曲在編曲上的大氣，與電影系列的史詩感一脈相承。「笑望長空」四字的結構和意象近似 Beyond 四人時期的「無語問蒼天」一詞，不過前者多了一種近似劉卓輝詞作般的磅礡豪邁。「長空」除了回應電影內容外，其廣延空朗的境界，又與 Beyond 的〈海闊天空〉緊扣。其實〈長空〉歌詞內有不少用詞也很有 Beyond 四人時期的影子，例如「心魔」、「空虛」、「永沒盡頭 / 再沒自由」等用詞都常見於 Beyond 的作品中。

說到風格近似，〈長空〉當時最被人垢病的地方，就是副歌旋律與三人時期另一首主打歌〈回家〉（曲、詞：黃貫中）副歌旋律近似。若細心研究，我們會發現近似的其實不只是旋律，還有韻腳：〈長空〉「笑望人生～路」和〈回家〉「這是誰的～路」都用「路」字作結，兩者甚至連拖音位也相同，使「自抄」的說法甚囂塵上。

2　此為《無間道》系列電影的經典台詞。

作為電影續集的主題曲，人們不其然會把〈長空〉與第一集主題曲〈無間道〉比較。以下為由劉德華和梁朝偉所唱的〈無間道〉的歌詞：

A1

劉：我要為我活下去　也代你活下去　捱極也未曾累

梁：忘掉我有沒有在陶醉　若有未來依然要去追

劉：生命太短　明日無限遠　始終都不比永遠這樣遠

梁：不理會世上長路太多　終點太少　木馬也要去繼續轉圈

B1

劉：明明我已晝夜無間踏盡面前路　夢想中的彼岸為何還未到

梁：明明我已奮力無間　天天上路　我不死也為活得好

合：有沒有終點　誰能知道　在這塵世的無間道

C1

梁：生命太短　明日無限遠　始終都不比永遠這樣遠

劉：不理會世上長路太多　終點太少　木馬也要去繼續轉圈

梁：明明我已晝夜無間踏盡面前路　夢想中的彼岸為何還未到

劉：明明我已奮力無間　天天上路　我不死也為活得好

合：有沒有終點　誰能知道　在這塵世的無間道

D1

劉：如何能離開失樂園

梁：能流連忘返總是情願

劉：要去到極樂超長路遠

梁：吃苦中苦

劉：苦中苦

合：亦永不間斷

B2

合：*明明我已晝夜無間踏盡面前路　夢想中的彼岸為何還未到*

明明我已奮力無間　天天上路　我不死也為活得好

快到終點　才能知道　又再回到起點　從頭上路

　　比較〈無間道〉和〈長空〉這兩首分別在 2003 年和 2004 年獲得「香港電影金像獎最佳原創電影歌曲」的歌詞，兩者都把佛教用語引入歌詞中——「無間道」一詞本身就是一個佛教概念，一指「開始斷除所應斷除之煩惱，而不為煩惱所障礙之修行，由此可無間隔地進入解脫道。」[3]。另，「無間地獄」即為「阿鼻地獄」，是佛教八熱地獄之一。〈無間道〉的歌詞得心應手地加入了如「彼岸」、「極樂」、「塵世」等詞；珠玉在前，〈長空〉也點到即止地引入「看破」、「因果」、「心魔」、「我的道」等具佛教色彩的用語。

　　葉世榮在其個人時期的作品也滲入了不少佛理，例如〈末法〉就有「三界」、「解脫」、「末法」、「貪嗔癡」、「成住壞空」等佛教用語。葉世榮這類「菩提搖滾」作品的創作元素，原來早已在他有份填詞的〈長空〉裏埋下伏筆。當然，在〈長空〉中，這些用語的出現並不旨在於弘揚佛法，只是用這些詞來烘托出「無間道」一詞。話雖如此，大道理在詞中亦並非完全欠奉的，例如「無對與錯／但有因與果」就帶點哲理，所表達的是「業」的概念；另外，「以道滅道」一詞也可堪玩味：翻查資料，似乎此詞之前並不存在，佛教有「苦集滅道」，沒有「以道滅道」；日常用語有「以暴易暴」甚或「以牙還牙」，卻沒有「以

3　〈佛法點滴：無間道〉，佛陀教育基金會

道滅道」。「以道滅道」大概取用了前者的佛教色彩，巧妙地表達出後者之意：
既然沒有絕對的善惡，那麼我的便是道，你的也可以是，當雙方角力時，就是
所謂的「以道滅道」。這種說法有點像「用戰爭來終止戰爭」之類的東西，在
反諷之餘又強調了絕對價值觀的喪失。

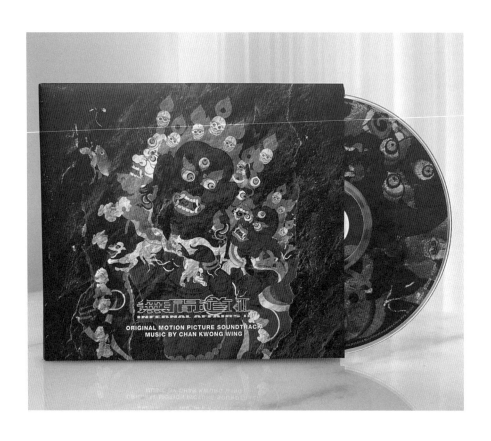

《無間道 II》
OST。

後記

▌ 一本寫了十五年的書

　　我第一次發表的「樂評」文章，是一篇叫〈我聽 Beyond 的音樂長大〉的千字文，此文以「讀者投稿」的形式在 2003 年 Beyond 成立二十週年前後於實體音樂雜誌 MCB 的《MCB Wall》發表。這篇文章與其說是樂評，不如說是一篇抒情文，以樂迷的身份表達我對 Beyond 和家駒的情感。我是聽 Beyond 長大的一群，Beyond 作品為我帶來感動，於是我想做些東西來回應這份感動，但我不喜歡表演和重複的彈奏，當時也未開始填詞工作，於是寫樂評就成了我對 Beyond 和其他感動過我的音樂最主要的回應方式，而這篇文章也就是《踏著 Beyond 的軌跡》系列的前身。

　　《踏著 Beyond 的軌跡》整個寫作計劃的概念，緣起於 2008 年「別了家駒15 載」的一系列紀念活動和展覽。當時我參觀完位於土瓜灣牛棚的展覽後，突然想為家駒寫一些東西——一些評論性的東西，一些可以留給後人用來研究和參考的東西。我想把內容結集成一本六至八萬字、由數十個專題章節組成的樂評小書。這本書會是上文提及那「讀者投稿」的放大版，不過會寫得理性些、分析性些。於是我便開始了寫作計劃。

　　計劃在之後幾年斷斷續續且鬆散地進行，有時我可以連續寫數個星期，有時又因為工作太忙，一停筆便是幾個月甚至半年。寫了幾年後，我發覺進度並不理想，這種隨性的寫作習慣似乎不能令我完成整個計劃。為了強迫自己不可半途而廢，我得把寫作策略稍作調整：我把部分已完成的稿件寄到實體音樂雜誌《Re:spect 紙談音樂》中，開始了〈踏著 Beyond 的軌跡〉專欄。交稿的死線成為我寫下去的動力和壓力。從 2013 年開始，專欄寫了四、五年，共一百期，最後因為我換了一份需要長時間上班的工作，導致身心疲累，就停了寫專欄，「背棄了理想／誰人都可以」，那個「在浪潮／兜兜轉轉」的我，又再一次與夢想走遠。

差不多在同一時間，我完成了第三個碩士學位，並學會了如何用較學術的角度寫論文。在安頓了工作後，我重新檢視專欄的稿件，決定把部分內容重寫，寫得嚴肅一點，在評論以外加多一點資料性的內容，以及引用許多許多文獻作參考。我也打算把稿件分成多冊出版，每冊都有獨立的主題，例如一本專寫歌詞，一本則以專輯為單位來評論 Beyond 的音樂。這是第一次重寫。

　　因為碩士課程的關係，我有機會接觸到文化研究這範疇。在完成課程後，借著不用再上課的空檔，我閱讀了大量與文化研究相關的書籍，並把當中內容與洞見跟 Beyond 的作品作對照，我發覺原來可以用另一個視覺重新認識 Beyond 的作品，於是我便開始了第二次重寫，並在當中加入文化研究的面向。

　　由於牽涉大量文獻閱讀，而我又不是一個受過嚴格學術訓練的學院派人士，重寫的進度十分艱巨和緩慢。我一面閱讀、一面重寫，然後再閱讀、再寫，感覺像是看不見盡頭似的。如果不是朋友的鼓勵和 Beyond 作品帶給我走下去的動力，我想我一早已經放棄了。不少在網上認識我的 Beyond 樂迷都問我何時出書，我總是尷尬地說「快了快了」。

　　2020 年得到 Beyond 資深樂迷暨電台節目主持 Leslie Lee 的邀請，我成為《Beyond 導賞團》第一季和第二季的嘉賓主持。電台節目就像我過往文章的濃縮版，我彷彿用另一個方式把我的研究成果展示給其他人，podcast 節目也把我的聲音和對作品的理解及洞見與香港以外的樂迷分享，這些都是我之前從未想像過的。

　　2023 年，適逢 Beyond 成立四十周年，我覺得這是把作品推出的時機了，於是我加緊步伐，完成餘下的部分。在成書前大半年，即 2022 年年尾，我又收到 Beyond 前經理人陳健添先生（Leslie Chan）的邀請，為家駒遺下的 demo 作品填詞。樂評和填詞就像兩個不同的面向，分別以理性和感性去為家

駒和 Beyond 作出致敬。

《踏著 Beyond 的軌跡》系列從落筆到出版，經歷十五個寒暑，整個計劃從原本打算出一本包含數十篇簡短評論的八萬字小書，演變成一百期專欄、兩季電台廣播節目，還有成為「家駒致敬音樂會」的嘉賓、家駒遺作的填詞人，以及至少兩本合共近三十萬字的評論書籍的作者，過程中還認識了不少聽家駒音樂長大的戰友和音樂界的朋友……這一切，是我十五年前開始下筆的一刻從未想過的。

《踏著 Beyond 的軌跡》這個計劃會一直以不同的方式延續下去，我還有很多想法要發表。但無論去到多遠，我會銘記我起點——Beyond 和家駒的音樂。

關栩溢

2023 年 6 月

關栩溢 著

踏著 BEYOND 的軌跡 I

歌詞篇

責任編輯	陳珈悠
裝幀設計	Sands Design Workshop
排　版	陳美連
印　務	劉漢舉

出　版　非凡出版
香港北角英皇道 499 號北角工業大廈 1 樓 B
電話：(852) 2137 2338　傳真：(852) 2713 8202
電子郵件：info@chunghwabook.com.hk
網址：http://www.chunghwabook.com.hk

發　行　香港聯合書刊物流有限公司
香港新界荃灣德士古道 220-248 號
荃灣工業中心 16 樓
電話：(852) 2150 2100　傳真：(852) 2407 3062
電子郵件：info@suplogistics.com.hk

印　刷　美雅印刷製本有限公司
香港觀塘榮業街六號海濱工業大廈四樓 A 室

版　次　2023 年 6 月初版
2023 年 7 月初版第二次印刷
©2023 非凡出版

規　格　16 開（220mm x 160mm）

ISBN　978-988-8809-92-9（平裝本）
978-988-8809-93-6（精裝本）

鳴　謝　陳健添（Leslie Chan）提供封面相片。

特別鳴謝　Annie Chim、Charlotte Kwan、Leslie Chan、Jimmy Mak、Jesper Chan、
Shan、Doris Yeo、袁總、周凡夫